# 故宫

博物院藏文物珍品全集

故宮博物院藏文物珍品全集

# 明清肖像畫

主編：楊新

商務印書館

# 明清肖像畫
## Portrait Paintings of the Ming and Qing Dynasties

## 故宮博物院藏文物珍品全集
## The Complete Collection of Treasures
## of the Palace Museum

| | |
|---|---|
| 主　　編 ………………… | 楊　新 |
| 副 主 編 ………………… | 楊麗麗 |
| 編　　委 ………………… | 單國強　金衞東　潘深亮　石雨春　汪　亓 |
| 攝　　影 ………………… | 劉志崗 |

| | |
|---|---|
| 出 版 人 ………………… | 陳萬雄 |
| 編輯顧問 ………………… | 吳　空 |
| 責任編輯 ………………… | 徐昕宇　黃　東 |
| 設　　計 ………………… | 張　毅 |
| 出　　版 ………………… | 商務印書館（香港）有限公司<br>香港筲箕灣耀興道 3 號東滙廣場 8 樓<br>http://www.commercialpress.com.hk |
| 發　　行 ………………… | 香港聯合書刊物流有限公司<br>香港新界大埔汀麗路 36 號中華商務印刷大廈 3 字樓 |
| 製　　版 ………………… | 深圳中華商務聯合印刷有限公司<br>深圳市龍崗區平湖鎮春湖工業區中華商務印刷大廈 |
| 印　　刷 ………………… | 深圳中華商務聯合印刷有限公司<br>深圳市龍崗區平湖鎮春湖工業區中華商務印刷大廈 |
| 版　　次 ………………… | 2008 年 6 月第 1 版第 1 次印刷<br>© 2008 商務印書館（香港）有限公司<br>ISBN 978 962 07 5334 3 |

# 故宮博物院藏文物珍品全集

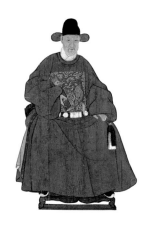

# 總序

楊新

故宮博物院是在明、清兩代皇宮的基礎上建立起來的國家博物館，位於北京市中心，佔地72萬平方米，收藏文物近百萬件。

公元1406年，明代永樂皇帝朱棣下詔將北平升為北京，翌年即在元代舊宮的基址上，開始大規模營造新的宮殿。公元1420年宮殿落成，稱紫禁城，正式遷都北京。公元1644年，清王朝取代明帝國統治，仍建都北京，居住在紫禁城內。按古老的禮制，紫禁城內分前朝、後寢兩大部分。前朝包括太和、中和、保和三大殿，輔以文華、武英兩殿。後寢包括乾清、交泰、坤寧三宮及東、西六宮等，總稱內廷。明、清兩代，從永樂皇帝朱棣至末代皇帝溥儀，共有24位皇帝及其后妃都居住在這裏。1911年孫中山領導的"辛亥革命"，推翻了清王朝統治，結束了兩千餘年的封建帝制。1914年，北洋政府將瀋陽故宮和承德避暑山莊的部分文物移來，在紫禁城內前朝部分成立古物陳列所。1924年，溥儀被逐出內廷，紫禁城後半部分於1925年建成故宮博物院。

歷代以來，皇帝們都自稱為"天子"。"普天之下，莫非王土；率土之濱，莫非王臣"（《詩經‧小雅‧北山》），他們把全國的土地和人民視作自己的財產。因此在宮廷內，不但匯集了從全國各地進貢來的各種歷史文化藝術精品和奇珍異寶，而且也集中了全國最優秀的藝術家和匠師，創造新的文化藝術品。中間雖屢經改朝換代，宮廷中的收藏損失無法估計，但是，由於中國的國土遼闊，歷史悠久，人民富於創造，文物散而復聚。清代繼承明代宮廷遺產，到乾隆時期，宮廷中收藏之富，超過了以往任何時代。到清代末年，英法聯軍、八國聯軍兩度侵入北京，橫燒劫掠，文物損失散佚殆不少。溥儀居內廷時，以賞賜、送禮等名義將文物盜出宮外，手下人亦效其尤，至1923年中正殿大火，清宮文物再次遭到嚴重損失。儘管如此，清宮的收藏仍然可觀。在故宮博物院籌備建立時，由"辦理清室善後委員會"對其所藏進行了清點，事竣後整理刊印出《故宮物品點查報告》共六編28冊，計有文物

117萬餘件（套）。1947年底，古物陳列所併入故宮博物院，其文物同時亦歸故宮博物院收藏管理。

二次大戰期間，為了保護故宮文物不至遭到日本侵略者的掠奪和戰火的毀滅，故宮博物院從大量的藏品中檢選出器物、書畫、圖書、檔案共計13427箱又64包，分五批運至上海和南京，後又輾轉流散到川、黔各地。抗日戰爭勝利以後，文物復又運回南京。隨着國內政治形勢的變化，在南京的文物又有2972箱於1948年底至1949年被運往台灣，50年代南京文物大部分運返北京，尚有2211箱至今仍存放在故宮博物院於南京建造的庫房中。

中華人民共和國成立以後，故宮博物院的體制有所變化，根據當時上級的有關指令，原宮廷中收藏圖書中的一部分，被調撥到北京圖書館，而檔案文獻，則另成立了"中國第一歷史檔案館"負責收藏保管。

50至60年代，故宮博物院對北京本院的文物重新進行了清理核對，按新的觀念，把過去劃分"器物"和書畫類的才被編入文物的範疇，凡屬於清宮舊藏的，均給予"故"字編號，計有711338件，其中從過去未被登記的"物品"堆中發現1200餘件。作為國家最大博物館，故宮博物院肩負有蒐藏保護流散在社會上珍貴文物的責任。1949年以後，通過收購、調撥、交換和接受捐贈等渠道以豐富館藏。凡屬新入藏的，均給予"新"字編號，截至1994年底，計有222920件。

這近百萬件文物，蘊藏着中華民族文化藝術極其豐富的史料。其遠自原始社會、商、周、秦、漢，經魏、晉、南北朝、隋、唐，歷五代兩宋、元、明，而至於清代和近世。歷朝歷代，均有佳品，從未有間斷。其文物品類，一應俱有，有青銅、玉器、陶瓷、碑刻造像、法書名畫、印璽、漆器、琺瑯、絲織刺繡、竹木牙骨雕刻、金銀器皿、文房珍玩、鐘錶、珠翠首飾、家具以及其他歷史文物等等。每一品種，又自成歷史系列。可以說這是一座巨大的東方文化藝術寶庫，不但集中反映了中華民族數千年文化藝術的歷史發展，凝聚着中國人民巨大的精神力量，同時它也是人類文明進步不可缺少的組成元素。

開發這座寶庫，弘揚民族文化傳統，為社會提供了解和研究這一傳統的可信史料，是故宮博物院的重要任務之一。過去我院曾經通過編輯出版各種圖書、畫冊、刊物，為提供這方面資料作了不少工作，在社會上產生了廣泛的影響，對於推動各科學術的深入研究起到了良好的作用。但是，一種全面而系統地介紹故宮文物以一窺全豹的出版物，由於種種原因，尚未來得及進行。今天，隨着社會的物質生活的提高，和中外文化交流的頻繁往來，無論是中國還

是西方，人們越來越多地注意到故宮。學者專家們，無論是專門研究中國的文化歷史，還是從事於東、西方文化的對比研究，也都希望從故宮的藏品中發掘資料，以探索人類文明發展的奧秘。因此，我們決定與香港商務印書館共同努力，合作出版一套全面系統地反映故宮文物收藏的大型圖冊。

要想無一遺漏將近百萬件文物全都出版，我想在近數十年內是不可能的。因此我們在考慮到社會需要的同時，不能不採取精選的辦法，百裏挑一，將那些最具典型和代表性的文物集中起來，約有一萬二千餘件，分成六十卷出版，故名《故宮博物院藏文物珍品全集》。這需要八至十年時間才能完成，可以說是一項跨世紀的工程。六十卷的體例，我們採取按文物分類的方法進行編排，但是不囿於這一方法。例如其中一些與宮廷歷史、典章制度及日常生活有直接關係的文物，則採用特定主題的編輯方法。這部分是最具有宮廷特色的文物，以往常被人們所忽視，而在學術研究深入發展的今天，卻越來越顯示出其重要歷史價值。另外，對某一類數量較多的文物，例如繪畫和陶瓷，則採用每一卷或幾卷具有相對獨立和完整的編排方法，以便於讀者的需要和選購。

如此浩大的工程，其任務是艱巨的。為此我們動員了全院的文物研究者一道工作。由院內老一輩專家和聘請院外若干著名學者為顧問作指導，使這套大型圖冊的科學性、資料性和觀賞性相結合得盡可能地完善完美。但是，由於我們的力量有限，主要任務由中、青年人承擔，其中的錯誤和不足在所難免，因此當我們剛剛開始進行這一工作時，誠懇地希望得到各方面的批評指正和建設性意見，使以後的各卷，能達到更理想之目的。

感謝香港商務印書館的忠誠合作！感謝所有支持和鼓勵我們進行這一事業的人們！

<div style="text-align: right">1995年8月30日於燈下</div>

# 目錄

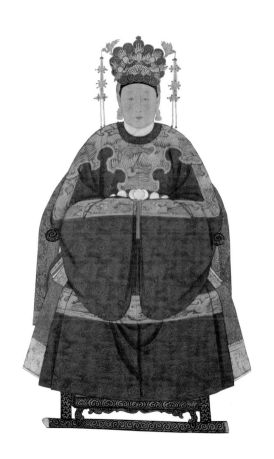

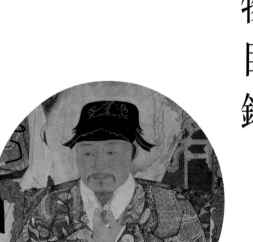

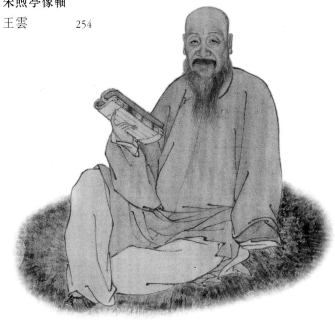

傳神寫照、惟妙惟肖——明清
肖像畫概論

# 導言

楊 新

肖像畫在中國傳統繪畫中被稱為"傳神"、"寫照"或"寫真"，是人物畫的一個分支。肖像畫所描繪的，必須是有真名實姓的具體人物，這裏又分兩類：一是歷史上的人物，畫家憑據自己的理解和想像創作的，如孔子在周明堂所看到的"堯、舜之容，桀、紂之像"，以及流傳下來的《屈子行吟圖》、《淵明藝菊圖》等類皆是；另是現實生活中的人物，畫家與被畫者不惟同時，而且可以面對面寫生或觀察。這類肖像畫不僅很好地繼承和發揚了中國傳統繪畫的藝術特點，而且蘊含着豐富的文化氣息，至於服飾、裝束更是當時種種文化制度生動的再現。本卷所收之肖像畫，即指後者。

故宮博物院所藏早期的肖像畫，不但數量有限，且均已在全集其他各卷出版。故本卷重點介紹明清時期的肖像畫作品，其中既有宮廷舊藏的明清歷代帝后肖像，也有從民間收集的官員、文人乃至布衣百姓的肖像畫。其中清代帝后肖像畫，多收錄於全集《清代宮廷繪畫》之中，故本卷不作重複收錄，只挑選此前未曾出版者發表。不論哪種，皆是這一時代肖像畫的代表作品，在畫史上有着不可替代的重要作用。今特從這些藏品中精選141件（套）編輯成書，依時代先後排列，以饗讀者。

## 一、肖像畫的源流

現實生活中的人物肖像畫作品，我們能看到最早的是戰國墓葬出土的帛畫《人物龍鳳圖》和《人物馭龍圖》，描繪的是墓主人肖像。從長沙馬王堆一號漢墓出土銘旌上所繪老婦形象，與同時出土的女屍相對照，故知這一類肖像畫的真實可靠性（插圖1）。兩漢時代的墓室壁畫中，有不少是描繪墓主人"出行"、"行樂"場面，形象刻畫雖然簡略，但也具有肖像畫性質。西漢宣帝時於麒麟閣和東漢明帝時於雲台所繪功臣圖像，則是羣體肖像畫。由此可知肖像畫在漢代主要用於祭祀和紀念，而且非常流行。東晉著名畫家顧愷之，是一位傑出的肖像

(插圖1)

畫家,曾為謝鯤、殷仲堪、裴楷等人畫像,並提出"傳神寫照,正在阿堵(眼睛)中"的觀點,其創作很注重以環境襯托人物的個性與好尚。

及至唐代,肖像畫有發展成為專門之勢。畫史記載:楊昇、陳閎、王胐,均以為皇帝畫像而知名。閻立本、曹霸、韓幹、周昉等畫家,雖非專業肖像畫家,但也擅長肖像畫。今傳閻立本《步輦圖》(插圖2),即是一幅歷史事件紀實性肖像畫,從中可了解到當時肖像畫的創作水平。此外,五代時周文矩所繪《重屏會棋圖》,畫南唐中主李璟觀看他的兄弟下棋;顧閎中所繪《韓熙載夜宴圖》(插圖3),圖寫韓熙載與賓客遊樂,都是通過日常生活將人物集中在一起的羣像畫,在表現人物的面部特徵和神情動態上,代表了當時肖像畫創作的最高成就。

(插圖2)

入宋以後,肖像畫創作日益專業化。為此,郭若虛在《圖畫見聞誌》中特開闢"傳寫"一欄,記載有職業肖像畫家七人。鄧椿在《畫繼》中,則將人物畫與肖像畫合稱為"人物傳寫",

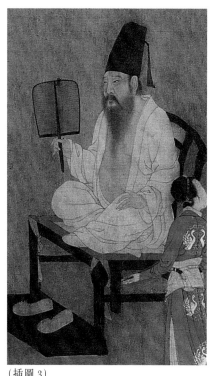

（插圖3）

新增了七位肖像畫家。他們中間許多人，因進入宮廷為皇帝"寫御容"而知名，其他則是為大臣名士畫肖像而留下了名字。如宋代文學家蘇軾對肖像畫似乎就有所偏愛，被記錄在他的詩歌、散文中的肖像畫家，就有何充、程懷立及僧維真、妙善四名之多。但是更多的肖像畫家並沒有文獻記載，例如福建人鄭兔曾為富弼、文彥博、司馬光等十三人畫肖像，創作成《耆英會圖》，很得這些人士的讚揚，但在畫史上，卻查找不到他。元代的宮廷肖像畫家有劉貫道、冷起岩等，今存元代帝后畫像比較完整，其中或許有他們的作品。活動於民間的肖像畫家有陳鑑如及子芝田，沈麟、佟士明和王繹等。王繹不但有作品傳世，而且還有理論著述。今存故宮博物院的《楊竹西小像》（插圖4）可以了解到他的創作風格和藝術水平，其著作《寫像秘訣》和《彩繪法》，是中國肖像畫史上第一篇專論，在畫史上有重要的作用。

進入明、清時代，對肖像畫的需求，從皇室貴胄、王公大臣，逐漸擴展到下層官吏和地主、商人家庭。這是一個相對較大的社會階層，因之肖像畫的創作隊伍也隨之壯大，僅徐沁《明畫錄》記載的知名專業肖像畫家就有三十四名之多。另據其他文獻和傳世作品有署名者合計，也有三十名左右。這是一個極不完全的統計，但足以說明肖像畫在有明一代的興盛。至於那些活躍在民間的肖像畫家，更是不勝枚舉，他們以作畫謀生，被貶稱為"畫匠"，其地位同於手工業工匠，在士、農、工、商中位居下流，往往被文化人士所忽視而不見於文獻記載。現存的清代肖像畫無論是宮廷的，還是民間的，數量都相當大，其創作人員也更盛於前。清代康熙、雍正、乾隆幾代皇帝都喜歡為自己畫肖像，他們將西方傳教士畫家引入宮廷，這些傳教士畫家將西方繪畫技巧融匯到傳統的中國肖像畫中，形成新的風格。但是到了十九世紀末，大量繪製肖像畫的社會需求，逐漸被攝影技術

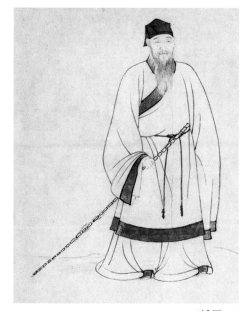

（插圖4）

所替代，傳統肖像畫作為一門古老的行業，已經完成其歷史的使命，逐漸消亡。

## 二、肖像畫的藝術特點

古人把肖像畫稱作"寫照"、"寫真"或"傳神"，"寫照"意思是如鏡取影一樣；"寫真"是指具體的真實人物；"傳神"則是在這兩者的基礎上的更高要求，即要表現出其真實人物的神情狀態。三個詞雖指的是同一事物，但在語言上卻各有所側重，故有人將其合稱為"傳寫"。但不管怎樣，肖像畫集中描繪人物的頭部面像，其千差萬別，都在毫釐之間，微有所失則不肖，就失去了價值。故范璣在《過雲樓畫論》中說："畫以有形至忘形為極則，惟寫真一以逼肖為極則，雖筆有脫化，究爭得失於微茫，其難更甚他畫。"怎樣把握住一個具體人物的面像特徵，於酷肖中而又生動有神，肖像畫家在不斷的實踐過程中，是如何地尋找它的表現規律的呢？宋代郭若虛在《圖畫見聞誌》中說道：牟谷"工相術，善傳寫"，"能寫正面，惟谷一人而已。"這一條信息，為我們探討肖像畫創作技術發展，提供了兩點值得注意的線索。

首先，肖像畫創作，有一個從側面到斜側面最後才是正面描繪的探索過程。從現存最早的真人肖像畫作品分析，長沙戰國帛畫《人物御龍圖》、馬王堆一號西漢墓帛畫女主人肖像，都是採取側影描繪。這是因為側面既能突顯人面貌特徵，又易於把握描繪，特別是中國傳統繪畫，是以線描造型，平塗敷彩為手段的。但是作為肖像畫，側面形象總是不能滿足人們的要求，於是馬王堆三號墓帛畫男主人肖像，採取了四分之三側面描繪，這是肖像畫創作中一個轉捩點。從繪畫技術講，在表現人物的頭部特徵中，這是一個最佳角度。宋代蘇軾《傳神記》中記載，他曾作過這樣一個實驗："吾嘗於燈下顧目見頰影，使人就壁模之，不作眉目，見者皆失笑，知其為吾也。"並認為："目與顴頰似，餘無不似者。眉與鼻、口可以增減取似也。"《明畫錄》中也有相類似的一段記載："蔡世新，號少壑，贛縣人，工寫照。時王文成公（王守仁）鎮虔（今江西贛州市），名眾史（畫肖像），多不當意，蓋兩顴棱峭，正面難肖，世新幼隨師進，獨從旁作一側像，得其神似，名大起。"可見"正面難肖"，而側像易"得其神似"。

從上面這些例子可知，從斜側面去描繪人物頭像，是比較容易得手的，尤其是左側更為順當，這是因為大多數人是右手握筆的緣故。如果是剪影，則與之相反。明代周履靖將繪製人物頭像分為"正像"與"背像"兩種，又將"正像"劃為九分。他在《天形道貌》中說："正像則七分、六分、四分，乃為時常之用者，其背像用之亦少。惟畫神佛，欲其威儀莊嚴，尊重

矜敬之理，故多用正像，蓋取其端嚴之意故也。"由此不難看出，在一般人物畫像中避開正面描繪是可以的，但作為祭祀用肖像畫則不能回避。當死者肖像懸掛於靈堂，在接受親友的告別與景仰時，卻將頭偏向一邊會是甚麼感覺？故祭祀性肖像畫，除了要求莊嚴蕭穆之外，同時也還要有親和感，使生者與死者之間有一種心靈的交流，才是成功的。而且祭祀用肖像畫，是古代社會肖像畫最主要市場，為此，畫家必須在正像上有所突破，才能贏得這一市場。前人也曾作過試探，但不成功。如在魏晉南北朝時代的墓室壁畫中，也有是從正面來描繪墓主人形象的，但由於畫家還沒有掌握好如何從正面去表現人物的面部特徵，故墓主人的肖像，只是象徵而已。

其次，肖像畫在探索發展過程中，曾經借鑒或藉助過相術。《圖畫見聞誌》記載的肖像畫家工相術的除牟谷外，還有一位郝澄也是"學通相術，精於傳寫"。元代王繹的《寫像秘訣》，開篇即說："凡寫像，須通曉相法。"更說得明確。表明肖像畫與相術之間，在宋、元時代，曾經有過一段極密切的關係，應是不爭事實。

相術，或稱相法、相學。是通過對人物容貌的觀察，來預測、預言人的壽夭禍福、貴賤休咎。這是一門非常古老的方術，起源很早，並且需要專門的從業人員。《後漢書•皇后紀》中記載："漢法常因八月筭人，遣中大夫與掖庭丞及相工於洛陽鄉中閱視良家童女，年十三以上二十以下、姿色端麗合法相者載還后宮，擇視可否，乃用登御。"相術主要是看人的面像，當然也包括人體的其他部分，但以面容為主，特別是五官的部位及形狀。那麼它與肖像畫又有甚麼關係呢？蘇軾說："傳神與相一道，欲得其人之天，法當於眾中陰察之。"王繹也說："彼方叫嘯談話之間，本真性情發現，我則靜而求之。"他們的意見是一致的，強調要學習相者的觀察方法，以表現出被描繪者的自然神情狀態，是對肖像畫更高層次的要求。蘇軾曾認為"論畫以形似，見與兒童鄰"，主張"象外得意"，那是指山水、花鳥和一般人物畫。至於肖像畫，他的試驗證明，首先必須是形似，否則便不能"知其為吾也"。

由於傳統肖像畫技法，以線描造型，平塗或暈染設色，用這種手法描繪正面人像，有很大難度。因一個人的容貌特徵，突出表現在前額、鼻梁、下頦和兩顴上，從正面觀察，有如鳥瞰山川，很難畫出其高低起伏。借鑒相術的觀察方法，也同時表現在造型問題上。有一篇流傳頗久的《寫真古訣》，專講造型問題。其說："寫真之法，先觀八格，次看三庭"，"相之大概，不外八格。田、由、國、用、目、甲、風、申八字。面扁方為田，上削下方為由，方者為國，上方下大為用，倒掛形長是目，上方下削為甲，腮闊為風，上削下尖為申。"這八個字，完全是從正面來觀察歸類人物造型特點的。這種歸類法，應當來自相術。《南史•李安

人傳》載："（齊）明帝大會新亭，接勞諸軍，主樗蒲官賭，安人五擲皆'盧'，帝大驚目安人曰：'卿面方如田，封侯相也'。"宋代呂本中《柳州開元寺夏雨》詩："面如田字非吾相，莫羨班超封列侯"。定遠侯班超並無面如田字之說，詩中用典不一定借用李安人故事，而應是根據相者所言。相書中有《秘傳十字面圖》，即"由、甲、申、田、同、王、圓、目、用、風"。其對"田"字的解釋有說："眉如貝字面如田，眼似曙星鼻聳天。若問其人真富貴，公侯極品史臣編。"肖像畫"八格"與相術"十字面圖"，其形成定格，孰先孰後，無從考證，根據前述文獻記載推測，以漢字形象說人面貌特徵，可以肯定來源久遠。再從"八格"與"十字面圖"的異同比較中，也可以看出畫家根據自己實踐經驗，對相術有所吸收與增刪。

"十字"與"八格"比較，除多出兩字之外，有七字相同，一字相異。十字中"同"和"用"，外形相近，故去一留一。"王"字無邊框，人面不可無輪廓，加上邊框則"囸"字，故"圓"字可以去掉。按《宋元以來俗字譜》所記，"國"均寫作"国"。由此推測"八格"的形成可提到宋、元時代，這與前述宋、元間時人談肖像畫兼通相術是相吻合的。清代沈宗騫《芥舟學畫編》的"傳神"篇裏，也有"八字"。他說："將為人作照，先觀面盤，當作何字例之。""不在八字之例者，須看得確有定見，然後下淡筆約之。"不過他的"八字"與"八格"又稍有不同。即"由、甲、田、申、用、白、目、四"。從這八個字排列順序來看，顯然是把前四字看作"正格"，即基本造型；後四字即"偏格"，是特殊造型。這是再一次根據"十字面圖"加以改造。因為在"十字面圖"的總論裏，是將前五字視作五行之"正"，後五字則為五行之"偏"。畫家是從造型特點來歸類，相術則是附會陰陽五行說法，這是根本的差別。

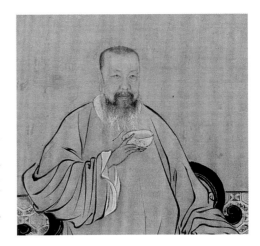

此外，在肖像畫的師徒傳授過程中，許多名詞術語也借用了相術。如在王繹《寫像秘訣》中所說的"五嶽四瀆"、"蘭台廷尉"等。按相術的說法，五嶽是指：前額為南嶽衡山，鼻梁為中嶽嵩山，下頦為北嶽恆山，左顴為東嶽泰山，右顴為西嶽華山。四瀆是指：眼為河瀆，鼻為濟瀆，口為淮瀆，耳為江瀆。蘭台、廷尉即指鼻之兩翼。其他如天庭、地閣、人中（合稱為三才），山根、印堂等，無一不出自相術。這些名詞術語，直到清代丁皋的《寫真秘訣》裏，還繼續在使用。如果不了解相術，是很難看懂這些名詞術語所說的是甚麼。

相術對人的面部觀察不惟精細，而且善於歸納。例如眉、眼、鼻、嘴、耳等，在相術中都能說出並描繪出許多種，此外還有皺紋、斑痣等。凡是臉面上的形跡，相者都無不注意。只是相者在這些比較觀察中，所要找尋的是人生壽夭禍福的徵兆，而畫家卻可以借此敏銳地把握住人物面部的造型特徵，尤其是對難以描繪的正面形象。牟谷工相術，善傳寫，能寫正面，奧秘就在這裏。

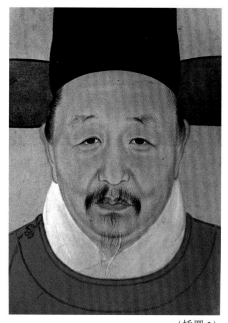

(插圖 5)

## 三、肖像畫的類別

用於祭祀的肖像畫，在民間被稱為"祖宗像"。關於民間肖像畫家創作這一類肖像畫的方式，明人蘭陵笑笑生的小說《金瓶梅》第六十三回裏，有一段很生動的描述："傳畫一軸大影，一軸半身，靈前供養"，"先趕造出半身來，就要掛，大影不誤出殯就是了。具要用大青大綠，冠袍齊整，綾裱牙軸"。畫家當場描繪的只是面像，"須臾，描染出個半身來"，隨即向家屬徵求意見，作一些修改使滿意為止，其餘部分都是回去以後完成的。小說的描述為我們研究肖像畫提供了許多有價值的信息。其一，所謂"大影"，即全身畫像，"半身"即半身像。可以說是一套兩件，在辦理喪事的過程中，分別有不同的用途。其二，面像是現場描繪的，而衣冠服飾則是回去以後添加的，說明畫家有成套備用底稿。僱主要急用，也許只需把面部補畫上去就可以了。其三，要求具用大青大綠，是為了顯示其家庭豪華富貴，包含有美化誇張的成分。從現存明代肖像畫考察，一般祭祀用的半身畫像，都是畫到胸部。如本卷所收的《沈周像軸》（圖7），乃為其所繪遺像，即為正面頭半身像，冠服相對較為簡單，顯然作者意在注重逝者的面部特徵。此外，南京博物院藏有一冊《李日華等肖像》（插圖5），內繪十二人，皆為正面頭部形象，冠服則很簡單，很可能是當時肖像畫家所存寫生底稿，以備日後取用。

祭祀性肖像畫的形式，除了上述單像一套兩軸的格式之外，還有夫妻合畫一軸的，或一夫多妻合像者。如《綦明夫婦像軸》（圖25），圖繪夫妻二人半身像，二人逝於同年。在多妻合像中，有的是前妻早逝，生前沒有留下畫像，則虛其位畫一牌位上書寫姓氏以代替。如《男女像軸》（圖41），圖繪老年男女二人。男像居後，頭戴五梁冠，穿長袍而坐，右前為女像。左前虛坐，交椅上置牌位，上書"高祖妣汪氏太孺人神位"，應是男像的第一位夫人，早逝，故未留下畫像。

民間祭祀性肖像畫，均為家庭或宗祠傳遞保存。因家道衰微、天災兵火、時世變遷等原因，損毀在所不少。因它不屬於藝術品，除少數特別有名望人物畫像之外，一般不為收藏家收藏，保存不易。除民間之外，宮廷中所保存的明、清兩代祭祀性肖像畫比較完整，本卷選刊部分以見一斑。此外寺廟中亦有祭祀性肖像畫，多為寺廟中主持高僧。本卷亦有選登，其中特別是《姚廣孝像軸》（圖4），繪永樂時重臣，同時也是高僧的姚廣孝肖像，極為難得，是明永樂時期宮廷肖像畫家的代表作品。宮廷祭祀性肖像畫，則設有專門的收藏祭祀之所。如本卷所收《明光宗朱常洛朝服像軸》（圖2）、《明熹宗朱由校朝服像軸》（圖3），乃明代皇帝肖像，皆保存完好，為後世研究明代帝王冠服制度，提供重要參照。另《清宮史述聞》記載，今景山內的壽皇殿，為清代雍正時所建，“每歲除夕，內監詣壽皇殿，恭請列祖、列后聖容恭懸”，“元旦大祭”，“初二日，如除夕供，上香行禮畢，恭奉聖容即殿尊藏”。由於保管的嚴格和條件優越，這些清代帝后畫像至今墨色如新，但因多收入《清代宮廷繪畫》卷，故此不再贅述。

祭祀性肖像畫，都構圖充滿，一般不畫背景。帝王后妃都是袞服盛裝；官員及其夫人都是烏紗禮服、珠冠霞帔，格式基本一致，很少變化。而描繪日常生活的肖像畫則不一樣，顯然要生動活潑多了。

日常生活中的肖像畫，有個像和羣像，紀念和記事等。創作中，有畫家的藝術構思，同時也有像主的意志體現，並多個畫家的合作。例如，有些作品的人物僅僅面部是肖像畫家畫的，背景樹石乃至人物的服飾則是另一畫家所為，稱之為“補景”或“補圖”。補景往往是知名文人畫家，在署款時，如果肖像畫家小有名氣，也會將畫像者名字一併寫上。這種形式，在明代及以前較流行，如元代王繹《畫楊竹西小像》，即為倪瓚補畫松石及署款，並說明是王繹畫的肖像。自從肖像畫家的名望地位提高和技能全面發展以後，這種情況就比較少見了。如明末的曾鯨、清代的禹之鼎等，都是自己的題款和自畫背景。但在祭祀性肖像中，即使是著名肖像畫家，也從不署款，這大概是因為要接受家人的香火和禮拜而有所忌諱吧。

個像是指單個人的畫像，有多種形式。一種是只畫人物，不着背景，即使有之，也只是少量道具。畫家除了從人物頭部來表現面貌特徵和個性之外，同時還特別着重以肢體語言來說明問題。如本卷所輯李良任畫《耀垣像軸》（圖27）、萬嵐畫《包世臣像軸》（圖134）等。第二種是帶有背景的個人肖像畫，或置之於廟堂，或置之於書齋，或置之於山林。仕途順利志得意滿的官員，喜歡將宮殿作為背景，稱之為《待漏圖》或《早朝圖》，以表示終生忠於職守、忠於朝廷。不得志或小有失意的文人則喜以書齋、茅舍、山林、樹石為背景，以表示他們高蹈遠引、潔身自好，或與古為徒、讀書為樂。如曾鯨畫《吳允兆像卷》（圖18）、陳裸

畫《李日華像卷》（圖 29）等。第三種情節性的個像畫，即以描繪像主在從事某一件具體事情，以表現出其喜好與志向，常見者有江邊垂釣、松下撫琴等。本卷所輯的禹之鼎畫《王原祁藝菊像卷》（圖 66）、《王士禛放鷴圖卷》（圖 64）、《朱昆田月波吹笛圖像卷》（圖 62）等，是典型代表。第四種是化妝像。一些文人學士喜歡將自己裝扮成道人衲子、漁夫田父，如本卷所輯的丁皋畫《客吟僧衣像冊》（圖 83），佚名畫《慶保像軸》（圖 122）等。其實他們並非僧人，甚至連僧衣也未必穿過，只是戲筆而已。這一愛好，在清代皇帝畫像中也常得見。雍正、乾隆父子二人就很喜歡畫化妝肖像的。故宮博物院收藏的清宮廷畫家作《耕織圖冊》，將雍正皇帝畫成農民模樣，參與各種農、桑勞作。另有兩種《雍正行樂圖冊》這位皇帝除了把自己裝扮成漢族文人雅士之外，還裝扮成帶假髮、着洋服的西洋人，以及道人、和尚、仙人和邊疆的彝族人等。乾隆皇帝則尤其喜歡把自己裝扮成漢族文人，此外還有佛裝像，將自己裝扮成"活佛"，畫入唐卡中，賜給寺廟。無論是士大夫文人，還是帝王，從他們的化妝像中，可以探索其內心世界的另一種面目，尤其是皇帝的化妝畫像，如果不是其本人授意，畫家是不敢動筆的。

個像中比較難得的是婦女肖像和畫家的自畫像。生活中的肖像畫，不但有畫家題款，而且像主自己和他人以及後人都可以在畫中（裱邊、尾紙）題贊、題詩、題記等。古代的婦女，最害怕的是畫像（包括自己的詩文書畫作品）被傳出之後，引起他人的非非之想而有害聲名，因此不但自己不願畫，而且家人也反對。祭祀性肖像多是老年婦女，僅只用於祭拜，不在其內。本卷所輯丁以誠畫《駱綺蘭平山春望圖像卷》（圖 109），是一件難得的女性肖像畫作品。駱氏早寡，曾從袁枚、王文治學，能詩兼善繪畫，有名於時。作品是丁以誠（丁皋之子）據駱氏"平山春望"五律構思創作的，卷後有袁枚、王文治等十家唱和、題詩及題詞。其才華與勇氣，堪可敬佩。明、清時代的畫壇，最著名的畫家，大都專攻山水、花鳥，畫人物者較少，而能畫肖像者則更稀珍。許多著名畫家的肖像是他人所作，如沈周、董其昌、八大山人、王時敏等。故中國畫家自畫像也屬於難得的作品，本卷所輯顧亮基《自畫像軸》（圖 138），為畫家顧亮基六十六歲自畫像，採取類似漫畫的表現手法，繪自己棲身在一棵古枯的老樹之巔，縮首拱手，閉目團坐，身處危境卻泰然自若，構思奇妙，在肖像畫中可謂獨樹一幟。且一畫多幅，分別贈送友人，是肖像畫創作中的逸品。

肖像畫中的"宦跡圖"，從總體來說應屬於個像類，如本卷所輯《王鏊像卷》（圖 9），是王鏊每陞遷一次則畫一幅半身像，再加上他在辭免內閣、少博乞歸時所寫的

疏，形成他個人一生的履歷。而《張瀚宦跡圖卷》（圖 13）、《徐顯卿宦跡圖冊》（圖 15）等，則是自敘為文，一事一圖，類似今日之連環圖畫。因為所畫為故事，故圖中有許多別的人物。除了像主和個別有身份地位者是根據真人寫生以外，其他人物都是虛構的，並非肖像。在前述個像畫中，其配景人物如書童、侍女也是虛擬的，也不是肖像。"宦跡圖"的創始，可以遠溯至漢代，在發掘出土的漢代墓室壁畫中，多有將墓室主人一生所歷表現出來，其表現手法，或以車馬衙署代表；或以出行儀式宣示，但都不是本人真實像貌寫生，故只能稱"宦跡圖"，而不能歸於肖像畫中。具有肖像畫性質的"宦跡圖"只有明、清時代才有。

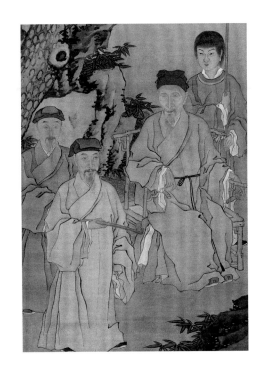

羣像是多個人物的合影，除宮廷中紀實性繪畫如皇帝會見臣僚、為功臣寫照等外，宮廷以外的羣像畫約有三種類型：一是官僚士大夫的集會，被稱為"雅集圖"；另一種是家庭成員的相聚寫照，被為"家慶圖"；此外還有師生、弟子們的集會等。本卷所輯的明人繪《十同年會圖卷》（圖 5）、《五同會圖卷》（圖 6）所繪都是在朝的官員們的詩酒集會。還在任上的官員，以同榜、同鄉、祝壽等名義舉行集會，是一種相互聯絡感情的方式，這在明代比較流行。入清以後，由於民族矛盾，以及"文字獄"等政治原因，在任的官員是不敢如此集會和畫圖張揚的。清人諸乃方繪《嶺還七友圖像卷》（圖 140），從另一個側面反映了上述矛盾的緩和與鬆弛。光緒庚辰（1880）六月，晏彤甫、孫楫、孫省齋、戴友梅、方浚頤、方浚師、張午橋七人會聚揚州，宴於春雷閣。他們曾先後在廣東任職，互為同僚、親朋。故特繪此圖以紀念。

"家慶圖"一般是以節日和祝壽為題目而描繪的全家合影。本卷所輯孫嘉樹《郭麐兄弟像軸》（圖 103）、吳俊《祁世長潔花吟舍圖軸》（圖 133）、華冠《余世苓菽水圖像軸》（圖 91）等。前者抒手足之情，後者分別寫詩書繼世和孝悌傳家，是對中國傳統倫理和美德的頌讚。

## 四、肖像畫的歷史價值

肖像畫除了從藝術發展史的角度去研究之外，更重要的是它所反映和記載的歷史，生動而形象的資料能補文字記載之不足，可以從社會和歷史的角度去研究。例如本卷所輯的明代官員

的雅集圖，所反映的明代官僚體制。特別是《徐顯卿官跡圖冊》（圖15），所表現的明宮廷禮制與紫禁城建築，足以作為文獻資料的補充，是一件很難得的作品。再如，從明清皇帝的一些裝扮畫像中，可以探求他們內心深處另一種人性。明代正德皇帝朱厚照，喜歡裝扮成不同角色，並公開出來付諸實現，如加封自己為"威武大將軍"，加封"鎮國公"，又加"太師"等。並因此被史書評為"耽樂嬉遊，昵近羣小，至自署官號，冠履之分蕩然矣"。而從繪畫中可知，清代雍正、乾隆在休閒之時，也喜裝扮成不同人物角色，甚至包括最為滿洲貴族所忌諱的漢人裝束也在其內，其"冠履之分"也是"蕩然矣"，卻沒遭到史家的非議與反對，還被稱為一代英主。這就為我們在歷史學研究中，提出了一個饒有趣味的話題。

誠然，肖像畫中也有誇張和諛飾，這和請人撰寫墓誌銘一樣，但應該有基本事實作依據。如《羅聘昆仲竹林圖像卷》（圖96），所畫羅聘有兄弟六人，子侄四人。畫於竹林之中，暗喻"竹林六逸"之意，這是誇飾的一面。但表現出的兄弟和睦，人丁興旺，應符合基本事實。可是我們從文獻記載中，羅聘卻是"幼遭孤露"，"一身道長，豐世饑驅"，晚年"質衣欲盡，債貼難償"等，與圖中所繪情景，難以吻合。據題記羅聘於兄弟中排行第四，前有三兄，後有二弟。圖中有一側坐老人，年歲較大，似是長兄。假設羅聘少年喪父，那麼他的長兄應已到了支撐門戶的年齡，所謂"孤露"就另有所解。此外，圖中所描繪的兄弟子侄，衣冠楚楚，據卷後題詩，均非體力勞動者，所謂"窮"是相對的，家庭生活至少是中等。在北京居住，庭院中有竹，條件也屬尚可。畫像為我們對羅聘家庭及經濟狀況提供了另一種信息，結合文獻研究，全面考察，才能接近歷史真實。

綜上所述，明清肖像畫中保存了許多歷史名人寫照，很多名人寫照的作者，本身也是名家，"名家畫名人"，實為佳話。因此，它們的流傳與收藏，早已跳出了家庭、家族的小圈子，而成為全民族文化寶貴遺產。對肖像畫的整理和收集，使明、清時代的歷史，特別是文化藝術史，更顯得生動活潑，並為之增添了些許異彩，應當引起人們的特別重視。

# 明代肖像畫

*Portrait
Paintings
of the Ming
Dynasty*

## 1

佚名　興獻王朱祐杬像軸
明弘治
絹本　設色
縱108.3厘米　橫76厘米
清宮舊藏

**Portrait of Zhu Youyuan, the Prince Xingxian**

Anonymous, Hongzhi period,
Ming Dynasty
Hanging scroll, color on silk
H. 108.3cm　L. 76cm
Qing Court collection

圖繪興獻王朱祐杬戴翼善冠，着繡有團龍及十二章紋樣的袞服，腰圍玉帶，正襟危坐。面部由細線勾勒，略用淡赭烘染以接近正常膚色，凝煉簡括的粗線帶出袍服的轉折，達到了筆簡意賅的藝術效果。

本幅無款印。畫邊有小籤，楷書"明朝興獻王"，應為乾隆年間重新裝裱後所添。

朱祐杬（1476—1519），明憲宗第四子，明世宗生父。成化二十三年（1487），受封興王，弘治七年（1494）就藩湖廣安陸州（今湖北鍾祥）。卒後，明武宗朱厚照賜諡為"獻"。正德十六年（1521），朱厚照無嗣崩殂，襲封興王的朱厚熜入繼大統，是為明世宗。朱厚熜即帝位後，不顧朝臣反對，追尊生父朱祐杬為"興獻帝"，追尊廟號為"睿宗"。

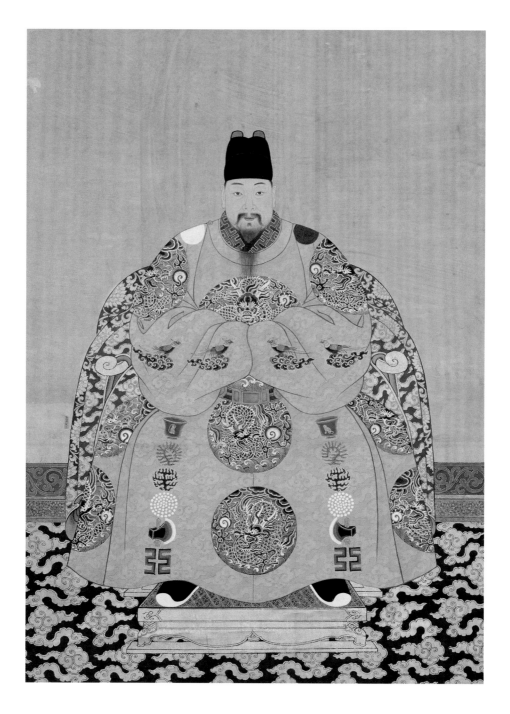

## 2

佚名　明光宗朱常洛朝服像軸
明泰昌
絹本　設色
縱108.9厘米　橫77厘米
清宮舊藏

**Portrait of the Ming Emperor Guangzong in Court Dress**
Anonymous, Taichang period,
Ming Dynasty
Hanging scroll, color on silk
H. 108.9cm　L. 77cm
Qing Court collection

圖繪明光宗頭戴翼善冠，着繡有團龍及十二章紋樣的袞服，腰圍玉帶，足下粉底靴。臉部輪廓全用線條繪出，衣紋以粗線勾寫褶皺，近於《明興獻王像》軸，略顯粗糙。帶上玉扣沒有畫出其上的刻紋，遜於《明熹宗像》軸的細緻程度。地毯裝飾四龍戲珠圖案，其間穿插折枝牡丹、荷花、菊花、梅花、竹葉、萱草等紋樣。

本幅無款印。裱邊左下鈐"寶蘊樓書畫錄"朱方印。

明光宗（1582—1620），名朱常洛。1620年在位。神宗長子，萬曆二十九年（1601）始立為太子。萬曆四十八年即位，年號泰昌。由於體弱多病，服用鴻臚寺丞李可灼所進紅丸，崩於乾清宮，在位僅僅一月，史稱"紅丸案"。廟號光宗，葬北京昌平慶陵。

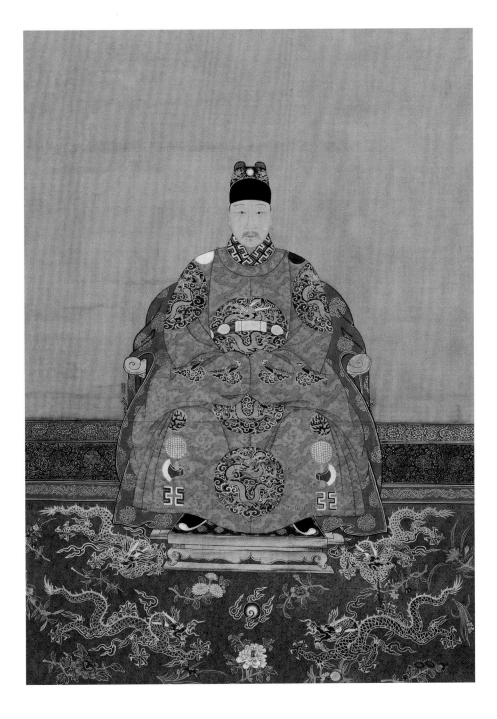

## 3

佚名　明熹宗朱由校朝服像軸
明天啟
絹本　設色
縱111.2厘米　橫75.7厘米
清宮舊藏

**Portrait of the Ming Emperor Xizong in
Court Dress**
Anonymous, Tianqi period,
Ming Dynasty
Hanging scroll, color on silk
H. 111.2cm　L. 75.7cm
Qing Court collection

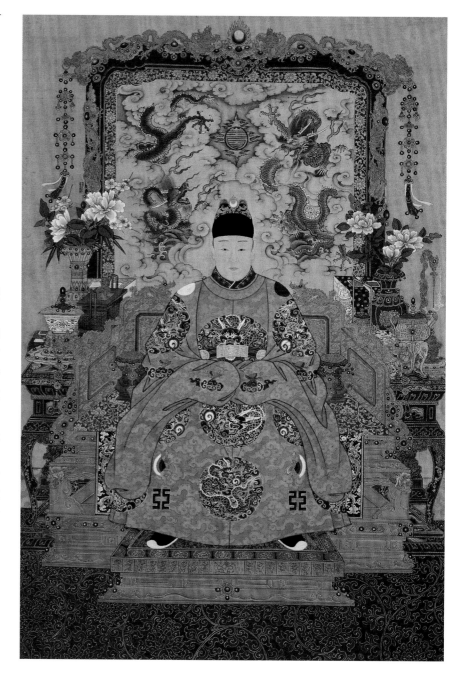

圖繪明熹宗頭戴翼善冠，身着繡有團
龍及十二章紋樣的袞服，腰圍玉帶，
足下粉底靴。寶座後有紅漆大案，雜
陳青花瓷器、成函圖書以及小型方
鼎、花觚等銅器，其上裝飾的圖案清
晰可見。花瓶中插有梅花、牡丹，在
富貴的氛圍裏蘊含着雅致的氣息。屏
風上描繪出雲氣繚繞，雙龍盤壽，表
示皇帝九五之尊的地位。地毯紋樣為
纏枝花卉，以平塗法為之，對清代帝
后像的創作頗有影響。寶座與大案雖
然有縱深的視覺效果，但透視之滅點
不同，故而只是中國傳統畫法的特
徵，不同於西方繪畫中強調的透視關
係。面部以線條造型，無起伏感，袍
服衣紋以粗筆勾寫，與其他明代帝王
像保持一致。

本幅無款印。圖中屏風右側有一紙
籤，楷書"明朝熹宗悊皇帝年號天
啟"。此籤應為乾隆年間重新裝裱後
所添。

明熹宗（1605—1627），名朱由校，
光宗長子。1620—1627年在位，年號
天啟。因幼年登極，耽於玩樂，又寵
信乳母客氏和太監魏忠賢，使得二人
把持朝綱，擅權專治，屢興大獄，殘
酷迫害正直朝臣，終致明王朝瀕臨滅
亡。天啟七年（1627）病卒，廟號熹
宗，葬北京昌平德陵。

# 4

佚名　姚廣孝像軸

明永樂
絹本　設色
縱184.5厘米　橫120.6厘米
清宮舊藏

**Portrait of Yao Guangxiao**
Anonymous, Yongle period,
Ming Dynasty
Hanging scroll, color on silk
H. 184.5cm　L. 120.6cm
Qing Court collection

畫姚廣孝身披袈裟，手持塵尾，盤膝
坐於椅上。其上正楷金書："敕封榮
國恭靖公贈少師姚廣孝真容。"右
題："染衣而官，蠅點冰顏。以道友
常，慈波奚寬。知公罪公，星有定
盤。咦！接得無初傳正脈，從來明暗
不相參。明萬曆壬辰冬十月望後四日
題於潭柘山嘉福寺一音堂。後學釋真
可。"鈐二方印（不辨）。右側題："官
爾緇衣，無覷爾顏。呵呵！試看白雲
閑出岫，任他明暗不相關。辛丑秋江
右心源居士和賞。"上中有"宣統御覽
之寶"（朱文）。萬曆壬辰為萬曆二十
年（1592）。

姚廣孝（1335－1418），長洲（今蘇
州）人，十四歲為僧，法名道衍。燕
王朱棣（明成祖）心腹謀士。建文帝削
藩，他勸燕王起兵，為其籌劃軍事。
燕王奪取帝位後，複姓，賜名廣孝。
論功以第一。命蓄髮，不肯，常居僧
舍，冠帶以朝，退仍緇衣。永樂十六
年（1418）病逝，特進榮祿大夫、上柱
國、榮國公，謚恭靖。洪熙元年
（1425）加贈少師。此畫像技術頗高，
無作者款印，應是永樂時期宮中肖像
畫家的作品。

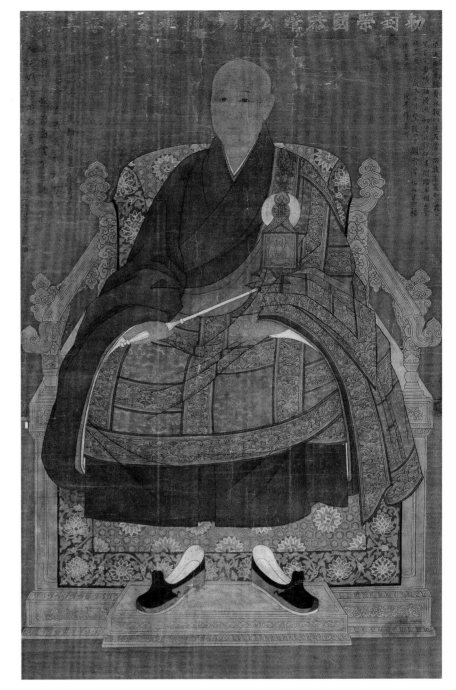

# 5

佚名　十同年會圖卷
明弘治
絹本　設色
縱48.5厘米　橫257厘米

Gathering of Ten Officials through the Chinese Imperial Examination of the Same Year 1464
Anonymous, Hongzhi period,
Ming Dynasty
Handscroll, color on silk
H. 48.5cm　L. 257cm

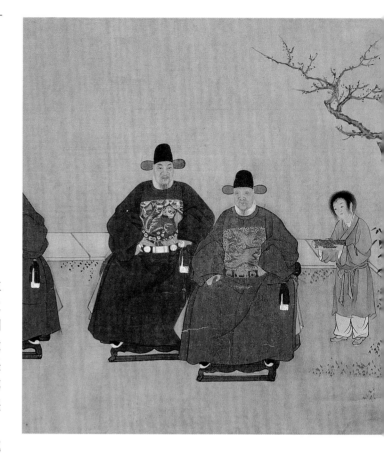

圖繪閔珪、王軾、李東陽等十位官員聚會的紀念性羣像畫。
畫中十人為明英宗天順八年甲申（1464）的同榜進士，此次
聚會是弘治十六年癸亥（1503）。甲申一榜進士有250人之
多，中間經歷了四十年，便只剩下這區區十人了。聚會在刑
部尚書閔珪私第裏舉行，並使畫工寫生，描繪其"形骸意
態"。畫像人物分為三組，從卷首起依次為：第一組三人是
南京戶部尚書王軾、吏部左侍郎焦芳、禮部右侍郎謝鐸；第
二組四人是工部尚書曾鑑、刑部尚書閔珪、工部右侍郎張
達、都察院左都御使戴珊；第三組三人是戶部右侍郎陳清、
兵部尚書劉大夏、戶部尚書李東陽。畫中另有六個童子，或
送酒食，或捧書卷。背景有松、槐、梅、竹、湖石等。另
桌、几、案上放置琴、書、卷及酒器之屬。各人面像各具特
徵，準確傳神。畫手或為宮廷畫工，不知姓名。

此畫當時共十本，分為同年各自收藏。據卷後譚澤闓題跋，
此卷為閔家遺物。於清嘉慶十五年（1810）為法式善所藏，
是為孤本，為重要的歷史文獻。

本幅無款印。卷後有李東陽書《甲申十同年圖詩序》（見附
錄）。之後有閔珪等十同年唱和詩。詩為七律，或兩首，或
一首，惟李東陽三首，共十八首，皆本人親手書。接之是聚
會之次年，謝鐸《書十同年圖後》、劉棟於嘉靖己亥（1539）
書《書莊懿公同年燕會卷後》、王世貞於隆慶己巳（1569）
跋、閔珪玄孫閔聲於明亡後書《甲申十同年圖卷後跋》、閔
氏裔甥沈三曾於康熙戊辰（1688）圖考、沈涵七言長詩，皆
不錄。另有譚澤闓於民國二十年（1931）跋（見附錄）。

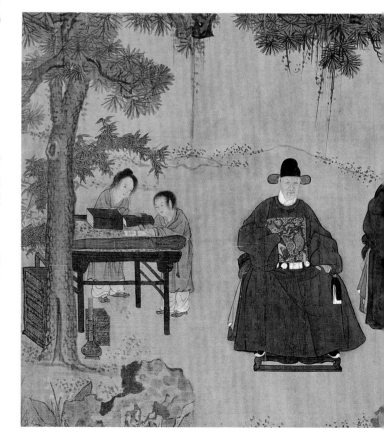

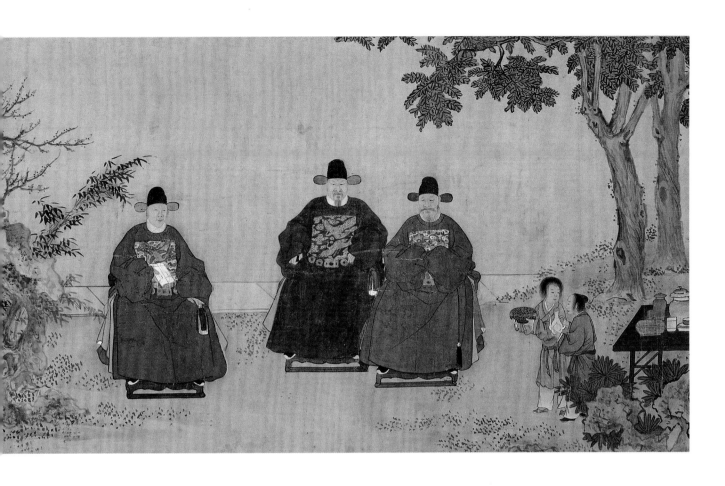

甲申十同年圖詩序

甲申十同年圖一卷，蓋十同年進士之在朝者九人與南京李君者二人，凡十一會于太子太保刑部尚書吳興閔公珪之第，而圖焉……

## 6

### 丁彩　五同會圖卷

明弘治
絹本　設色
縱41厘米　橫181厘米

Gathering of Five Officials through the
Same-year Examination, from the Same
Town, for the Same Administration, in
the Same Party, and with the Same Ideals
Dingcai, Hongzhi period, Ming Dynasty
Handscroll, color on silk
H. 41cm　L.181cm

圖繪明弘治年間五位蘇州籍高官在北京的雅集活動。所謂"五同"，即同時、同鄉、同朝、同志、同道。畫中人物自卷首始，依次為禮部尚書吳寬、禮部侍郎李傑、南京副都御史陳璚、吏部侍郎王鏊及太僕寺卿吳洪。繪圖者為浙江人丁彩。"五人者初期相續為會不已"，但不久陳璚擢南京都察院副都御史，王鏊因外艱離京，聚會者只剩下三人，從吳寬序及詩上看，畫卷記錄的應是五人的最後一次聚會，以資留念。

本幅無款印，印首有蔡之定篆書"五同會圖"，鈐"蔡之定印"（白文）、"樨轂山人"（朱文）。尾紙有清嘉慶十一年（1806）翰林院編修顏葑抄錄吳寬《五同會序》，吳寬、王鏊所作詩二首（見附錄），陳仁錫（陳璚族孫）跋，陳鶴（陳璚十一世孫）贊五首及顏葑本人跋。其後又有翁方綱、秦瀛、法式善等人題詩及跋（皆略）。

五同會圖

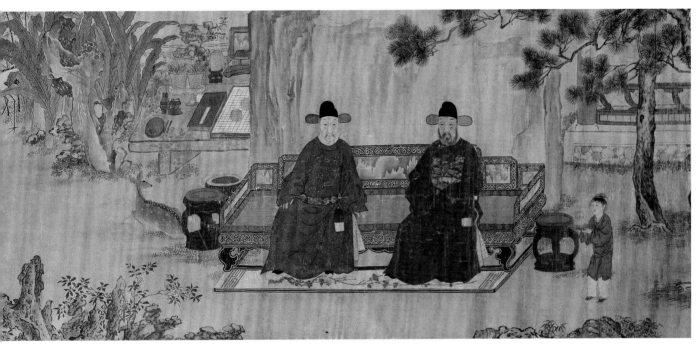

五同會序

王鏊

吳寬

王鏊

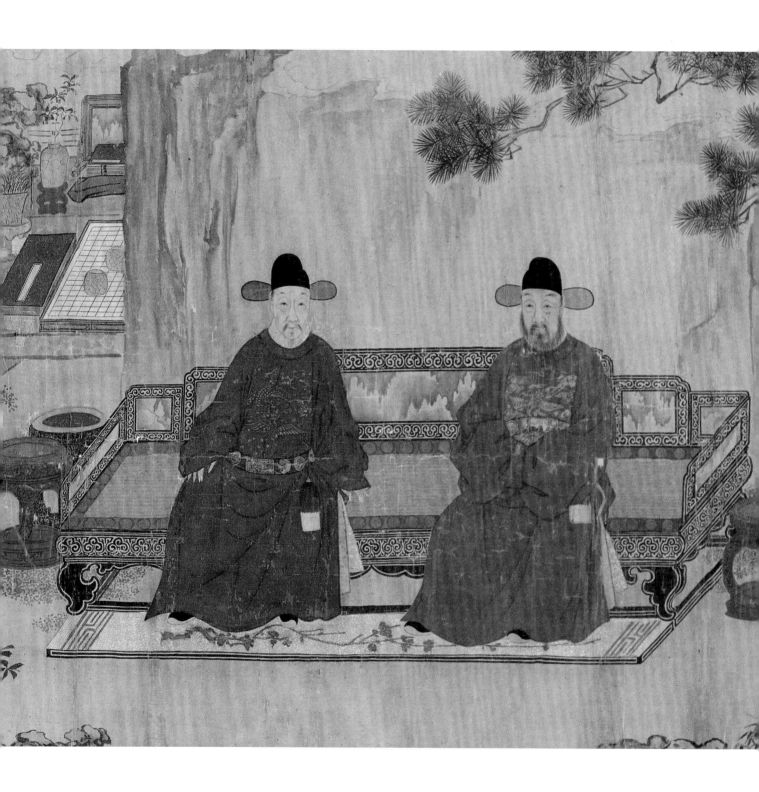

# 7

**佚名　沈周像軸**
明正德
絹本　設色
縱71厘米　橫52.4厘米

**Portrait of Shen Zhou**
Anonymous, Zhengde period,
Ming Dynasty
Hanging scroll, color on silk
H. 71cm　L. 52.4cm

此圖為祭祀性肖像畫，畫像為半身，懸掛於靈堂，供親友祭拜。圖中沈周頭戴浩然巾，着黃色寬袍。雙手籠袖，惟右手拇指置於袖外作摩挲狀，

此或為其習慣動作，被畫家敏銳捕捉到，該細節是一般祭祀性肖像畫所沒有的。此肖像畫不僅畫出沈周的面貌特徵，且傳神逼真，使人產生無限敬仰的心情。可以想像該畫家在為沈周作肖像畫時，其心情是複雜且微妙的。

本幅無作者款印，有沈周自題贊，其一曰："人謂眼差小，又説頤太窄。我自不能知，亦不知其失。面目何足較，但恐有口德。苟且八十年，今與死隔壁。正德改元石田老人自題。"鈐"沈石田氏"（朱文）、"白石翁"（白

文）二方印。其二曰："似不似，真不真。紙上影，身外人。死生一夢，天地一塵浮，休休，吾懷自春。越年石田又題。"鈐"石田"（白文）。正德改元為1506年，三年後，即1509年，沈周卒。

沈周（1427－1509），明代畫家，吳門畫派創始人，吳門四家之首。字啟南，號石田，更號白石翁，長洲（今江蘇省蘇州）人。學識淵博，詩文書畫均負盛名。

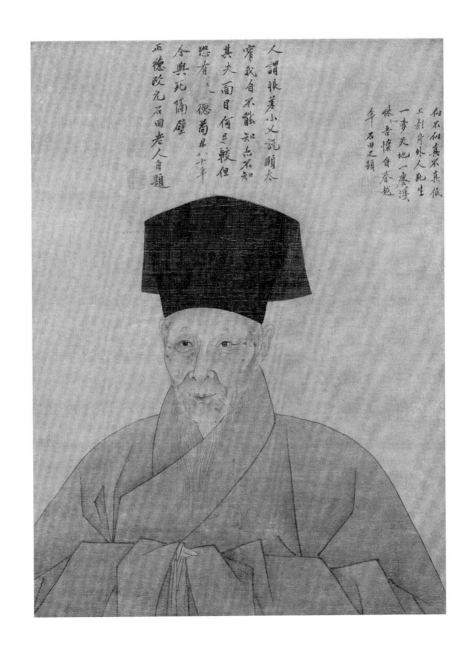

佚名　王鏊像軸
明正德
紙本　設色
縱40.5厘米　橫23厘米

**Portrait of Wang Ao**
Anonymous, Zhengde period,
Ming Dynasty
Hanging scroll, color on paper
H. 40.5cm　L. 23cm

圖繪王鏊頭戴東坡巾，穿白色長衫，外套罩袍，拱手站立。身體微胖，鬚髮花白。

裱邊籤題"明太傅王文恪公自贊像。濰陽陳官俊"，鈐"陳官俊印"（朱文）。詩堂為王鏊自書題贊，或疑為後人抄錄。款署"拙叟"，鈐"鏊"（白文）。印亦疑後添。

王鏊（1450—1524），字濟之，吳縣人，成化間鄉試、會試第一，授編修。正德元年（1506）入內閣，為戶部尚書、文淵閣大學士，加太傅。時劉瑾專權，鏊乃求去，於正德四年（1509）歸田，嘉靖三年（1524）卒於家，年七十五歲。此畫像即其榮休家居的寫照。

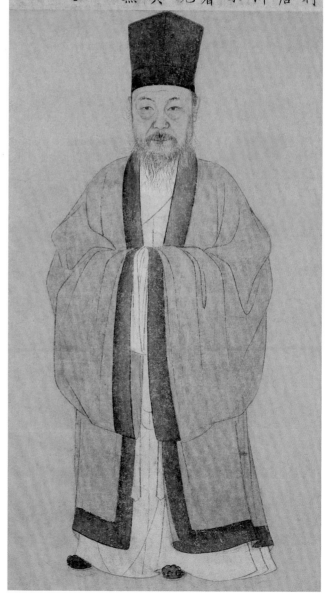

## 9

**佚名　王鏊像卷**
明正德
紙本　設色
縱25.5厘米　橫29厘米
絹本　設色
縱21厘米　橫21.5厘米

**Portraits of Wang Ao**
Anonymous, Zhengde period,
Ming Dynasty
Handscroll
Color on paper: H. 25.5cm　L. 29cm
Color on silk: H. 21cm　L. 21.5cm

圖繪王鏊二十九歲、四十八歲、五十二歲、六十二歲時肖像，頗為傳神。此卷四幅紙本畫像原為冊頁，於清康熙己亥 (1719) 由其後人改裝成卷。絹本畫像及其所錄十篇奏疏，原為另一卷，於清乾隆丙午 (1768) 由其後人將兩者合併成一卷。

籤題為汪士鋐重新書寫。絹本畫像後"拙叟自贊"為王鏊親筆書，與《王鏊像軸》上"自贊"文字基本相同，惟個別字句有出入。如"礪行"作"勵行"，"爵廁公孤"作"爵廁三孤"，"台閣"作"黃閣"等，當以此為準。贊後鈐有"濟之"（朱文）、"大學士圖書印"（白文）二方印。整卷前有李文田題篆書引首"明王文恪公遺像"並跋云："賢裔苕卿戶部得公遺像命題卷端，時光緒十九年 (1893) 八月望日，後學李文田拜題。"鈐"文田之印"（白文）、"中約"（朱文）二方印。

絹本畫像後附有像主奏疏多篇，另有王穉登、錢名世、錢灃、李慈銘、章鈺、羅振玉、鄭孝胥等共計二十家題跋或觀款（略）。

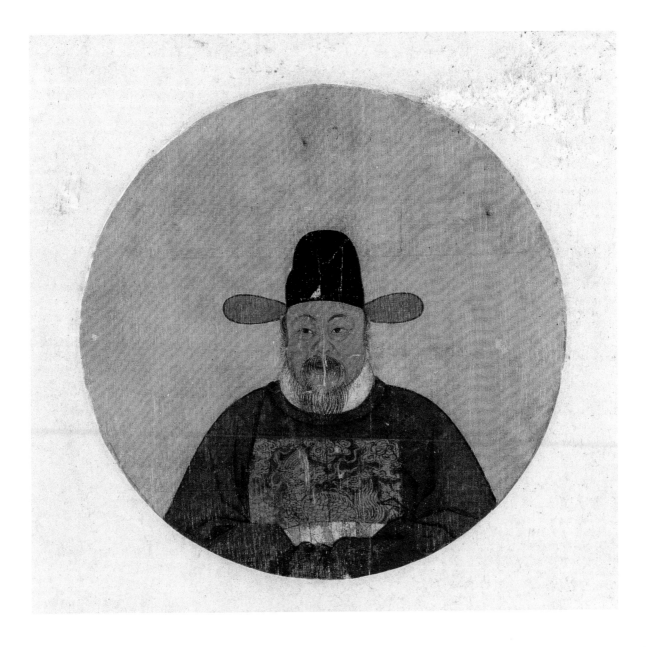

15

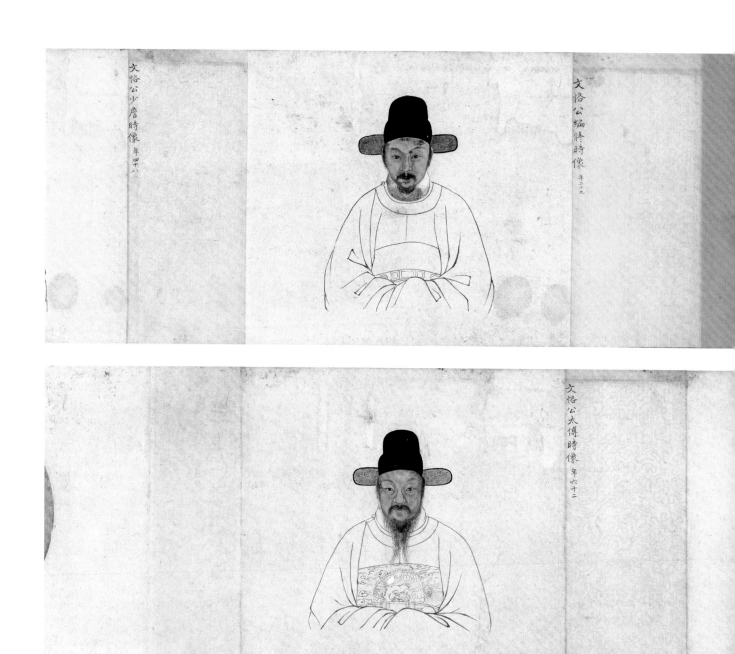

文恪公少詹時像　年四十六

文恪公編修時像　年二十九

文恪公太傅時像　年六十二

溟汗自天震就無地歇抒愚衷仰瀆
聖慈竊念
內閣乃深嚴宥密之地學士為清要貴重
之官其代
綸言以熙
帝載治忽攸繫遠近具瞻自非瑰偉之才
昌稱明敏之選況當
新化如臣者學不足以造古人之微識不
足以通當世之務久官翰苑莫稱三長近
佐銓曹久無寸補方畏遠何之及忽聞
寵命之加使帶銜進陟
日之心任重地微深切履氷之懼自惟不
可以議謂何偏冒昧而弗辭恐顛隮以何
國論臟觀地近能無就日
及伏望
聖明收還
成命改求儒碩協濟
鴻猷庶幾微臣免非據之慾物論有永諧之
美臣無任
正德元年十月十九日奉
聖旨卿學行老成才望久著特茲簡命宜
勉副委任不允所辭
辭免內閣疏二
且昨貢封章辭免
恩命未蒙
俞允曲賜襃嘉天地之恩無以為喻雷
霆之令何敢違違顧重任於虛居
明主可以理奪敢陳私義重冒
天威窺閡君之職臣之事也量材而後任故
朝無鞹曠之職臣之使臣也量材而後任故
故臣之庸力薄才而任其重諷閟淺見而
任其難譬如求棟樑而柱明堂或致輪囷
駕駑驚而瑜峻坂求輪蓋天下之事
成於同而敗於異聖賢之學精於動而荒
於嬉故伊尹惟以一德責之學精於太甲而姚
崇亦以十事要說於唐宗唯二主能信其

明王文恪公繪像所遺像贊像

賢裔帶鄉戶部得
公遺像命題卷端
時光緒十九年八月望日

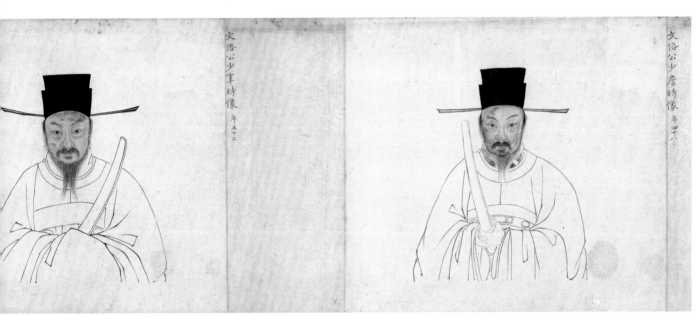

文恪公少詹時像　年四十六

文恪公少宰時像　年五十二

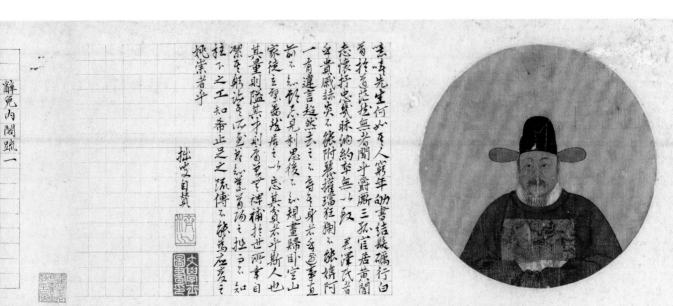

辭免內閣疏一

主考先生何必為人窮年勤書結褧碼行曰
首指着沈坐無其間乎爵斷三孤崖居黃閣
志懷持忠氣昧酌約絜無心敦
年貴戚祿奕不然附藝權瑞狂揭云猿嬌阿
一育遺言趨然矣去不号孝矣身吾乎盡直
苟亦彰志見利思後云私規畫歸卧壺山
家徒壁隆某斗則肖言世事忘其處芳斯人也
其童則隆某斗則肖言世事忘其處芳斯人也
潔本鈞悟道之下至老幼業芳首鍚之挑己心知
柱下之士知希止之之流傳云
姚崇者乎

拙史自贊

臣伏蒙今月十四日
手敕陛下以少傅兼太子太傅武英殿大學
士尚書仍舊加觀者仍驚撫躬增塊編以愛調之
寵若驚綵抃增舊者增塊編以愛調之任實重於
三孤若醫統之隆無諭於一品加以恭惟
儲宮之峻秩蓋必授手才賢素有出人之
才不足以識當世之變學不足以造古人
者尚未難之曾無一言何以堪此如在任者
望亦難假以歲月久著積歲之勞具是二
秘殿之隆名蓋必授手才賢素有出人之
皇帝陛下光紹丕圖惟新

聖治繼
離明而溥照推
乾梳以無偏權實近司頂間機務名薰閣
學位重地官眼以麒麟之衣帶以崑山之
王輝生朽癕
賜治便蕃義重
恩深後懷寸章之報才諫識陋莫稗大海
之流人其謂何官不備必方思引咎以自
勛當期越次而沈一年之間
恩數荐至而三公之亞豈可明若曾無歲
月之勞又非才德之選雖可明若曾無歲
策莫進乘其恫幅收還途巡辭墨之易盈
造化無私生育不遺於幽谷賦才有限驅
天聽懷露衷詞伏望
聖明進察其恫幅收還斯時仰佐
咸命俾夾分於斯時仰佐
隆平誠收功拊異日無任
聖音鄉才識顯著特加陛用宜勉就職不
正德二年八月十六日奉
內閣乞歸疏一
臣以菲薄受知
先帝

---

臣伏蒙應召時罷將彌積使主之才
難逃倘復歲諭
國家難殞此身復何所惜但識之昏愚既
不可強之疲頓殊難復支故乞其不
肯之身將以避夫抜殞殊難復支故乞其
才瀦瀦桐望但加抜擢愆愈飱之路沈今中外賢
聖明倘合政本之為重憫疲療之凶衷
特賜允俞俾還田里則於物情歸先且於
私義獲安任無任
聖旨朕以卿德性端謹居內閣委任方
隆順求休致已有旨勉留有候宜加調攝
正德四年三月二十二日奉

臣比陳兼病疾伏蒙
皇上兩次遣宮里寮
乞歸疏三
恩賜桐疊堂以崔雜無贅理之功導站
鈞衡之地故紫以邊事謀議下馬者亦且旅力
優渥之數以全體貌之誠郎然體貌者
睿應再驚愚衷以逛凡庸理合屏燕然而
詔旨勉留
君人之禮責實者
朝廷之政自古明君用人上馬者必其才
識超卓足以載定謀議下馬者亦且旅力
強殺足以邊事故紫以邊事謀議下馬者
此任兩以日夜思欲補報而不能者也今
白之肝膈已披露矣
朝延有得人之美匡免之職改授時賢則
壯者用而病者休市理勢之自然也伏望
聖惡俯從將任之職改授時賢則
特賜矜從休致已有旨勉留有候宜加調
朝有得人之美匡免之職改授時賢則
正德四年四月十五日奉
聖旨卿清才博學德望素隆輔導有勞委
汪方切平力正當須以疾辭勉留至再而

---

臣已於私家稽首登受緣臣光以犬馬之
疾當進呈
實錄之時不獲隨班行禮方懼謴何之及
而例無功受賞有觍面韻拜
賜不能滋多罪戾無任慚汗戰兢激切屏
闕謝
恩無功受賞有觍面韻拜
賜不能滋多罪戾無任慚汗戰兢激切屏
營之至匹無任

---

太傅公四像具列於左官自編修而
詹事而少宰而光祿大夫柱國少
傅兼 太子太傅戶部尚書武
英大殿學士 賜吾家居年自二
十九而四十八而五十二而六十二顏
自白皙而渥然而蒼髯而二毛兩
謂歲月有變遷官爵有崇甲容
華有盛衰惟德之休明雖千古
不朽也嗚呼公之勳在旂常名在
竹帛與天壤俱獎可羡獨其形
神藐髮寄在丹青雲仍耳禾
百世之後可不與劍履袍笏並
藏乎
　　　萬曆甲辰仲冬既望
　　　後學王穉登敬題

正德元年十月二十四日奉

聖音卿才行俱優特兹擢用宜勉副職不

聖心之先定

聖志既定治功自成任於是時敢辭嚴任

崇亦以十重要說於唐宗唯二主能信其

於嬉故伊尹惟一德責難於太甲而姚

言故兩臣克饗其治故臣今日之愚忠敢

望

聖音卿才行俱優特兹擢用宜勉副職不

免戶部尚書兼文淵閣大學士疏

臣無任

伏以

皇恩隆重有天高地厚之施私義戰就如

深淵薄冰之懼恐物情之未允顧燕語之

敢陳伏念臣出自草茅偶登科第志惟自

守每絶意於榮進才不逮人祖窮年於記

誦先帝有正人端本之求俾侍

聖明隨

東朝進講之列旋由調苑遂次唐端日就

月將獻納曾無一字之補朝嬰夕側睒離

乃有三年之乆卯

龍飛以當年甘蝶屈於遷地恭惟

皇帝陛下政務萬機之勞尚冀曲記置之

不忘棄遺犬馬之志雖有在曠職雖繁繫

事宜多所裨益納忠之志雖云有為方自附見

之罪積以愈多姑徐以有為方自附見

可而進之義久碌碌以無補樂部從不能

者止之言不加譴責豈期

含弘不加譴責豈期

渙號遽復超遷顧舊臘之未供敢

新恩之祖受自惟且知其不可人言孰以

為當然伏望

聖明收還

成命使秩由功序無羨予一歲九遷之榮

則志以分安亦免乎終朝三褫之議任無

內閣乞歸疏一

臣以菲薄受知

聖明始自銓曹援置

內閣薦蒙

寵命階至一品旋被玉帶錫衣之

賜人臣遭際可謂至矣是以受

命以來捫心自撫力難捐軀命無復顧惜庶

幾圖報萬分之一此地當意命與

心違才力難緣庶臣受素薄少而多病

老益就衰加以力小任重福薄與

力衰意少愈而日滋久病靡加以致

氣衰殘容惰雖欲勉從事勢不復

每虞顛跌幾眩瞀少養衰殘顧念

隆恩未之能報是以扶衰策強自支撐

腿膝麻木舉步之除或不前立班之時

寵逾顛跌自去羊冬疾瘔作素殘

恩地下萬一未填溝壑尚當於獻卻之中

復疲瘍且感

特賜矜從俾就安間少延殘喘如其終不

皇上察臣龜褊悃

聖明之知伏望

朝廷綜核名實中外庶官必皆稱職日獨

以衰病之質玷崇高之班稽廣之材居樞

要之地當惟人妨覽者之路亦深忝負

能洗當

歌頌

聖德播之無窮臣無任

聖音卿學行萬優素隆聞望方資輔導以

副眷懷因小疾以陳甚切豈可遽求休致

不允所辭

正德四年三月十六日奉

往此緣衰病疏乞休致伏蒙

俞允往輙加溫飾未賜

溫詔委加慰飾未賜

終期

上達是以敢復冒昧言之任閒因能授任

者君之明陳力就列者匡之義臣稟既薄

勞性復顢頇其於古訓之暑雖嘗討尋至

正德四年四月十五日奉

聖音卿清才博學德望嘉隆輔導有勞委

任方切平年力正當頃以疾辭勉留至再而

情詞愈切特賜允俞寫致給驛還鄉有司

月給食米五石歲撥人夫八名應用若調

養痊荷以待起用仍與應得誥命

臣近以衰病不能

聖恩優渥以歸目米人夫趙常數

賜之給勒給驛以歸目米人夫趙常數

溫詔褒嘉勉少伸医子之敬所苦手至之疾有

皇上不加譴責又以才識短淺不能裨謀獻獣又以

私家有孤任使自絶生成以此疾心每若

妨拜起或致傾跌失容柢為不敬自特於

關謝恩仍命羈縻不能奉事

聖壽於萬年而已臣謹薄之質荷

聖朝之知擢在

內閣寵加異數此臣之所難過也以

也即欲詣

山天地之恩希瀆之遇非任庶希報

臣近以疾病不能

皇上不加譴責

內閣寵加異數此臣之所難過也

清朝有孤任使自絶生成以此疾心每若

刺骨然拍軀殞命每若結草圖報於身後庶無

疾病纏綿情乞解職務伏冀

聖慈憐臣衰病

聖恩特賜俞允仍命給驛還鄉自今遠去

天顏以為平生之幸而前疾未痊拜起之

除俯恐有失容滋為不敬伏望

臣近以衰病陳情乞解職務伏蒙

聖德生當唯環死當結草不勝感戴

特加矜宥不究切之臣歸田里歌詠

聖德生當唯環死當結草不勝感戴

天恩之至臣無任

謝賞銀幣鞍馬疏

臣伏觀今月二十一日監修總裁英國公

張懋等恭上

孝宗皇帝實錄

## 10

**佚名　沈鍊像冊頁**
明嘉靖
絹本　設色
縱25.4厘米　橫27.5厘米

**Portrait of Shen Lian**
Anonymous, Jiajing period,
Ming Dynasty
Album leaves, color on silk
H. 25.4cm　L. 27.5cm

圖繪沈鍊半身像，臉龐白皙清瘦，鬚髮俱黑，雙目神光內斂，神態肅穆凝重。戴梁冠，着赤色袍服，領袖皆綴青緣，手持笏板於胸前。顏面輪廓用淡赭色以細筆勾出，眼眶、鼻翼由略深的線條刻畫，眼窩、鼻梁、顴骨等處結構的起伏凹凸的關係則通過烘染赭色的濃淡變化逐一表現。穿戴官服、手執牙笏的構圖是當時官員畫像的典型形式。

本幅無款印。有萬曆時朱之蕃題記一則（見附錄）。

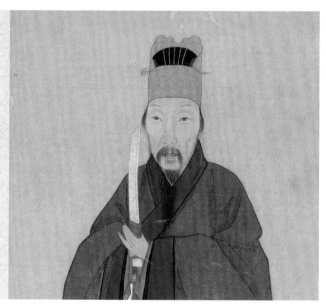

忠愍公沈青霞先生年
譜圖冊叙

忠義之在人心有不隨生
死為存亡者權奸盜竊
威命能奪其生而終不能滅
沒其長存之正氣久之公論明
成案覆顯燡

國恤黙伸天祐而昭揭之神
流露乾坤世濟之胤繩繼
芳烈彼氷山突兀附火喧
僥者狗鼠不食其餘唾罵
不絕於世次而有知何嗟及
矣蕃方齔羊聞公宜嚴氏
覆敗狀則已耳沈楊兩公極

沈鍊（1501—1557），字純甫，號青霞，會稽（今浙江紹興）人。嘉靖進士，除溧陽知縣，後入為錦衣衛經歷。性格剛正，嫉惡如仇。於嘉靖三十年（1551）上疏彈劾嚴嵩十大罪狀，指其為"天下奸邪"。結果被廷杖且遠謫保安，後終被嚴氏父子誣其圖謀反叛，遭處死。隆慶初，贈光祿少卿，天啟初，諡忠愍。沈氏雄於文章，下筆動輒萬言，所著書多被禁毀，有《青霞集》、《鳴劍集》等書行世。

寇稍長見楊公所自叙述輒
悲憤不能終篇惟沈公之事
顛末未悉也今始從公文孫
存德游獲公遺稿讀之諸
而條上封事及詩文竿牘
激烈之氣出以平夷金石
之謨曲中情理信有用之

者蓋贈劍來鶴之祥至是
始驗若謂佞臣頭斷與公
手刃同而羽化登仙直委
明天子耳葦表來歸千載旦
暮顧瞻遺跡生氣常新
在先生固求自完其初心

文章入
告之型範也想其
權奸之怒而牢不可解益
廷議退虜直斥和戎已深犯
之以吊哭無章闕弓木偶合
之以懦帥畏罪驚吏孅縈
而先生露章請劍之恨借峽

而無少遺憾迺人心同然好
惡不泯觀斯快而作忠義
之志嚴權奸之誅于世教大
有助焉豈特篤忠貞于先
生之來裔云乎哉
萬曆辛亥孟冬七日金陵
後學朱之蕃書

## 11

**佚名　男蟒袍像軸**
明中期
絹本　設色
縱150厘米　橫90厘米

**Portrait of a High Official in Red Robe
Embroidered with Python Design**
Anonymous, Mid-Ming Dynasty
Hanging scroll, color on silk
H. 150cm　L. 90cm

圖繪一男子戴烏紗帽，穿大紅底青蟒袍，腰繫玉帶，坐虎皮墊圍椅上。蟒服是皇帝對文武大臣一種特殊的恩賜。明代對閣臣（高級文職官員）賜蟒服，始於弘治十六年（1503），受賜者有劉健、李東陽、謝遷等。可惜這幅畫像沒有留下其他資料可供考據，因而不知所畫何人。根據畫像風格，應在明代中期。

本幅無作者款印。

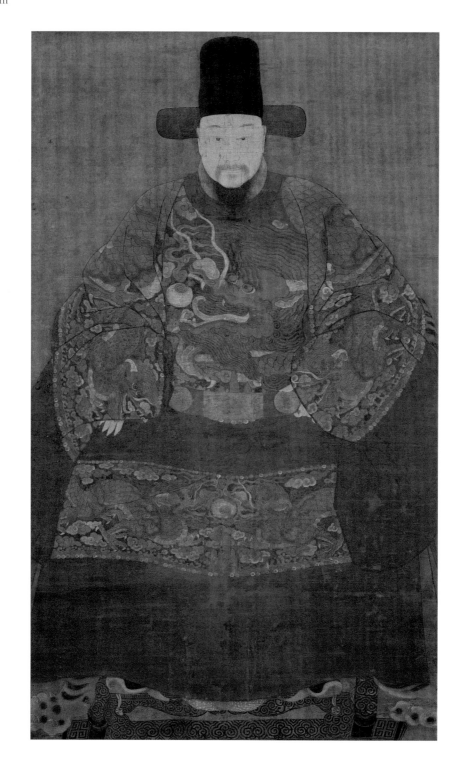

## 12

**佚名　男像軸**
明中期
絹本　設色
縱129.5厘米　橫87厘米

**A Man and Two Boys Traveling on Mountain Path in Early Spring**
Anonymous, Mid-Ming Dynasty
Hanging scroll, color on silk
H. 129.5cm　L. 87cm

圖繪一身軀肥胖的男子，頭戴氈帽，身穿寬袍，行進在山路上。其後一童子左手持笛，右手牽馬，另一童子肩挑酒樽、食盒相隨。從這一道具的描繪，可知主人翁好飲酒、吹笛和旅行。背景松樹流泉，梅花翠竹，是早春天氣，其繪畫風格近似戴進，當創作於明代中期。

此圖應是一位具體人物的行樂圖，畫手根據其人的事跡、個性來構思立意，特別生動傳神。惜畫中未見任何文字印記，亦不知畫手為何人。

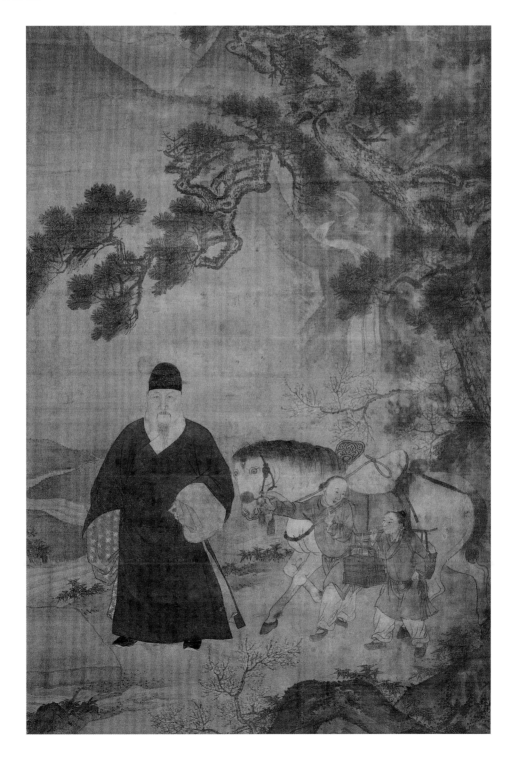

## 13

張瀚　張瀚宦跡圖卷
明萬曆
紙本　白描
縱27.5厘米　橫854.4厘米

**Self-portraits of Zhang Han**
Zhang Han , Wanli period,
Ming Dynasty
Handscroll, Baimiao on paper
H. 27.5cm　L. 854.4cm

此圖接近於今日的連環畫，分段繪張
瀚中進士之後的宦跡，並附文字說
明。圖文並茂，生動詳實。畫法以白
描為主，人物、山石、馬匹、屋宇、
船艘，一應俱全。根據卷後諸家的題
跋，此圖卷書畫皆為張瀚自己所作。
但全卷在畫法和技巧上有變化，前段
較為工整，後段用筆精熟活潑，線條
流暢隨意，墨色的乾濕濃淡變化豐
富，畫後的題記也有相應的變化，不
像是一人所為。故其作者尚待研究。

本幅引首印："波心月影"（白文）、
"歸安陸樹彰季寅父考藏金石書畫之
記"（白文）。卷中有騎縫印"陸三"（朱
文），又有"得潤"、"仁和吳玉印"、
"□林山居"等多方。卷末鈐"□齋"
（白文）。

張瀚（1511—1593），杭州仁和人，
字子文，號元洲。嘉靖十四年（1535）
進士。歷任南京工部主事、盧州知
府、右副都御史等職，萬曆初（1573）
擢禮部尚書，以不肯聽中旨留張居正
奪情視事，勒令致仕。有《奚囊蠹
餘》、《台省疏稿》、《明疏議輯略》、
《松窗夢話》著作行世。

24

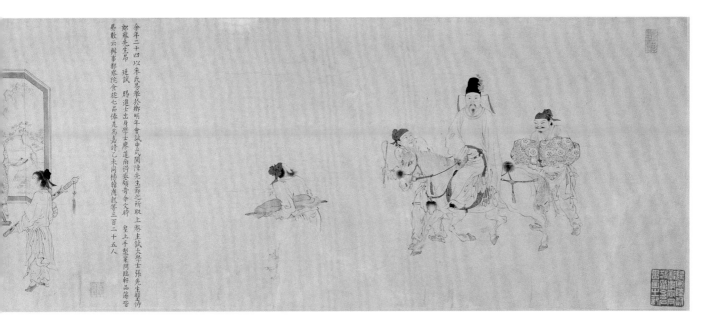

余年二十四以朱氏易經於鄉明年會試中式闆陳先生郡之所取上卷主試大學士張先生璧所

郎廷試　賜進士出身學士廖道南詩卷領奇余文辭

吳歟云辭事郡衆院食俸七品俸是為嘉靖乙未同榜臚應龍學三百二十五人　皇上手製羹阿臨軒品藻皆

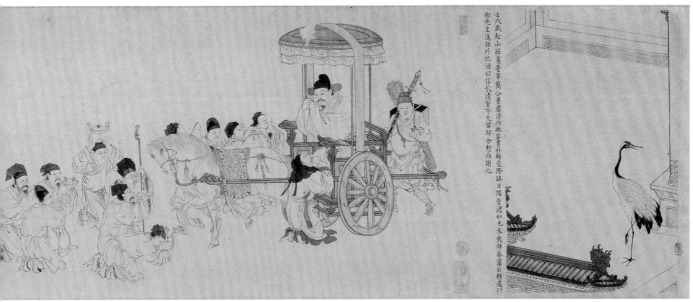

壬戌歲赴山西籌臺事簡公署嘯清肉無家里升輝交陳鎮日閒堂禮如老未武拜壽籲石輅遶行

師先生進郡外把酒曰信火清宣不久留耶余鈝而諧之

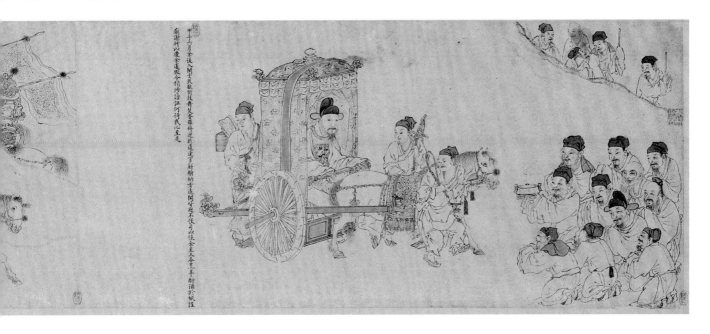

甲二月余說入冏去民獻明設典史喜嘉華址菊道下升斬約老鶴開月廷不依司以侯余畫玄玄平斬涌於城逗

南潮衪以慶臺遠激令精詩論汪何惟民心至先

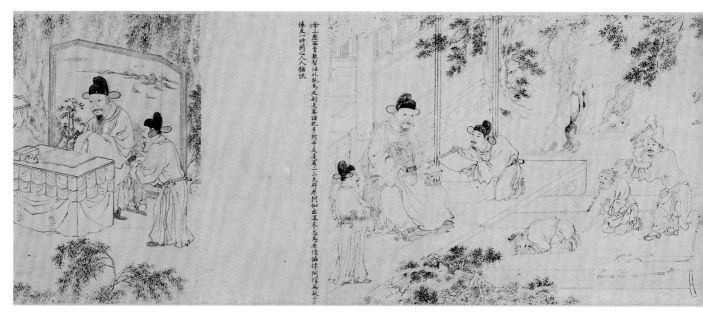

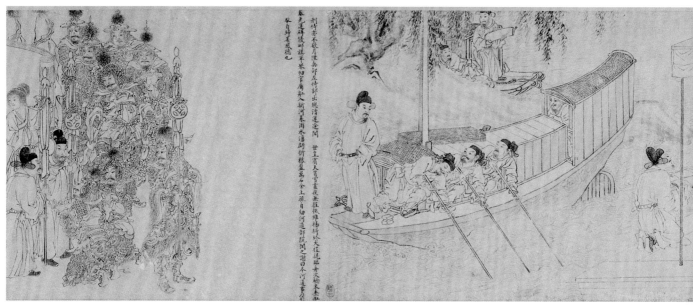

丙寅院陞大理寺卿是十八月十日
世豈六十壽誕余七月始得代庶趙於初四日今朝時
呈情歡暢嗚咽貴備究益有志

余家
恩錫白全十五兩天私孔雀鈴第一裝

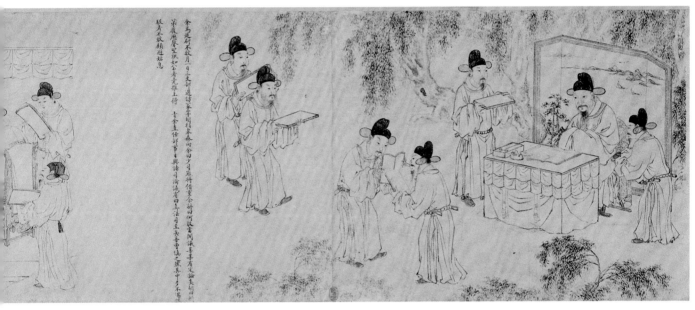

余為延州承故月二十三美訂遊諸凜幸年朝未余四令白夕日某將作餘棻余什何而議幸事有支諭矢余
第載懌賢坐祝松公青克惺上得
左令直仕郡事昌與諸引論述眷四年某主至天吉言何僕方譏是某什不不易引
駁者承獻顧延枯息

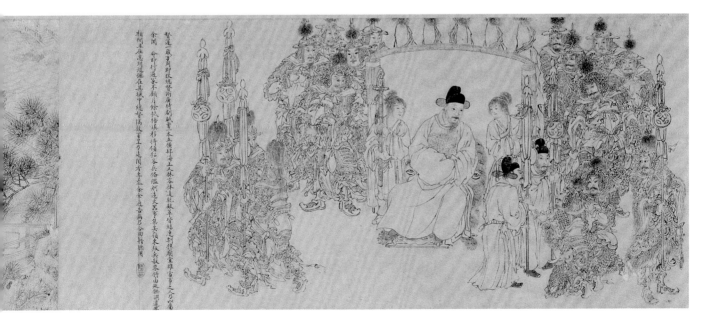

賛遵六廠方簡政餐即僕昌而唐持劇賦某本土濂事二上人林余林九孔礼敢草持棻余者事之令分矣
余聞
令什什遠豪不顧片徐於悟僕拎持领拎令兵僑區州遂大某事某吳戚史反兵俗许由毘泗測道眾
相門逸任克川擢在城中總蕈隔敵誠豈昌今遠閒方某某余不克言而方

27

丁卯蒲月余叔胡子植三
持太宰張元洲先生卷子示
余為先生書年自敘生平歎
歷官蹟兼繪圖像相傳原
有三卷逸其二僅存其一字
楷而勁不減森姑仙壇畫
沉遠追龍眠真希世之珍
也弟為曾孫女張民德慧
之夫人所藏植三又為伊壻
將宗余題先生有明元居
豐功瑋伐戴諸史冊子
庸聲辟若但贊其墨寶
以傳之永久云爾

康熙二十八年四月望後七日

恭愍張公以名進士起家仕至北臺尚晉卿
之正人也公歷中外任南老官卿間元籍
耳江陵當國特權北壽家宰益心正
相取非黨也故一時堆薦舊德簡拔英材
舜蔣浮人友江陵丁外龍重上相位公不之
附解組歸里者二十年二十餘福壽康
寧近代宰比吳典閩曾泉公堂謂公商孫健
則余祖所列定者遺之行之則盆失稍遠之
先日予兼賚叔揚史勳以規模相蹙宪甚故典
孫子潮日當過巖陵釣董宸聚其詩詞史家
恭愍二律書法著勁雄快直逼虞靱繇辟
上龍妙然不可久君宜�	護之又先君子言公守
廬州時天薀陰蹟甚公精誠禱於神神應之
兩隨回車滂沱雷旦秋延大穫閤介為廬州
城隍此雖不可知要之生有明德歿而為神紫
遙芒荒荒不無甚推者公致江陵卜孫西胡之比名

28

玉孫者可不慎哉可不念哉

康熙癸酉上元日同邑年逸學弟

源祺敬題於柱峰齋書

吾杭前朝家宰恭懿張公佐神廟時其
又章勳業彪炳當時流薇史冊迄今幾
二百年都人士猶傳述而尊仰之名臣
中不多見也至其緒餘雖什楷丹青俱
臻上品手自畫生平歷官立朝諸事蹟
為三百各有標題裝潢成卷俾子孫
守之傳為世寶乃年久代湮後裔繁
衍未能守而勿失至　國朝鼎革後
已亡其一興二止存其二冊又為後人
質於他姓公曾孫女宇德慧幼聰穎有
詠絮風事三觀及祖父母至孝及歸見相
王氏賢智而多才聞是卷必於富家
捐奩金贖囬以存先名臣手澤琮琛而藏
之卽此一節真閨閫大夫我雖男子不
若也王天人為子長媳慈母春暉兒女
姻家得覩斯卷冊如仰泰岱而瞻壮斗
不勝起敬由此傳之奕世信乎不朽盛事
也
康熙癸酉孟春下浣四日同郡後學胡
應源澄遠氏頓首敬跋

城隍此雖不可知要之生有明德殁而為神歟

極芙蓉蕖無是惟者公致仕後卜築西湖之北名

曰煇水磯道松厥頎吳湖山睞時製為

三閣歷敘生平宜晴此一世後人不甚琢階

傳之他張公之曾孫女王夫人重儓為方出嫁金

購之以為世寶余長媳興王夫人為妹姪行因

得請而觀之并誌其後錢唐後學丁文蔚

題時年己二十有一月望後四日

故明史部尚書張幼懿之敉庵三胡戴

在史乘當祛退老之暇曰繪三圖其一

曰入學所會試庭仕夫宦所其二

自述撫陝西王懋寬其三則自家

宰以遠歸老西湖俊汲此二圖

為王孫散失此其二圖此出白描

畫法酷肖李之薛貲旁細書其事

實敷行德有章法聞此老饒

於典庫以己女王孫人德慈

生奉金膝歸紫溪老軸為家

志孝矣儒人壇胡爾柟言三圖

志賀西水王人索香賢敉未宪

矯人扎習歷往蹟惜其一久已

人之建德主功者固自共身傳之而六素當不

籍賢子孫以顯也有明三百年中鄉人物甚

彩其昭然在人耳目者自少保于而後人

莫不稱太宰張之二重名事蹟大平相敉

獨于小無尋被殘人九痛之者讀史乘知

張之少時最為矢成之器重及女生守慮妬

以王校妾同上宰平慈君愛民之心毎毎不出和

閱今之懷二惜二興于之敉者江陵柄國特至朝

莫不堆風家者一居家宰敉紆正因头尋

情一事神壓詭之江陵狼之而万抄不同其

干有到之慈而卒免稅敉身事美於令

之稱之書僅以官閫名至

曾孫也其塘胡君眉若持主夫人瓦藏圖

為又咸主王陵央總前主夫人即太宰張之女

畫一軸示余屢而玩之卽懌之而自悔之像

也或像者保以辭多史乘亦不反戴者余哆

問石木同嘆手不有賢子孫何能傳主孫

不能傳而傳於琬孫是卽其王琬夫人

可謂賢矣因以高有二圖惜其不能盡傳夫人

更能歸石藏之使余孟閱石未閒堂不甚快

若夫描畫之入神字字之遒勁諸君子能言

之夫余何敢多贊

應深澄遠氏頓首敬跋

## 14

蓮峰　笑岩和尚像軸
明萬曆
紙本　設色
縱166厘米　橫86厘米
清宮舊藏

**Portrait of the Buddhist Monk Xiao Yan**
By Lian Feng, Wanli period,
Ming Dynasty
Hanging scroll, color on paper
H. 166cm　L. 86cm
Qing Court collection

圖繪一僧，兩手相疊，掌心向上，盤膝坐於椅上。表情嚴肅，雙眼直視座前，似是在傾聽弟子提問。畫上有"蓮峰"（白文）、"孟"（朱文）兩印，應是畫像作者的名號。從名號看，也應是一位僧人，但畫史無載。詩堂有僧圓悟題記（見附錄），知畫像為笑岩和尚。

笑岩（1512—1581），法名德寶，字月心，俗姓吳，京師（今北京）人。皈依佛門臨濟宗後，長年往來南北各地，隨緣開化，靡定所居，萬曆九年（1581）圓寂。著作有《笑岩南集》、《笑岩北集》等。題贊者圓悟（1566—1642）號密雲，俗姓蔣，江蘇宜興人，是明後期非常有影響的禪宗大師。

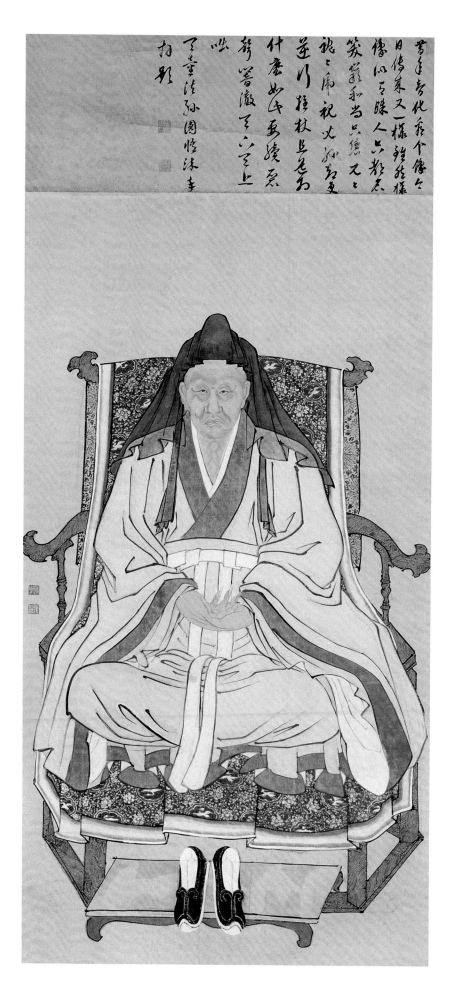

## 15

余士　吳鉞　徐顯卿宦跡圖冊
明萬曆
絹本　設色
縱62厘米　橫58.5厘米

**Official Career of Xu Xianqing**
By Yu Shi, Wu Yue, Wanli period,
Ming Dynasty
Album of 26 leaves, color on silk
H. 62cm　L. 58.5cm

圖冊共二十六開，描繪徐顯卿十二歲至五十一歲的生平事跡。內容分為"孺慕聞聲"、"鹿鳴徹歌"、"瓊林登第"、"中秘讀書"、"皇極侍班"、"棘院秉衡"、"經筵進講"、"幽隴霑恩"等。前四開繪徐顯卿入仕前的應試經歷；第五開至第二十五開，記

錄徐顯卿自"瓊林登第"到翰林院和詹事府的宦海生涯。對開分別有徐顯卿親筆所書詩及詩序。此冊頁對了解明代典章制度有寶貴史料價值。

畫冊首開有"萬曆戊子，太倉余士，古歙吳鉞同寫"款。鈐"余士印"（朱文）、"吳鉞"（朱文）。其餘各開款"太倉余士，古歙吳鉞"，鈐"余士印"、"吳鉞"（朱文）。圖後有民國十四年（1925）陶鎔題記一則（略）。余士為江蘇太倉人，善畫肖像；吳鉞為安徽歙縣人，所作補景山水，工整古艷，屬仇英風格。萬曆戊子為萬曆十六年（1588）。

徐顯卿，生卒年不詳，南直隸長洲（今江蘇蘇州）人。隆慶二年（1568）進士，任庶吉士；萬曆十二年（1584）任國子監祭酒；十五年（1587）由詹事府詹事兼翰林院侍讀學士掌院事，升禮部右侍郎；十六年（1588）任吏部右侍郎。徐顯卿《天遠樓集》有《記遇三十首》，其中前二十六首與圖冊中題詩一致，另多出四首，分別記載他任禮部右侍郎、吏部右侍郎和請求致仕之事。余士、吳鉞所繪畫作距其致仕僅隔一年，因疑該畫冊原為三十開，與徐氏詩作對應，其後四開或已散佚。

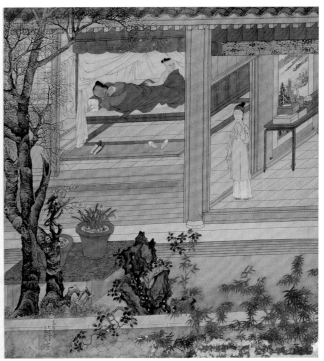

*15.1*

神占戶扉　時年十八

十八歲考童生徃江東廟求籤二月十四日半夜持燈徃殿門未開
燈欲盡家兄顯賢同在家偉二人先後翹首跂望殿內大牛道人急。開門辛
無應聲久之欲以啟神二燭繼殘燭之光以待開門不肯以原為神明設燭
不宜先點而家兄與僮畢云若不點此燭殘燭已盡門難開無失點燭如何
問籤不肯六啟殿內殿門四扉齊開不肯謂是道人方便連口謝之既八
殿默然新燭殿內大明絕無一人心顏長之頃史道人從外朱云殿菊有小門是我
朝開夕閉者殿門須我從菊門八然後可開今菊門尚鎖殿門何自報開
怒形于色謂我輩扶壞其門而八也異矣
秦代石將軍千秋江東祠神理良不爽昭示若著龜仰天星辰爛衽叩洪两疑
門戶方衙鑰颯甫生微颸四扉急洞隙怳怳不可知守者從外八憎我乾薄見
犯門吾堂啟廟兒有如斯致謝難自明鬼神誠有之

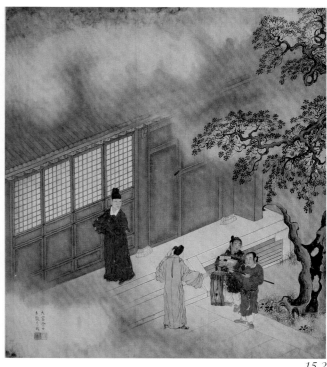

15.2

邱尊折節　時年二十五

不肯廿五歲為嘉靖辛酉當應天鄉試五月學院發科舉案
不肯首列時太守太原王公貳守平陽徐公期待顏厚問五月
七日家君急一日暴病辛天明王徐二公並至哭之慟蓋儔不肯
坐此失時又重逃家君之不逮養也王公延余教其子若第困
為文蔡先君序友唱拜讀文先君以布衣有此誠異數
吳公重貫誼天下莫敢望士也何日賤使君日昂藏太原專誠
居五馬俱騰驤平陽佐大邪雙旌共飛揚折節下書生揮發
木蘭堂柞惟我先生启布衣聊自藏裴。两使君慟哭臨其
子貴胡不踩人生若朝霜酹酒重致舜主筆生輝光觀考
委巷太息稱循良

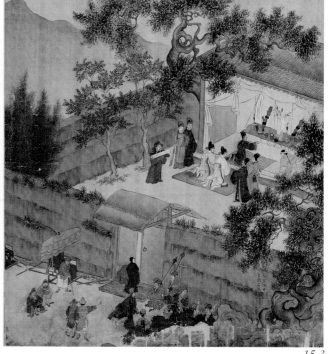

15.3

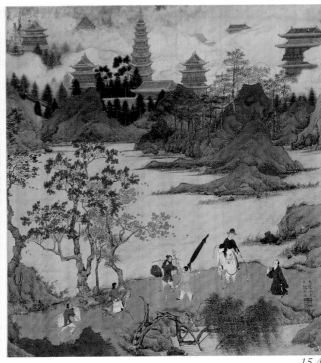

15.4

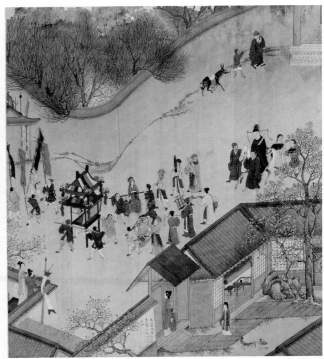

15.5

鹿鳴徹歌　　時年三十一

隆慶丁卯應天當鄉試自五月初旬同窗友黃理川盛
毅菴先挹南京寓翔鸞廟道士先於元旦夢樓右小
廂房停一大棺渾身塗金卽寓此室及場屋事竣還
里捷報果至今仕京朝一如道士夢云九月後往南都不
及興鹿鳴宴故云徹歌
歲行在單闈策馬臨長干宴息儼丰室神祠琉翔道
士本無思夢繞黃金棺出處信前定達者當自安盛宴歌鹿
鳴不興非所歎斯夢以有微徘徊媿彌冠

瓊林登第　　時年三十二

隆慶二年余始上春官以長洲縣學自來聯中者少絕
無妄念寓惠河寺老僧躃了庵為余言元旦師徒同發
一夢奇甚余圓詢之不言約待揭曉乃言夢云佛殿後小
佛堂東西各一間是其師後卧慶息寢為池躍一鯉魚其後
覆之湏臾天黑雷電交作池水泛溢波濤洶洶湯湯一大魚從
中直飛上天遂驚醒既旦師徒各述其夢愕然謂奈何
兩人之地一也是年余寓西一間東則山東張清濱寓為同
榜進士寺中兩廊寓居者共十六人皆下第
方丈黃金地水溢成池塘風雷忽震溫九天杰電光雨急波濤
奇沟瀑接混茫中有大鯉魚上飛冲蒼、兩僧同一夢東西各
禪房時余赴公車解后山東張禪樓各一室各、應其祥

中秘讀書
時年三十三

隆慶二年不肯成進士叩館選第一時內閣華亭徐子齋先
生既掇巷進呈
穆宗視閱不肯巷批云是巷堪作第一館師則大洲趙公棠川殷公
館長則同邑韓敬堂以誠恳直道相與三十人如一氣連枝絶無
問言士林稱館選游人以戊辰爲最云
莊皇首策士中秘羅摩英
御筆沙燕詞遂承第一人若、仙人掌蕩、金馬門列宿應文疆
周旋若一身西京灒上古奇義相討論大雅或可作避世非其
倫

15.6

承明應制
時年三十四起

自隆慶庚午授編修即充纂修
穆宗實錄官
穆宗年淺事少先完進呈復纂備
世廟實錄既浚即顓編纂
延居館章奏無何又曹理文官
誥勅誠不自意庸若不斐而渭瀕竽著作之庭凡應制文字無一示與
闈
鳴珮入紫霄含香侍金鑾天文黼以與其瞻崔嵐觀燕許擅
制作時其筆如椽大醉謟至尊千古稱青蓮俛仰媿濫竽嘉
藻胡由宣秉直擅不渝
聖德無頌篇

15.7

36

15.8

15.9

皇極侍班　　時年三十四

自隆慶庚午至萬曆丁丑余以編修、擢侍讀凡遇
隆殿輪侍東班蓋
天顏咫尺云
致身值昌期
皇建其有極十載殿東班
元威顏咫尺龍袞冕麗初陽光耀被萬國侍臣竟何補秉志惟五
絨

危舟免難　　時年三十六

隆慶壬申不肖以編修假還里二月十一日送友人喪舟過晉監
之間是日瞽蒸熱甚於夏午後颶風雷電大作黑雲瀰天舟
皆不得泊峽瀾者數百餘人不肖舟如箭東下舟人謂勢必入前
大溪中沒乃未至大溪半里許有新修大糧船被風擊斷鐵索
縱橫水面糧船方空舟尾懸如山高舟人謂我舟必入其下不可敢
不意我舟將近糧船忽轉東向與糧船並橫繫昕糧船、軍夫
爭俯身援拖不肖主僕一二上糧船毕而我舟遂離飄至前大溪
沒
青天不可干人事多舛連雷霆條迅疾風雨六震怒青江是
日惡溺者何莽互驚覬挾電蝮我舟馺如赴謂東而忽南飄蕩滻
何附事空轉自危吁嗟公無渡敢云大浪中不喜亦不懼

司禮授書

時年三十六至三十九

隆慶壬申萬曆癸酉甲戌丙子余教習內書堂時初選中
官以千計讀書者過半合舊選者共八九百人余與成監吾王
忠銘王對南陳王墨共五人輪入授書始被
命又定到任之日八九百人分布迎接內書堂在後寧門齋出南至
承運庫公署又南進東華門至會極門又南出左腋門至六科廊
又南出承天門至西長安門絡繹拱候有前導者有後隨者有從
匋邀八詹事朝房少憩設飯者從此廿年絕不見如此何也
惟
帝有奔走使令給絕居內事資贊導不妨習詩書太史視其成深
入永明廬瑞韶不敢仰千華肅趨

15.10

捧勒

時年四十一

曆丁丑戊寅至己卯之春不肯載筆綸閣淳與斯役凡百
官捧勒行事者例于面駣之日躬領承旨金臺之上首重階
而下從東轉上丹墀中道直趨而下授領勒官旋一躬而退入
班
承
旨金臺端綸絳生五色委蛇歷重階珮聲自成律從東上丹墀中
道趨授敕一撐埽其班餘敬猶自抑謬當載筆眼敬術執圭
則

15.11

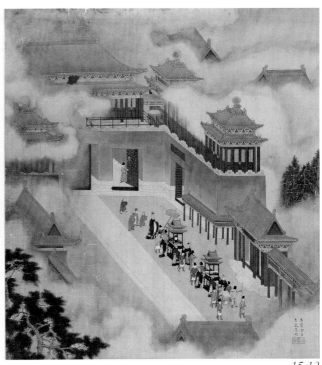

15.12

15.13

楚藩持節　時年四十三

萬曆己卯春三月病甚圖請假時冊封屆期領荊王金冊
往蘄州　通山王金冊　往武昌自四月廿五日發舟至六月初二日
渡江寓丹徒初九日復渡江而北從陸行至廿二日抵蘄州事
竣七月初三日抵武昌初九日從江順流而下屢阻風次池州
復登陸馳歸丹徒七月廿二日也稍憩至八月初三日發冊初六
日二更抵宜興住吳安節祖居正使則永康侯徐高松云
朝遊杰壁磯明月猶在觀暮登黃鶴樓白雲無停吐熠使臣
星矣、王者宇鳴玉醍酒迸彈節芳蘭渚一氣混七澤不辨子虛
語夸上當青天蒼翠微終古倪仰大厰觀從此輕珪珇

荊巖臥病　時年四十三

萬曆己卯八月初八日入宜興康辰嫁長女崑山朱氏時多暇偏
歷張公善卷諸巷已遇醫陳嶺泉避客芙蓉山中至四月八
城治癲疴迄至歲終未平復壬午夏五月劉皙統娛于寓六月
一病幾殆欲仍避芙蓉山中而京書至以假滿不得稽滯遂亟
束裝北上云

昔聞蘇長公卜築荊溪幽峨眉豈不佳草枯不足留別余抱奇疾
避地滑所求洞天青崂簶采藥芝荃鋼酒至邀善卷詩成張公訓
忽指金芙容烟霞邑寞搜入山不厭躡沉痾聊浮塵四海不可極于
此營一丘

39

15.14

15.15

聖祐已疾

萬曆辛巳六月廿四日不肖治癩疽從外入裏爛深寸許未潰東慶
浮腫如井如斗痛苦憂惶常恐一潰大命隨之屢欲拔拾小棗而棗
侯潰日深一日遂至寢食俱廢家人驚怖先弟軰在旛相約來視礼訣
不肖惟于枕上思念先父母欲與同去泪清桃席忽夢六身入大殿中上
坐隱二神明如在間左右此何慶曰此孔陵也不肖惺懷若流恨不雒綳地
忽開殿門外呵道云行聖公乘拜不肖即令人辭之曰連遇出殿外少慇殿中二婦
聲従殿後去漸逸人還報曰行聖已如命不肖再遍視之有雞色婦曰你不食
人各持盒銑不肖一老嫗乃熟葫蘆也余視之有庶肉不食且食此也
即罷一少婦慇盒則熟茄六余不欲食嫗曰你食此也
重覆譴逐許食此婦手持茄進余口云嚼中香庶肉不肖且食此想
我即隨往而乃有此夢豈木應冤那天明不肖起入書房過地滴水腥臭異常
滿口醫香津液如注遂醒口中香庶尚在乃自諉何時也待我父母見雷
視之患處已潰又不従藥孔中出痛即止一二日水大下而癩消

時年四十五

束髪致詩書維聖有遺則疆年瀕庀殆侯命復何慼膔腫三伏時去醫存視息不想怱成
夢積神安阡即宮殿鬱岑兩楹柤豆豵等威帝者尊云是素玉宅衙聖搆上公投剌主
客慚恍固謝之遺我盤飱食少婦出素手食我熟茄實中有秦山庶其肉馨香溢大咀
復細嚼遣欝有餘液覺寤至味存沉痾頓若失詰朝身輕無乃生羽翼

衝雪還朝

萬曆壬午十二月陸踚北上前有背敖書官馬上鼓吹皂隸持銀瓜一對
在轎前黃傘後有女轎二東家人馬十餘匹
清晨蔡揚子日夕渡黃河飛盍凌高天朝風振鳴珂燕臺有黃金積
雲俱嵯峨長堤發新柳依。鳳城阿令圖及盛年平生不在多

時年四十六

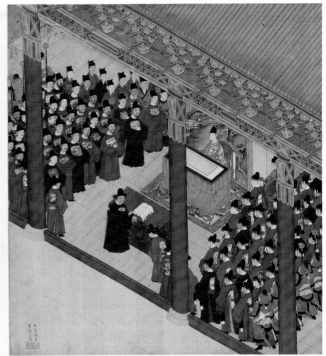

15.16

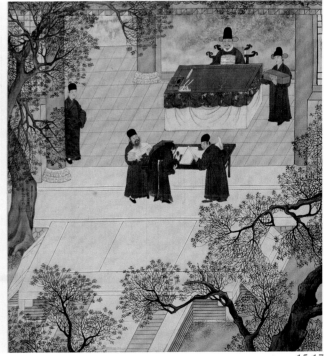

15.17

經筵進講

句

上登極初開經筵奉充展書官至是十年而矣展書在
御前之上家遁
天顏又睨而開展及趨打躬不敢背
上行必面向
天顏退行數武而後入班欲從容周折中禮難甚講案去
御業文餘稍遠發明書義專於戲發
宸聰講未至半自覺詞氣弘亮講畢行禮若不經意較展書時蹋蹸
天潤矣
聖經若日星掩翳等雲浮昧者遺至精白首空校讎詞臣抱區，期副
宵衣求微言究國風法語析春秋覃精唐虞際競業成優游

時年四十七

儲寀縮章

萬曆甲申二月初二日內閣以坊局缺掌印官同年六
人充補不肯居首以侍讀升左春坊左諭德掌晉本坊
印信韓敬堂張玉陽李棠軒俱以侍講升右春坊右諭德
張洪陽以司業陳玉壘以修撰俱陞洗馬
金馬切銅龍詞曹備儲寀
聖代日重光緊有長子在諭導我元良一成不可改所以三代
時蠶建康盛載

時年四十六

15.18

15.19

棘院東衡　　　　　　　　　　　　　　　時年三十八四十七

萬曆甲戌入禮闈分校易一房主考則謨卿呂公東峰王座
師癸未以待讀分校易二房主考則同藍余座師海嶽許公
是秋九月同王對南主武闈試時浮士敗歷中外者文武共數十
人雖外況各殊顧無一人以貪墨奇暴削籍者良自慶也
齡齡掌故言究竟無雅作六復具體要聊示黜浮薄一再奏文衡
玄夜勤夜濯魚目不浮混明珠時在握閱武六校文償其烱翰略
薦賢故臣職上賞非所博文武各歷歟中外殊不惡雖鮮赫～稱
顏兵者端慤

國師正席　　　　　　　　　　　　　　　時年四十八

萬曆甲申十一月十五日吏部推不肖補國子監祭酒酒十七日
命下十二月初二日到任時工部修葺廨宇未及門外照墻每出入學
門報見民居相對男女雜沓交易喧嘩殊不雅觀以語督工主事
白其長得添工直五百金建砌屏墻自是往來者皆繞墻外行國
學門前不復見有卑廛馬蹄蓋廟然改觀烏墻未成堪輿家云氣象
魏煥必出狀元唐生文戲時肆業其中蓋乙酉六七月間也
既稱太學師高座獨正色宮墻萬仞外飭工崇樹塞氣象泰星辰
群除車馬蹄青槐夾橋門冠帶絲經席燦然非蕭親氣四顧何赫矣

# 壽宮庵蹕

皇上有事壽宮甲申九月以左春坊左諭德乙酉九月以國學祭酒隨

駕 回次功德寺不肖宿武生張應申別業在山嘴呂公洞夜分聽隔

峰如中官語聲云呂公洞僧人急妝拾打攝

萬歲命天明即至矣予驚趨令家僮束裝吏皂持燈即上馬從間

道入西直門而歸聞是夜同借宿者余行後中官擁塞其

處行李俱不浮出六一牽也

九陵各萬伊紫氣摩空來經始大峪宮西山倍崔嵬高秋氣象肅

聖主親巡來六龍御天飛萬騎鳴風雷蓊蒼大漠色松楸蔚鬱迴

謬叨載筆臣慙非執戟才扈從有光輝寓目何悠哉

時年四十八

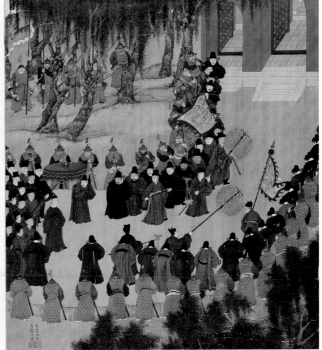

15.20

# 少禱道行

萬曆乙酉四月十六日

上禱雨布袍步行至天壇百官從不肯時以祭酒導

駕前驅云

歲乙酉孟夏久旱二麥枯

皇帝若曰吁茲予一人辜徒行出

九重南郊致大雪布袍曳草扉告虔不惮劬行重跢踟

天顏憔不舒公卿百執事廬戒備前驅萬民夾道瞻

上帝鑒令圖祭酒臣稽首恭述代謳歈

時年四十九

15.21

15.22

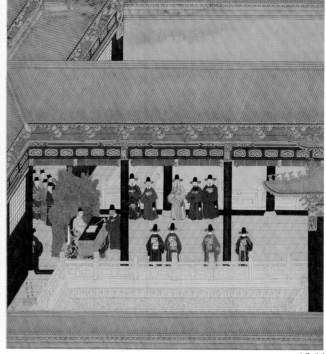

15.23

旋毒再起　　時年四十九

萬曆乙酉承乏太學例不朝參得肆力復治右癰蓋左仙
起數年即治之即瘥云聖祐已疾也右疵則自弱冤至此已三
十年矣醫者六不目揣用前法攻治自四月廿四日數藥浸漬入
重至六月初二日大潰非前如水之易出易盡者水積汗成派
水甚少不肯流出別有屬衣裹之既潰越二日身如水冷寒顫
不葉六月用綿被貂表覆體不溫滿室蘆席重圍不令陳光入
目絕飲食者四日至初八日薄暮忽間或大聲作聲欵狀從庭中
漸近房窓予在牀驚曰此是我聲豈忽出復還也遂推被
開惟脫然輕明日食粥有味月餘太學視事
刮骨以無苦灼肌詬云已金石六堪鑠力盡生大寒蠹
夏重表薄奄忽似若存忽間大欬作吾自識吾聲竟氣始有記
七日似簡子了不聞天樂償從帝所還既還乃甚樂

日直講讀　　時年四十九

日直在 文華殿後川堂
御座不甚高書案六不甚大惟司禮掌卻衛侍內閣左右侍講
官次閣臣下稍遠左右各三不肖乙酉冬十一月以少詹叨與其列六
人中第四蓋沈蛟門以吏部左侍居一朱金庭以禮部左侍居二張
洪陽以詹事居三不肖次之侍讀學士于穀山五侍讀學士陳玉壘
六也
講惟已清秘日直更深嚴肅趨文華後委蛇
聖人前聖經賴典讀其妙故不傳自靖攄肝萬惆幅不可宣朝蒙禮
數殊莫沐恩輝偏

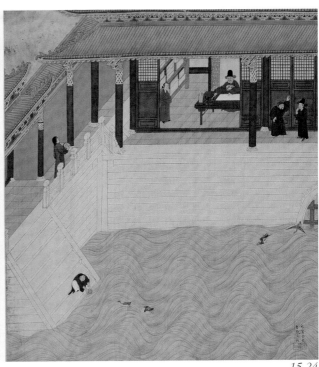

15.24

15.25

聖德新 九重有邇思四海被澤均一時不自逸萬世稱至仁

帝日已親秉筆注 起居惟碩

承恩日已久詔

講帷始得輪直云

日講官不得與記注其事甚秘密重之也 不肖自國學遷少詹入

萬曆丙子始設 起居館在史館東第一間 皇極門之左 非

輦庄起居　　　　　　　　時年四十九

在席列星辰成行匪伊堯末故千秋見文章

白玉何戕，光輝施堂皇謬以大璞姿逢時備圭瑳文昌儀

命下廿五日謝恩是日面恩云

掌院

萬曆丙戌六月廿六日不肖年五十誕辰也廿四日以正詹兼學士

玉堂視篆　　　　　　　　時年五十

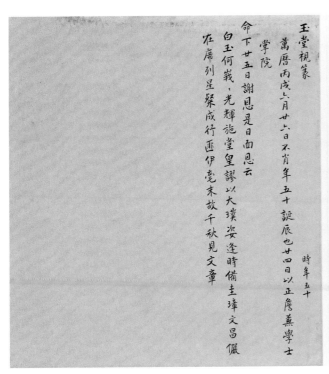

*15.26*

幽隴沾恩

萬曆丁亥二月大明會典成不肖以副總裁加恩得贈祖考及
先考府君俱通議大夫詹事府詹事兼翰林院侍讀學士祖
姚及先母俱太淑人
大明當中天盛典告成功推恩逮祖先高朗貴令終夜見明月
白楊生春風生無百歲期沒有三品崇何以釜孝思永言勵精忠

時年五十一

乙丑夏四月日奉駐洋總領事吉田茂君將歸國出
其歷年購存中國金石書畫評論真偽其最精者
女徽明山水扇面張瑞圖行書直幅二種外卯為此冊
按徐顯卿為顯謨之弟明萬曆間克會典副總裁雖起
甲科屢膺溝庠其生平事蹟太倉余士畫人物古飲
其鋕市景自重醫迨五十一歲分為二十六頁均有題詠
詳觀書華衣褶精細意境宏博煙雲映染色古艷
淘不悅名作玉帝冠蕭肅羽衛森嚴邊官歲儀恍如重
觀余擬購之崇價曾見此冊誠可寶貴應誤法購取免流出海
兄話及食云曾見此冊次日典宋桂羊總長反蘭泉家
外不漢易浮遂託實晉齋主人以重價購回歸以為明
代官脈講幃舊制廢棄已久此冊存其概略之之徽崇
學重士之威帝王柱迹有如是也畫法精妙論者比於
仇英但仇君筆極工緻而莘寫壯麗宮殿雍穆冠裳珠
不多觀回錄數語藏之
丙寅春月弎連陶錄文泉氏識

## 16

周廷策　薛虞卿像軸
明萬曆
紙本　設色
縱85厘米　橫29.5厘米

**Portrait of Xue Yuqing**
By Zhou Tingce, Wanli period,
Ming Dynasty
Hanging scroll, color on paper
H. 85  L. 29.5cm

圖繪薛虞卿面相清癯，着白色長衣，
頭戴唐巾，手持如意，緩步而行。其
畫設色淡雅，衣紋流暢，飄然瀟灑。

圖像上方有張元俊題贈薛氏長詩一首
（見附錄），款署“萬曆壬辰小春七
日。周廷策寫。”鈐“周伯□氏”（白
文）、“周廷策印”（白文）。本幅收
藏印有“書畫禪”、“尚友齋印”、“尚
友齋書畫印”、“叔美珍玩”等。萬曆
壬辰為萬曆二十年（1592）。

薛虞卿（1563—？），名明益，蘇州
人，工楷書，評者謂“衡山後一人”。
周廷策，字一泉，蘇州人，生卒年不
詳。善畫，工於堆疊山石。

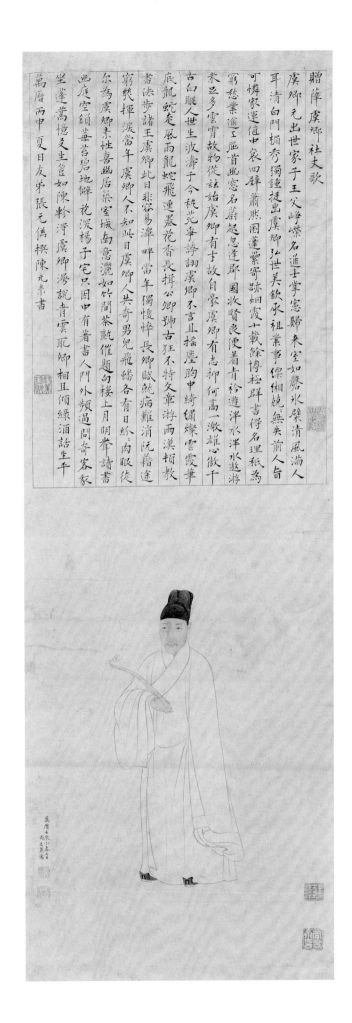

## 沈俊 錢應晉像軸

明萬曆

絹本　設色

縱146.4厘米　橫54.8厘米

Portrait of Qian Yingjin

By Shen Jun, Wanli period,
Ming Dynasty

Hanging scroll, color on silk

H. 146.4cm　L. 54.8cm

圖繪錢應晉相貌清秀，頭戴皂帽，穿
白色長衫，足着朱履，坐於竹榻上。
旁置紅色香几，上陳設香爐、投壺、
銅觚之屬。觚中插山茶、梅花。

右邊錢氏自書："此中空空願願侗，
白衣皂帽野人同。口如鐘，鼻如筒，
焦然兩耳炯雙瞳。四十無聞徒知雄，
是宜在，丘壑中。閬風道人自題。"
鈐"閬風道人"（白文）、"錢應晉印"
（白文）。由此"自題"知錢氏為一士
子，年至四十，功名未獲。左上款書
"萬曆丙申清和，碧崖沈俊寫。"鈐
"沈士英印"（白文）、"檇李沈俊"（白
文）。萬曆丙申為萬曆二十四年
（1596）。

沈俊，生卒不詳，字士英，號碧崖，
檇李（浙江嘉興）人。此沈俊與《中國
畫家人名辭典》所載之沈俊（字梅庵，
松江人）當非一人。從題款可知此人
當與曾鯨同時代。

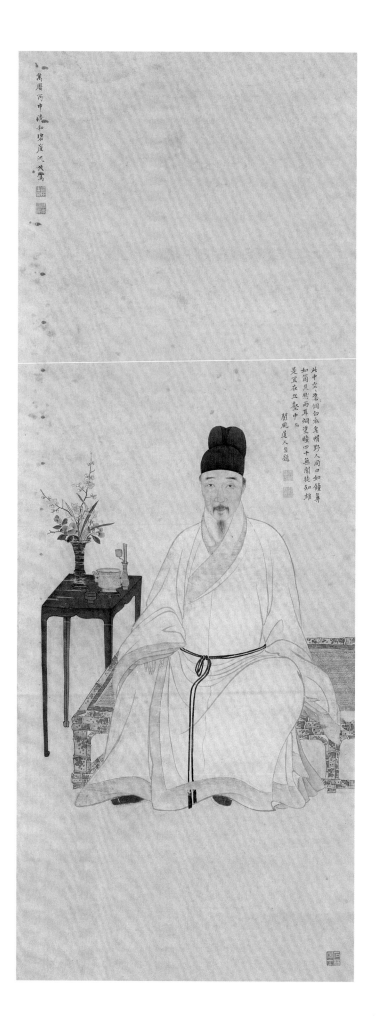

## 18

曾鯨繪 胡可復補景　吳允兆像卷
明萬曆
絹本　設色
縱146.5厘米　橫81.5厘米

**Life Portrait of Wu Yunzhao**
By Zeng Jing, background by Hu Kefu,
Wanli period, Ming Dynasty
Hanging scroll, color on silk
H. 146.5cm　L. 81.5cm

圖繪吳夢暘面相清瘦，頭戴紗巾，身
着寬袍，手中持卷，坐於石上，面對
流泉，似是構思作詩。其後一童子抱
杖侍立，另有一童子負卷由山路而
來。背景作長松大壑，氣勢雄渾，襯
托出像主的喜好與性格。

畫作款題："萬曆丁未夏，胡可復、
曾波臣為吳允兆先生合作行樂圖於青
谿水閣，屬不佞代誌歲月。洪寬。"
鈐印不清。據此知人物肖像為曾鯨
作，山水背景為胡可復畫。萬曆丁未
為萬曆三十五年（1607）。

吳夢暘，生卒不詳，字允兆，歸安
（今浙江吳興）人。稟性強直，不避權
貴。好吟詩，善度曲，與吳稼登、臧
懋循、茅維並稱"吳興四子"。胡可
復，生卒不詳，名宗信，金陵人，善
畫，有文派風格。曾鯨（1568—
1650），字波臣，福建莆田人，寓居
南京。工寫照，所畫肖像注重"墨骨"
和暈染，自出新意，影響深遠。明末
清初的謝彬、沈爾澗、沈韶、徐璋等
都是他的傳派。

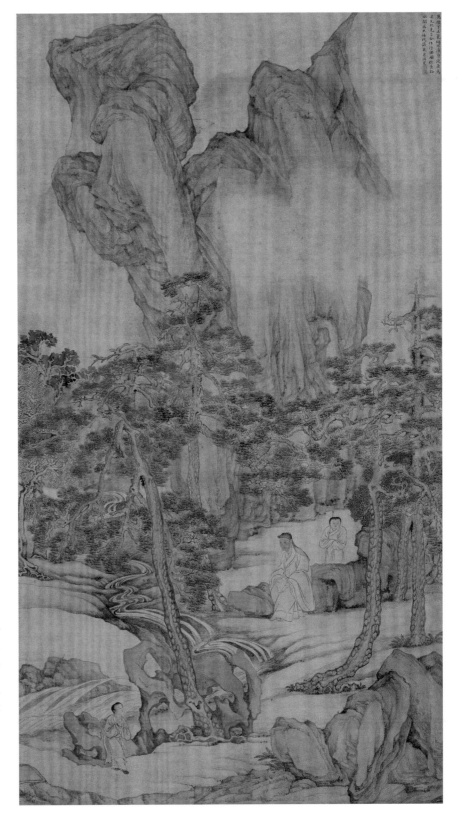

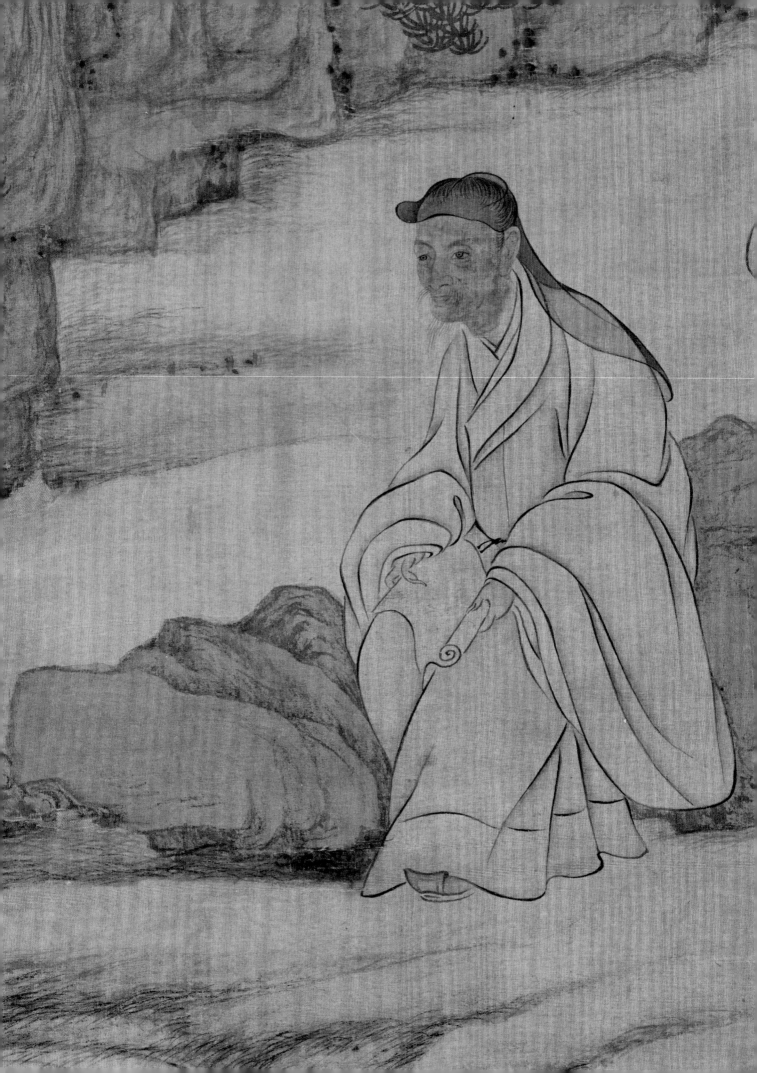

曾鯨 黃仕元　葛一龍像卷
明後期
紙本　設色
縱31厘米　橫78厘米

**Portraits of Ge Yilong**
By Zeng Jing, Huang Shiyuan, Late Ming Dynasty
Handscroll, color on paper
H. 31cm　L. 78cm

此卷為葛一龍兩幅肖像。第一像畫葛氏中年相貌，頭戴飄飄巾，身穿白色長衫，回首反視，擁書席地而坐。像旁有"曾鯨之印"（白文）、"波臣父"（白文），是為曾鯨作。第二像畫以白描筆觸畫葛氏老年相貌，頭戴披風帽，身穿長衫。像旁有"黃仕元氏"（朱、白文）、"起化之印"（白文），是為黃仕元作。

引首有芝叟題"妙堪遺囑"。第一像上有米萬鍾、范景文、周之綱、王思任四人題贊。尾紙有余彥、宋獻、楊繩武、蕭士瑋、唐泰、張民六家題贊。又尾紙有伍士可對張民及黃仕元的考證，又丁傳綪回答"芝叟"信札一封。諸家題跋皆略。

葛一龍，字震甫，生卒不詳，吳（今江蘇蘇州）人，以讀書好古破其家，後入仕，選授雲南布政使理問，尋謝病歸，作詩有名吳下。黃仕元，字起化，生卒不詳，福建寧化人，善畫像，用春蠶吐絲法妙絕，清代"揚州八怪"之一黃慎即其後人。

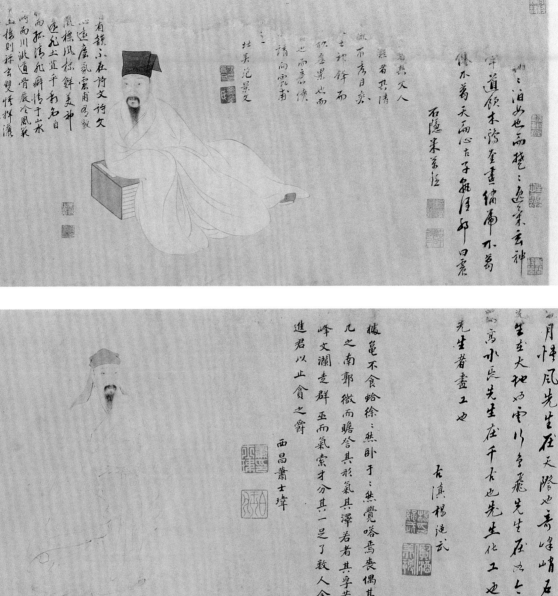

## 20

**佚名　王錫爵像軸**
明萬曆
絹本　設色
縱199.3厘米　橫60.5厘米

**Portrait of Wang Xijue**
Anonymous, Wanli period, Ming Dynasty
Hanging scroll, color on silk
H. 199.3cm　L. 60.5cm

圖繪晚年的王錫爵觀蓮避暑的形象。
畫中為初夏景色，青翠欲滴的竹葉與
闊大的梧桐遮擋住陽光，使得半臥半
坐於竹蔭之下的王氏面有怡然愜意之
態。近處的蓮池岸邊，一童子搖扇煮
茶，由遠處匆匆而來的童子，懷抱古
琴。品茶、鼓琴，與置於小几上的書
卷、瓷器、銅觚等物件，從側面烘托
了像主優遊林下的名士風采。

全圖物象多以墨線勾寫邊緣，繼之填
出顏色。用色濃重質樸，富於變化，
使得圖畫瀰漫着一股裝飾氣息，與常
見的文人肖像畫追求雅致趣味迥然有
異，頗有仇英筆意。王錫爵面部鬚眉
皆用細線一絲不苟地寫出，衣紋描法
偏於放逸，而小童顏面則刻畫簡略，
衣紋趨於圓勁流暢，這當是畫家為突
出像主而特意為之，可謂別具匠心。

本幅上方有行書像贊一段（見附錄），
款署“萬曆甲寅仲春後學陳繼儒書”。
並鈐“眉公”朱方印，“繼儒”白方印。
甲寅為萬曆四十二年（1614）。

王錫爵（1534—1614），字符馭，號
荊石，太倉（今江蘇太倉縣）人。歷任
翰林院編修、國子祭酒、禮部右侍郎
等職。萬曆十二年（1584）拜禮部尚書
兼文淵閣大學士，參與機務。萬曆二
十一年（1593）為首輔。萬曆三十五年
（1607），引疾歸休。卒後，贈太保，
謚文肅。

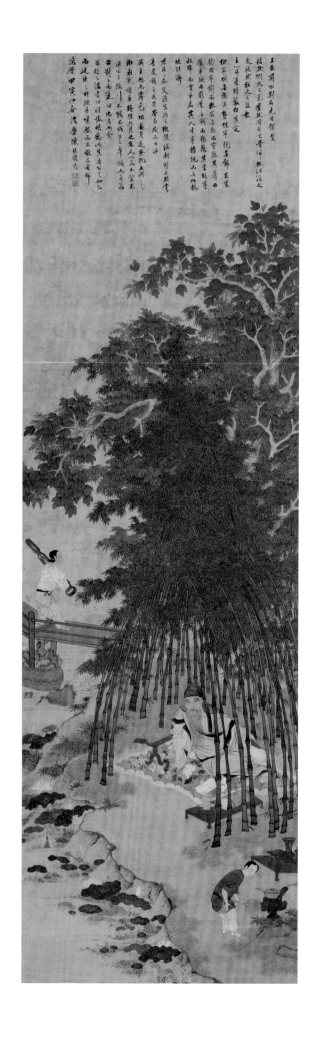

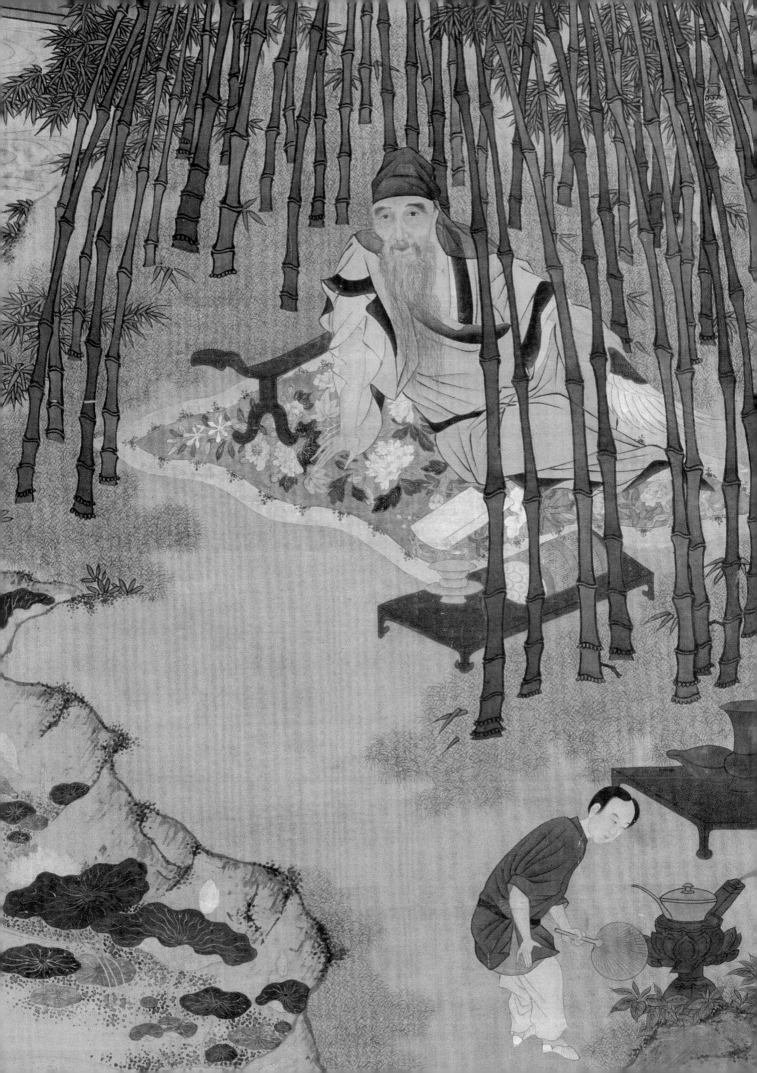

**龔顯　椒老像軸**
明萬曆
紙本　設色
縱115.5厘米　橫53厘米

Portrait of Jiao Lao
By Gong Xian, Wanli period,
Ming Dynasty
Hanging scroll, color on paper
H. 115.5cm　L. 53cm

畫 "椒老" 頭戴紗巾，身着白色長衣，
手持羽扇，袒胸露腹，踑踞於溪岸
邊。身前有童子汲水烹茶。身後湖
石、翠竹夾岸，荷花盛開。"椒老" 身
軀微胖，笑容可掬，既悠閑自得，又
瀟灑曠達，似有杜甫 "荷靜納涼時"
詩意。

款書 "萬曆丁未清和龔顯寫。" 鈐 "敬
齋"（白文）。又有 "椒老社兄玉照。
元藻補景" 一款，鈐 "亭山人"（朱
文）。萬曆丁未為萬曆三十五年
（1607）。

"椒老" 未知何許人，畫家亦無可考。

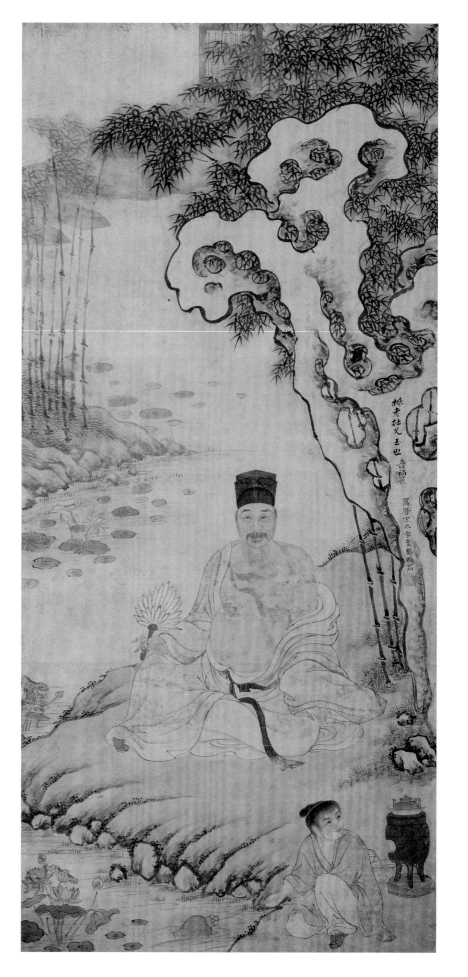

佚名　夫婦像軸
明萬曆
絹本　設色
縱161.5厘米　橫128.5厘米

Portraits of a Couple
Anonymous, Wanli period,
Ming Dynasty
Hanging scroll, color on silk
H. 161.5cm　L. 128.5cm

圖繪夫婦二人，男像戴方巾，穿青色直裰。女像穿紅色大袖衫，補紋為白鷳。冠上綴紅藍寶石及金翟。

本幅無作者款印。詩堂題："贊曰：嗟嗟仲子，有斐其文。賦性靈異，器宇非凡。承祧有託，科第足傳。蜚聲藝苑，裕後光前。悠悠蒼天，謂之何哉。胡富爾才，胡奪爾年。母未送終，子未成立。家聲方振，名靳未完。既富爾才，胡奪爾年。謂之何哉，悠悠蒼天。萬曆乙卯季秋。宏古題。"　萬曆乙卯為萬曆四十三年（1615）。

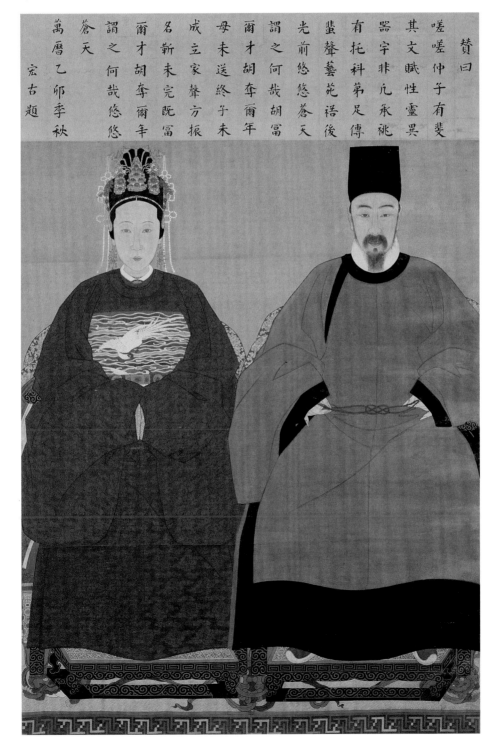

## 23

### 士中　李流芳像軸
明萬曆
紙本　設色
縱124.6厘米　橫40厘米

**Portrait of Li Liufang**
By Shi Zhong, Wanli period,
Ming Dynasty
Hanging scroll, color on paper
H. 124.6cm　L. 40cm

圖繪李流芳頭戴飄飄巾，身穿白色長
衣，外套罩衫，手持如意，倚石案而
坐。一童子正在打開琴套，預示主人
將要理琴。座前石几上置茶壺、茶杯
和火爐，旁邊有一鶴，身後竹欄、湖
石、古槐，是一處庭園的佈局。

款書：“丁巳仲春為長衡詞丈寫。士
中。”鈐“邦域之印”（白文）。裱邊
籤題：“明李長衡先生遺像。且頑屬
龍丁題。”鈐“龍丁”（朱文）。丁巳
為萬曆四十五年（1617）。

李流芳（1575—1629），字茂宰，又
字長衡，本安徽歙縣人，僑居嘉定。
萬曆丙午（1606）舉人，厭惡魏忠賢專
權，絕意功名。工詩，擅書畫，亦能
刻印。為“畫中九友”之一。畫家“士
中”，待考。

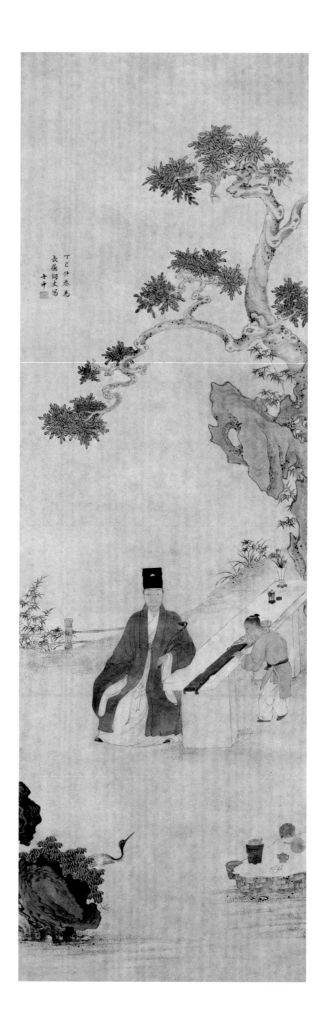

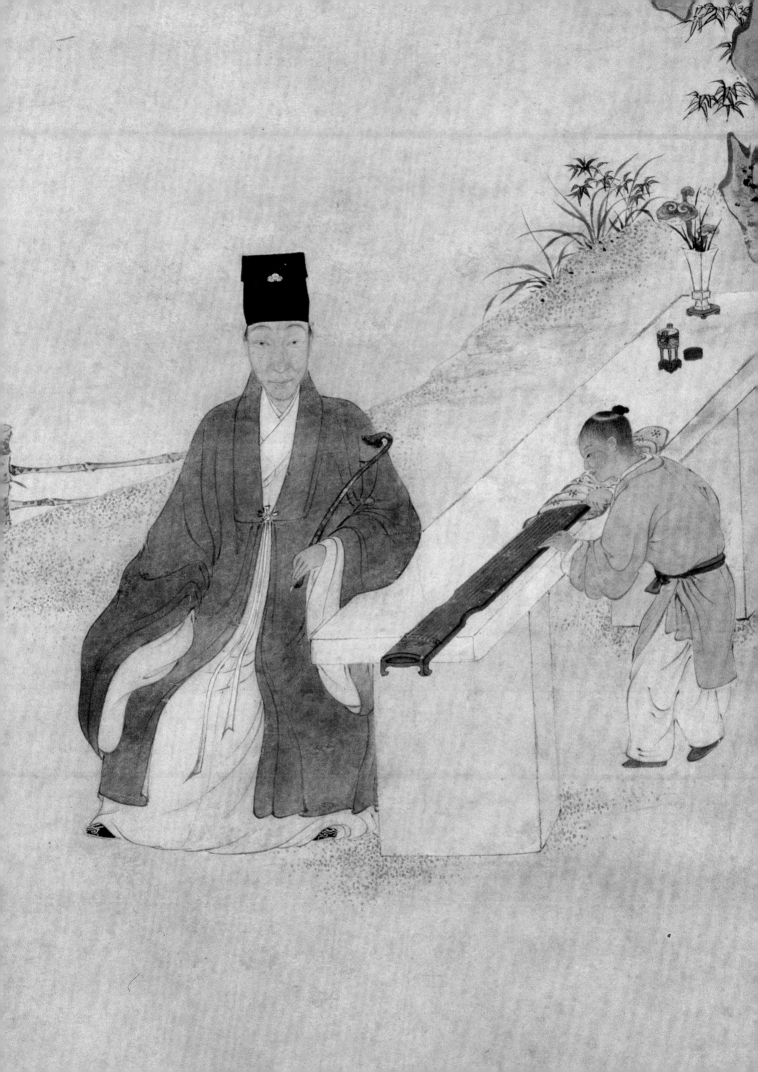

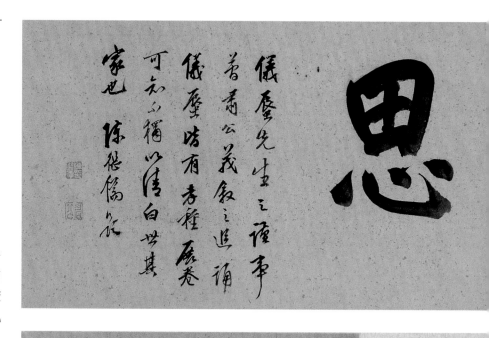

## 24

**成邑　孫成名像卷**
明萬曆
絹本　設色
縱28.7厘米　橫76厘米

**Portrait of Sun Chengming**
By Cheng Yi, Wanli period,
Ming Dynasty
Handscroll, color on silk
H. 28.7cm　L. 76cm

圖繪孫成名穿着道服，手持如意，倚
捲坐於虎皮文茵墊上。前置朱履、酒
杯、銅壺之屬。人物畫面所佔空間較
小，背景空曠，不着一字，盡得風
流、瀟灑之氣度，以無勝有。

款題"古虞成邑製"，鈐"古虞成邑"
（白文）。又篆書"超然道人儀廛小像"
一行。其上董其昌題像贊（見附錄），
鈐"玄宰"（朱文）、"知制誥月講官"
（白文）。又有"餘樂齋"引首印及押
角"米亮忠印"收藏章。引首陳繼儒題
"永言孝思"四字並跋云："儀廛先生
之謹事簡肅公，裒敘之追誦，儀廛皆
有孝種展卷，可知不獨以清白世其家
也。"鈐"陳繼儒印"（□文）、"眉
公"（□文）。後隔水楷書介紹孫成名
之家世，未署作書人名款，應是後代
收藏者所書。卷後尾紙有沈季文、張
鳳翼、馮玄鑑、張壽明、申五常、項
聲國所書像贊，多諛詞，不錄。其子弘
範所書《超然圖誌略》一篇，見附錄。

孫成名，字謙所，號儀廛。其父孫
璽，官至山西按察僉事。成名為博父
母歡心，曾參加科舉，但屢試不中。
後絕意功名，超然物外。成邑，古虞
（江蘇常熟）人，畫史失載，生平不
詳。創作時間約在萬曆後期。

# 永言孝

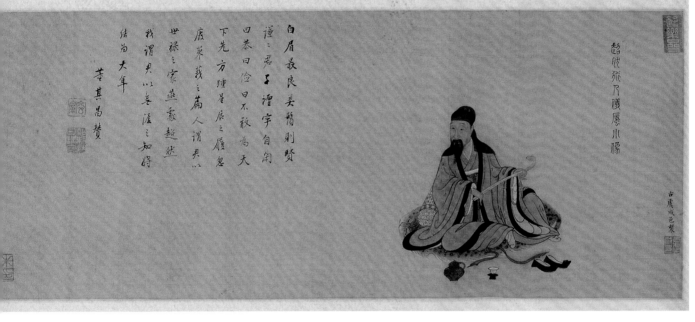

超然飛乃醴屋小像

古歴成芑製

白眉最良美髯則賢
謹之君子禮宇自閑
曰恭曰儉日不敢為天
下先方踵孝辰之履恩
廙菜我之為人謂君以
世禄之家燕豪超然
我謂夫以孝汪之知將
結為大年

董其昌贊

超然圖志略

先公儀屋少時讀書每遍典籍火嘗燼厥
如州耆陵浦扁牝化丙人作四清款諭之丹未稽綸由歲戊戌云百生三德者
一念則尤其最初者也居恒宇餘簫塔下惟吟誦至夜分

## 25

**佚名　綦明夫婦像軸**
明天啟
絹本　設色
縱93.5厘米　橫99厘米

**Portraits of Qi Ming and His Wife**
Anonymous, Tianqi period,
Ming Dynasty
Hanging scroll, color on silk
H. 93.5cm　L. 99cm

圖繪男女半身像。據畫上方詩堂所書像贊，知畫中男像名"綦明"，是一個正在讀書的學生，英年早逝，死時才十八歲。右旁是他的妻子，年長他二歲，後他數月亦逝。像贊書於明"天啟乙丑季冬望日"，即天啟五年（1625），據此可推知，綦明夫婦應死於是年，像亦畫於是年。

此畫像用單線平塗法，人物面部刻畫比較概念，可能是綦明夫婦死後所繪，用於祭祀，以慰父母思念。

本幅無作者款印。

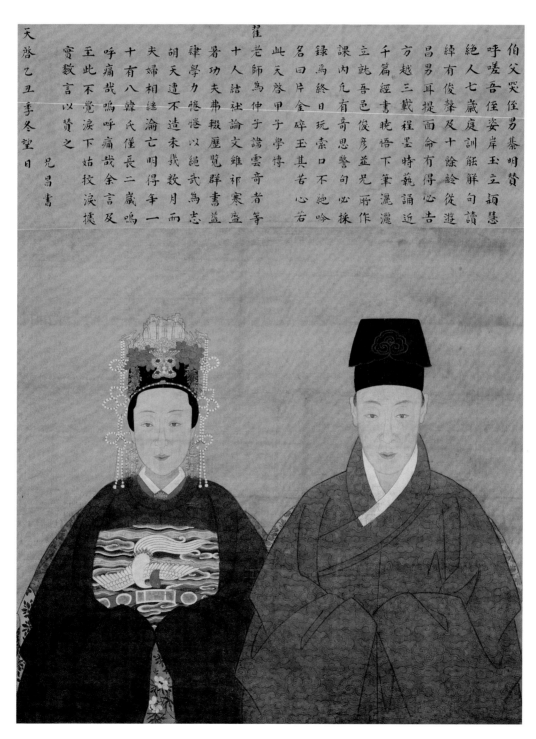

## 26

**佚名　陳伯友早朝像軸**
明天啟
絹本　設色
縱102.4厘米　橫140厘米

Chen Boyou Attending the Imperial Court
Session in the Early Morning
Anonymous, Tianqi period,
Ming Dynasty
Hanging scroll, color on silk
H. 102.4cm　L. 140cm

圖繪陳伯友着朝服、執笏，立於皇城城門之外。背景為明代皇城城門，遠處宮殿寫實，可知為早朝情景。

本幅無款印，詩堂及裱邊有道光年間許鴻磐、光緒年間李德馥、劉錫綸題記。

陳伯友，字仲恬，山東濟寧人，明萬曆二十九年（1601）進士，歷官太常寺卿等職。天啟四年（1624），因彈劾權閹魏忠賢，被褫職，崇禎初卒。《明史》有傳。

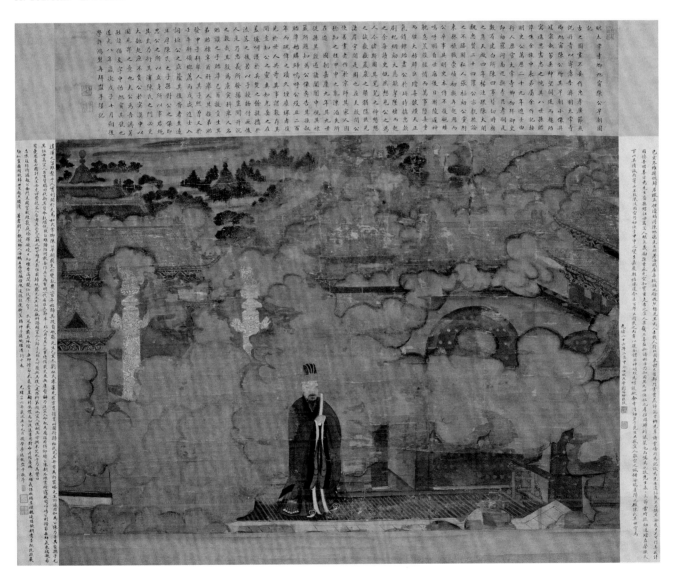

## 李良任　耀垣像軸

明崇禎
紙本　設色
縱117厘米　橫52厘米

**Portrait of Yao Yuan**
By Li Liangren, Chongzhen period,
Ming Dynasty
Hanging scroll, color on paper
H. 117cm　L. 52cm

圖繪耀垣闊面豐鬍，雙眸遠視，面呈
微笑狀。頭戴紗帽，身穿淺色交領大
袖長衫，兩手攏於袖內，緩步而行。
面部略加渲染，衣紋簡潔，設色淡
雅。

其上款題"崇禎二年孟秋為耀垣先生
寫。閩中李良任。"鈐"良任"（朱
文）、"字痴和"（白文）。崇禎二年
為1629年。

"耀垣"不知姓名，待考。畫家李良
任，《圖繪寶鑑續纂》載有"李良佐，
字痴和，閩人，善寫真，又畫蘆雁。"
《明畫錄》載"李良，字痴和，閩人。"
學者疑兩者為一人。據此款書，兩者
為一人當是，"任"誤為"佐"，則畫
史記載有誤。

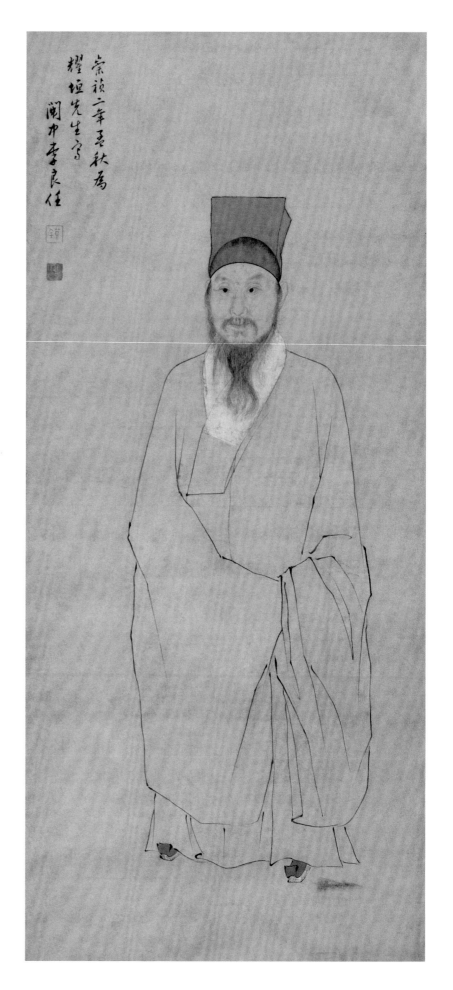

## 28

**吳紹瓚　房海客像軸**
明崇禎
紙本　設色
縱122厘米　橫43厘米

**Portrait of Fang Haike**
By Wu Shaozan, Chongzhen period,
Ming Dynasty
Hanging scroll, color on paper
H. 122cm　L. 43cm

圖繪房海客戴純陽巾，着白色大袖長
衫，坐豹皮蒲團上。背景中長松、石
欄、屏風、坐榻，榻供佛，置香爐、
如意、書本等物，前有童子捧卷侍
候。

款題"崇禎三年秋八月古歙吳紹瓚
寫"，鈐"文先"（朱文連珠印）。詩
堂陳繼儒題房海客公像贊一則（見附
錄），鈐"陳繼儒印"（白文）、"眉
道人"（朱文）。崇禎三年為1630年。

據像贊推測，房海客曾因參劾魏忠賢
而被罷職。查明人中房姓者，或與房
楠事相合。房楠，字國柱，益都人，
萬曆進士，累官貴州按察使，為宵小
中傷，降職。楊漣薦之，復擢戶部任
職，以不附權貴再黜。吳紹瓚，安徽
歙縣人，生平不詳。

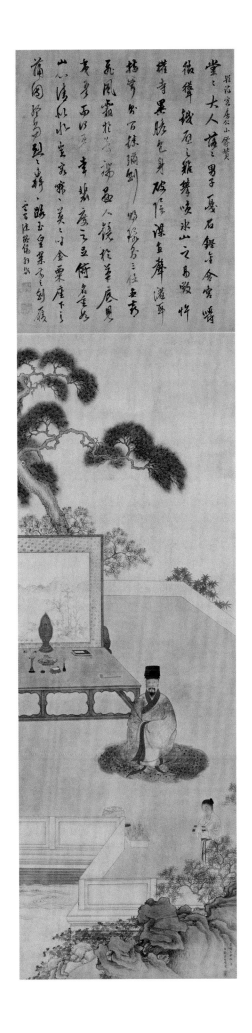

## 29

陳裸　李日華像卷
明後期
紙本　設色
縱30.5厘米　橫168厘米

**Portrait of Li Rihua**
By Chen Guan, Late Ming Dynasty
Handscroll, color on paper
H. 30.5cm　L. 168cm

圖繪李日華儒衣寬袍，手持塵尾，步行於山徑，後有童子荷鋤負笠跟隨。背景長松巨石，小橋流水，一派江南景色。空中飛翔的白鶴，亦有"閑雲野鶴"的寓意。

款題"海翁陳裸為君實先生寫圖。"無印。尾紙有陳繼儒、錢士升、高士奇、金農、章珏 諸人題贊或詩（見附錄）。

李日華（1565—1635），字君實，號九疑，浙江嘉興人。萬曆二十年（1592）進士，官至太僕寺少卿。能書善畫，博古精鑑。著有《竹懶畫賸》、《味水軒日記》、《六研齋筆記》、《紫桃軒雜綴》等。陳裸，字叔裸，號白室，吳縣（今江蘇蘇州）人，晚明畫家，亦能詩、工楷書。著有《嫗解集》。

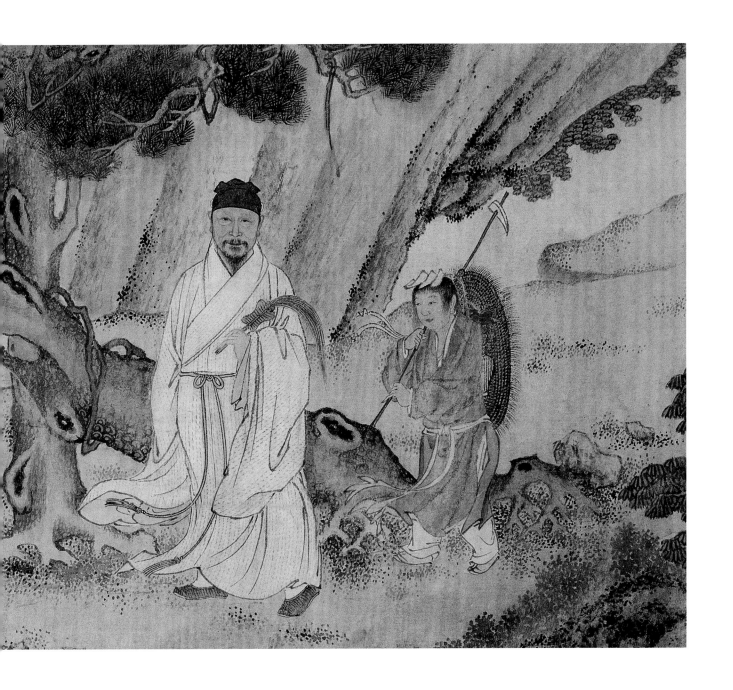

敢是聰觀栖神玄牝潛思索真
或謂肩樸惟韜珠或謂示沈
丽惟姿神匝昂低不覬不塵
君寶是耶天放渹人
魏唐錢士丹書贈

生之風亘古越今
顧水暇學生熊榷菌贈

輕絙有玟非玄我去
化母權枚左若嘯冷
扣濤辱撝鵷焊一
往出泂空
一峯張象貴村毀

捃歟君寶道貌朴小尖衐葉憾外
交以真稜角既渾崖異不生盡然
瑩融扣璽慶露純今命守滇今
今遂于眾知之所
古潤魯琊麟題

君寶先生
陛符久不覽大悟在邯鄲
秋水侵廣白的嬌待夕
寒道逢三竹徑安子一花
桐會有仙緣車右傳九韓
丹
吳郡錢少若書

蒼然道貌古若高風尚祥泌水寒丘
圖盧心實腹知雄守雌所謂大成若缺
大盈若冲積德景功垂裕於無窮
寅春晚生謝大勝拜題

性樂山水靜以自閒體雲霞寒
居松石閒仰邱道兔飛去影邊
鈞在圓笠存此真顏
意林信和奇門韻象題

云河人開世品此清淨潔有鵷有梅平
惟波林和靖是否坫州阿駛披草調先
戴楫古語翻新此中大有佳處先生不
知何人外今巿地君捧煙伛盧桃源別有
天我巳曰耆君曰又相期真見太平年
乙丑除夕長洲辛丑特侷天津河北若寺記

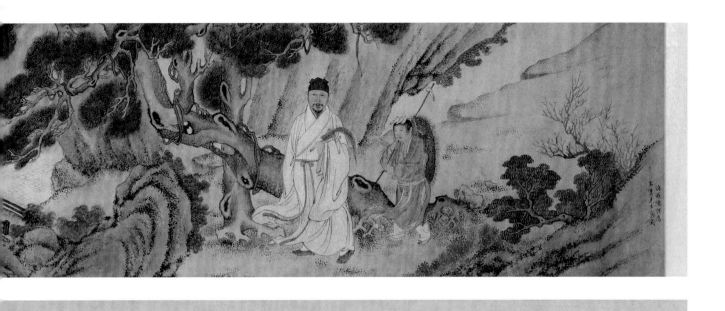

老松長影
露氣清香
翠飄倚杖
山溪水湄
惟我高翁
謹子一種
陂有道貌
澄有道人
醉誦有作
北林不侵
是曰君實
托眉儿开

君實先生儔賛
華亭陳継儒題

見汝貌識汝心人篤
似我寫真蕭然高寄
穆然遠神
廣陵王翔說題

大盈若沖積德累功故委裕於無窮
寅齋晚生謝大勝拜題

其心彛然其貌毅然其舉止翕
然始斫得于富山流水之間
以逍遙自適其真樂之天然
溫
寅齋晚生傅鵬拜題

布衲芒韣世慮輕荷鋤何
處閒嚴耕倚然徙倚長松
下想愛山溪水一泓
錢塘高士奇題

石溜泠泠松風雪之中看
一人遠世猶立晉代衣冠
仙家瓢笠芝竹經凌雲
根夜吸塵應俱融清
思模集千載而无覓乎
莫及
三餘金壬俊題贈

古心古貌克振太丘道
器道宏与世悠游耶謂
伊人紫氣青牛
寅春晚生艷若濱贈

69

## 30

徐泰繪　藍瑛補景　邵彌像軸
明後期
紙本　設色
縱82.8厘米　橫29.5厘米

**Portrait of Shao Mi**
By Xu Tai, background by Lan Ying,
Late Ming Dynasty
Hanging scroll, color on paper
H. 82.8cm　L. 29.5cm

此圖係由徐泰繪肖像，藍瑛補景。圖
中邵彌穿長衫，雙手抱膝，坐於樹
下。面相清瘦，留有小鬍。背景楓樹
粗壯盤曲，也似有股傲氣。整個畫面
構思完整，空間佈置恰當，繪像與補
景合作默契。

本幅款識"徐泰寫照"，鈐"徐泰之印"
（白文）。又藍瑛款書"僧邵彌詞長小
像。七十又三蝶叟藍瑛畫。"鈐"藍瑛
之印"（朱文）、"田叔"（朱文）。

邵彌（1594—1642），字僧彌，號瓜
疇，長洲（今江蘇蘇州）人。能書善
畫，好古收藏，頗多才藝。為"畫中
九友"之一。徐泰，字階平，號枳
園，晚明杭州人。畫史評其寫照"尤
神妙"，而作品不多見。藍瑛（1585—
1664），杭州人，字田叔，號蝶叟，
晚號石頭陀，又號東郭老農，為浙江
山水畫大家，師法宋元各家，尤得力
於黃公望。

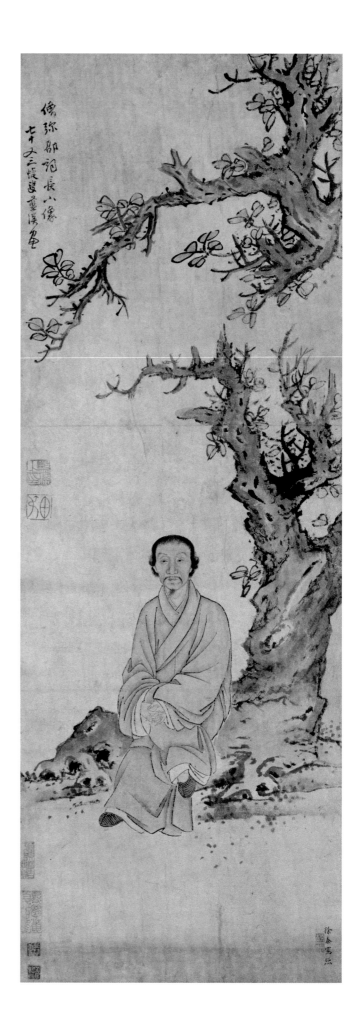

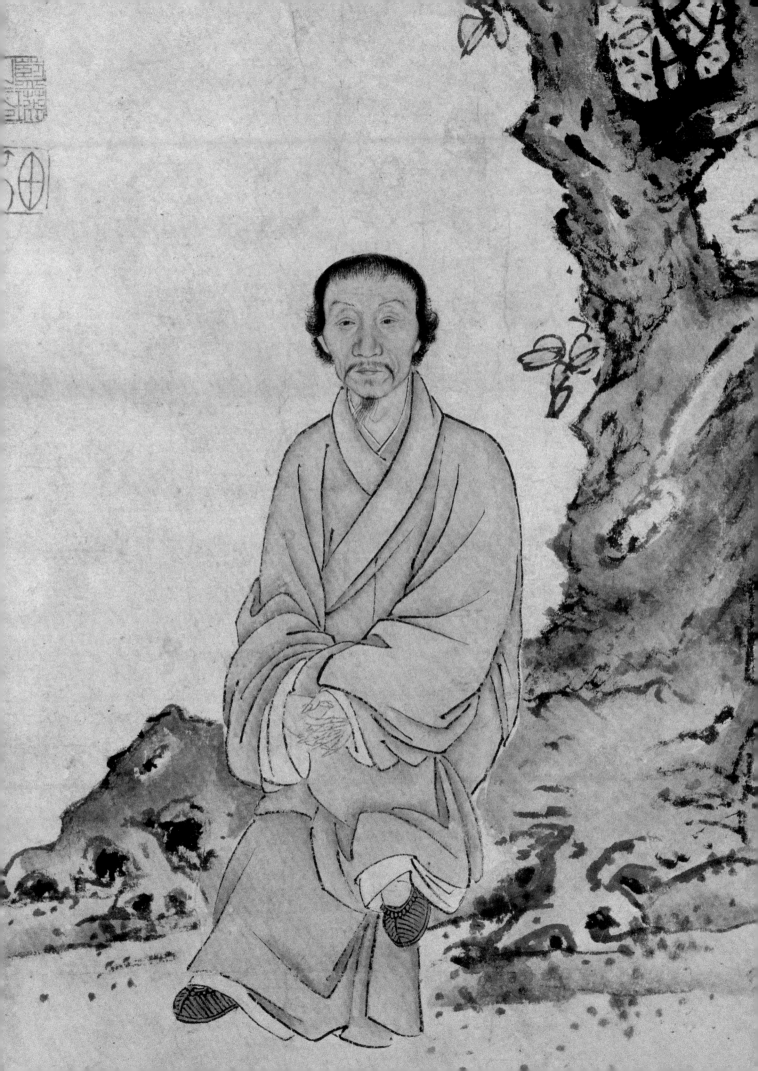

## 31

張琦　雪嶠和尚像軸
明崇禎
絹本　設色
縱130厘米　橫79厘米
清宮舊藏

**Portrait of the Buddhist Monk Xue Qiao**
By Zhang Qi, Chongzhen period,
Ming Dynasty
Hanging scroll, color on silk
H. 130cm　L. 79cm
Qing Court collection

圖繪一僧，散髮短鬚，身披袈裟，手持拂塵，坐於椅上。款題"癸未冬日繡水弟子張琦敬寫。"鈐"張琦之印"（白文）、"玉奇"（朱文）。詩堂有雪嶠自贊一則（見附錄）。鈐"圓信"（白文）、"雪嶠"（白文）。癸未年為崇禎十六年（1643）。

《松江府誌‧方外傳》載："圓信，號雪嶠，寧波人。與天同、圓悟同得法於龍池正傳……崇禎癸未冬示寂雲門。……風標孤峻，瀟灑自如，時目為散聖禪雲。"據此可知，此像是在其臨示寂前所作。張琦，生卒不詳，字玉奇，浙江秀水（嘉興）人，曾鯨弟子，寫真當時推獨步。

## 32

陳虞胤　陳洪綬　嚴湛　問道圖卷
明後期
絹本　設色
縱34.5厘米　橫376.6厘米

Calling Wisdom: the Eminent Monk Jude
Giving an Explanation of Buddhist
Scripture

By Chen Yuyin, Chen Hongshou and
Yan Zhan,
Late Ming Dynasty
Handscroll, color on silk
H. 34.5cm　L. 376.6cm

展卷之初，雲氣瀰漫平坡緩丘，漸次
顯出淙淙流水，板橋斜架。林間三人
聆聽憑案而坐的高僧具德闡釋經義，
聽者既有滿腹經綸的居士，又有專心
向佛的青年僧人，更有遠來求法的梵

僧。卷末有童僕三名，恭敬侍候。圖
中具德身後的椅背上有以金字楷書
"具德"二字。全圖人物衣紋作游絲
描，用筆圓渾中蘊藏勁力，爽利兼具
金石韻味，樹石以寫意法為之，看似
隨意，卻富有內在的力度感和筆墨的
層次感，是陳洪綬晚年的典型風格。
人物面部的刻畫細緻，能夠感覺到陳
虞胤深受陳洪綬的影響。設色取清潤
淡雅之意，令畫面產生一種信徒傾聽
講經時的莊嚴肅穆的氣氛。

本幅左下款"問道圖（篆書），陳虞胤
傳寫，洪綬畫衣冠泉石，嚴湛設色
（行書）"，鈐"陳洪綬印"白方印，"章
侯"朱方印。左下又有收藏印一，"潞
河張氏家藏"朱方印。

具德（1600－1667），法名弘禮，會
稽（今浙江紹興）張氏子。在普陀山出
家，後來成為三峰派法藏禪師之嫡
嗣，乃臨濟第三十二代祖。與弘儲、
漢月並譽為"佛法僧三寶"。陳虞胤待
考。陳洪綬（1598－1652），字章侯，
號老蓮，諸暨（今浙江諸暨縣）人。能
詩文，書畫兼善。人物、山水、花
鳥、竹石、草蟲兼善，人物畫尤為造
詣精深。嚴湛，陳洪綬弟子，字水
子，山陰人。善畫人物、花鳥。深得
師門器重，繪畫功力堪與師父比肩。

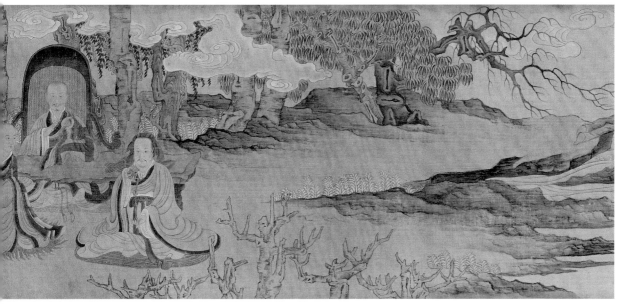

## 33

**佚名　鎮朔將軍唐公像軸**
明崇禎
絹本　設色
縱179厘米　橫100.4厘米

**Portrait of Zhen-shuo General Tang Tong**
Anonymous, Chongzhen period,
Ming Dynasty
Hanging scroll, color on silk
H. 179cm　L. 100.4cm

圖繪唐通冠帶蟒服，坐於根椅上，左
手拈鬚，右手持書，頗有矜持自得之
意。身後左側案上置官帽、玉帶、蟒
袍，牌上書"欽賜蟒玉"。右側紅漆箱
籠，封條上書"鎮朔將軍十七年二月
封。"

本幅無作者款印。詩堂有文字題記：
"自辛巳統領京營，及癸未流寇猖獗西
陲，召封發帑賜蟒玉，掛鎮朔將軍
印，鎮守宣藩，仍敕命稽核合鎮錢糧
等物，務於甲申正月寇犯□疆，被新
督王繼謨疑余束弁，妄劾赴都，令京
營王乘亂替代，未及月餘而賊陷宣鎮
矣，因繪茲宣像。"根據舊籤題"唐
公"及畫面、題記所提供的線索，與
《明實錄》相核，知像主為唐通。詩堂
題記乃唐通自題。

唐通為明末較為重要的將領，於明滅
亡前夕為宣化總兵、密雲總兵等要
職，手握兵權，舉足輕重。崇禎皇帝
曾召見唐通並賜蟒玉，對他寄予很大
的希望。但唐通終負所託，先降李自
成，後降多爾袞，身份變換不定，
《清史》將其列入《貳臣傳》。

## 34

沈韶　嘉定三先生像軸
明後期
絹本　設色
縱115.8厘米　橫50.5厘米

Portrait of Three Gentlemen in Jiading
(the area of present Shanghai)
By Shen Shao,
Late Ming Dynasty
Hanging scroll, color on silk
H. 115.8cm　L. 50.5cm

圖繪唐時升、程嘉燧、李流芳三人，
中坐白鬚者為唐時升，傍立執如意者
為程嘉燧，松下沉吟者為李流芳。三
人衣着、姿態不同，風采各異，然瀟
灑風流、儒雅淡泊的文人氣度卻十分
契合。身後點綴蒼松、湖石，使畫面
更富庭園之趣。為難得的肖像佳構。

本幅作者自題："壬寅菊月白巖寫。"
鈐"沈韶之印"（白文）印。"壬寅"為
清康熙元年（1662）。裱邊有乾隆時鑑
藏家畢瀧題記（略），款署"乾隆庚戌
夏六月書於靜逸園之艷雲書屋。婁東
後學畢瀧竹痴甫題。"鈐"畢瀧鑑定圖
記"（朱文）印。

唐時升（1551－1636），字叔達，嘉
定（今上海市）人。工古文詩詞，善畫
墨梅。與婁堅、程嘉燧、李流芳並稱
為"四先生"。程嘉燧（1565－1642），
字孟陽，號鬆圓等，休寧（今安徽休
寧）人，僑居嘉定。善畫山水，兼工寫
生，為晚明大家。沈韶（1604－？），
字爾調，浙江嘉興人，寓金山。曾鯨
弟子。工寫真，人物、仕女亦秀媚絕
俗。

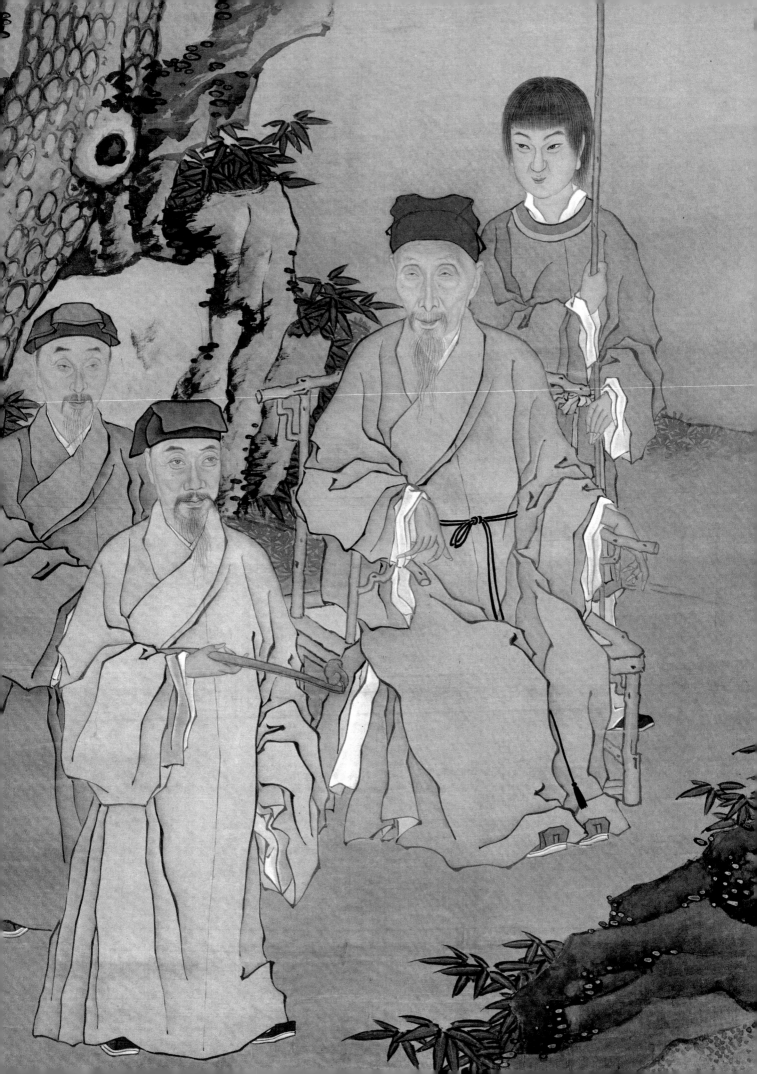

## 佚名　渾氏像軸
明後期
絹本　設色
縱152厘米　橫72厘米

**Portrait of an Elder, Mr. Hun**
Anonymous, Late Ming Dynasty
Hanging scroll, color on silk
H. 152cm　L. 72cm

圖繪一長者，頭戴東坡帽，身穿淺藍
色長衫，正襟危坐於石凳上，其旁有
白鶴相隨。身後有亭，內供奉牌位，
上書"先妣渾太孺人程氏神位"。程氏
兩旁後加"殷"、"丁"二字，顯然程
氏先逝，殷、丁或為續弦，後逝。亭
後有松，高山流水。佈景當為想像添
置。按明代制度，七品官之母或妻可
封"孺人"，則可知此渾氏長者亦曾為
低級別官吏。

從此作品山水技法風格分析，畫家受
浙派影響，當係明代晚期作品。

本幅無作者款印。

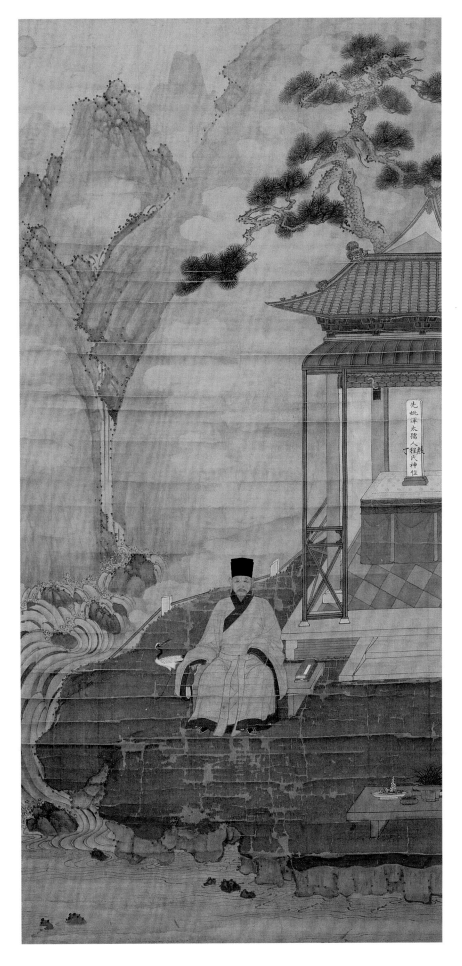

## 36

**佚名　葉雪林像卷**
明
紙本　設色
縱26厘米　橫57.7厘米

**Portrait of Ye Xuelin**
Anonymous, Ming Dynasty
Handscroll, color on paper
H. 26cm　L. 57.7cm

圖繪一長者，紗帽青衿，左手持如意，右手握卷，坐於石上，身後是懸崖老樹。其人物面部刻畫精微，以渲染表現出陰陽凹凸之形，手法近似於曾鯨，或為其弟子所為。

未署作者名款，有鑑藏印五方，為"陳左之印"、"翼明"、"巧工司馬"、"任氏家藏"（均白文），"文波"（朱文）。前引首有錢世貴撰《贈葉雪林公孝行序》（見附錄）。後尾紙有董孝初書《董孝子傳》、趙啟元書《孝行冊小

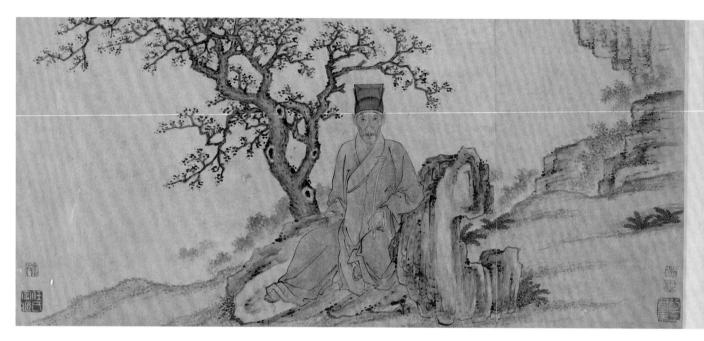

引》（見附錄）。另有郁一服、錢世貴、褚之杶等諸家題詩或跋，皆略。

據題跋等可知，畫中老人姓葉，字完初，號雪林，松江人，是一名醫生，篤信佛教，能詩，崇尚陶潛、王維。

年輕時，曾兩次割股，療父母病，而父母竟得痊癒，於是以為是孝德感動神明所至。以至於畫出肖像並廣泛徵求題詩、題跋。

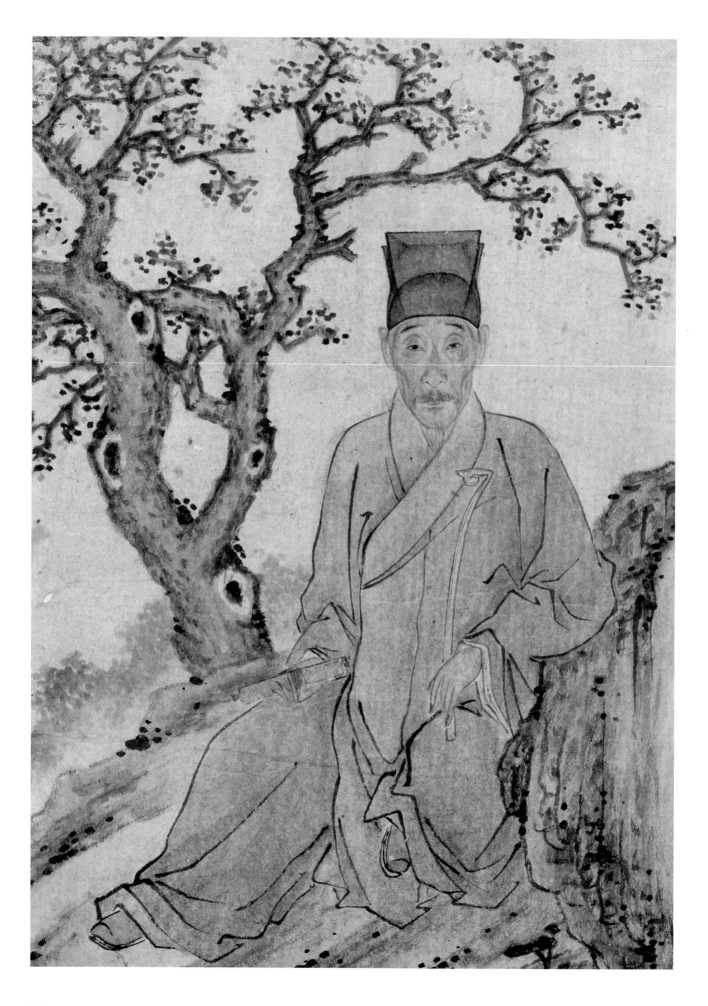

*37*

**佚名　少數民族畫像冊**
明
紙本　設色
縱43.9厘米　橫30.8厘米
清宮舊藏

**Portraits of the Minority Nationality Envoys**

Anonymous, Ming Dynasty
Album, color on paper
H. 43.9cm　L. 30.8cm
Qing Court collection

此套圖冊共五開，繪中國邊疆地區的五位少數民族人物形象。畫法承繼傳統，面龐先以線條造型，描出外部輪廓，復用較淺的赭色平塗表現膚色，在起伏處略有深淺變化，但並不明顯，與明代全用色彩濃淡強調五官凹凸的"江南畫法"迥然有別。佈局完全一致，皆頭裹帶有紋樣的織物，穿着素袍，位於畫面正中，空白的背景突出了人物的面貌。倘若細緻分辨，前三圖和後二圖在微小處的處理上又有差異：前三圖人物顴骨處的墨線是細且短的線條筆筆相接而成，妥貼地將臉上的轉折與體積感傳達出來，後二圖則用稍粗的赭色線條一筆帶過，略顯粗糙。

畫幅無款識，僅右上角的紙籤上依次標出五位少數民族使者的職務與姓名："頭目寶圭由德勝"、"通事麻林機"、"大并印"、"副使寶甘聘"、"大庫佳籠婆浪"。

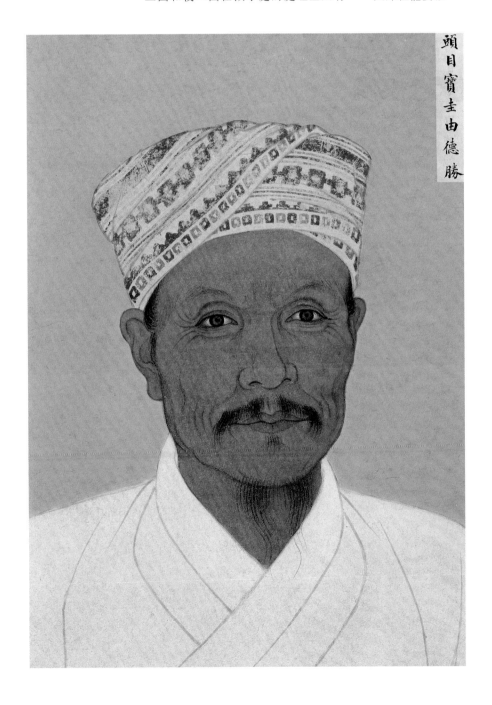

頭目寶圭由德勝

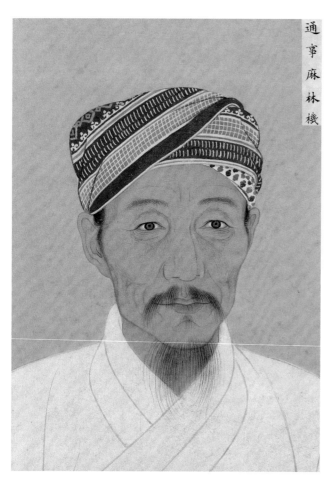

通事麻林機

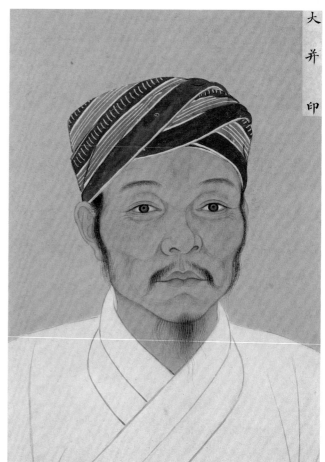

大并印

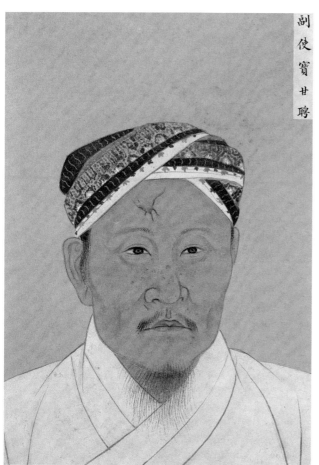

副使寶廿聘

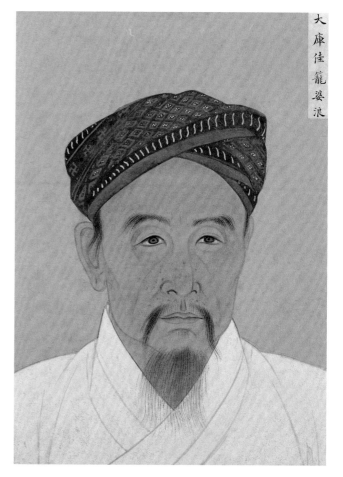

大庫佳籠婆浪

## 38

**佚名　男朝服像軸**
明
絹本　設色
縱138.5厘米　橫77厘米

**Portrait of a Man in Court Dress**
Anonymous, Ming Dynasty
Hanging scroll, color on silk
H. 138.5cm　L. 77cm

圖繪一男士，頭戴烏紗帽，身着補
服，腰繫革帶，坐虎皮墊交椅上。其
人清瘦，小鬍鬚，顯得精明幹練。此
畫像中的革帶飾牌，似角質類物所
為，應為低級官吏。

本幅無作者款印。

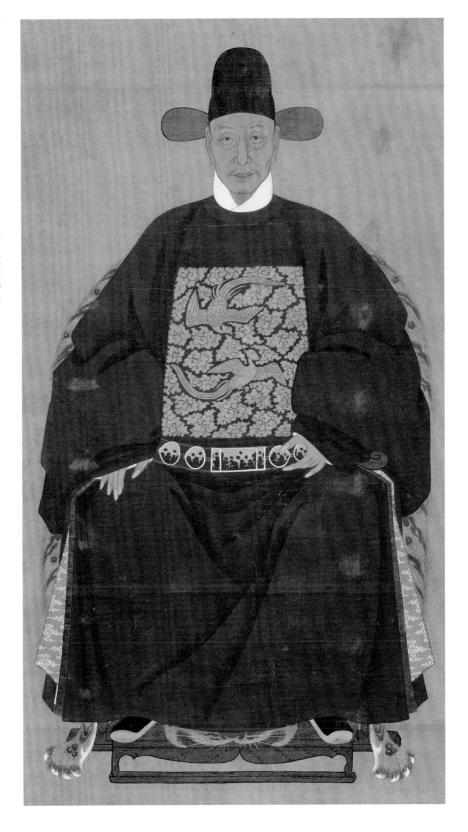

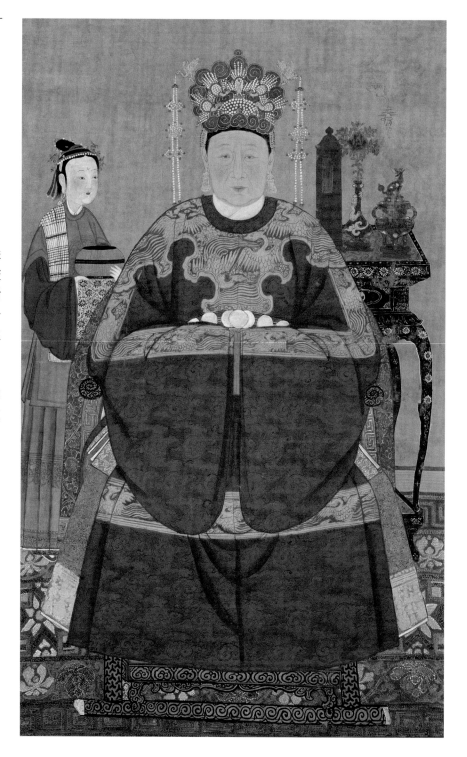

## 39

佚名　女像軸
明
絹本　設色
縱162.5厘米　橫100厘米

Portrait of a Noblewoman and a Maidservant
Anonymous, Ming Dynasty
Hanging scroll, color on silk
H. 162.5cm　L. 100cm

圖繪一老嫗，頭戴裝飾有金翟二、珠翠翟五，身穿圓領大紅袍，端坐於交椅上。身後有一侍女捧盒站立。相對螺鈿香几，上置花瓶及香爐，又置一朱漆神位牌，其上無字，可證實為生前所繪，死後則由其子孫書寫名字。

此圖畫面設色十分華麗，據頭飾，知其夫官階品位較高，在一、二品之間。

本幅無作者款印。

## 40

**佚名　男像軸**
明
絹本　設色
縱134厘米　橫80厘米

**Portrait of a Man and a Boy**
Anonymous, Ming Dynasty
Hanging scroll, color on silk
H. 134cm　L. 80cm

圖繪一男士，方臉有鬚，頭戴方巾，
正襟危坐於交椅上，精神飽滿。身後
左側有一童子，捧卷侍立。男像面部
刻畫具體，而童子面目則趨於簡略抽
象。右側有一高足香几，上置香爐、
瓷瓶、書冊之屬，香煙繚繞，瓶梅正
開。香几為黑漆螺鈿，大理石鑲嵌，
做工精細。畫者以此佈景乃是為了着
意表現像主的高雅。

本幅無作者款印。

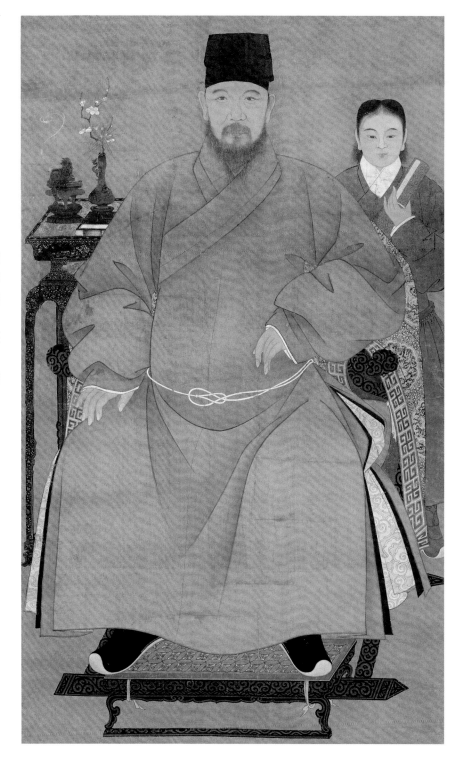

## 41

佚名　男女像軸
明
絹本　設色
縱147.5厘米　橫98厘米

**Portrait of an Old Couple**
Anonymous, Ming Dynasty
Hanging scroll, color on silk
H. 147.5cm　L. 98cm

圖繪老年男女二人。男像居後，頭戴
五梁冠，穿長袍而坐，右前為女像。
左前虛坐，交椅上置牌位，上書"高
祖妣汪氏太孺人神位"，應是男像的
第一位夫人，早逝，故未留下畫像。
從男像頭戴五梁冠來看，此人當時已
是三品大員。再以"神位"上"孺人"
封號分析，可推知此夫人逝世時，其
夫官階尚較低。背景屏風誇大，以山
水、紅日襯托人物，色調明亮。

此畫像人物面部以線描賦彩，於眼
窩、嘴唇處略加渲染。形象刻畫具
體，尤其女像描繪出老年貴婦氣質，
非常傳神。應是於畫中人物生前所
繪，畫手技術高超。

本幅無作者款印。

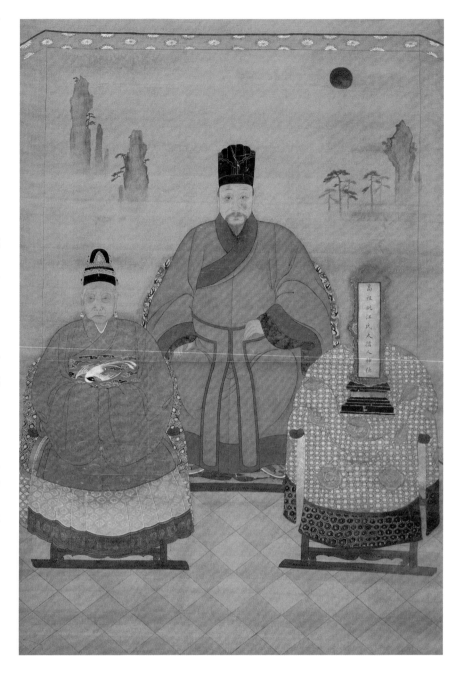

## 42

**佚名　男像軸**
明
絹本　設色
縱138.5厘米　橫77厘米

**Portrait of a Man**
Anonymous, Ming Dynasty
Hanging scroll, color on silk
H. 138.5cm　L. 77cm

圖繪一男士，頭戴四方平定巾，身穿
綠色長衫外套罩袍，坐於交椅上。面
部基本單線平塗，僅只在沿線部稍事
勾染，應是祭祀用的肖像。

本幅無作者款印。

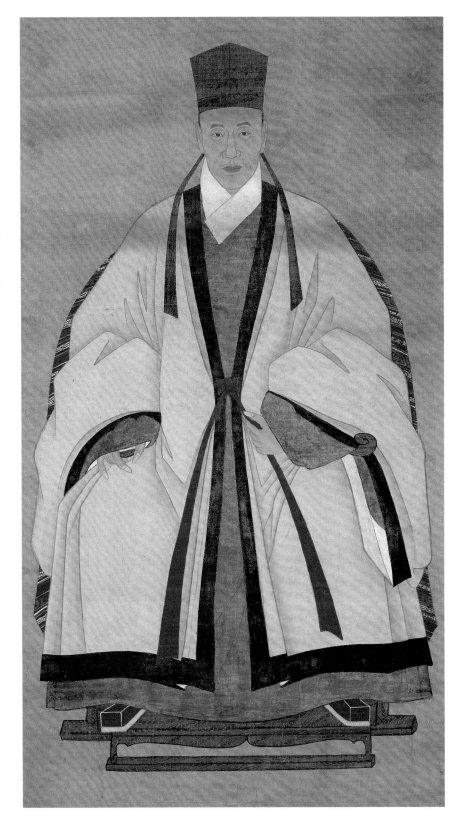

## 43

佚名　女像軸
明
絹本　設色
縱147.5厘米　橫83厘米

**Portrait of a Lady**
Anonymous, Ming Dynasty
Hanging scroll, color on silk
H. 147.5cm　L. 83cm

圖繪一女子，頭冠有金翟二，珠翟
三，身穿大紅袍服，補子為鸂鶒紋圖
案，應為七品官員的夫人。從面相揣
測，女子年紀稍長，當為臨終前後所
繪，專供祭祀時用。

本幅無作者款印。

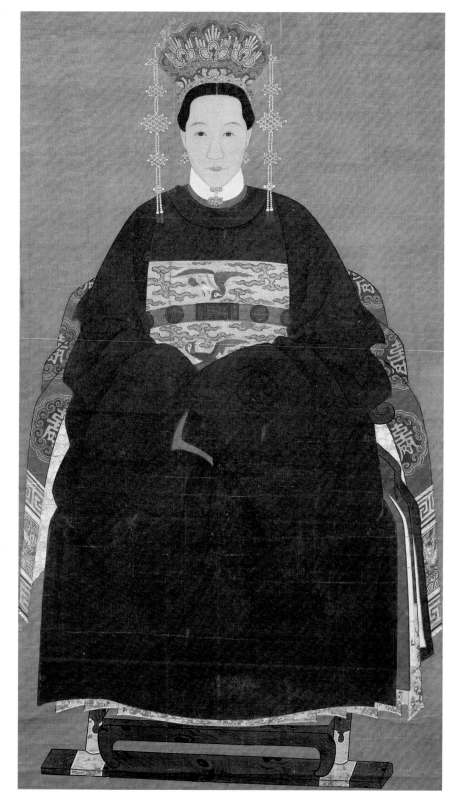

## 44

佚名　女像軸
明
絹本　設色
縱156厘米　橫85厘米

**Portrait of a Lady**
Anonymous, Ming Dynasty
Hanging scroll, color on silk
H. 156cm　L. 85cm

圖繪一婦女，穿圓領紅色大袖衫，霞
帔、玉帶，摯金雙魚墜子。冠飾金翟
三個。似是五品以上的高級官員之
妻。

本幅無作者款印。

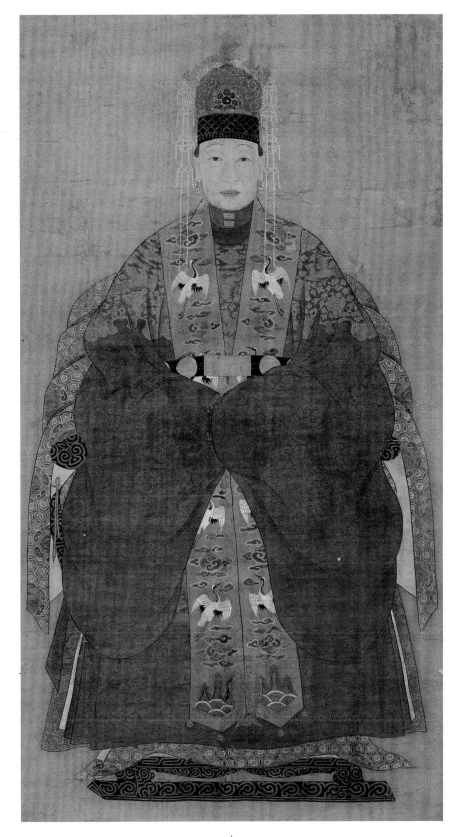

## *45*

**佚名　女像軸**
明
絹本　設色
縱139厘米　橫85厘米

**Portrait of an Old Lady**
Anonymous, Ming Dynasty
Hanging scroll, color on silk
H. 139cm　L. 85cm

圖繪一老婦，雙鬢斑白。頭戴黑色頭
箍，穿綠色福壽字錦袍，胸前飛鶴紋
圖案，似是一品大員之妻。面相細眉
小眼薄唇，顴骨較高，頗具貴婦人神
情，應是畫家面對真人所捕捉住的特
點。

本幅無作者款印。

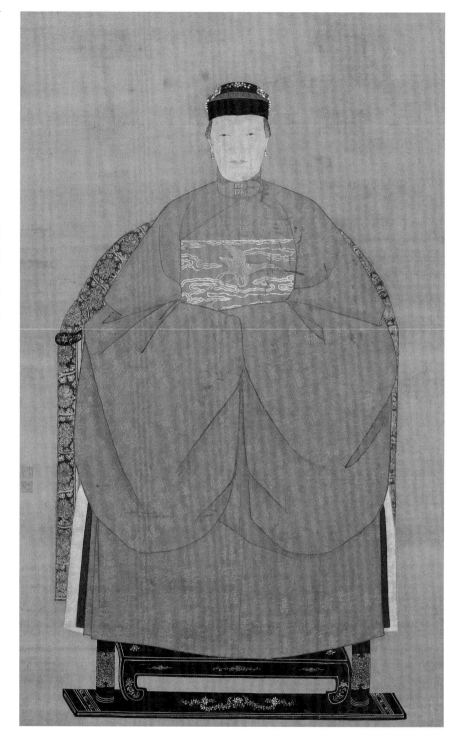

**佚名　女像軸**
明
絹本　設色
縱174厘米　橫101厘米

**Portrait of an Old Lady**
Anonymous, Ming Dynasty
Hanging scroll, color on silk
H. 174cm　L. 101cm

圖繪一老婦，頭箍上有小金冠，穿深
藍色雲錦袍，補子為白鷳紋圖案，約
為五品官員夫人。背景為素面屏風，
腳下有一對小獅子，口銜綵帶，中繫
繡球，這是與其他同類畫像稍異之
處。

此圖人物面部以淡墨勾勒，然後以彩
筆再描，再作些許暈染。人物刻畫細
緻具體，估計為生前所繪。

本幅無作者款印。

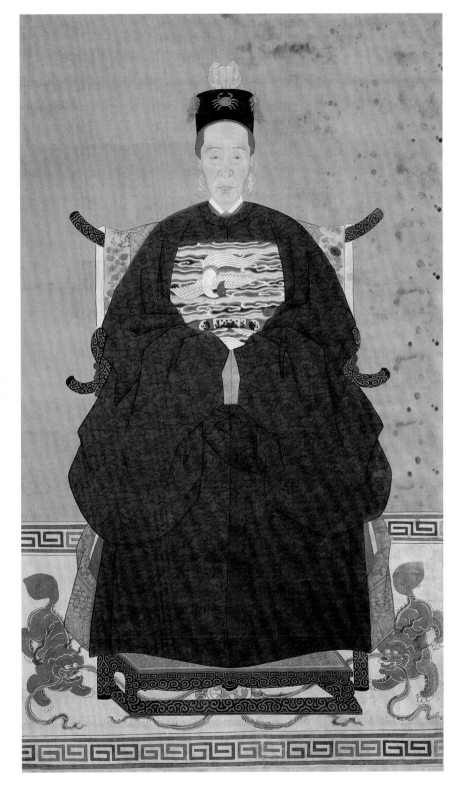

## 47

佚名　女像軸
明
絹本　設色
縱154厘米　橫95.4厘米

**Portrait of a Young Lady**
Anonymous, Ming Dynasty
Hanging scroll, color on silk
H. 154cm　L. 95.4cm

圖繪一女子，面相較年輕，文靜嫻
淑。頭冠上有二金翟，三珠翠翟，身
穿大紅袍，補子圖案為鷺鷥。應為六
品文官之妻。

本幅無作者款印。

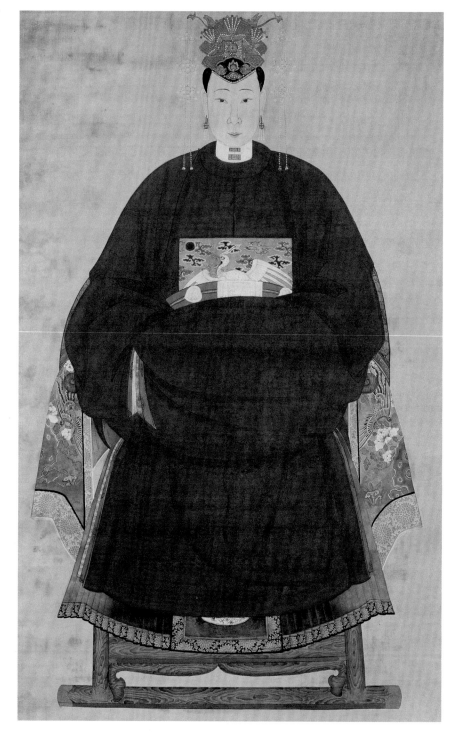

## 48

佚名　女像軸
明
絹本　設色
縱156厘米　橫88.5厘米

**Portrait of a Lady**
Anonymous, Ming Dynasty
Hanging scroll, color on silk
H. 156cm　L. 88.5cm

圖繪一女子，年紀約在五十歲左右，
面容平和。頭冠上有金翟兩個，並有
兩個金色小人持杖供立，這大概是明
末標新立異的時代反映。着大紅色雲
蟒紋袍，補子為鷺鷥紋，着玉帶。

本幅無作者款印。

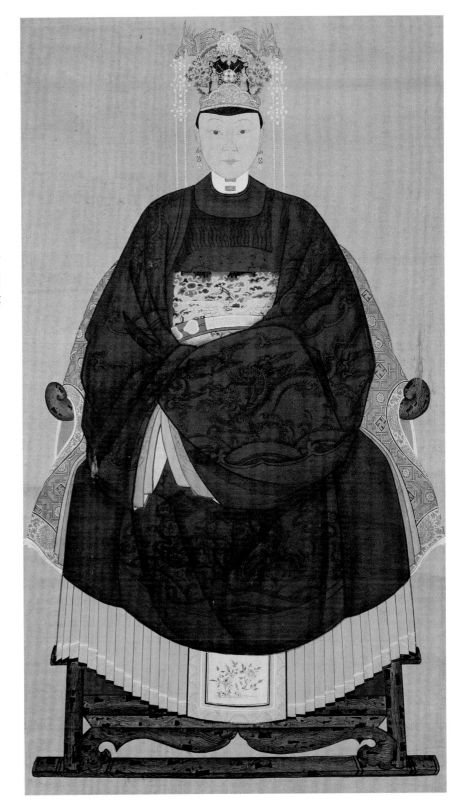

## 49

佚名　丁鶚妻王氏像軸
明
絹本　設色
縱154.5厘米　橫99厘米

**Portrait of Ding E's Wife, Mrs Ding, nee Wang**
Anonymous, Ming Dynasty
Hanging scroll, color on silk
H. 154.5cm　L. 99cm

圖繪一老婦，以錦束頭，髮髻高聳。
穿左衽交領淺藍色大衫，下身着裙。
背後一案，上置花瓶、瓷器、妝盒之
屬。右側一侍女捧盒站立。裱邊籤題
"義官丁老太公諱鶚元配王太夫人六十
二歲壽像"。

此像與同類畫像相比，服裝髮式略
異。明制規定，一、二品官員之妻方
可稱夫人。丁鶚其人待考。

本幅無作者款印。

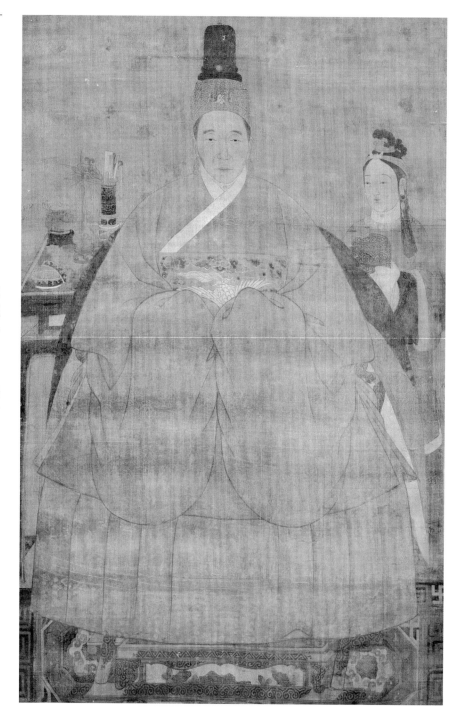

## 50

**佚名　男像軸**
明
絹本　設色
縱163厘米　橫98厘米

**Portrait of an Elder**
Anonymous, Ming Dynasty
Hanging scroll, color on silk
H. 163cm　L. 98cm

圖繪一老者，白髮白鬚，年歲頗高，
面部神情略顯困頓之情，頭戴東坡
帽，着寬袍大袖儒服，端坐於圍椅
上。身後有一漆案，上置香爐、古
樽、瓷瓶和牌位。牌位上書"誥贈通
議大夫太僕寺少卿顯祖諱守易像。三
月二十九日忌辰。"

從牌位可知，像主名"守易"，但姓已
不可考。"誥贈"不是其本人的真實官
銜，應是其致仕或身後由皇帝追贈
的。按《明史·職官制》太僕寺卿為"從
三品"，所贈官位不低，知其家頗具
勢力。牌位上記載有"忌辰"日，為過
後所加，畫像應是在此前不久。

本幅無作者款印。

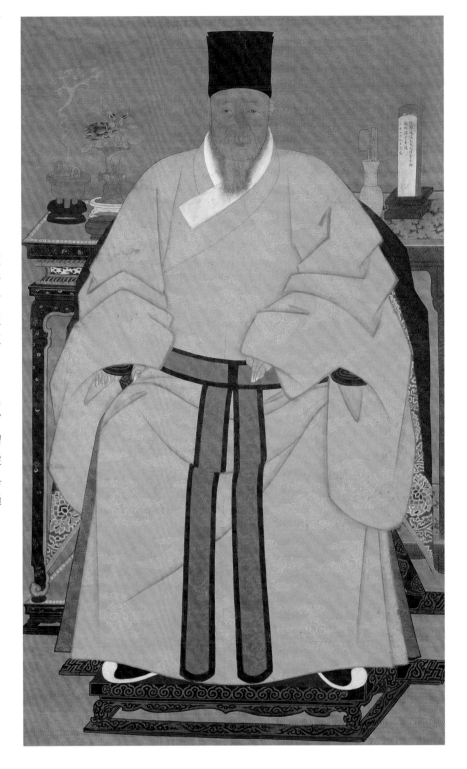

## *51*

佚名　禪師像軸
明
絹本　設色
縱188.5厘米　橫119.5厘米
清宮舊藏

**Portrait of a Zen Master**
Anonymous, Ming Dynasty
Hanging scroll, color on silk
H. 188.5cm　L. 119.5cm
Qing Court collection

圖繪一僧人，身披袈裟，手執唸珠，
坐於圍椅中。背後有几，上置經冊。
和尚正壯年，除不戴巾帽，服飾不同
之外，其餘均與一般世俗人物畫像無
異，是民間畫師用世俗人物肖像畫格
式來創作的，可能也是用於祭祀和紀
念。

本幅無作者款印。

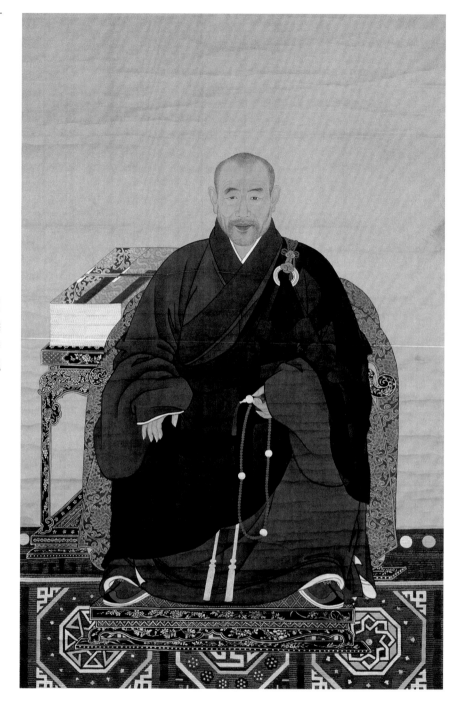

# 清代肖像畫

## *Portrait Paintings of the Qing Dynasty*

李長春　程淓樂容圖卷

清順治

絹本　設色

縱38.4厘米　橫137.3厘米

**Life Portrait of Cheng Fang**

By Li Changchun, Shunzhi period,
Qing Dynasty

Handscroll, color on silk

H. 38.4cm　L. 137.3cm

圖繪林間小道蜿蜒而來，密蔭之下，秀石橫出。空地間，手執拂塵的老者倚坐石坪之上，面含微笑，注視着年青的程淓。程氏頭戴方巾，正襟端坐，似在與老者攀談，身後兩小童端酒侍候。後有潺潺溪水，清音入耳，涼意自生。人物臉部多以線條造型，老者尤甚，程氏則稍有起伏之狀，不甚明顯。山石草木多用濃淡粗細富於

變化的線條勾寫，極少皴筆，再以色暈染，設色多用青綠，有仇英筆致。

本幅石上有楷書款"丙戌夏日李長春寫"。丙戌為順治三年（1646）。引首行書"丙子六月，今之視昔，八十老人箕山"，鈐"司寇程淓"白方印，"金榜中人"白方印。丙子為康熙三十五年（1696）。包首灑金箋行書"程箕山

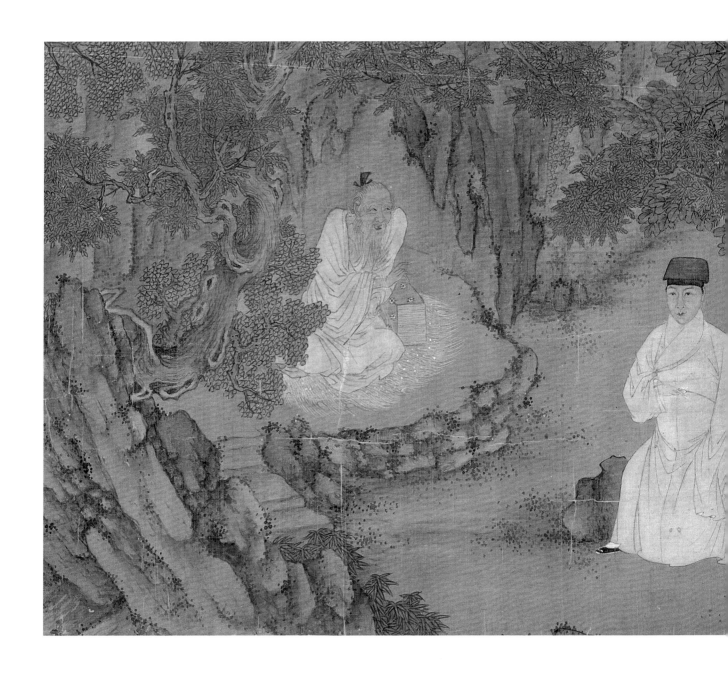

樂容圖，法若真等題辭”。尾紙有法若真《為程老師樂容圖記》，另有王譽命、程芳朝題跋及蔡士元《題箕翁程老夫子樂圖贊》。

程淓（1617—？），字箕山，號岸舫，順天宛平（今北京）人。順治六年（1649）進士，官江西廣信知府。畫以山水見長，灑落整厚，松石別有韻致。李長春，明末清初人，字叔茂，安福（今江西安福）人。天啟進士，官御史，多所疏論，德行高潔。能繪山水，兼長人物。

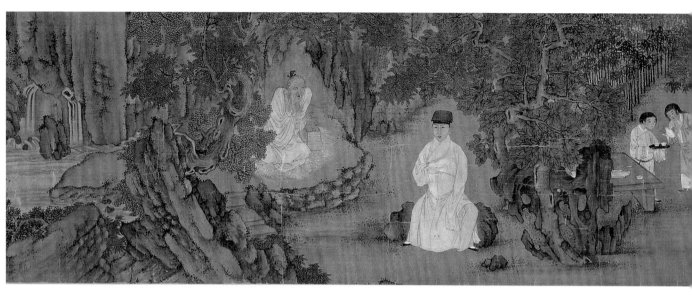

山盤石之向于竹初見高情而聲景之自傳
心生二是一祖曰不然
江東王舉命題

箕尚程老夫子樂圖讚

儒雅風流少年科第飄々然負世
之資洪々矣懷凌雲之氣為今誇邑
鬱散屢世據于接五經之賢特疏夫
接畲之力

欽召西曹玄章刻示出入得熬廣之情施
法無寬程之抑節鐵之陳害興
利仁政普遍法之歡迎救溥之信
心戲繁華退休潛地圖亭人多立整之
景城市青山林之遠順養天真黃春
精秘詩文遊辛漢唐字畫超越晉魏至
今七旬歷年四十視生樂圖形容猶
判悟常樣同於昔直快活之神儒誰辯
三手不是

那襄川人蔡玉元頓首拜書

丙子六月

# 今之視昔

八十老人箕山

103

## 53

謝彬繪　項聖謨補景　朱葵石像軸
清順治
絹本　設色
縱69厘米　橫59.4厘米

Portrait of Zhu Kuishi
By Xie Bin, background by Xiang
Shengmo
Shunzhi period, Qing Dynasty
Hanging scroll, color on silk
H. 69cm　L. 59.4cm

圖繪朱葵石坐於松間，臨溪幽賞，神
情閑適灑脫。遠處水清山遠，景色清
幽淡雅。朱葵石面部肖像以墨色暈
染，恰當準確地表現出凹凸之形。尤
其是人物神態的刻畫，惟妙惟肖。佈
景構圖新穎，畫面空間開闊寬廣。畫
樹石山水，筆墨精妙，設色清麗雅
致，有一種清新之氣，更加襯托出人
物寄情於山水，悠閑高逸的性格特
徵。

本幅項聖謨款題："松林般薄。癸巳
八月，文侯謝彬為葵石先生寫照，孔
彰項聖謨補圖。"鈐"痴子業"（白
文）、"所作為師古人"（朱文）。癸
巳為順治十年（1653）。

朱葵石，生卒不詳，名茂時，為清代
學者朱彝尊之父，久任官宦，與項聖
謨等交遊往還。謝彬（1602—？），
字文侯，浙江上虞人，寓居錢塘（今
浙江杭州）。工寫真，師曾鯨，得其
真傳，為"波臣派"重要畫家。與項聖
謨等相友善。項聖謨（1597—1658），
字孔彰，號易庵，又號胥山樵，別號
松濤散仙，秀水（今浙江嘉興）人，為
明代大收藏家項元汴之孫。擅畫山
水、花鳥，山水尤得元人韻致，設色
明麗，風格清雋。

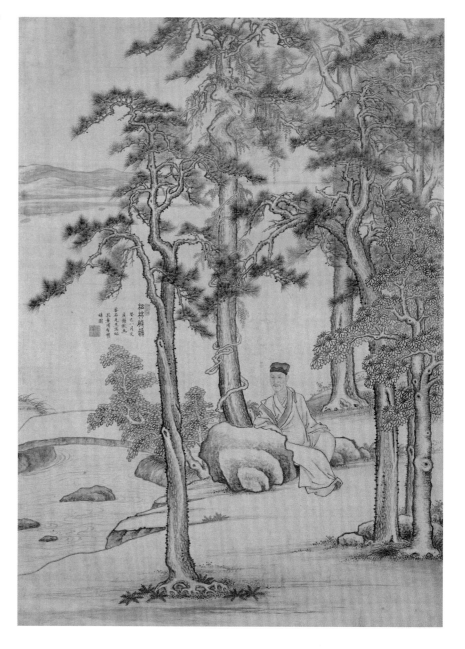

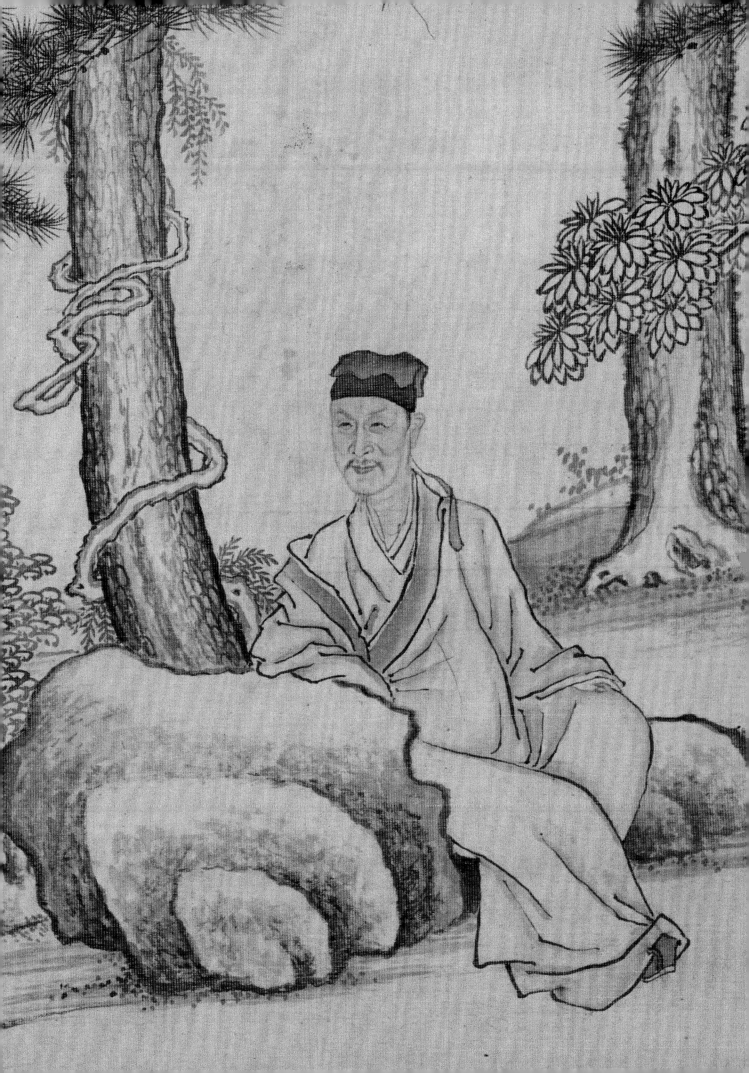

## 54

謝彬　邵彌像軸

清順治

紙本　設色

縱133厘米　橫49.1厘米

**Portrait of Shao Mi**

By Xie Bin, Shunzhi period,
Qing Dynasty

Hanging scroll, color on paper

H. 133cm　L. 49.1cm

圖繪巨石突兀，江水洶湧，煙霧蒼茫
浩蕩，氣勢壯闊。邵彌身着明代儒士
服裝，盤腿坐於懸崖之邊，神情自
若。身後的數竿翠竹在石崖之上毅然
挺拔，細勁多姿。構圖新穎，立意深
遠。在具體畫法上，以線勾勒面部輪
廓，略施淡彩，暈染凹凸之形，近於
“墨骨法”。衣紋線條簡練勁力，不僅
刻畫出人物清瘦的外形，更突出其倔
強堅韌的性格。

本幅右側中部題款：“藍瑛畫石，諸
升補竹。”鈐“曦庵”（白文）。右下
方款題：“丙申桂月寫。仙臞彬。”鈐
“彬文侯”（朱白文）。丙申為順治十
三年（1656）。

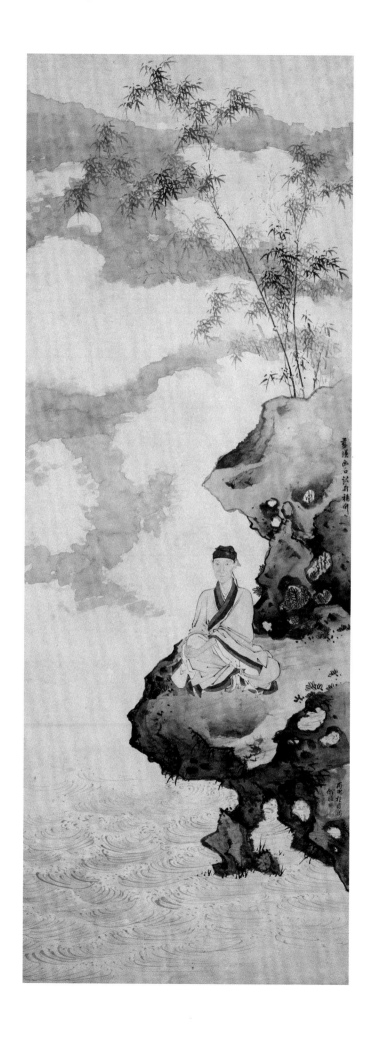

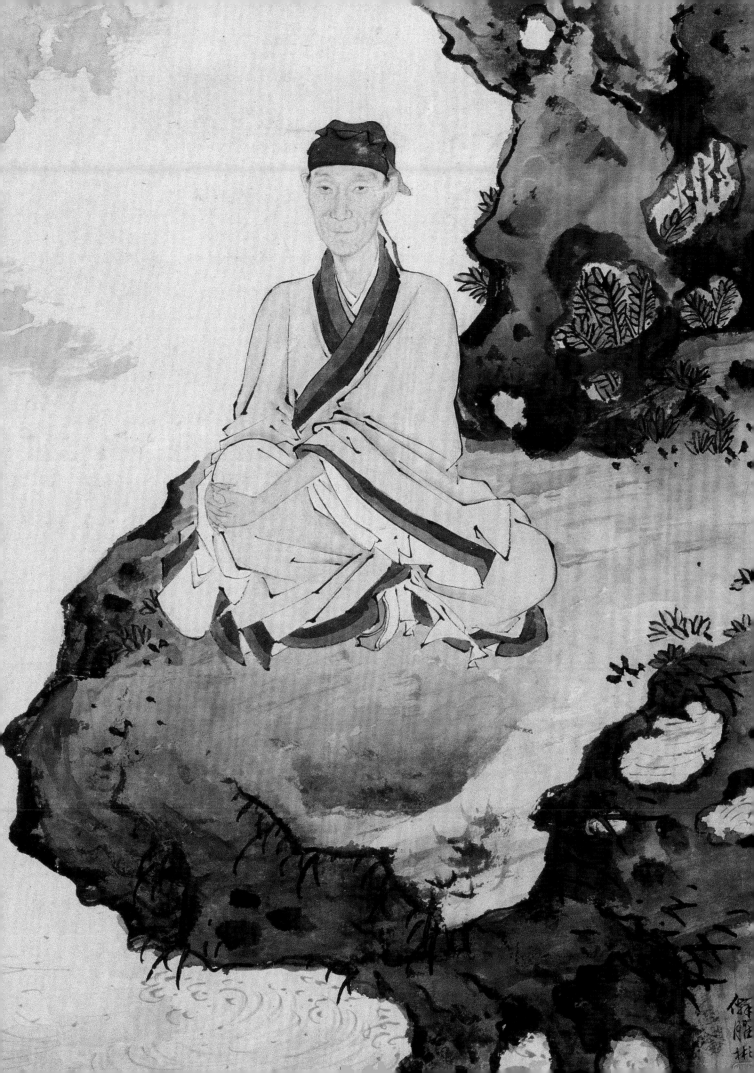

## *55*

**佚名繪　徐寀補景　王古臣像軸**
清順治
紙本　設色
縱31厘米　橫38厘米

**Portrait of Wang Guchen**
By anonymous, background by Xu Cai
Shunzhi period, Qing Dynasty
Hanging scroll, color on paper
H. 31cm　L. 38cm

圖繪王古臣頭戴風雪帽，着袍服，於孤松下倚石而坐，石上置筆硯書冊。人物面部刻畫笑容可掬，孤松、林泉、以及人物的服飾，筆硯的設置，很好體現了像主徜徉於山水之間，吟詩作畫的風姿。

本幅款題"己亥冬十月為古老社兄補景。洞庭友弟徐寀"鈐"預"（朱文）。畫左上王古臣自題詩，鈐"王維寧印"（白文）、"古臣"（朱文）。幅上另紙徐寀題詩，鈐"徐寀"（白文）、"天予"（朱文），並趙士模題贊（見附錄）。鈐"趙士模印"（朱文）、"遊方之外"（白文），引首印"樵叟"（朱文）。"己亥"為順治十六年（1659）。

根據詩文及題贊，知像主為明朝人王維寧，按《海虞畫苑略·補遺》載："王維寧，字古臣，居邑東韓莊，又號寒溪子。好遊山水又善畫。"肖像無作者名，不可考。背景為清早期畫家徐寀所補。徐寀，字寀臣，號鏡庵，江蘇常州人，工詩，畫山水細勁秀媚，多乾筆淡色。

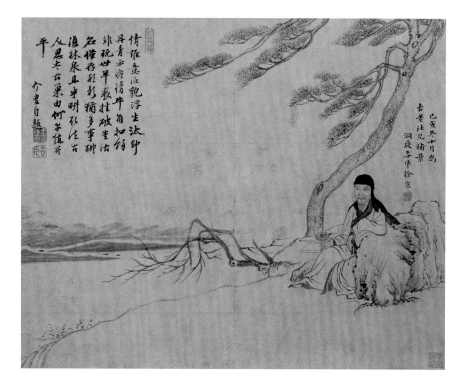

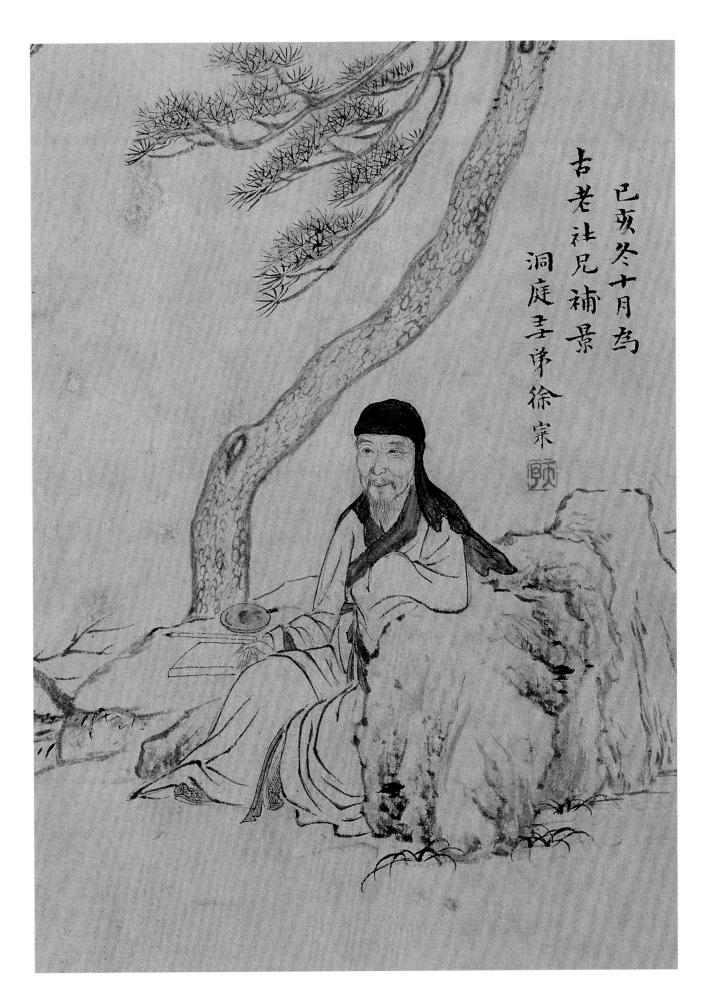

己亥冬十月為

古老社兄補景

洞庭主弟徐宗

## 56

### 舒時貞繪　王武補景　周茂蘭像軸

清順治
紙本　設色
縱137.5厘米　橫58厘米

**Portrait of Zhou Maolan**
By Shu Shizhen, background by Wang
Wu
Shunzhi period, Qing Dynasty
Hanging scroll, color on paper
H. 137.5cm  L. 58cm

據詩堂徐枋文字，知此圖是周茂蘭五
十六歲肖像。畫中周茂蘭著藍色長
袍，戴黑色飄巾，足穿朱履，是明人
裝束。一手扶膝，一手持如意，端坐
於松下石凳上。其形容消瘦，高顴尖
頜，面色微黃，鬢髯略顯稀疏，雙目
深邃有神，神情平和慈祥，身姿挺
拔，顯露出倔強不屈的秉性。背景坡
石上，一老松獨立，枝幹挺拔，枝葉
青綠，蘊含着不可屈服的精神，是人
物的又一寫照，也寄託了畫家美好的
祝願。

本幅右上有舒時貞款署"己亥夏日豫
章舒時貞寫。"鈐"舒時貞印"（白
文）、"字固卿"（白文）。王武題贊
"儒衣儒冠，先生是安。一木一石，先
生是傍。斯今之靈光，殆古之遺直
歟。壬子小春為雲齋老表伯佈景，敬
贊呈敕正。小侄王武"。鈐"王武之
印"（朱文）、"字勤中"（白文）。己
亥年為順治十六年（1659）。上詩堂有
徐枋撰文周周茂蘭事跡，甚詳。下詩堂
由清末蘇州人顧澐題記，記載其購畫
經歷。

周茂蘭（1605—1686），為明末名臣
周順昌之子。天啟六年（1626），閹黨
殺害周順昌。崇禎元年（1628），茂蘭
赴京伏闕訟冤，為父報仇。舒時貞，
生卒不詳，為寫真高手。補景者王武
（1632—1690），為周茂蘭表侄，王鏊
六世孫，字勤中，號忘庵，精於鑑賞
收藏，擅長花鳥，神韻生動。

佚名　袁籜庵先生遺像
清康熙
紙本　設色
縱26.7厘米　橫19.8厘米

Portrait of Mr. Yuan Tuo'an
Anonymous, Kangxi period,
Qing Dynasty
Handscroll, color on paper
H. 26.7cm　L. 19.8cm

圖繪袁籜庵身着雪青色長衫，頭戴風帽，足穿紅履。躬身半側站立，兩手伸出，若擊鼓狀。雙眼微睞而具神采，神態中流露出喜悅而頗具詼諧之色。在畫法上，其面部勾勒暈染，筆法細緻入微，衣紋線條自由流暢，富有韻致。

此圖為一幅極富趣味的畫像。它突破了人物肖像畫以往正襟危坐的古板構圖，也摒棄了襯托作用的背景和道具，完全通過刻畫人物本身的動作和神態來體現典型的性格特徵。畫家選取對象平常生活的動作神態，準確地描繪出袁籜庵狂放不羈，風流自賞的風采。

引首錢大昕題"袁籜庵先生像"，署"乾隆己酉七夕前三日。嘉定錢大昕題。"鈐"年開七秩"（朱文）。尾紙有許玉晨、錢大昕、王文治、孫星衍等十六家題記（略）。

袁籜庵，即袁于令（1592—約1674），原名晉，又字蘊玉，號籜庵、幔亭歌者、幔亭仙史等。人稱鳧公。明末清初的戲曲作家，江蘇吳縣（今蘇州）人。曾官湖北荊州知府，工隸書。有《西樓記》、《金鎖記》等傳奇。袁籜庵一生交遊甚廣，與馮夢龍、吳偉業、洪昇等戲曲家交往甚密。

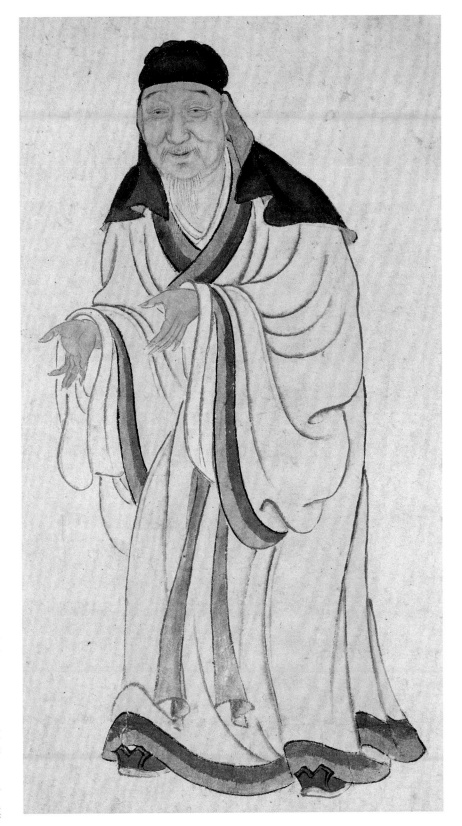

生象

乾隆己酉七夕前三日
嘉定錢大昕題

素禪庵先生遺像　菉樓題籤

俠骨詩腸羽士裝江湖老去只
吳蒙何人地主能容癖獨駕言
再此石羊　癸未九日為
令昭詞兄屬　社弟郭麐記

西樓記題辭
此記為素禪庵作禪庵吳縣人頗嫻詩詞風流自賞時妓白美
者有名曲中禪庵奉為馬與訂絲蘿之約未幾德清沈鯉之子以
勢取之禪庵卒李勇少年從吳江烟水中慕歸沈鳴諸官禪庵
縣是獲罪戍遼陽　本朝龍興將禪庵以為中書舍人從入闈
積功至荊州太守忭直指而罷盖沈歸思先生吿君子其言如
此素者白也薇者美也故記中禪稼素薇于鳩則素字切音云
華亭女史許玉晨

瀟灑江陵守風流陥汝郎
歌翻金縷曲醉倚紫羅囊
任誕心無著清真味自長
帕中遺像在仿佛次之狂
錢大昕拜題

112

# 袁鞸盦老

麟儀帝庭鳳鳴嶙谷智者述之立均此竹
及于宋元同工異曲維我令昭經笥賦簏
高山流水盧舟自滀不知者以為花間草
堂之俠而知之者以為蔡元定之遺譜而
今代韓苑洛之續　古臨社弟艾南英題

113

## 廖大受　雪庵像軸

清康熙
紙本　設色
縱115.2厘米　橫26厘米

**Portrait of the Elder Xue An**
By Liao Dashou, Kangxi period,
Qing Dynasty
Hanging scroll, color on paper
H. 115.2cm　L. 26cm

圖繪雪庵老人，年高髡頂，着漢裝，
面帶微笑，拄杖而行，一望而知是位
和善、樂觀的老人，頗為傳神。

本幅作者款題"甲辰五月中浣寫於富
春堂。閩弟廖大受。"鈐"大受"、"君
可"印。上方有笪重光、查士標、張
孝思三家題贊（見附錄）。"甲辰"為
康熙三年（1664）。

查"雪庵"一號，有浙江嘉善人丁嗣
徵，字集虛，性嗜古，喜收藏，頗耽
心禪悅，有《雪庵詩存》，頗與題贊相
吻合，是否即畫中人物，尚待考證。
廖大受，生卒年不詳。字君可，福建
人，曾鯨弟子，寫照精絕，人謂曾鯨
後當推第一。

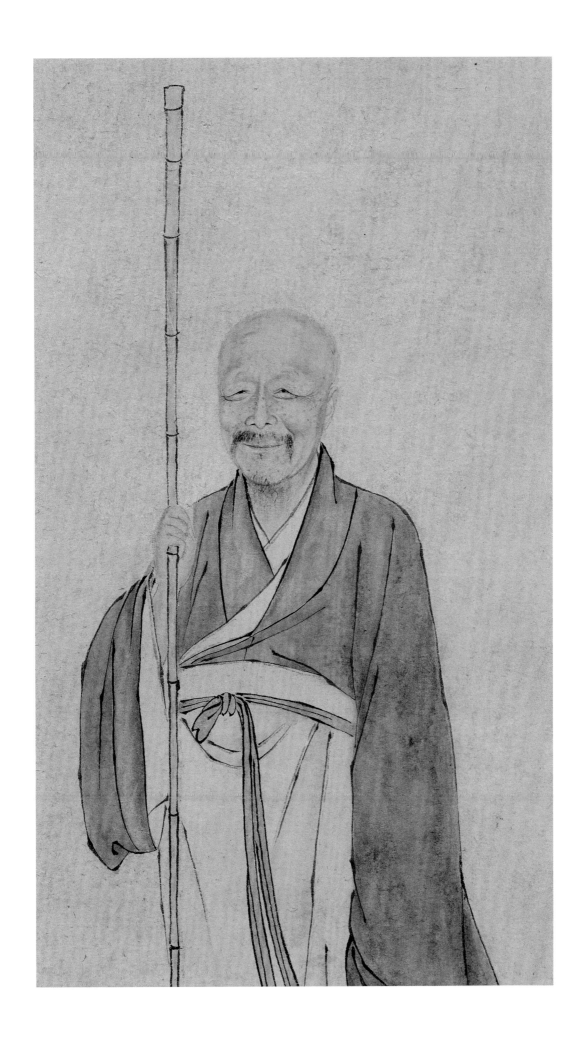

程順　孫奇逢像卷

清康熙

紙本　設色

縱25.2厘米　橫113.5厘米

**Portrait of Sun Qifeng**

By Cheng Shun, Kangxi period,
Qing Dynasty

Handscroll, color on paper

H. 25.2cm　L. 113.5cm

圖繪孫奇逢臨水倚石而坐，石上置書，身後長松，遠處流泉。

款題“戊申冬謁先生於夏峰，敬寫川上讀易圖以為壽。淮南程順。”鈐“程順之印”（朱文）、“蒿萊氏”（朱文）。托尾有孫氏自贊（見附錄），以及湯斌、魏一鼇、陳鉉諸人題贊（略），又

無名氏書孫奇逢小傳（見附錄）。戊申當是清康熙七年（1668）。

孫奇逢（1584—1675），字啟泰，河北容城縣人。著名思想家，其在明代和清代凡十一次被征而不起，而以畢生精力從事著述，有《夏峰先生集》。程順，畫史失載，生平不詳。

先生之貌溫以莊先生之行圓而

庚戌初秋睢陽門人
馮試楫首題於潛陽
書屋

夏峯泰山喬嶽
易傳者像難畫者學仰止
越磅礴譬彼星漢終古昭灼
天聲臭寂寞蘊涵元氣發
新又新鳶魚飛躍黙契先
禮樂由忠貫怨既博歸約日
人光輝孔倬敦行孝弟修明
當代儒者誰稱先覺亢惟哲

己酉小滿前一日八十六翁
啓泰氏手書於夏峯
之兼山堂

而已神妙萬物笙簧筆絳
嵓者像也正有微机像無
可象請自度已

水隱故舉人七十年矣遂
驊多男及門有士先而嘗易
欲探厥肯耶以牢歲如斯

## 60

張壁　卞永譽像軸
清康熙
絹本　設色
縱69.5厘米　橫39.2厘米

**Portrait of Bian Yongyu**
By Zhang Bi, Kangxi period,
Qing Dynasty
Hanging scroll, color on silk
H. 69.5cm　L. 39.2cm

此圖為卞永譽二十九歲小像。主人公
身穿淺紫色長袍依石而坐，左手支
頤，前視凝思，庭院內植松樹、芭
蕉，石桌上置匜壺彝器。這種佈置既
反映了卞永譽生活閑適，愛好古玩的
真實景況，也旨在表現他澄懷觀道的
志向。

右上卞永譽題：「觀心，昔人澄懷觀
道，洗心之學也。癸丑新春予年二十
有九，庶能操存自得，以觀厥心。永
譽自識。」鈐「令之」（朱文）、「文
瑜之印」（白文）。右下署款：「張壁
寫照」。鈐「張壁」（白文）。左中又
一署款「陸遠補圖」。鈐「靜致」（朱
文）。上下詩堂有羅坤、田雯、豫
章、元炯、汪霖五家題記（略），鈐印
五方。癸丑為康熙十二年（1673）。

卞永譽（1645－1712），字令之，號
仙客，善畫能書、精鑑別、富收藏。
張壁，生平不詳。補背景者陸遠，生
卒不詳，字靜致，善山水，宗法米氏
雲山。兩人均當活動於康熙年間。

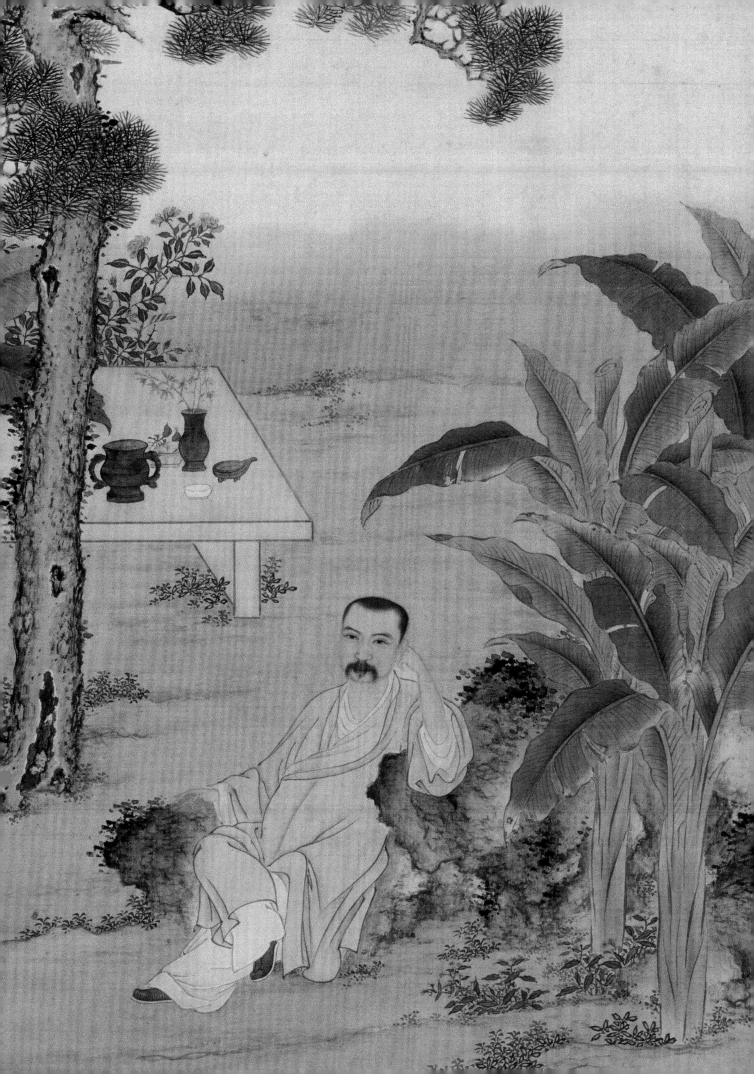

## 61

### 禹之鼎　納蘭容若像軸

清康熙
紙本　設色
縱59.5厘米　橫34.4厘米

**Portrait of Nalan Rongruo**
By Yu Zhiding, Kangxi period,
Qing Dynasty
Handscroll, color on paper
H. 59.5cm　L. 34.4cm

圖繪納蘭容若身着侍衞官服，腰佩璧環，頭戴緯帽，坐於方牀。其年輕豐潤的面龐微帶笑容，左手持茗碗，右手放於胸前，身體自然略向前傾，似在與人交談，舉止儒雅，表現出風流倜儻的君子風度。背景構圖簡潔、典雅，烘托出納蘭身處高門，卻"閉門掃軌，蕭然若寒素"的風範。

本幅無款，左下鈐"禹之鼎"（白文）、"尚吉士"（白文）。上方有嚴繩孫於康熙二十六年丁卯（1687）題詩（見附錄），鈐"繩孫"（朱文）、"藕漁"（白文）。下方鈐收藏印"六橋藏□"（朱文）。裱邊有晚清恭親王奕訢題"容若侍衞小像"。另有近人三多（六橋）、傅岳芬、夏仁虎、冒廣生所題《金縷曲》及寶熙、嚴碧等人所題詩（略）。

納蘭性德（1555—1685），原名成德，字容若，號楞伽山人。滿洲正黃旗人。其父納蘭明珠康熙朝任大學士，權傾朝野。性德二十二歲中進士，受到康熙帝賞識。其能文善武，詩文書法俱臻佳妙，被後人推崇為"國初第一詞人"。又窮研經學，輯印《通誌堂經解》一千八百卷。

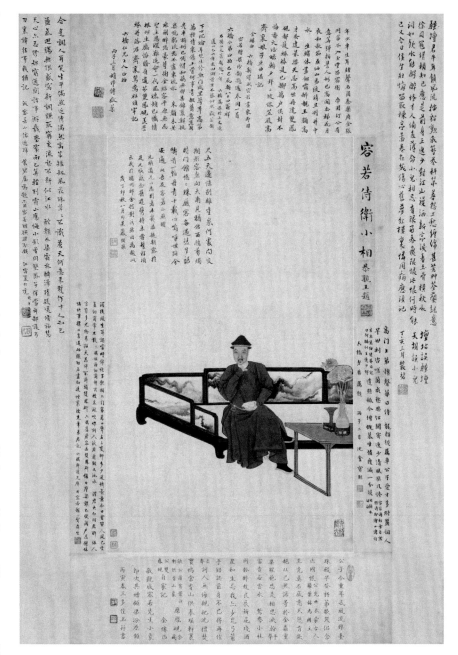

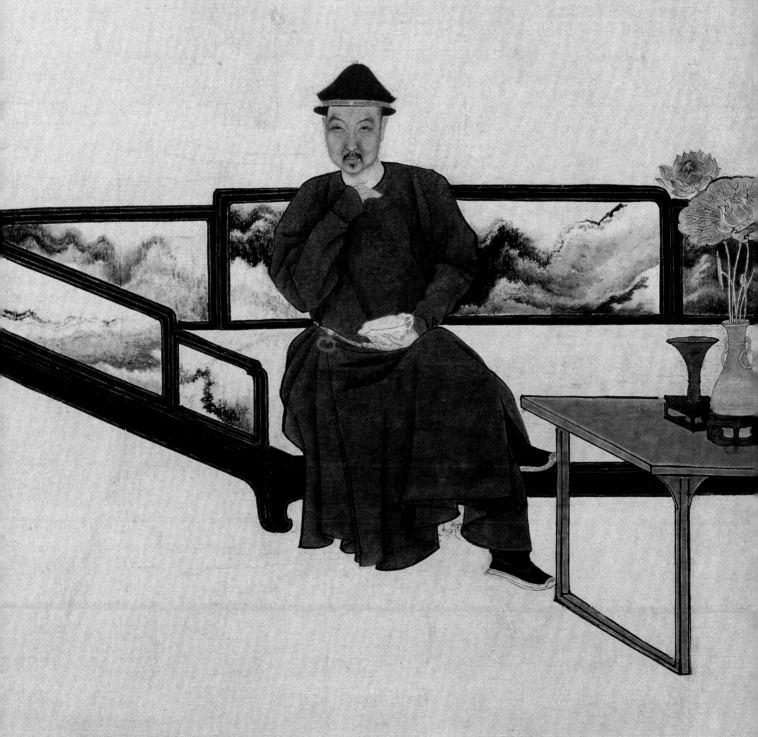

## 62

### 禹之鼎　朱昆田月波吹笛圖像卷
清康熙
絹本　設色
縱26.4厘米　橫144厘米

**Zhu Kuntian Playing Flute on Boat near
the Yue Bo Pavilion**
By Yu Zhiding, Kangxi period,
Qing Dynasty
Handscroll, color on silk
H. 26.4cm　L. 144cm

圖繪巍峨的月波樓，四周嘉樹、垂柳掩映。天空夜色深沉，月色幽淡。沿着煙波蕩漾的水面，可見一葉扁舟，朱昆田身着布衣，頭戴斗笠，作漁翁打扮，坐於船尾之上獨自吹笛，神情專注而似有所思。畫家在圖中營造出獨特的意境，生動地傳達出朱氏戀鄉歸隱的思緒。

“月波”為樓名，據查嗣瑮題記中“月波即煙雨樓俗訛也”句，樓址在朱昆田家鄉浙江嘉興。此圖依據朱昆田字號“笛漁”與月波樓為創作題材。

裱籤近人趙叔孺題“月波吹笛圖。壬午冬月趙叔孺署籤。”鈐“趙叔孺印”（白文）、“叔孺”（朱文）。引首嚴繩孫題：“月波吹笛圖。繩孫書”鈐“嚴氏繩孫”（白文）、“藕漁”（白文）。

本幅自題：“月波吹笛圖”，款署：“戊辰春仲廣陵禹之鼎。”鈐“禹之鼎”（白文）、“慎齋”（朱文）。畫面右下鈐“廣陵濤上漁人”（朱文）。右上有朱昆田、查嗣瑮兩家題詩（見附錄）。後紙有朱昆田、惠周惕、張大受、翁方綱等五十餘家題跋（選錄，見附錄）。戊辰為康熙二十七年（1688）。

朱昆田（1652—1699），字文盎，號西畯，秀水（浙江嘉興）人，朱彝尊之子，工詩善畫。

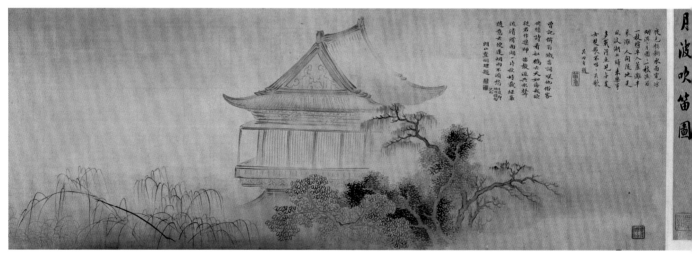

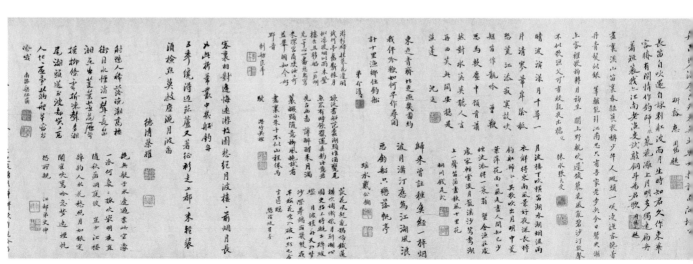

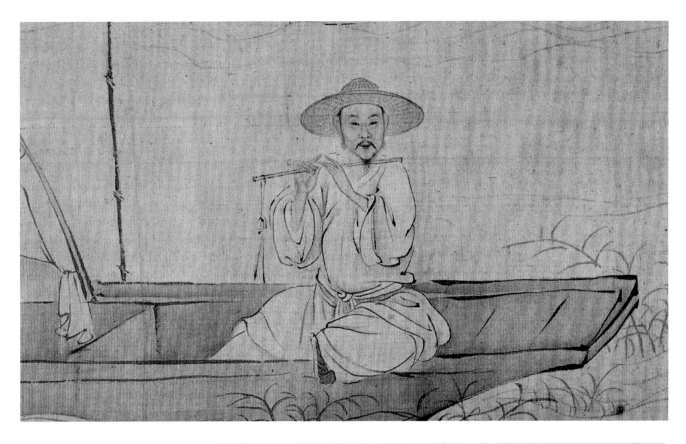

月波

月波吹笛圖

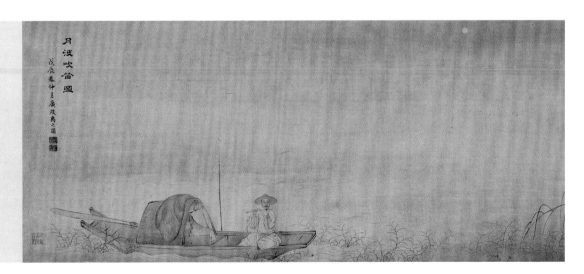

## 63

**禹之鼎繪　王翬補景　李圖南聽松圖卷**

清康熙
紙本　設色
縱30.8厘米　橫133.3厘米

**Li Tu'nan Listening to Whispering Pines**
By Yu Zhiding, background by Wang
Hui, Kangxi period, Qing Dynasty
Handscroll, color on paper
H. 30.8cm　L. 133.3cm

圖繪李圖南坐於松下，襟懷坦蕩，神態閒適瀟灑。周圍景致幽雅，有蒼松、翠竹、坡石、流泉，以喻主人高潔的品行。此圖主要運用白描的手法，面部加以皴染，人物衣紋用蘭葉描，飄逸流暢。

本幅卷首王翬隸書題："聽松圖"。款署"廣陵禹之鼎寫照"。下鈐"耕煙散人"（朱文）。末款署："歲次丁丑小春上浣為簡庵先生佈景。耕煙散人王翬。"鈐"石穀子"（朱文）、"王翬之印"（白文）。畫面左下角禹之鼎印

"必逢佳士亦寫真"（白文）。前後隔水鈐"頤壽堂印"（白文）、"觶齋"、"范陽郭氏珍藏書畫"（朱文）等收藏印多方。丁丑為康熙三十六年（1697）。

李圖南，生卒不詳，字開士，號簡庵，連城（今廣西境內）人。康熙時舉人，雍正間以縣令赴京學習政事，任職於戶部湖廣司，後以母病歸。一生究心治學，為康、雍時期名士。王翬（1632—1720），乃享譽畫壇的"清初四王"之一。

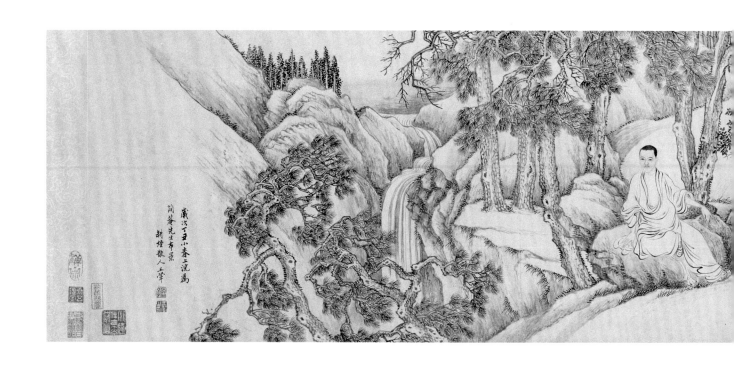

124

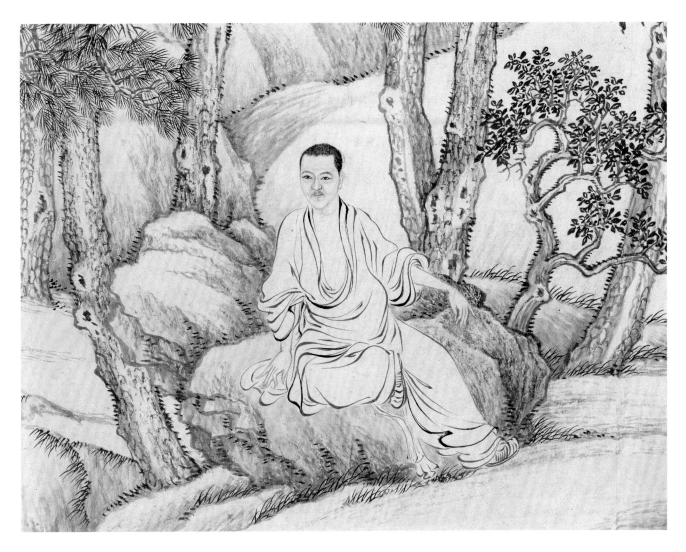

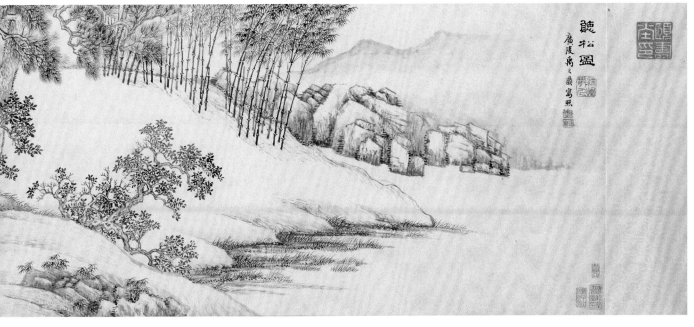

**禹之鼎　王士禎放鷳圖卷**
清康熙
紙本　設色
縱26.1厘米　橫110.7厘米

**Wang Shizhen Setting a Captive Silver Pheasant Free**
By Yu Zhiding, Kangxi period, Qing Dynasty
Handscroll, color on paper
H. 26.1cm　L. 110.7cm

圖繪王士禎因久客京師思念故里而放鷳出籠的情景。王士禎坐於庭前榻上，手執書卷作沉思狀，一小童正將鳥籠打開，放出白鷳。天空一彎新月，遠處雲氣繚繞，山影迷濛，一派空闊清幽之景，於詩情畫意中準確地表現出主人公思念故里、倦鳥知還的複雜情感。人物肖像逼真生動，氣度灑脫，畫法融墨骨法與江南法為一體，是禹之鼎中晚年繪畫藝術成熟期的經典之作。

本幅右上作者自題隸書"放鷳圖"。左上錄"五柳先生本在山，偶然為客落人間。秋來見月多歸思，自起開籠放白鷳。"並題"庚辰長夏雨後，大司寇王公因久客京師，檢詩為題，命繪放鷳圖。彷彿六如居士筆意，漫擬謗

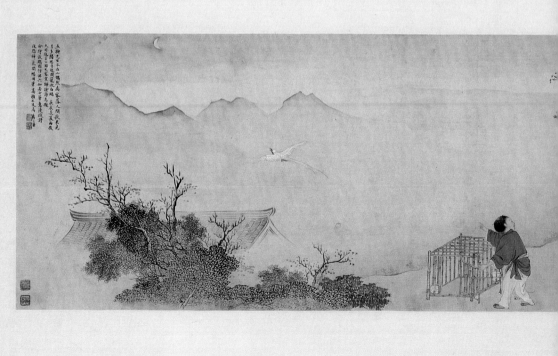

政。恐神氣閑暢，用筆高雅不及焉。禹之鼎。"鈐"之鼎"（白文）、"慎齋"（白文）、"高敬□共此心"（朱文）印。引首林佶題："放鷳圖。門人林佶敬書。"鈐"玉聲山房"（朱文）、"林佶之印"（白文）、"麓原子"（白朱文）、"一室之內有以自娛"（朱文）印。前後隔水有王氏門生王原、史夔題二則，鈐印六方（略）。尾紙有張尚

瑗、汪繹、林佶等三十七家題，鈐印一百零一方（略）。庚辰為康熙三十九年（1700）。

王士禛（1634－1711），字子真，一字貽上，號阮亭，又號漁洋山人，山東新城（今桓台）人。順治進士，官至刑部尚書。謚文簡。生前以詩負盛名，論詩創"神韻"說，為當時詩壇領

袖。亦能詞。著有《帶經堂集》、《漁洋山人精華錄》、《居易錄》、《池北偶談》等。

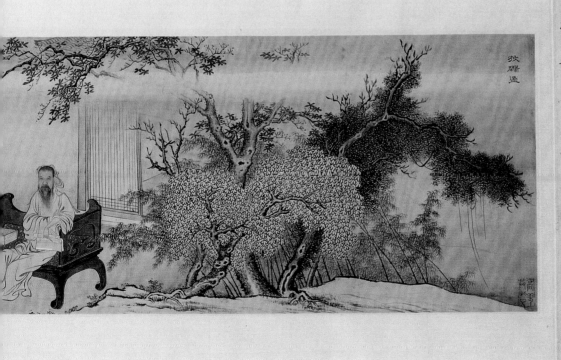

# 65

**禹之鼎　裴綍度像軸**
清康熙
絹本　設色
縱128厘米　橫48.3厘米

**Portrait of Pei Ludu**
By Yu Zhiding, Kangxi period,
Qing Dynasty
Hanging scroll, color on silk
H. 128cm　L. 48.3cm

圖繪裴綍度持羽扇坐像，畫法細膩傳
神，頗見功力。據民國鑑藏家周肇祥
題，此圖繪於康熙四十六年（1707），
原為禹之鼎所繪，有款，後被人割款
重裝，遂成佚名之作。

本幅裴綍度自題："四十無聞奈老
何，蕭然一榻燕閑多。坐看天際雲霞
色，笑挹春風顏半酡。獨倚胡牀靜百
關，科頭箕足樂天頑。本來面目無奇
處，卻恐丹青所未閑。四十小照，香
山自題。"鈐"陶冶性情"（白文）、
"綍度字曰香山"（白文）、"清逸鄉人"
（朱文）印。下詩堂有周肇祥題（見附
錄），鈐"鹿岩"（白文）、"惟吾知
足"（朱文）、"肇祥長壽"（白文）印。

裴綍度（1668—1740），字晉式，號
香山，曲沃（今山西曲沃）人。工詩
文，善書畫及音律之學。康、雍時曾
任刑部主事、江西巡撫、戶部侍郎、
左都御史等職，後因過罷官。乾隆五
年（1740）卒。

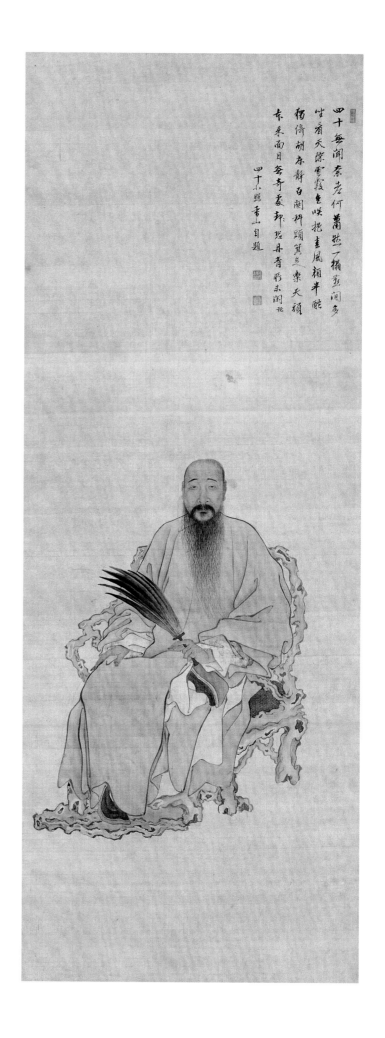

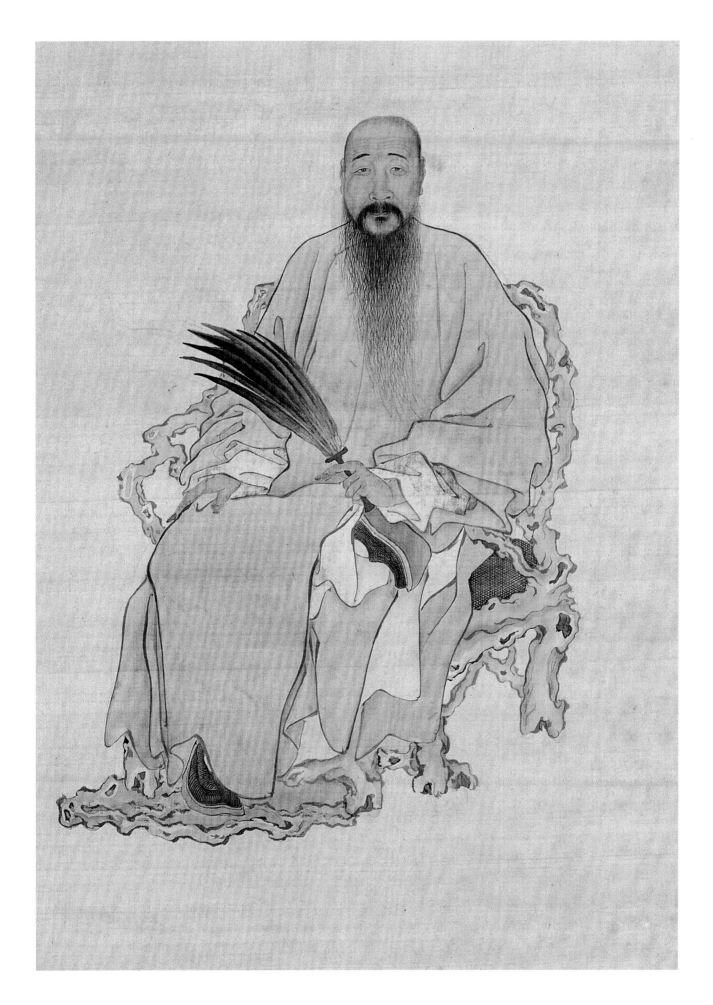

## 66

禹之鼎　王原祁藝菊像卷
清康熙
絹本　設色
縱32.4厘米　橫136.4厘米

Wang Yuanqi Drinking Wine and
Enjoying Chrysanthemum
By Yu Zhiding, Kangxi period, Qing
Dynasty
Handscroll, color on silk
H. 32.4cm　L. 136.4cm

圖繪王原祁飲酒賞菊情景。庭院內，王氏持杯端坐榻上，氣度雍容華貴，旁邊有童子侍候，榻前菊花及身邊的書卷反映出主人的修養和雅興。王氏肖像用細線勾勒，淡赭烘染，富有立體感，形神兼備。人物衣紋瀟灑勁利，畫面補景講究，設色古雅鮮麗，營造出特有的氛圍，以襯托出主人的顯赫地位和尊貴的身份。

此圖從王原祁形象上推測，應為他在康熙四十四年後任畫院總裁、戶部侍郎時的肖像。其時，禹之鼎約為六十歲左右，是其晚年肖像畫之精品。

本幅作者自題："廣陵禹之鼎敬寫。"鈐"慎齋禹之鼎印"（白文）、"廣陵濤上漁人"（朱文）印。鑑藏印："曾在朱屺瞻家"（朱文）。尾紙王祖畬、唐文治題跋（略）。

王原祁（1642—1715），字茂京，號麓台，江蘇太倉人。康熙九年（1670）進士，官至戶部侍郎。善畫山水，與王時敏、王鑑、王翬並稱"清初四王"。與禹之鼎交善。禹之鼎（1647—1716），字尚吉，號慎齋，江都（今江蘇揚州）人。康熙二十年（1681），以畫藝供奉入值暢春園。善畫人物、山水，尤精寫真。所畫肖像，面貌多樣，形神畢肖。一時名人小像多出其手，有"當代第一"之譽。

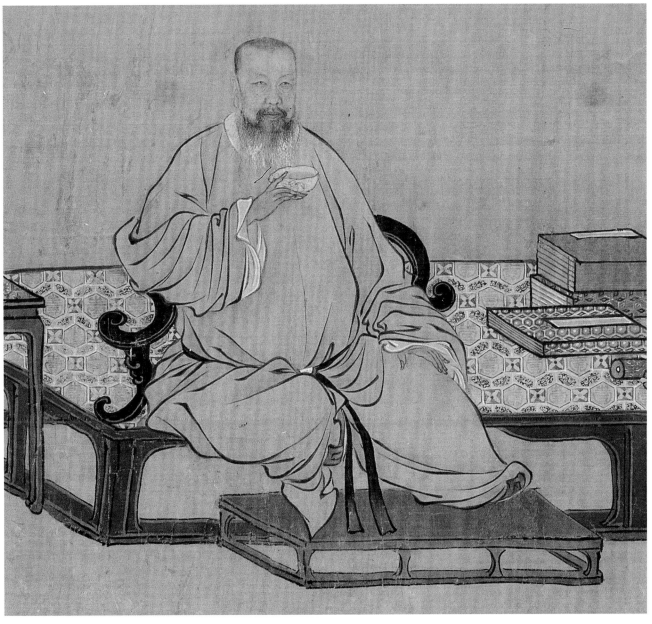

## 67

**禹之鼎　履中西郊尋梅像軸**

清康熙
絹本　設色
縱129.8厘米　橫66.3厘米

**Lu Zhong Seeking Plum Blossom in the
Western Suburbs**
By Yu Zhiding, Kangxi period,
Qing Dynasty
Hanging scroll, color on silk
H. 129.8cm　L. 66.3cm

圖繪達禮頭戴幘巾，身穿紅袍，行立
於板橋之上。周圍白雪皚皚，梅花盛
開，景致清曠。畫法上，人物肖像工
整細緻，衣紋用蘭葉描，梅石筆法借
鑑馬和之的螞蝗描，簡逸靈動。設色
更具匠心，白梅、紅袍相互映襯，色
調鮮麗明快，給人以潔淨無塵之感，
突出主人尋梅之雅興。

本幅右上題：〝西郊尋梅圖。履中先
生命寫放翁詩意，漫擬宋馬和之筆法
請政。時康熙四十八年冬月，都下客
窗之作，廣陵禹之鼎敬記。〞裱邊有
秦應陽、查嗣庭、錢名世、查慎行、
徐陶璋等諸家題跋（略）。康熙四十八
年為1709年，禹之鼎時年六十三歲。

履中，即滿臣達禮，生卒不詳，滿洲
鑲白旗人，姓溫都氏，鄂海之子，字
履中，官郎中，工詩文。

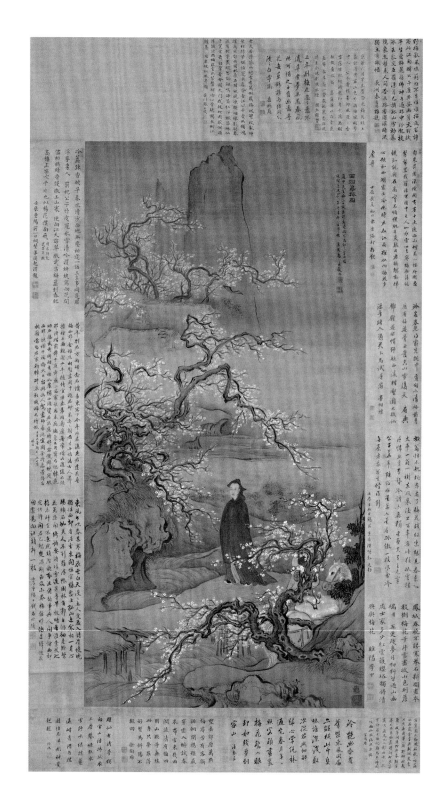

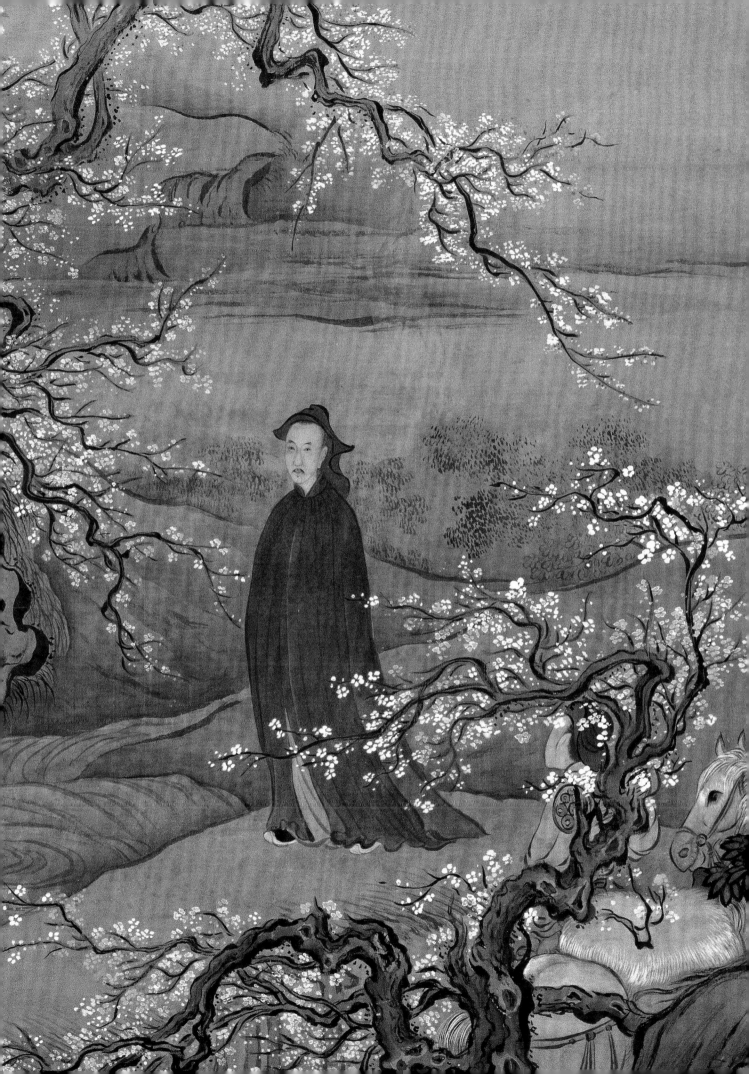

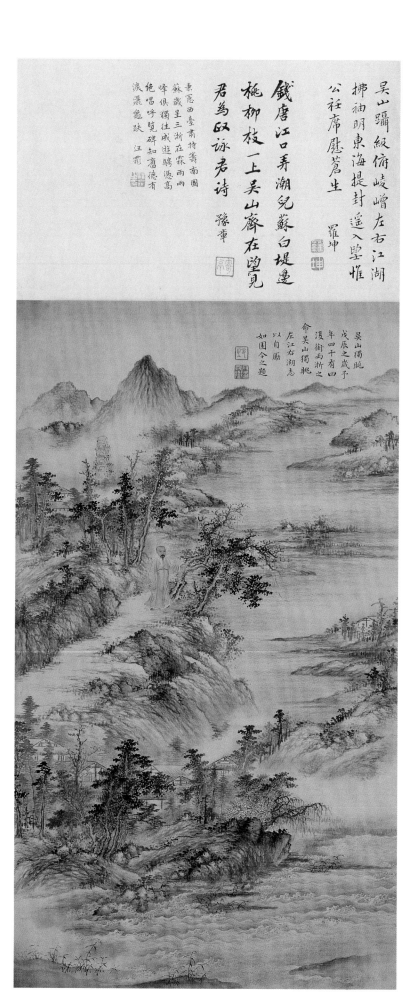

# 68

**佚名　卞永譽吳山獨眺圖軸**
清康熙
絹本　設色
縱70.3厘米　橫40.5厘米

**Bian Yongyu Overlooking the Qiantang
River from Mount Wu**
Anonymous, Kangxi period,
Qing Dynasty
Hanging scroll, color on silk
H. 70.3cm　L. 40.5cm

此圖為卞永譽宦跡圖之一，畫中卞永譽站在吳山之上，鳥瞰錢塘景貌，氣宇不凡。補景山水蔚為壯觀。人物畫得較小，但寫實具體。

本幅款題："吳山獨釣。戊辰之歲，予年四十有四，復衡兩浙之命，志以自勵。如園令之題。"鈐"令之"（朱文）、"卞永譽印"（白文）。無作者款印。據畫上所題，此圖作於康熙二十七年（1688），時卞永譽任兩浙總督，年四十四歲，因繪圖以紀。詩堂為羅坤、豫章、汪霈三家題記（略）。

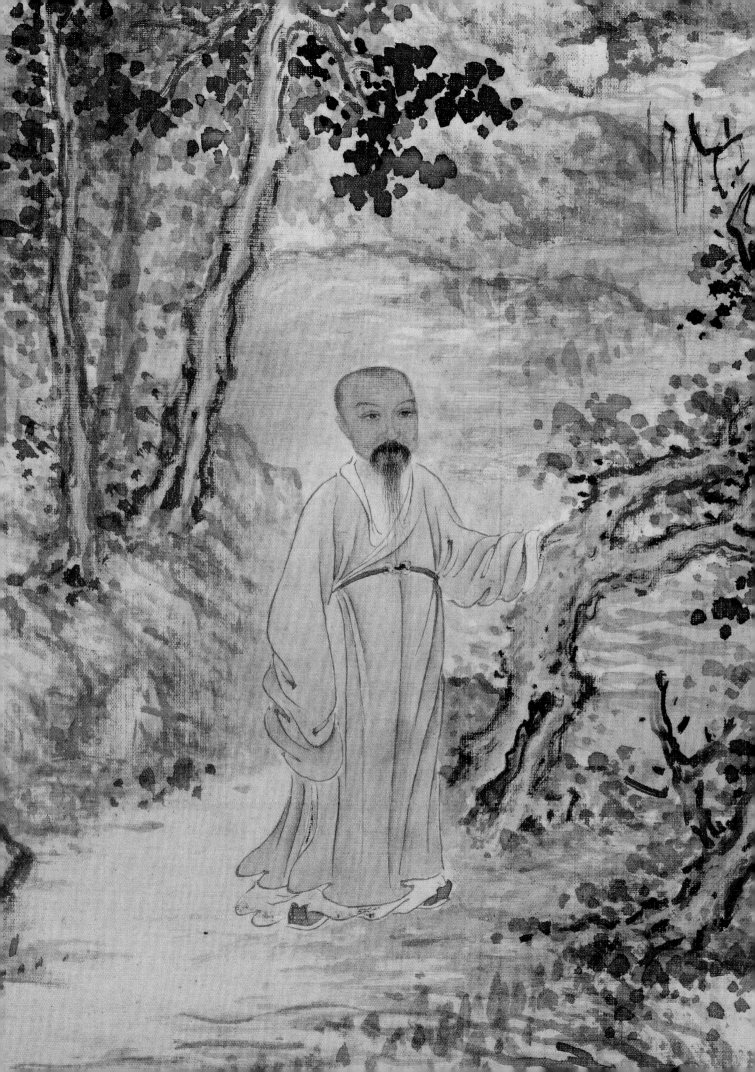

## 謝谷　惲壽平像軸

清前期
絹本　設色
縱66.3厘米　橫24.2厘米

**Portrait of Yun Shouping**
By Xie Gu, Early Qing Dynasty
Hanging scroll, color on silk
H. 66.3cm　L. 24.2cm

圖繪惲氏側面半身立像。頭戴斗笠，
着長衫，蓄長鬚，氣度清雅。面部刻
畫細膩傳神，頗見畫者功力。

本幅右下謝谷題："謝谷謹繪。"鈐
"滄浪釣徒"（白文）印。右上陳希濂隸
書題圖名："惲南田先生真像。錢塘
陳希濂拜題。"鈐"陳希濂印"（白文）
印。上方應時良題長詩（見附錄），鈐
"時良"（白文）、"笠湖"（朱文）印。
又鑑藏印："方筠"（白文）、"湘湄"
（朱文）、"卿五偶藏"（朱白文）、"石
樵"（朱文）。

惲壽平（1633－1690），清初著名畫
家。初名格，字壽平，後以字行，改
字正叔，號南田，別號雲溪外史、白
雲外史、東園客、甌香散人等，江蘇
武進（今常州）人。善畫山水，尤精花
卉，創沒骨花卉新法，風格淡雅秀
逸，自成一家。為常州畫派領袖，與
"四王"、吳歷並稱"清初六家"。謝
谷，生卒不詳，字石農，江南通州
（今江蘇南通）人。工畫山水、人物、
花卉，白描寫照尤能酷肖。亦能詩。

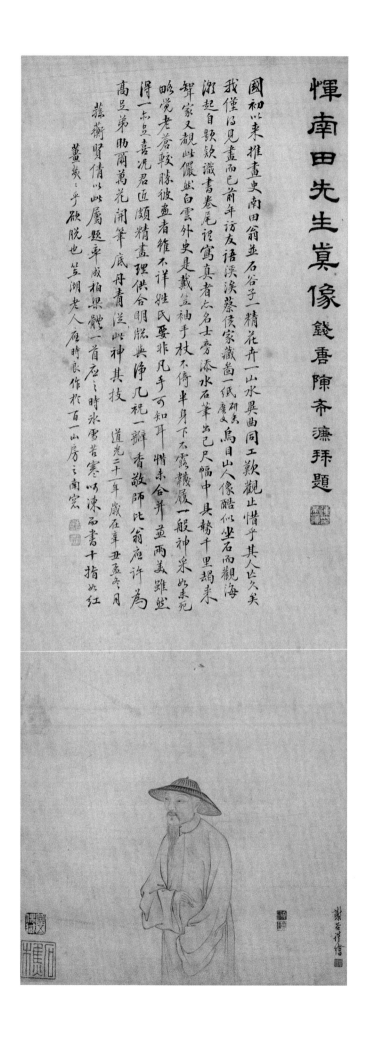

俞培　曹三才像頁

清康熙

紙本　墨筆

縱25.5厘米　橫63厘米

**Portrait of Cao Sancai**

By Yu Pei, Kangxi period, Qing Dynasty

Leaf, ink on paper

H. 25.5cm　L. 63cm

圖繪曹三才獨立河畔、幽賞竹、菊之情景。主人公作文士裝束，留着長鬚，面帶微笑，衣袂飄拂，情態怡然自得，真實表現了他晚年隱居的景況和心緒。景致簡略，數竿修竹，幾叢菊花，一泓清水，也點出了他幽居獨行的生活環境。

此圖繪於康熙三十六年丁丑（1697），是俞培拜訪曹三才時即景寫照。因與冷艷吐香的菊花為友，故自題圖名曰"冷香圖"。肖像畫法純用線條勾勒，屬傳統的白描法，從中可窺知俞培肖像畫風一斑。

本幅無款，鈐"俞培"（白文）、"廉讓之家"（白文）、"寫意"（朱文）、"紫伯秘玩"（朱文）、"廉讓"（朱文）等。查慎行題："秋風襲襟袖，秋水點眉目。何物配幽人，三竿兩竿竹。籬邊葉漸黃，籬下苔猶綠。何物寄幽情，一叢兩叢菊。戊寅二月題於南湖寓樓。弟查慎行。" 鈐"慎行"（白

文）、"他山"（朱文）。戊寅為康熙三十七年（1698）。對開有曹三才自題（見附錄），鈐"冷雲"（朱文）、"三才"（白文）、"希文"（白文）、"書巢子"（朱文）。

曹三才，生平不詳，從自題中可知其與禹之鼎交善，同為康熙時人。曹三才曾居京城，熱衷仕途，後離職歸田，學陶淵明東籬種菊、養花，隱居生活。俞培，生卒年不詳，字體仁，號厚齋，浙江海寧人。善畫山水，尤以寫真著名，是康熙年間職業畫家。

## 71

鮑嘉　李畹斯像卷
清康熙
絹本　設色
縱37.5厘米　橫174厘米

**Portrait of Li Wansi**
By Bao Jia, Kangxi period,
Qing Dynasty
Handscroll, color on silk
H. 37.5cm　L. 174cm

圖繪一灣湖水，坡岸之上，松林茂密葱鬱，林間溪流潺潺。李畹斯神清氣爽，行走於松林之間。旁邊兩小童，一攜琴、一提書箱相隨。在畫法上，用筆精微，人物五官刻畫生動，神態傳情。背景山水、松石佈局講究，意境深遠開闊，筆法工整。此圖在立意上追求一種古意，以襯托像主古雅而恬適的情懷。

本幅款署："戊寅秋日秀水鮑嘉寫照。"下鈐"公"、"受"（朱文連珠印）。戊寅為康熙三十七年（1698）。引首有仲宏道、尚友題二則（略）。卷後有汪士鋐等諸家跋文，價值不高，皆不錄。

像主為李璞，生卒不詳，字畹斯，浙江嘉興人。工詩文，著有《靜函堂文集》、《叢桂山房詩集》等。鮑嘉，康

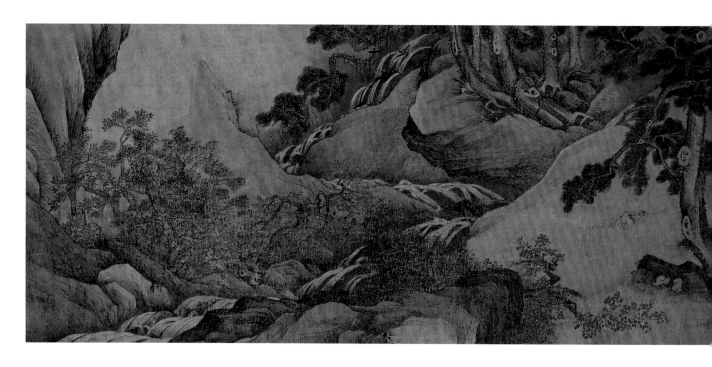

熙年間人，生卒不詳。字公受，浙江
嘉善人，沈韶弟子。善寫真。著有
《傳神秘旨》。

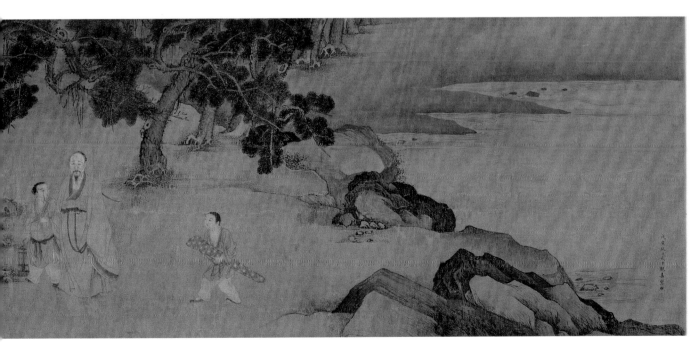

## 72

楊晉　王石谷騎牛像軸
清康熙
紙本　設色
縱81.6 厘米　橫33.5厘米

**Wang Shigu Riding an Ox**
By Yang Jin, Kangxi period,
Qing Dynasty
Hanging scroll, color on paper
H. 81.6cm　L. 33.5cm

圖繪王翬戴笠騎牛，漫步江岸，表現了其晚年閑適安逸的生活形象。

本幅自題："老夫自是騎牛漢，一蓑一笠春江岸。白髮生來六十年，落日青山牛背看。酷憐牛背穩於車，社飲陶陶夜到家。村中無虎豚犬鬧，平圯小徑穿桑麻。也無漢書掛牛角，聊掛一壺春醨濁。南山白石不必歌，功名富貴如余何。己卯小春，畫白石翁詩意。滄州道人楊晉。"鈐"滄州野鶴"（白文）、"楊晉私印"（白文）、"野鶴"（朱文）印。右下角又鈐"野鶴無糧天地寬"（朱文）印。又，許逸、益裕峰、翁同和三家題（見附錄）。另有鑑藏印："虛靜齋書畫記"（朱文）、"祖詒審定"（朱文）、"孫伯繩四十後審定真跡"（朱文）。

王石谷即清初著名畫家王翬（1632—1717），江蘇常熟人，曾入宮主持繪製《康熙南巡圖》，甚得嘉賞。康熙三十七年（1698），辭歸故里。此圖繪於康熙己卯年（1699）。楊晉（1644—1728），字子和，一字子鶴，號西亭，又號谷林樵客、鶴道人、野鶴等，江蘇常熟人，與王翬同鄉，為王翬入室弟子。善畫山水、花鳥及人物寫真，尤長畫牛。

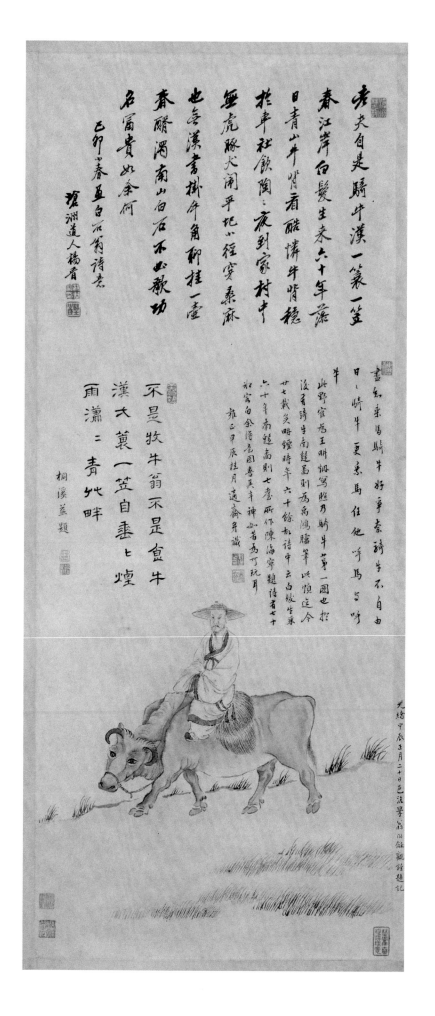

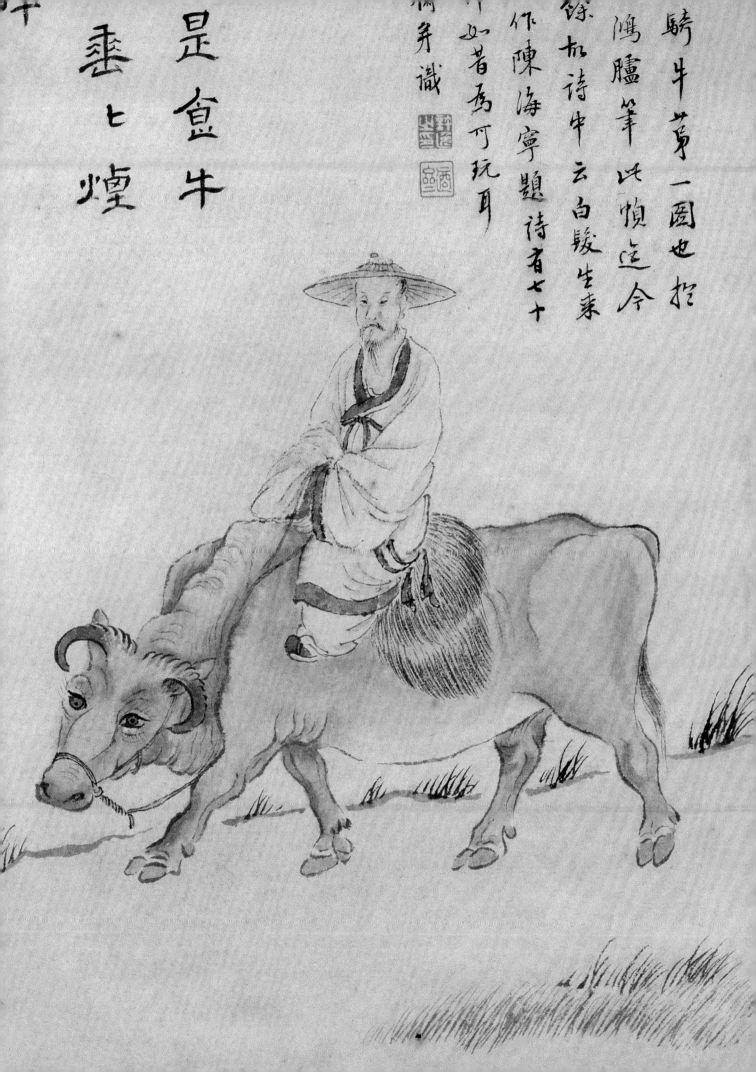

騎牛莫笑一圍也撝
鴻臚筆此憤途今
餘故詩中云白駿生來
作陳海寧題詩者七十
□如者為可玩耳
桐草識

是畫牛
靈乜煌

## 73

柳遇繪　王翬補景　宋致靜聽松風
圖像軸

清康熙
紙本　設色
縱102厘米　橫44.6厘米

**Song Zhi Listening to the Soughing Wind
in the Pines**
By Liu Yu, background by Wang Hui,
Kangxi period, Qing Dynasty
Hanging scroll, color on paper
H. 102cm　L. 44.6cm

圖中景致幽雅，宋致臨溪倚石傍松而
坐，神態祥和。從題記中可知，此像
繪於宋致任汀漳道時。

本幅作者自題"柳遇寫照。"鈐"柳遇
之印"（白文）、"仙期"（朱文）印。
右上王翬題："靜聽松風。"鈐"耕煙
外史"（朱文）印。 左下王翬再題：
"康熙庚辰六月十八日，耕煙散人王翬
補圖。"鈐"王翬之印"（白文）、"石
谷"（白文）印。左右下角鈐像主人
印："宋致"（朱文）、"稚佳氏"（白
文）、"可竹居"（朱文）。上詩堂：
馮景題跋（略）。裱邊有朱載震、周龍
藻、朱彝尊、繆沅、錢鏡塘題記
（略）。康熙庚辰為康熙三十九年
（1700）。

宋致，生卒不詳，字稚佳，河南商丘
人。舉鄉貢，遊太學。歷任福建汀漳
道、福建按察使、四川總藩、湖南布
政使等職，旋以屬吏虧空罷職。柳
遇，生卒年不詳，約活動於清初順
治、康熙年間。字仙期，吳（今蘇州）
人。工畫人物、肖像，畫風精密細
膩，有仇英遺韻。

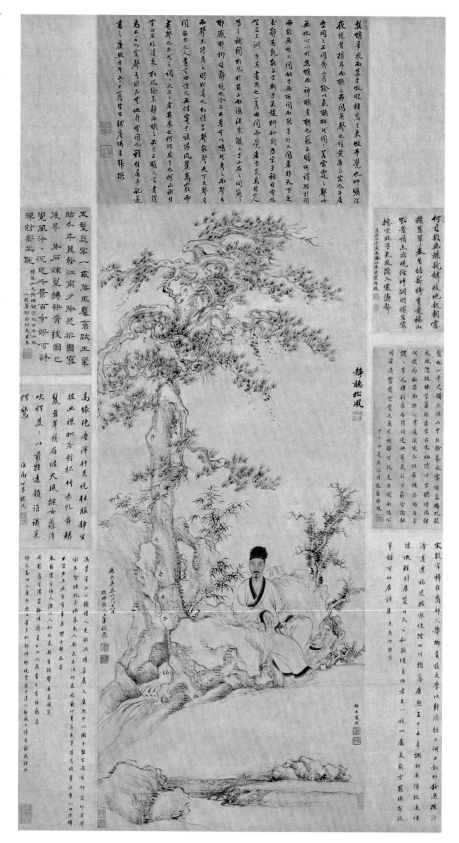

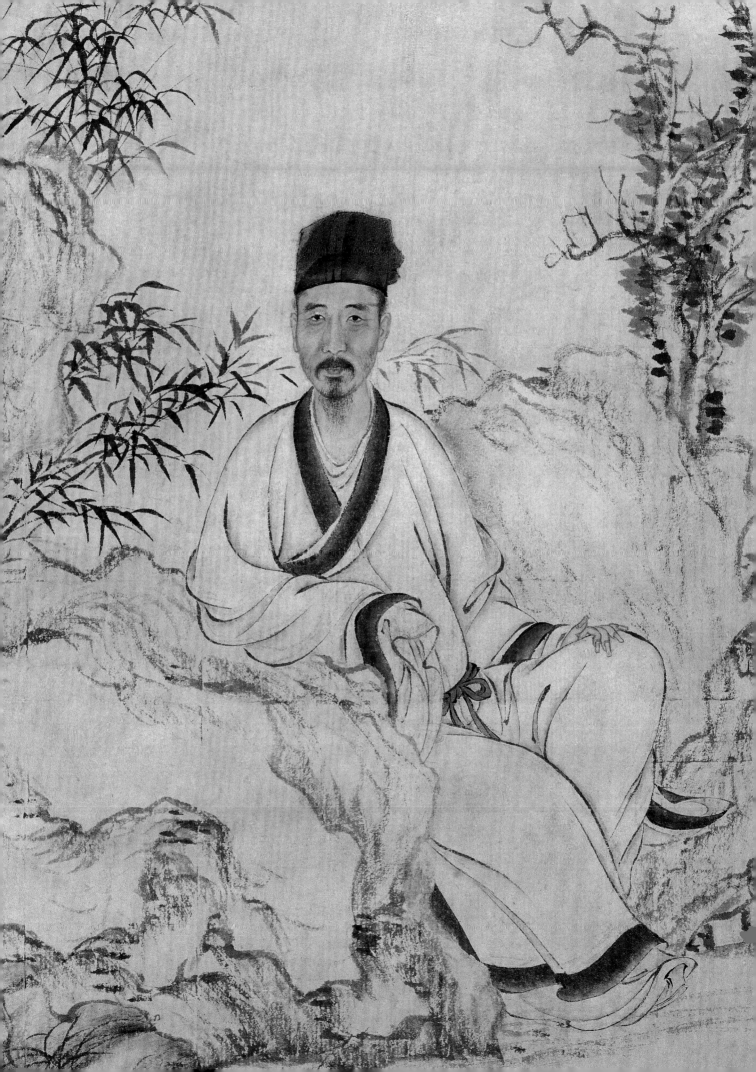

## 74

### 蔣和繪　馮昭補景　允祥像軸
清康熙
絹本　設色
縱130厘米　橫64.7厘米

**Portrait of Yunxiang (Kangxi's thirteenth son)**
By Jiang He, background by Feng Zhao,
Kangxi period, Qing Dynasty
Hanging scroll, color on silk
H. 130cm　L. 64.7cm

此圖是根據王琳畫意而作。遠處樹影迷離，近景庭院清幽簡雅，梧桐高大，修竹蓊鬱。允祥獨坐書房，凝思冥想，欲賦新詩，人物高貴文雅和閑適的神態描繪得十分生動。畫中人物面部先以淺淡的線條勾勒輪廓和五官，然後敷彩渲染，額頭及兩顴處加入肉粉色，畫法工整，設色濃麗，具有一定的宮廷氣息。

本幅允祥自題詩（見附錄），鈐"怡親王室"（朱文）、"訥齋主人"（白文）。據題詩該畫作於康熙庚子，即康熙五十九年（1720）。

允祥（1686—1730），康熙第十三子。雍正即位後（1723），封怡親王，領戶部。為政頗多建樹，深得信任，卒謚賢。蔣和，生卒不詳，字仲和，號醉翁，自號小拙，江蘇金壇人，移家江蘇無錫。充四庫館篆隸總校，乾隆五十一年（1786）賜舉人，官國子監學正。善山水、人物、花卉，兼工寫照，指畫尤長。書學承祖法，工隸書。馮昭，生卒不詳，津門（天津）人，從畫中風格上看，可能是宮廷畫家。

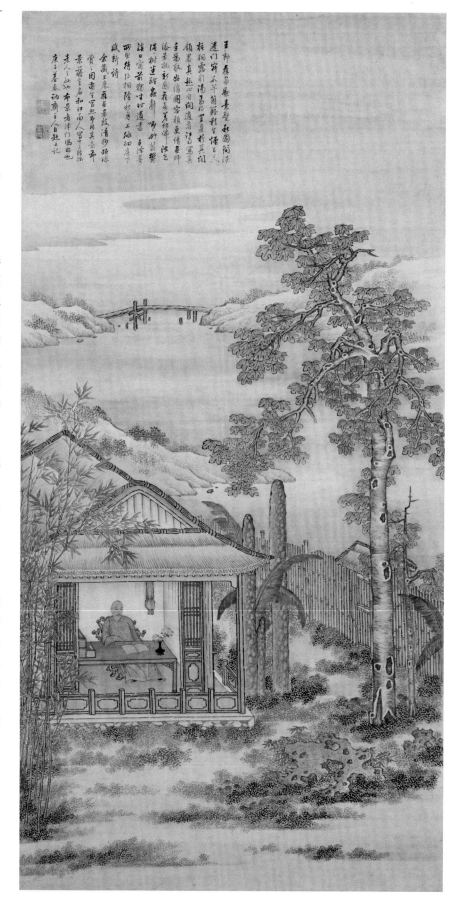

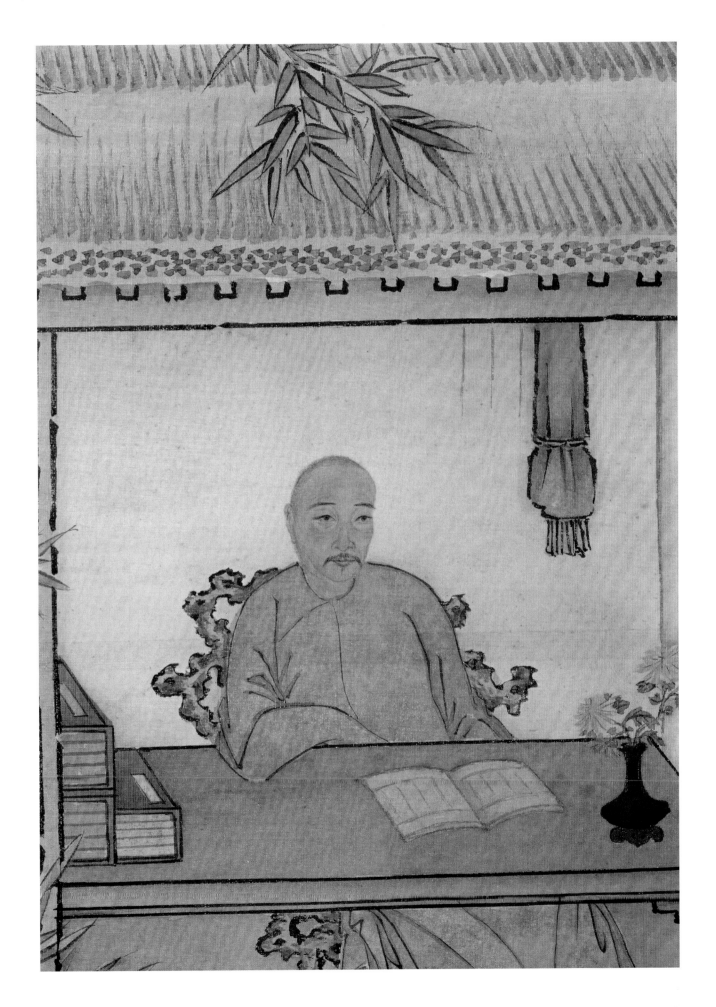

# 75

本光　沈宗敬像軸
清康熙
絹本　設色
縱99厘米　橫49.3厘米

**Portrait of Shen Zongjing**
By Ben Guang, Kangxi period,
Qing Dynasty
Hanging scroll, color on silk
H. 99cm　L. 49.3cm

圖繪沈宗敬四十七歲像。他圓臉、長
鬚、免冠坐於獸皮褥上。面部用中鋒
細筆勾勒五官和輪廓，淡赭渲染，富
有立體質感。身旁襯以參天蒼松盤虬
嘉樹和渾厚石岩，地坡綠草如茵，環
境有力烘托了主人公儒雅、文靜的文
人性格。

本幅自題"乙未冬十月為獅峰居士寫
照並補圖。研山本光。"鈐"本光之
印"（朱文）、"懦菴"（朱文）。"乙
未"為康熙五十四年（1715）。

沈宗敬（1669—1735），字南季，又
字恪庭，號獅峰、獅峰道人，又號臥
虛山人，華亭（今上海市）人。康熙二
十七年（1688）進士。官至太僕寺卿，
提督四譯館。工詩、書、畫。本光
（1649—1729），字於宗，俗姓文，名
坫。長洲（今江蘇蘇州）人，文徵明後
人。年二十皈依佛教。工詩，善詩
文，兼工寫真。

## 張遠　劉景榮三生圖像軸

清前期
絹本　設色
縱169.3厘米　橫61.7厘米

The Past, Present and Future lives of Liu
Jingrong
By Zhang Yuan, Early Qing Dynasty
Hanging scroll, color on silk
H. 169.3cm　L. 61.7cm

此圖是根據佛教"三生"之意，繪劉景
榮前生、今生、往生像。畫分三段：
下部為"前生"，繪一老僧，長眉紅
袍，面目古拙；中部為"今生"，繪劉
景榮身穿蟒袍，掛朝珠，頭戴官帽，
氣勢威武，正行走於白玉石橋上，身
前的兩名隨從手持儀仗開道，身後有
兩名隨從手捧官印和寶劍相隨；上部
為"往生"，繪兩名高僧於高山鳴澗間
行走問答。

整幅畫面構圖飽滿，頗具氣勢。將景
物安排在統一的山水背景之中，銜接
自然，巧妙地突出了"今生"這一重點
段落。在畫法上，劉景榮"今生"的肖
像極為寫實，繼承曾鯨的傳統，以墨
線勾勒，再敷色渲染，設色濃重。而
"前生"和"往生"像都畫為補景式人
物，與山水、樹木皆為工筆重彩。

本幅款署"張遠謹寫"，鈐"張遠"（白
文）、"子游氏"（白文）。裱邊有兩
家鑑藏題跋（略）。

劉景榮，為漢軍鑲黃旗人，雍正中任
湖南提督，以戰功著稱。張遠，生卒
年不詳，字子游，江蘇無錫人，曾鯨
弟子，少學畫於冥南黃谷，故移家浙
江海鹽，寫真神肖。

## 77

### 唐千里　董邦達像軸
清雍正
絹本　設色
縱93.8厘米　橫68.4厘米

**Portrait of Dong Bangda**
By Tang Qianli, Yongzheng period,
Qing Dynasty
Hanging scroll, color on silk
H. 93.8cm　L. 68.4cm

圖繪董氏年青時於荒郊寒舍苦讀的情景。人物形象恬靜儒雅，形神畢肖，衣紋簡勁流暢，樹石、茅屋亦見功力，是唐氏僅見的肖像畫傳世孤本佳構。

本幅作者自題：“雍正壬子夏六月雨窗寫。毗陵唐千里。”鈐“唐”（朱文）、“千里”（朱文）、“程遠”（白文）印。“壬子”為雍正十年（1732）。又董邦達、符曾題詩（見附錄）。上詩堂陸慶元、梁棟、馬燦、周菉題詩，鈐印十二方（略）。

董邦達（1699－1769），字孚存，號東山，浙江富陽人，清初著名文臣。雍正十一年（1733）進士，乾隆二年授翰林院編修，官至禮部尚書。工詩文，擅畫山水，常為御供畫。曾參與內廷《石渠寶笈》、《秘殿珠林》諸書的編纂。唐千里，畫史無傳。據此圖及自題可知，其字程遠，毗陵（今江蘇常州）人。略活動於康熙、雍正年間。擅畫人物、林竹。

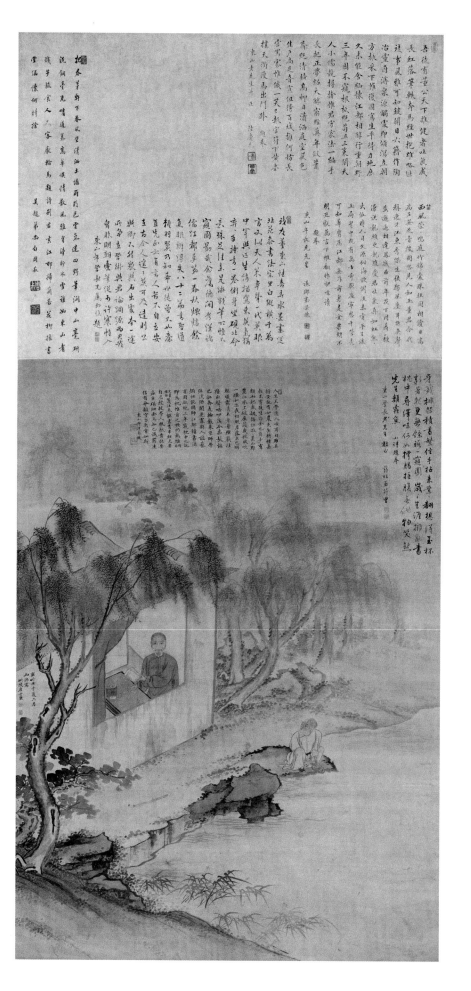

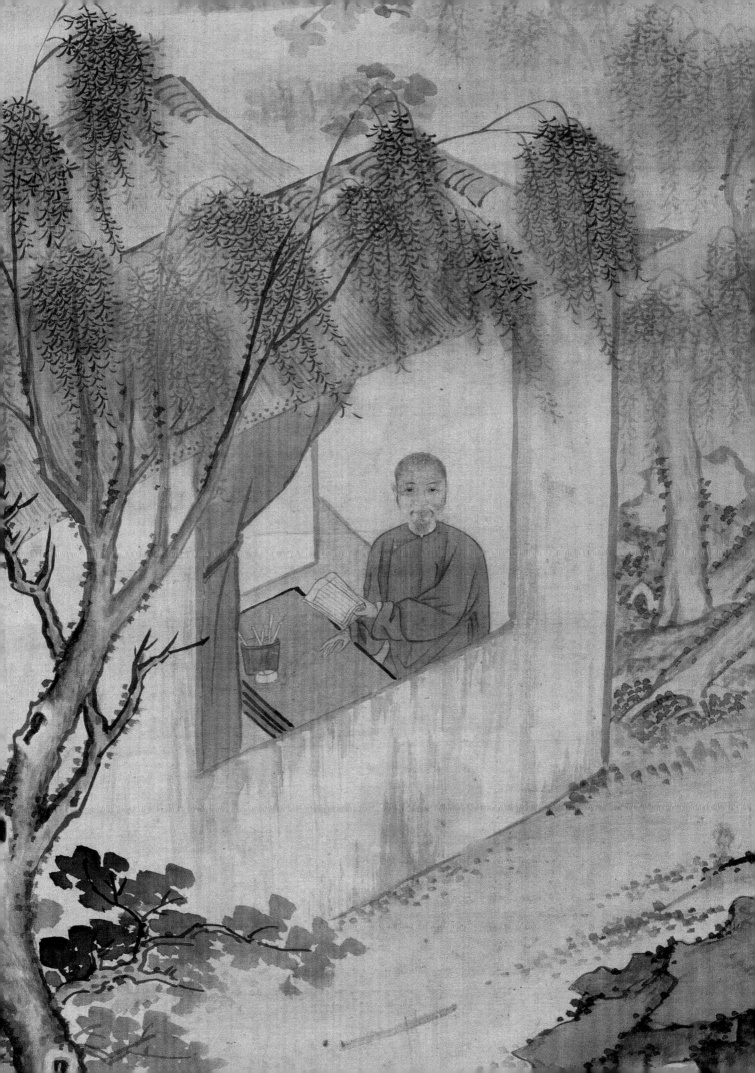

佚名繪　方士庶補景　馬曰琯林泉
高逸圖軸

清雍正
絹本　設色
縱50.8厘米　橫73.4厘米

**Noble Hermit Ma Yueguan's Leisure Life among the Forests**

By anonymous, background by Fang Shishu, Yongzheng period, Qing Dynasty

Hanging scroll, color on silk
H. 50.8cm　L. 73.4cm

圖繪馬曰琯坐臥於蒲團上，身倚几案，一手扶膝，一手微垂，精神矍鑠，神采奕奕，灑脫悠閑。人物畫法繼承禹之鼎的傳統，淡墨勾勒，敷色渲染，自然得當。衣紋線條用蘭葉描，流暢飄逸。畫家技法高超，成功地再現了這位儒商的精神風貌。背景古木蒼翠，坡石逶迤，綠草叢生，意韻古樸。蒲團、几案畫法工細，設色較為濃艷，亦點明了人物的身份和情趣愛好。

本幅款題"林泉高逸。雍正甲寅冬為嶰谷先生補圖。環山弟方士庶。"鈐"方洵"（白文）、"士庶"（白文）。"甲寅"為雍正十二年（1734）。裱邊有厲鶚、全祖望、劉大魁、程夢星、金農、高鳳翰、阮元等十二家題跋（略）。

馬曰琯，字秋玉，號嶰谷，新安（安徽歙縣）人，寓居揚州。為雍正、乾隆年間揚州徽幫鹽商領袖。家富收藏，為江南藏書四大家之一，亦藏有大批金石碑帖和法書名畫。其弟馬曰璐，與兄齊名，並稱"揚州二馬"。方士庶（1692—1751），字循遠，號環山，別號小師道人，新安（安徽歙縣）人，流寓揚州。工畫山水，用筆靈敏，氣韻跌宕。亦工詩，為馬曰琯的同鄉好友。

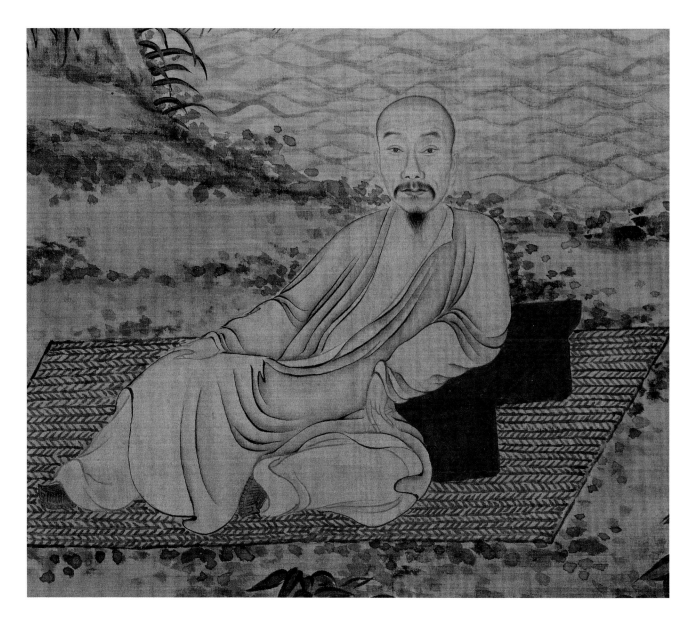

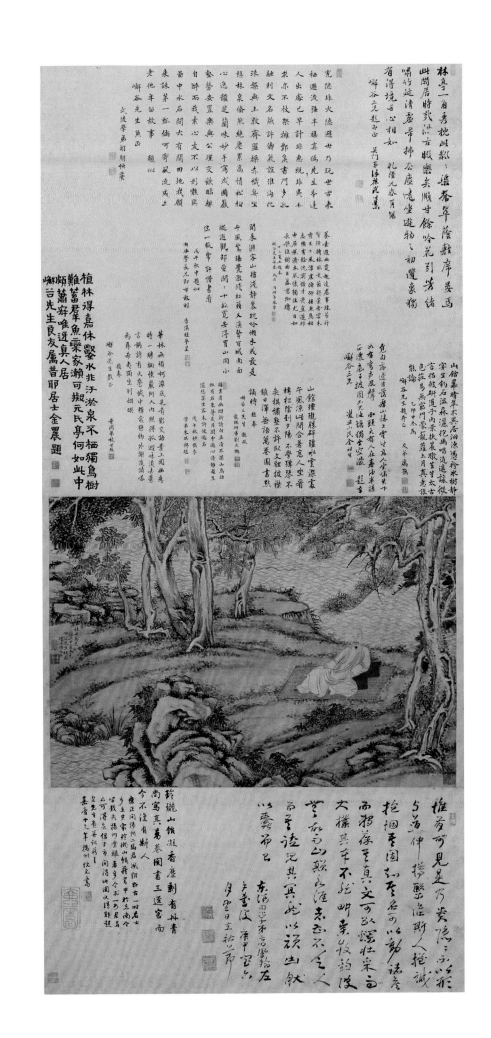

**佚名　盧見曾借書圖像軸**

清乾隆

絹本　設色

縱69.3厘米　橫32厘米

**A Scene of Lu Jianzeng Borrowing Books from Ma Yueguan**

Anonymous, Qianlong period,
Qing Dynasty

Hanging scroll, color on silk

H. 69.3cm　L. 32cm

圖繪一堂，簡樸潔淨，盧氏持書憑窗遠視。一童舉書上架，一童抱書外出，以示有借有還。堂後梧桐、綠竹，環境幽雅。據胡期恆所題可知，盧見曾居揚州時常向馬曰琯借書而觀，此圖即繪其事。

本幅無款印。裱邊方京博、胡期恆題記二則（見附錄）。又汪從晉、王元薊、閔廷容、陸培、方扶南、李勉、馬曰琯、程夢星、閔畢、沈泰、唐建中題詩並鈐印多方（略）。

盧見曾（1690—1768），字抱孫，號澹園，又號雅雨，自號雅雨山人，山東德州人。康熙六十年進士，歷任知縣、知府、兩淮都轉鹽運使等職。愛才好客，主持鹽政時四方名士咸集。又勤於著述、熱心刊刻古籍。於乾隆初葉古學興復有重大作用。

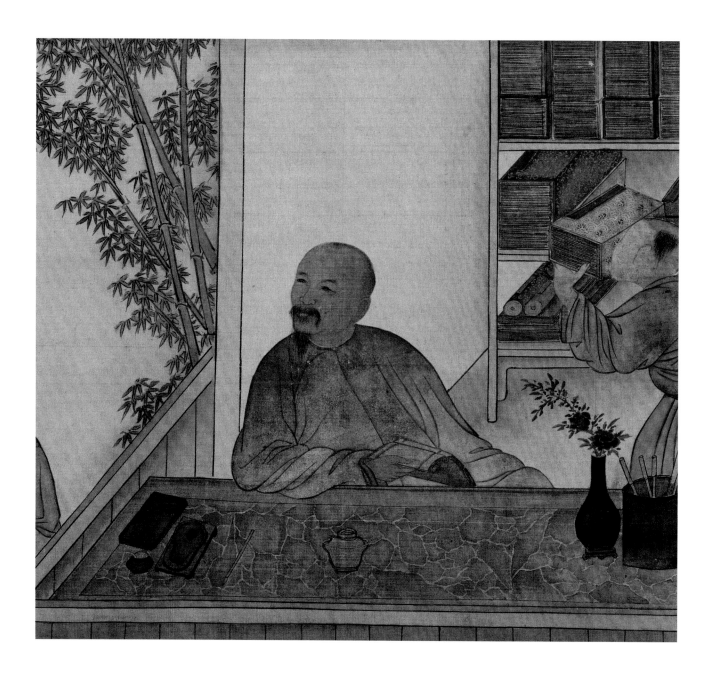

雅雨先生儲書圖

155

## 80

王岡　厲鶚像軸
清乾隆
絹本　設色
縱108.2厘米　橫49厘米

**Portrait of Li E**
By Wang Gang, Qianlong period,
Qing Dynasty
Hanging scroll, color on silk
H. 108.2cm　L. 49cm

圖繪厲鶚於庭院內納涼讀書之景。畫
中叢竹青翠挺秀，湖石奇麗。老人坐
於竹牀上，一手持書，一手扶膝，身
體略向前傾，專心於書中的詞藻，神
情間露出會心的微笑，使人領略到一
代詞宗儒雅而慈祥的風範。

此圖人物肖像畫法工整細膩，面部以
線條勾勒為主，準確洗練地再現出肌
肉的走向、紋理，以及人物表情的變
化。衣紋線條細勁流暢，以表現出夏
衫的質感。圖中設色頗為講究，底色
中明快秀雅的冷色，淺綠色和淡赭色
烘托出夏景的清幽涼爽的氣氛。道具
底色施以暖色調，紅色及粉紅色起到
了點醒畫面的作用，同時為畫面憑添
了一種典雅而活潑的韻致。以此從另
一個側面描繪出老人平靜、超然的心
境。

本幅款題"樊榭老詞宗玉照。王岡謹
繪"鈐"王岡"（白文）。

厲鶚（1692—1752），字太鴻，號樊
榭，浙江錢塘（今杭州）人，康熙舉
人。性嗜讀書，詩自成一家，幽新雋
妙，詞亦冷峭獨絕，著有《樊榭山房
集》。王岡（1697—1770），字南石，
號旅雲山人、上海人，工花卉、人
物，亦善寫真、山水。凡畫苑供奉之
作，半出其手，其得意處，近似倪
瓚。

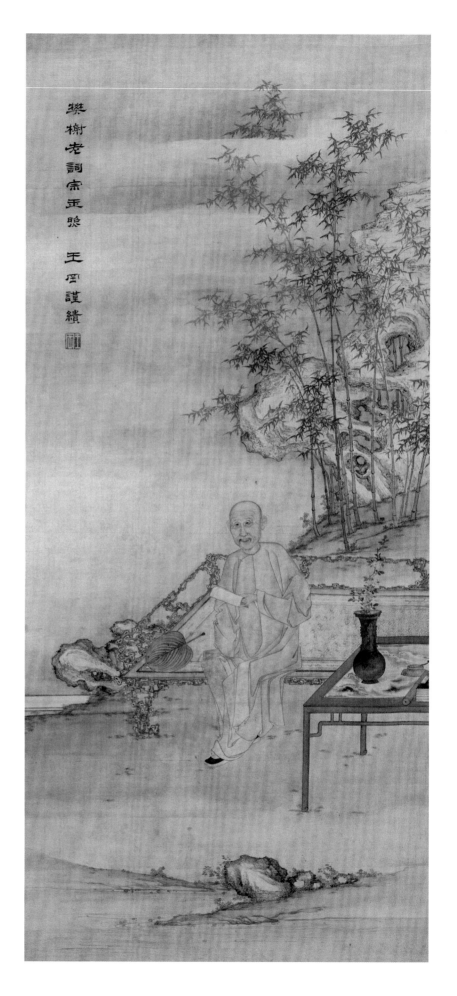

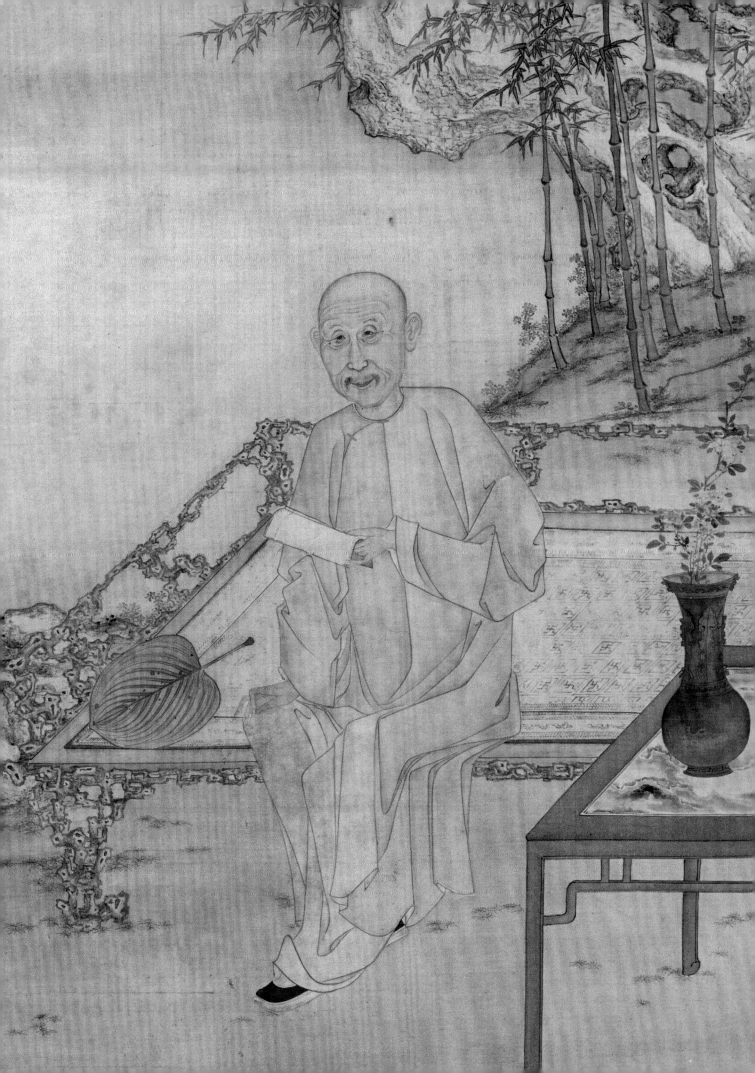

## 黃慎　漱石捧硯圖軸

清乾隆
紙本　設色
縱85.2厘米　橫35.7厘米

**Shushi Holding up an Inkslab**
By Huang Shen, Qianlong period,
Qing Dynasty
Hanging scroll, color on paper
H. 85.2cm　L. 35.7cm

此圖主人公是當時文園同社的社長、
號為漱石的布衣文人。畫面僅繪漱石
一人，側身而立，雙手捧硯，專注、
佇立的情態，猶如一座置放硯台的物
架，故黃慎題詩調侃他是"吾家大度
人。"

此圖畫法工寫結合，人物面部刻畫精
細，以淡墨勾線，赭色烘染，準確傳
神。衣紋則似折蘆描，富粗細頓挫變
化，並融入草書筆法，迅疾奔放，時
見乾枯、飛白之痕。畫家自謂"寫神
不寫真"，其實是注重寫意傳神又不失
寫實，反映了其工寫兼能的藝術造詣。

本幅自題詩云："寫神不寫真，手持
此結鄰，何處風流客，吾家大度人。
漱石三阿弟圖照，愚兄慎。"鈐"黃
慎"（白文）、"恭懋"（白文）印。裱
邊有鄭燮、金農、胡之祁、王顥、汪
之珩、吳琅共二十七家題詩或題記
（略），鈐印五十六方。從題記中可
知，此圖繪於乾隆十九年甲戌
（1754），是在揚州結社雅集時為漱石
即興而作。

黃慎（1687—1770），字恭懋，號癭
瓢子，福建寧化人，寓居揚州。一生
布衣。早年師法上官周，學習工筆，
筆法細膩。中年以後，以狂草書法作
畫，粗獷奔放，縱橫馳騁，多取材於
歷史、神仙佛道故事，或民間生活景
況，表現出他的"異端特質"。書法狂
草，學懷素而又有自家風格。亦工詩
詞，人稱"三絕"。為"揚州八怪"之一。

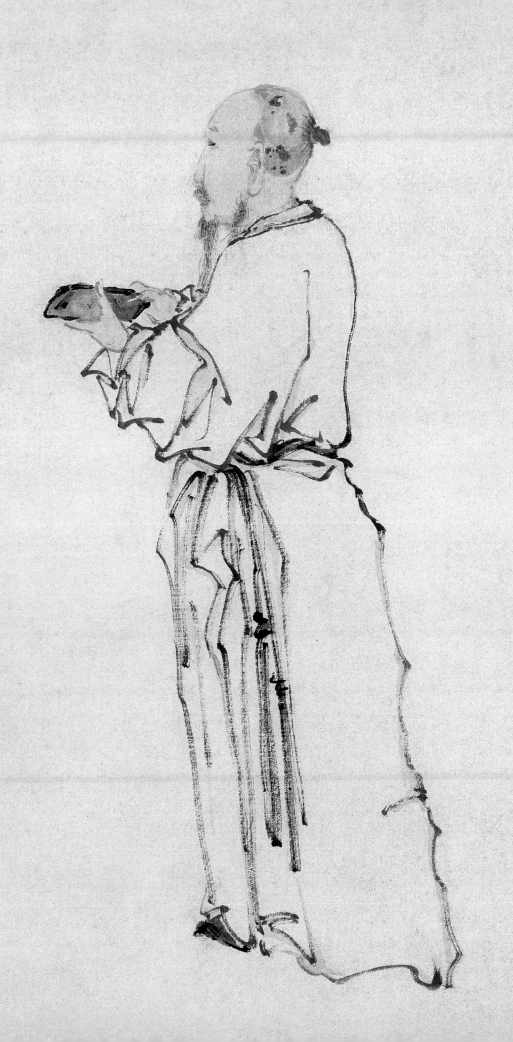

## 82

丁皋等　程兆熊像軸
清乾隆
紙本　設色
縱80.7厘米　橫37.5厘米

**Portrait of Cheng Zhaoxiong**
By Ding Gao, etc. Qianlong period,
Qing Dynasty
Hanging scroll, color on paper
H. 80.7cm　L. 37.5cm

圖繪程兆熊立於庭院樹下，似在凝
思。人物眉目清晰有神，衣紋細勁流
暢，房屋、樹木嚴整精到，點景之走
鶴、拳石別具意趣，實為一難得的高
手合作之品。

本幅無作者款印。右裱邊徐桐立題
簽："桐華盦主三十六歲小像。壬申
春中丁鶴洲寫照，黃正川補圖，華秋
岳添鶴，徐桐立幀首。"鈐"同立"
（白文）印。是知此圖為丁皋主畫，黃
溱、華嵒補景。左裱邊張石園題記：
"程兆熊，字孟飛，號香南，又號楓
泉、滲泉、壽泉，別號小迂。歙人，
占籍儀徵。工詩詞，能書畫，與華秋
岳齊名。癸巳夏日，武進張石園書。"
鈐"張石園"（白文）印。"壬申"為
乾隆十七年（1752）。

丁皋，生卒不詳，約活動於雍正、乾
隆時期。字鶴洲，江蘇丹陽人，居揚
州。新如子，寫真傳其家學。運思落
墨，均臻神妙。有《傳神心領》傳世，
為清代重要的肖像畫論著作。黃溱，
生卒不詳。字正川，號山曜，江蘇揚
州人。方士庶弟子，善畫山水。

*83*

丁皋　客吟僧衣像冊

清乾隆

紙本　設色

縱25.7厘米　橫20厘米

**Portrait of Ke Yin in Monastic Robe**

By Ding Gao, Qianlong period,
Qing Dynasty
Album, color on paper
H. 25.7cm　L. 20cm

圖繪客吟老人半身像，略側，呈八分像，髡髮，微鬚，着褐色長領僧衣，神態安詳。其畫法吸收了"波臣派"墨骨法，面部細勾淡暈，額頭、鼻樑、兩顴及下頜處用色較淺，眼窩、鼻側施重色，使之具有凹凸之感，整個頭部的正面與側面的轉折變化描繪得清晰自然。鬚鬚施以白粉勾勒，以體現立體和層次感，從而準確地表現人物的年紀特徵。

此圖作於乾隆二十一年（1756），畫中人物僧衣為康濤補圖。畫像中有客吟

老人自題詩二首。畫像後有金農、袁枚、王藻等人題跋。又有光緒年間趙之謙、程秉釗題語。本幅收藏印一方"墨海樓珍藏印"（朱文）。

客吟，即汪舸（1702－1770），字可舟，晚號客吟。婺源（今江西婺源）人，僑居揚州。書法與程簠、江虞敏齊名。康濤，生卒不詳。後更名燾，號石舟，又號既濟生，晚號天篤山人等。錢塘（今浙江杭州）人。擅畫仕女，兼善山水、花鳥。

明月半輪現空雲萬嶺塵丈人將此意
寫影得真如天水方袍碧松花貝葉書
安心在何處要在未生初黃崔樓前舫
雨花臺上驂去來無定訶仙釋總同參得
句先呈佛非僧老住菴他時弄禮借
汝當瞿曇

客吟先生以小影屬影先生每來日下輙居工乘
卷故有第二首第六句奏牧子才氏

己巳夏五題奉
　　　　弟王藻

只少軍持與袈裟裛展圖　笑
似僧伽分期記滑前人語身不出
家心出家　　燕甚堂聽曲眼東騎
韓水看花鬥酒樽不獨君今
廛塵事卅年吾亦奏空門

客吟先生定友
　　　　弟王藻

陶公檀雅語可談各有說汪君六何者乾焉奚
色新畫青林下號寃彼邑掛辟生待雲臺礒塔
如有屬情淡目王詩晬清知寃欲成佛姑護去在家便福君有
象賢子斯意良易是己首定交初須眉眼湖淥相逢氣象多
別玄歲月倏吾襄不待若況迴迴風獨延髭憑知銀畫十九先脫論
世百無飲唯當晌梁闼
米海岳題淥武帝畫像神清晬子知蔓欲

客吟兄生與僕相遇之初在　大恆禪老北山文室中己首卅年
直一彈指而須襄相盟增了非喜昔寃盟僧眼襄路又近此知
先生之不我念耳
杭郡丁謙并識于德林橋東寓館

尋陽江大別山先生客游周朱顏今春歸來脫塵服
便若倦鳥還林間任他處風浪頗不休泊心如泊舟
開門七字傲五侯逃禪畫作老僧影飃邑衣一領衣內
智珠光圓清晨往訪出此圖指說骨相非華八敷病厲
鵑已亡藏金粗塗死服中能詩惟有子又言子筆舍騷愁
為我細寫頻年荒津欲題成寄去花前讀
空愉霧莽蒔枯木晷笑區　下為人眉際白毫長過

乾隆二十一年十月廿有八日在九節菅首蒲鷁館為
客吟先生題并望教益耶居士金農時年七十

飃影與微鬚方袍長頦吏蕭布衭青鞋葛姑相看稀
藍偈寫僧伽影俠而宝外形骸自相看稀世納令平打包不乘
詩味和禪味想吟哦這言畫水淡清奇　聻知
江深去巳高緣竹瓦金鋡篁遠期白蓮花中青豆房開

謔菴高陽生
　　小蘅雲恩詞兄屬琴題

（宋趼）

客吟先生像二十餘年忽忽然不復省記矣今冬
重到揚州在雪礎世講席間獲見此册
中題詠講賢無一人在者惟余僾然猶視
息人間跪然故人文逢戎晨星耶碩果耶
魯靈光耶公然戎竟當之可幸也可喜也
九可悲也為加墨數行以添一重公案云
乾隆壬寅冬至後七日錢唐袁枚跋時
年六十有七

非僧非佛儒曰古洺丹青宛然古
善知滅 壬午四月柬釗記

散道行書誤都為物役奪心多去日珍指入襄年
嵫遠峯相似川藏吞山徽示志不是羌逃禪
即此離塵熱丸知作詞審不藉禮重
仙寫影寧非相題詩祀礙禪雲山皆菩衲或方謹
當章 小诗二草蓝應
同學平闓羊拜手

宫吟先生命

面扔見面敲文逅重之百五春少小首
君詩白馬幾年五说心甘薛紅芍藥
詩名奇世不學生以正後才指點散花
之散句々仲秋歓戎寂人
客吟文生室四 十二弟弔宅山朱益藩

是二是一不妨眼禪肉身菩薛紅藥橋邊 光緒六年
太歲庚辰盂盦之月仲遼狂頒寓廬見示此册世緞墨字之謙記

## 84

**佚名　德保公餘敦好圖卷**

清乾隆
絹本　設色
縱45.5厘米　橫168.9厘米

**Courtier Debao's Favorite Hobby in His
Leisure Time**

Anonymous, Qianlong period,
Qing Dynasty
Handscroll, color on silk
H. 45.5cm　L. 168.9cm

畫幅漸次開處，書房內架上整齊地排
列着成函的圖書與畫卷，又有宣德爐
等文房雅玩散置其間，紫檀所製的
椅、榻暗示了主人的富貴地位。屋外
蕉葉青翠，幽篁數竿，湖石玲瓏，細
草纖弱。桐蔭下，德保手執書卷，凝
眸出神，若有所思。池塘中蓮葉聚
散，芙蕖盛開，水平如鏡，遠處水閣

隱現，烘托出一派閑適幽雅的靜謐氣
氛。

此圖人物的顏面以色層層暈染，藉助
深淺表現臉部結構，在眉骨、鼻梁處
的立體感尤為明顯。衣紋線條細勁，
頓挫有致，能夠看出畫家有着極好的
功底。屋宇傢具的勾畫具體而微，罩

衣上的紋樣和書函間夾着的籤條清晰可見，愈發顯得彌足精細。坡石則近於王翬一派，以疏淡鬆秀為宗，但略有匠氣。從畫面細緻之處來看，作者大約是一位宮廷畫家，至少是參與過當時宮廷繪畫的創作。樹石、山水的畫法反映出的清中期宮廷畫家們追求的清初"四王"的筆墨風格，也從側面印證了這一推斷。

引首行書"公餘敦好圖，定圃師傅屬題，皇十一子"，鈐"永瑆之印"白方印，"天倪室"朱方印。前隔水豎箋楷書"公餘敦好圖"。拖尾依次有李侍堯、紀昀、王傑、翁方綱等所題詩文（略）。

德保（？—1789），滿洲正白旗人，索綽絡氏，字仲容，一字潤亭，號定圃，又號龐村，乾隆二年（1737）進士，授翰林院編修，官至禮部尚書。屢充鄉試、會試考官。卒諡文莊。曾奉敕纂修《音韻述微》、總辦《樂律全書》。有《樂賢堂詩文鈔》傳世。

神仙中人不易覯年未二十登
瀛洲臨風玉樹見標格寒天一
鶴清怜秋西郭貧常習靜科
陽照席不下樓橋絮撩研花氣
蟬聲滿耳荷香浮□年華省
廬清要玉堂領袖真風流太學諸
生畫宗仰教行三輔聽鳴驅雲煙
過眼不一留獨倚晨夕硯研
節持來五嶺外依然晨夕硯研
授百重堆崇都柝卻吟餘正喜
茶盈颐隱之酌泉志操潔廣平
如春惠澤周松風竹韻聳妙悟
黃蕉丹荔懷前脩物莫不聚杉

古今穜和特□雲何居世其意□殉君擇
□□裏奧武寫有□□□含□□備雲□老□
□□又□姓□識字□初

平生自解頤願凤新賞欣非
外取古立為友不喜敷響泉天
穎琴中偷中發雲山畫重
詩盦州浮紅香家泉對
林襟幹許誰知
詩書風好說淵明歐對
□以上情到慶圍林且節□
幾人若述更動名文章忘彦資
主國精數笔篁若太平
如此朳友繞臂肯背榮葉
未算戔前盟
蓬巷雄中信有神夢

水閣開明清氣
為以餘時日謝
巍峩水香評興
書香俳佛清受亭
萬檐岸陰讀書
東自見真真情此
為間劫名逐古
結世間子類足
偏生

宣圍大兄大人政示因公示

奉題

中丞定園德公餘敦好圖尊照

欽齋弟李侍堯

克齋太平時

定園大司寇大令題

## 85

王肇基　王夢樓撫琴圖軸

清乾隆

絹本　設色

縱54厘米　橫26.4厘米

**Wang Menglou Playing Qin (seven-stringed plucked instrument)**

By Wang Zhaoji, Qianlong period, Qing Dynasty

Hanging scroll, color on silk

H. 54cm　L. 26.4cm

圖繪王文治手持摺扇端坐木椅上，身旁條案上置放古琴、筆筒和水盂，立几上又有一盆蘭花。點明主人公喜琴、愛蘭、善翰墨的嗜好，凸顯其名士風度。

本幅自題："愛鏡者美人，愛劍者俠客，名士則愛硯，嗜好各成癖。先生放達人，耽此琴三尺，世俗競淫哇，太古音誰識。庚辰孟夏月，夢樓宗台撫琴圖。王肇基繪並題。"下鈐"王肇基印"（白文）、"鏡香"（朱文）。裱邊鈐"天放樓"（朱文）印。庚辰為乾隆二十五年（1760）。

王文治（1730—1802），字禹卿，號夢樓，江蘇丹徒（今鎮江）人。乾隆二十五年探花，官翰林侍讀、雲南臨安知府。清代著名書法家，與梁同書齊名。王肇基（1701—？），字履仁，號鏡香，浙江嘉興人，王斌之子。兼工寫真、花鳥。

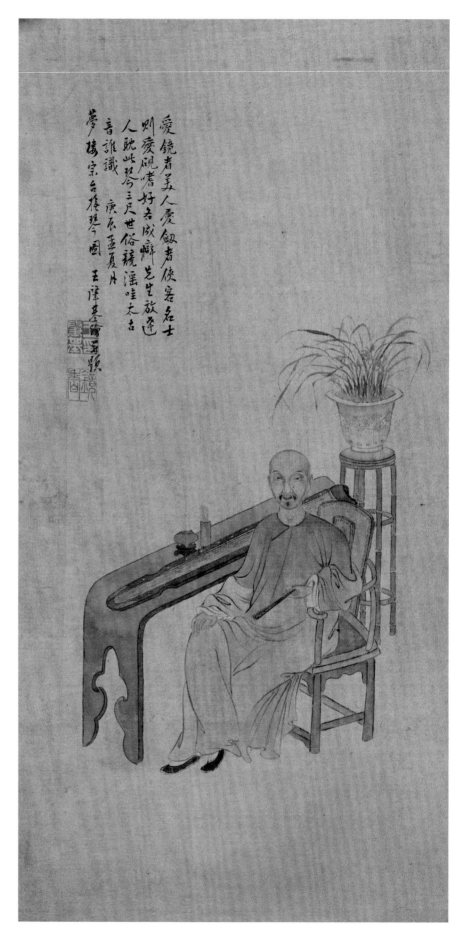

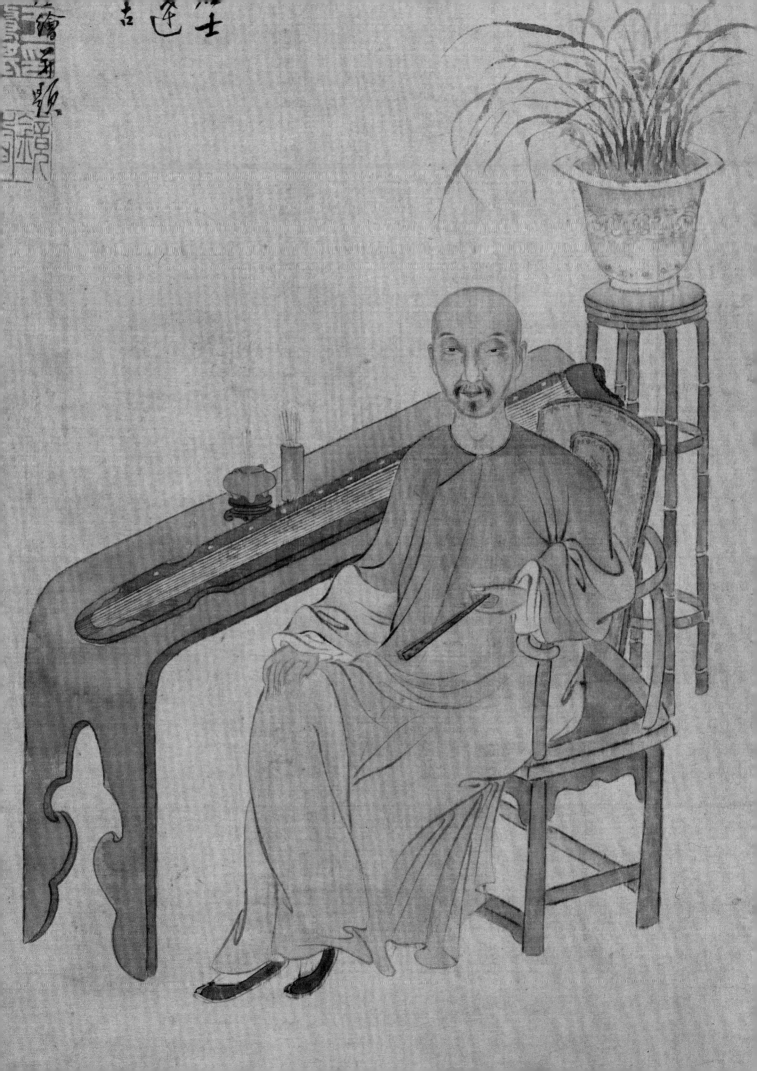

## 86

佚名繪　方士庶補景　鄭燮像軸

清乾隆

紙本　設色

縱96.8厘米　橫46.2厘米

**Portrait of Zheng Xie**

By anonymous, background by Fang
Shishu, Qianlong period, Qing Dynasty

Hanging scroll, color on paper

H. 96.8cm　L. 46.2cm

圖繪鄭燮着夏衫，坐於庭園樹林之
間，儀態自然灑脫。其面略方，深眼
窩，微鬚，雙目凝神遠眺，似有詩興
畫意。肖像畫法以淡墨和赭色皴染凹
凸及面部受光部分，用筆運色閑淡自
然，具有雅趣。補景為方士庶得意之
作，樹木葱修，修竹挺拔，似有煙光
靄氣浮動於疏林密葉之間，意境清
曠，筆墨清新秀雅，對表現人物性格
特徵起到了畫龍點睛的作用。

本幅款題："鄭板橋先生小像。小師
道人方士庶補圖。"鈐"環山"（朱
文）。畫下方鈐印三方"偶然拾得"、
"清淨瑜趣"、"劫山鑑真之章"。詩
堂有晚清書畫家湯貽汾題記（見附
錄），鈐"雨生"（白文）、"老雨七
十五歲印"（白文）。

鄭燮（1693—1765），字克柔，號板
橋，江蘇興化人。乾隆元年（1736）進
士，曾任山東范縣和濰縣的縣官，為
官清廉，後因開倉賑災，忤大吏而罷
官歸家，以賣畫為生。板橋詩、書、
畫三絕，為"揚州八怪"的代表畫家。
擅畫蘭、竹、石，尤精墨竹，意趣
"清癯雅脫"以寄託其"用世之志"。

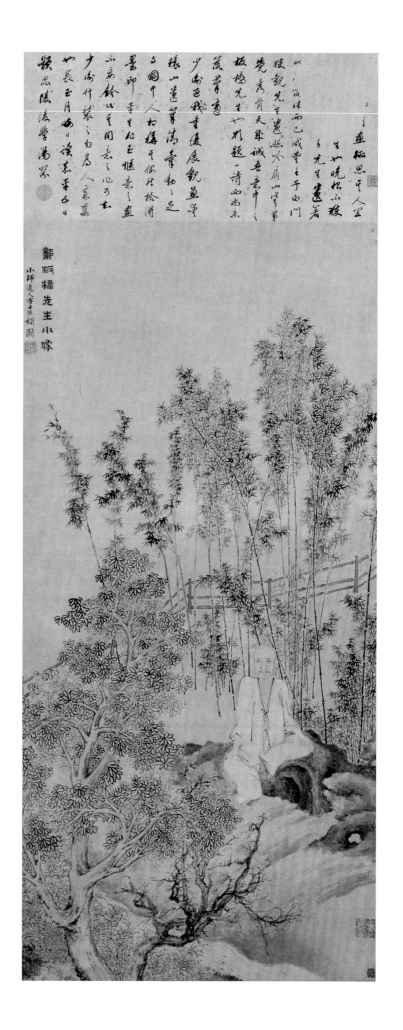

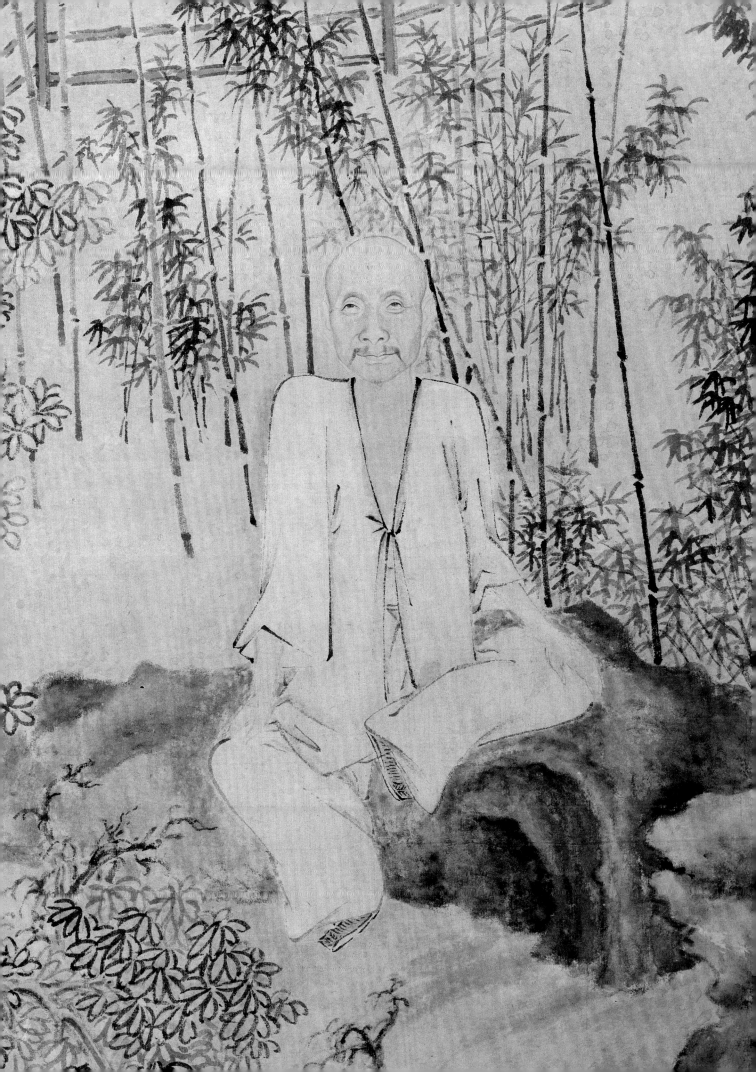

## 87

**汪志曾　袁香亭像卷**

清乾隆
紙本　設色
縱33厘米　橫111.7厘米

**Portrait of Yuan Xiangting**

By Wang Zhizeng, Qianlong period,
Qing Dynasty
Handscroll, color on paper
H. 33cm　L. 111.7cm

圖中香亭倚石而坐，欣賞江上景物。其面圓，有鬚，眉際疏朗，雙目有神，表情略含笑意。據其自題，此像與本人略有差異，但像主認為得其"神似"。畫中背景為新安江的湖光山色。補景畫法仿元人筆意，渾厚天然。樹木畫法多樣，皴染勾勒，渾然一體，色彩豐富而秀雅，與畫像相得益彰。

引首篆書"紅豆村人小景"，款署"癸巳重上己篆。春帆趙珍。"本幅款署"養可汪志曾寫"鈐"志""曾"（朱文）。後有香亭自題，記錄了此圖的創作經過（見附錄）。另有王宸、胡德林、錢大昕等多家題跋（略），癸巳為乾隆三十八年（1773），袁氏時在新安任職。

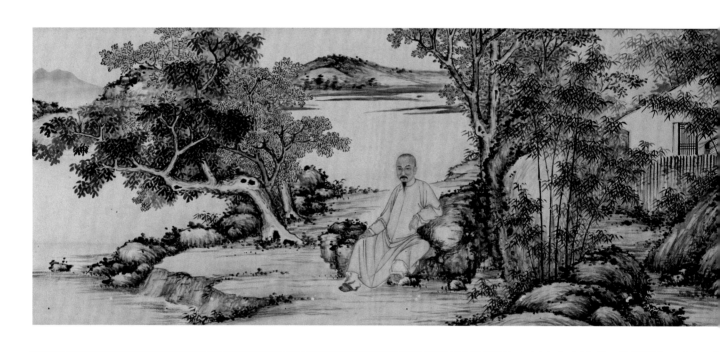

172

袁香亭，即袁樹（1730—？），袁枚之弟，字豆村，號香亭。乾隆二十八年（1763）進士，善畫山水，精鑑別，工詩文，有《紅豆村人詩稿》。江志曾，生卒不詳，字養可，婺源（今江西婺源）人。能以筋代筆，善山水，畫竹尤入神。性幽僻，尚氣誼，工詩，白技精妙，圖章篆刻奇古，年八十猶善行草。

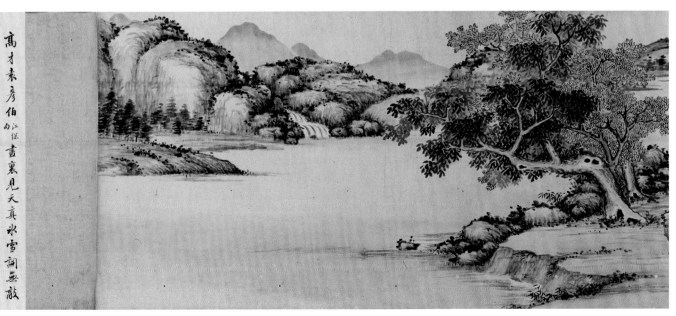

## 88

華喦 吳石倉像軸
清乾隆
絹本 設色
縱107厘米 橫50.1厘米

**Portrait of Wu Shicang**
By Hua Yan, Qianlong period,
Qing Dynasty
Hanging scroll, color on silk
H. 107cm L. 50.1cm

圖繪吳氏鬚髮皆白，臨溪端坐於兩松間，旁置紙硯筆墨。意在突出其"老去尤能勤，著書無間日"的生活狀態。面部刻畫傳神，景致優雅，為華喦肖像畫精心之作。

本幅左上作者自題"昨來秋氣清，呆日明山戶。展幅發霜豪，為君掃眉宇。先生近七十，白髮滿頭出。老去尤能勤，著書無間日。粗粗大布袍，秀骨也相稱。抱膝向高天，悠然多逸興。空處白翻翻，冷雲飛漸起。兩株石上松，合罩秋潭水。新羅山人華喦載題。"鈐"坐處獨淨"（白文）、"華喦"（白文）、"秋岳"（朱文）印。右下自題："華喦"。鈐"秋岳"（朱文）、"澄懷觀道臥以遊之"（白文）印。上詩堂有金淳、徐逢吉、黃叔璥、厲鶚、吳焯題詩及鈐印（略）。

吳石倉，生平不詳。杭州文人。華喦（1682—1756），清代畫家。字秋岳，原字德嵩，號新羅山人、東園生、布衣生、離垢居士等，福建上杭人，寓居揚州。由學習民間繪畫入手，進而學習文人畫，花鳥、人物、山水兼善。既保持了職業畫家的長處，又吸收了文人畫家的優點，講究筆墨韻致而又平易通俗。兼善書法、詩文，有《離垢集》等傳世。

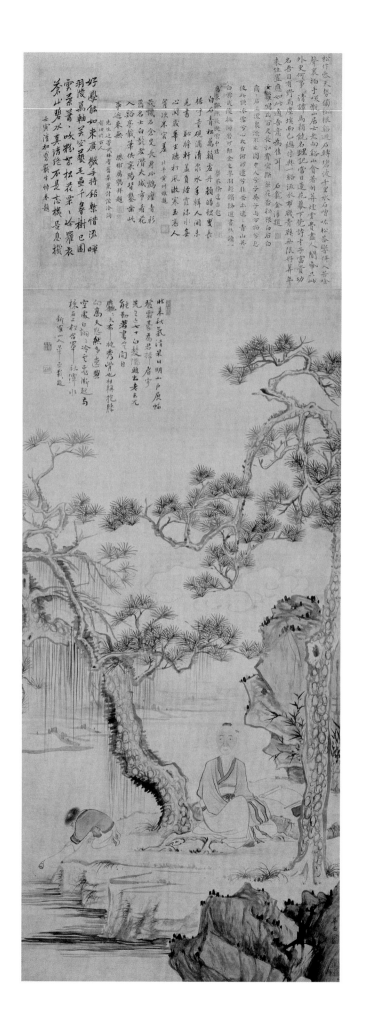

## 89

徐鎬　張昀僧裝像軸
清乾隆
絹本　設色
縱61.2厘米　橫43厘米

Portrait of Zhang Yun in Monastic
Clothes
By Xu Gao, Qianlong period,
Qing Dynasty
Hanging scroll, color on silk
H. 61.2cm　L. 43cm

圖繪張昀僧裝半身像。人物形態刻畫
入微，筆法工整穩健，衣紋粗勁，構
圖簡潔，頗具徐氏寫真特點。

本幅作者自題："乙未秋日徐鎬寫。"
鈐"奇"（朱文）、"峰"（朱文）印。
"乙未"為乾隆四十年（1775）。像主
人自題："僧無此相，相與僧同。即
僧即相，月在天中。人耶我耶，何相
非空。睜開雙眼，雪泥印鴻。張之座
右，滿室春風。孰與遊者，支公遠
公。甘白張昀自題。"鈐"張昀之印"
（白文）、"嵎寅"（朱文）、"賜錦堂"
（朱文）印。

張昀，生卒不詳，字友竹，號嵎寅，
江蘇婁縣（今上海松江）人，與徐鎬同
鄉。善畫山水，下筆蕭散，氣復沉
鬱。徐鎬，字奇峰，江蘇婁縣人。約
活動於乾隆、嘉慶年間。寫真工整精
妙，承其家學。

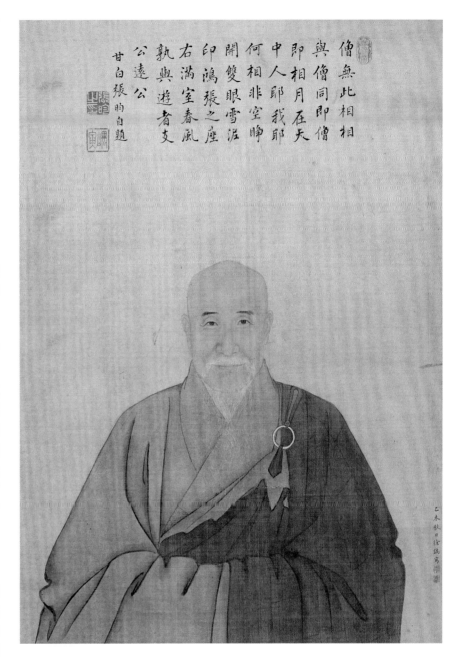

## 90

華冠　永瑢像軸

清乾隆

紙本　設色

縱115.8厘米　橫47.6厘米

**Portrait of Yong Rong**

By Hua Guan, Qianlong period,
Qing Dynasty

Hanging scroll, color on paper

H. 115.8cm　L. 47.6cm

圖繪永瑢微鬚略胖，體魄壯健，雙目
炯炯有神，形態、容貌仍反映出中年
人的風姿。他身着便袍，腰繫嵌玉紫
帶，顯示出高貴的身份。背景為庭園
修竹，池塘荷花，精巧幽雅的環境，
既充滿詩情畫意，又映襯出皇子優逸
的生活條件和儒雅的生活情趣。

此圖作於乾隆四十年乙未（1775），為
永瑢三十三歲時肖像。人物形象以線
描為主，五官以細線勾勒，面部赭石
暈染，反映出畫家擅長白描的特色，
以及承江南畫法的肖像畫風格。

本幅無款印。詩堂永瑢題詩（見附
錄），鈐"皇六子章"（白文）、"書
畫印"（朱文）。

永瑢（1743—1790），號九思主人，
滿族正黃旗，乾隆第六子，封莊親
王。工書，善山水和花卉。華冠，生
卒不詳，原名慶冠，字慶吉，號吉
崖，江蘇無錫人。工寫照，以白描擅
長，兼善山水、木石及花卉。

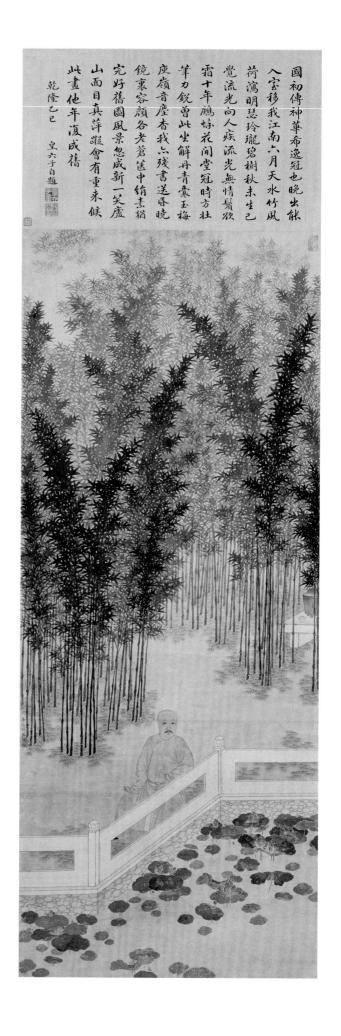

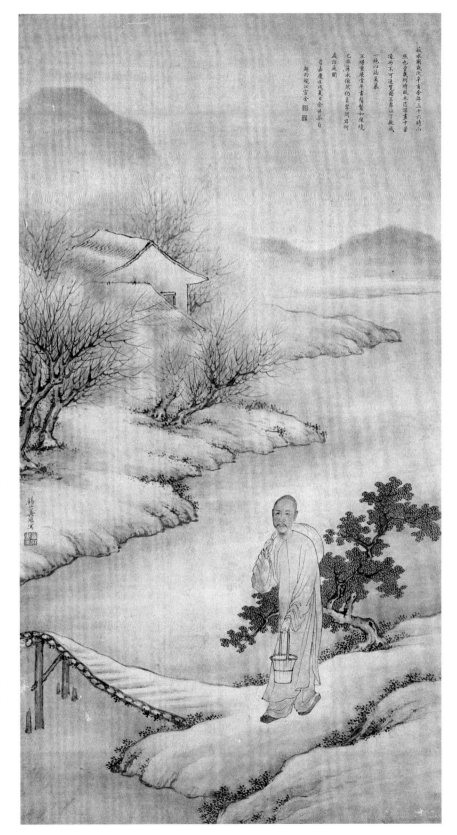

## 91

華冠　余世苓菽水圖像軸
清乾隆
紙本　設色
縱90.2厘米，橫49.1厘米

**Portrait of Yu Shiling Showing Filial Picty
to His Parents**
By Hua Guan, Qianlong period,
Qing Dynasty
Hanging scroll, color on paper
H. 90.2cm　L. 49.1cm

圖繪余世苓奉養雙親的情景，他左于
提水桶，右肩背袋，內裝為菽。徒步
上橋，前方房舍當是父母居所。背景
茅屋、雜樹、板橋、溪河，荒寒而僻
靜，也點出余氏家境之清苦。情節、
環境和人物情狀均緊扣“菽水”題意，
描繪真切自然。

圖名“菽水”，原意指豆和水，亦即粗
茶淡飯，後用以稱晚輩對長輩的供
養，其意即生活雖清苦，仍盡心孝敬
父母。題跋中談到余世苓三十六歲
時，尚以菽水奉養父母，待等四十七
歲覽圖自題時，“風木悲深”，隱寓父
母已亡。據自題畫作於辛亥年，乾
隆辛亥年為五十六年（1791）。

本幅自題：“錫山華冠寫”。鈐“華冠
書畫”（白文）。右上余世苓題：“菽
水圖。歲次辛亥，余年三十六時小照
也。曾幾何時，風木悲深，畫中景
象，渺不可追，覽圖不禁泣下，敬成
一絕以誌哀慕；不堪重展當年畫，鬢
鬢如絲境已非，菽水依然仍負挈，問
君何處訪庭闈。時嘉慶壬戌夏日，余
世苓自題於皖江官舍。”鈐“世苓”（白
文）、“余田”（朱文）。

余世苓，生平不詳，據畫中所題跋、
詩，知為清代乾嘉時人。生於乾隆二
十一年（1756），嘉慶七年壬戌（1802）
在安徽任官。

## 92

華冠繪　張賜寧補景　西溪漁隱圖像軸
清中期
紙本　設色
縱193.2厘米　橫94.3厘米

**Portrait of Fishing Hermit Xi Xi Sitting by a Stream**
By Hua Guan, background by Zhang cining, Mid-Qing Dynasty
Hanging scroll, color on paper
H. 193.2cm　L. 94.3cm

圖繪主人公身着長袍，頭戴小笠，臨溪席地而坐，作觀景沉思狀。身後平溪峻嶺，茂林修竹，環境配合人物，鮮明點出了"漁隱"主題。人物面部勾勒清新，略施暈染，凹凸有致，受"波臣派"一定影響，衣紋用白描法，洗練流暢。

本幅無款，左上王芑孫題："西溪漁隱。四十七歲作於邗上，無錫華冠寫真，滄州張賜寧補圖。其年冬十月長洲王芑孫來觀，因為題記"。鈐"惕甫"（朱文）、"鐵夫"（朱文）等三印。

西溪漁隱，生平不詳。張賜寧（1743—？），字坤一，號桂岩，滄州人，晚年僑寓揚州。善山水，人物和墨竹，與羅聘齊名。

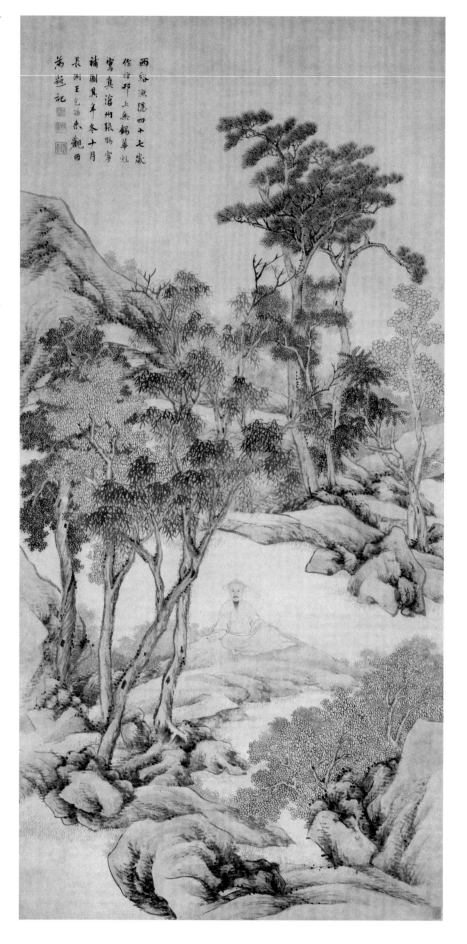

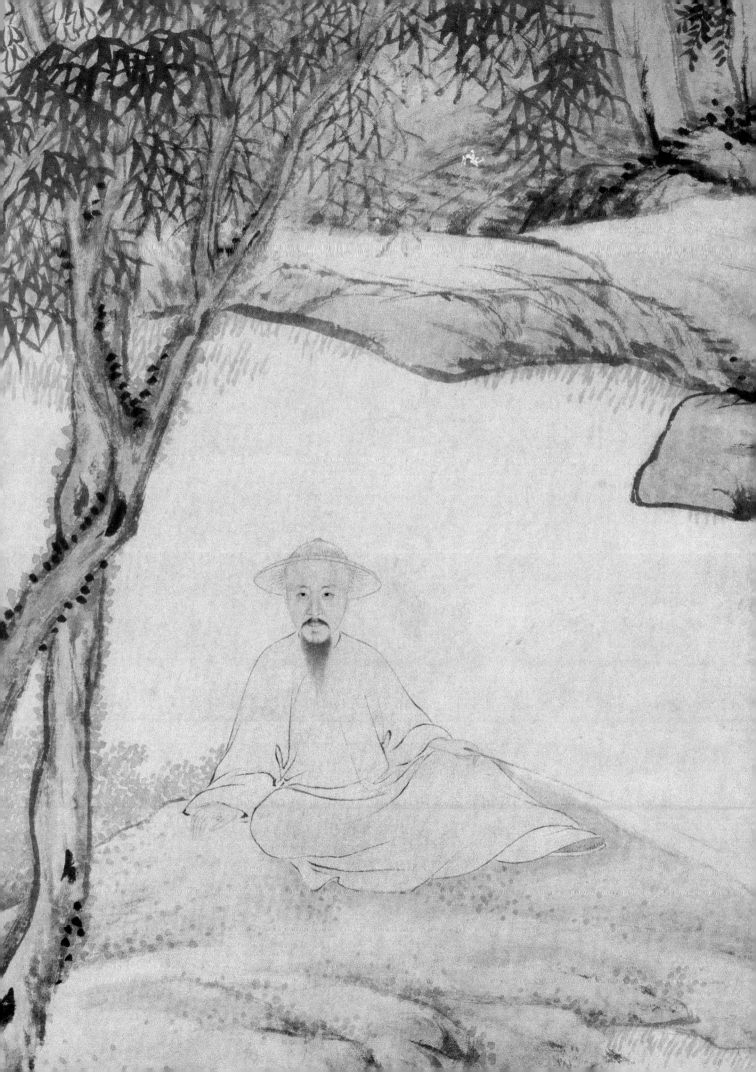

## 93

佚名　王宸像卷

清乾隆

紙本　設色

縱33.5厘米　橫107.6厘米

**Portrait of Wang Chen**

Anonymous, Qianlong period,
Qing Dynasty
Handscroll, color on paper
H. 33.5cm　L. 107.6cm

圖繪王宸五十九歲任永州知府時像。人物衣着簡樸，手持書卷，坐於蒲團上，其樂陶陶，表現出放達超然的襟懷。在畫法上，畫家十分注意面部肌肉、骨骼的結構，強調了光影的表現，頭部的正面和側面有明顯的分界線，應是受到了西洋畫的影響。

本幅有王宸於五十九歲、六十歲、六十一歲、七十歲題詩（見附錄）。其中己亥年（1779）自贊中提到"雲鉏寫照"，可知肖像應是字號為"雲鉏"的畫家所繪。據題記該畫作於乾隆四十三年（1778）。畫後有袁枚、畢汾、梁敦書等人題記（略）。

王宸（1720—1797），字子凝，號蓬心，又號蓬樵，晚署老漁仙、瀟湘翁、柳東居士、退官衲子等。江蘇太倉人，王時敏六世孫，王原祁曾孫。乾隆進士，擅長詩、書、畫。

蘇詩不難□老草不解牟如
到今魚子十九柳東居士卅三年
木喜悟之乘觀黄館士卅三年作
山水與趙枫子以乃傳之太上京
惜之稱□庞郭正誠日□

雪州寫照

（画像：蓮心先生肖像）

蓮心先生舊相識同肯菓花蕚柵
宅主人謂細先生亥手於今十八年一朝相見
心茫茫出奇命其像我覺其貌我
精神比前旺萎君邊是肯花容塊我
室富種葉狀我挨桂林未逢山脚石
到君頭遂椊山為太守石
呂遊人君為羣峰作引尊名山名
士一時菓心得所好口微笑鉑潭
綠天卷以手諳偎次第探謂振之世濤
君贈畫我題詩徒此回未交易之吁
嗟手我与先生雙白頭此詩此畫俱
于秋

甲辰冬至後一日題應
蓮心二兄太守之命　秦效

蓬心老擁罗老友筆苓硯山薪且
植硯此鄰林材更多筆如芒不癍
郭鷹畫中之詩詩中之畫下手不珠
萬卷書羅詩入手掀髯笑雨聲曠世
稱同調蒲團坐到天地初老擁新
别結絲于樓寶客風雪畫掩関老
老言有餘憶昨送我江之滸相看
樵過我開心顏飯畫橐行筐出此
讀畫論詩兩莫送叱拾行筐出此
如電披圖琴鷮常相見近傳除
目典永州西山渟溪过勝游為政由
未点当静们向蒲團閱清境
題奉
蓮心先生雅教
鎮懂帛梁巖書空稿

柳東居士軾獅之居士有號
入地居士齋門衷重跋稿假詩酒心
禪
興東相看十数春已知不似舊時人將
政擦苦除煩白跌弃守臓石蹄牀佗史清清何以
蠹筋氏行年七十有稿師
己酉閏五月觀此文越七叶

看爾還似我蒲團半一編吳幀癖肉減惰
堅此九相手今六七年原穀電畫過似別是
乙巳正月偶觀此□之題□四年六月有

廿戴髯華集鳳池一麂出佐到荆宜政
成人理渾無事自綰蒲團學導師
詩成常自撥髯笑酒熟無煩濾葛中不
是東坡令再世定然五柳是前身
奉題
柳東老先生雅照即請
西溪弟姚戚烈

鄒城今日天氣高隂雲棣土江無濤遠室怱現

楊東居士居此松間屋西老柳樆歲稔
春絲嘗慕柳下李又愛東方朔以韓柳楊東
要與賢聖逐

東坡革柴此死圭醉倒墙東恼老柳相親苦
揆水田衣涼州不搏葡萄酒
讀云蘇州三絕□柳酒藏趙其韻博
集点觀首大元一梁統高弟到圆的

## 94

羅聘　藥根和尚像軸

清中期

紙本　墨色

縱120.8厘米　橫59厘米

**Portrait of Buddhist Monk Yaogen**

By Luo Pin, Mid-Qing Dynasty

Hanging scroll, ink on paper

H. 120.8cm　L. 59cm

圖繪藥根和尚坐於石台之上。身着僧服，頭戴風帽，似居士打扮，點出了他通禪能詩、僧人兼文人的身份和修養。面部刻畫精細，運白描線法，衣紋趨於寫意，頓挫、斷續，具古拙之趣。

本幅無款，右下角鈐"羅聘之印"（朱文）。此作品形真神備，故當時名流紛紛題詠，後割去諸題重裱，包世臣、伊秉綬、阮元、吳廷揚等名家又相繼題跋（見附錄）。包世臣題記還詳述了此像的流傳過程，並指出原有諸多名流題跋，早已被山僧割去。故伊秉綬在嘉慶二十年題跋歉稱："我不識僧，不敢贊。"

藥根和尚，為乾隆年間僧人，居揚州新城巷內雙樹庵，通禪能詩，與羅聘交善。羅聘（1733—1799），字遯夫，號兩峰，又號花之寺僧，安徽歙縣人，後僑居揚州賣畫。工詩，善畫人物、佛像、花卉和山水，為金農入室弟子。藝術成就很高。

# 95

## 羅聘　鄧石如登岱像軸
清乾隆
紙本　墨筆
縱83.5厘米　橫51.1厘米

A Scene of Deng Shiru Climbing Mount
Tai
By Luo Pin, Qianlong period,
Qing Dynasty
Hanging scroll, ink on paper
H. 83.5cm　L. 51.1cm

圖繪鄧石如登泰山情景。乾隆五十五
年（1790）秋，鄧石如應戶部尚書曹文
埴之邀，相偕入都，途經山東泰山，
遂登山觀覽。圖繪鄧石如布衣行旅裝
束，屹立山巔，遙望東海，懸崖之下
白雲飄渺，水天一色。既表現出鄧氏
的浩蕩壯志和曠達襟懷，又反映了他
前途未卜、思緒萬千的心情。

此圖為羅聘肖像畫中的代表作。畫面
人物筆墨簡練，衣紋率意飄灑，頗似
其師金農用筆，而面部刻畫精細，點
睛尤見傳神，深得肖像畫要訣。山石
背景粗獷，淡墨勾皴，濃墨點苔，並
富流動感。景物之動勢與人物之沉穩
形成對比，突出了主體人物的神態。
鄧氏《完白山人文存•題跋》記載羅聘
為其作畫情況：“余與兩峰遇於京
師，兩峰為作《登岱圖》，因作篆以報
之。”所贈之篆印即此圖中所鈐“寫真
不貌尋常人”。

本幅左下自識：“揚州羅聘寫。”下
鈐：“寫真不貌尋常人”（朱文）。書
幅、詩堂、裱邊有李兆洛、曹江、左
宗棠、莊受祺、潘道祁、康有為諸人
題詩（略）。

鄧琰（1743—1805），字石如，安徽
懷寧人，清中期著名書法、篆刻家。

**佚名繪　項穆之補景　羅聘昆仲竹林圖像卷**

清乾隆

紙本　淡設色

縱32.3厘米　橫158.5厘米

**Gathering of Luo Pin and His Brothers in the Bamboo Garden**

By anonymous, background by Xiang Muzhi, Qianlong period, Qing Dynasty Handscroll, light color on paper H. 32.3cm　L. 158.5cm

根據諸家題跋所記，圖中描繪的是揚州畫家羅聘兄弟子侄等六人在京城家中竹園雅集的場景，暗喻"竹林六逸"之意。人物肖像清癯文雅，氣氛融洽輕鬆，也可以說是一幅家庭合影，即"家慶圖"，表現羅氏家族的興旺和兄弟之間的和睦、志同道合，以及清雅出塵的文人品格和情趣。

引首"竹林風味"。收藏印二方。本幅款題"竹林圖。上元項穆之補景於邗

江寓齋。"鈐"項穆之印"（白文），另一朱文印不識。卷前收藏印"吳興魚考藏金石書畫印"（白文）、"香葉草堂"（白文）。尾紙有郭麟、周厚轅、蔣士銓、王文治、姚鼐等二十餘家題跋（見附錄）。

項穆之，字華甫，上元（今南京）庠生，善畫山水。袁枚《小倉山房文集》記載"高宗南巡，諸大府延入畫局，一切名勝圖繪皆其主裁"。

味 風 林 竹

中載京華草共班天涯圖畫謝清顏孑系門
大手部內難集當林依竹間英語隼蕭連以
連平生晚庭室十山惟令眷宅脉香艸此堂
諸賢吾閒關　嘉慶丙寅題庭
吳江郭慶

嘉慶丙辰八月小住揚州
羅介人小峰昆仲屬
此屬披之琳瑯滿
卷巳與隙地著筆
遂書一絶手首
卷中之人仍蓟北林
間有客來西江傳舟
忽憶居相對澹月餘
兩一聰　岳京師与兩峰四兄居
幷近兩篇之外省百竹散
竿也　罘兔為佛國厚藉蕖
余郊如及之

諸昆吾抱凌雲節羣季分揺
玉笋班巾屢周握琴酒外竹西
風日好清潤　青文風戴自中
真合添岑樵傷修篠澗居戴話
煩高摧不是清談一筆人身光
九品犲莲秀五莜久章四頋
才迎仍花之遑蕃宿普陀山一
竹邊来　丙午古辰屠退記己
鈍山梢楢書

187

## 97

丁皋　靳榮藩像卷
清乾隆
絹本　設色
縱36厘米　橫131.8厘米

**Portrait of Jin Rongfan**

By Ding Gao, Qianlong period,
Qing Dynasty
Handscroll, color on silk
H. 36cm　L. 131.8cm

圖繪江面寬闊深遠，微波茫茫，荷葉田田。江岸柳樹成蔭，萬縷碧綠。靳榮藩手持書卷，坐於亭邊岩石上，神情嚴肅。此圖作於1781年或稍前，此時靳榮藩任遵化知州。

此圖人物面部主要運用赭色渲染，敷色濃重，皺紋、顴骨、鼻梁等處多用線條描畫，眼眶及雙目運用重墨畫

出，人物神態顯得生硬呆板，但比例較準。補景筆法秀逸，設色清潤，頗具韻致。全景以綠水、溪柳為主題，蓋取自其號"綠溪"之意。

本幅款署"丹陽丁皋寫"，鈐"丁氏"（朱文）、"皋印"（朱文）。畫後有寶光鼎、蔣士銓、顧學彬等二十五家題跋（略）。

靳榮藩（1726—1784），字介人，號綠溪，山西黎城人。乾隆十三年（1748）進士，後長期在廣東、河南、直隸、山西等地任職，乾隆四十八年（1783）為大名府知府，卒於任。提倡文教，持身儉素，仕不忘學，著有《吳詩集覽》、《綠溪詩古文雜著》等。

## 98

**華期凡　管希寧　石民像軸**

清乾隆

紙本　設色

縱92厘米　橫47.5厘米

**Portrait of Shi Min**

By Hua Qifan and Guan Xining,
Qianlong period, Qing Dynasty
Hanging scroll, color on paper
H. 92cm　L. 47.5cm

圖繪石民於蓆上倚竹几而坐，手持畫
卷之景。人物面部由華期凡所畫，以
赭色渲染為主，略參以墨色暈染凹
凸。人物衣衫及坐几道具由管希寧
作，衣紋線條流暢，道具畫法工整，
設色雅致。

此圖在人物神情、姿態的塑造以及整
體構圖上，都受到了《竹林七賢》圖的
影響，表現了石民超然物外的理想。

本幅款題："石民四十九歲小像。乾
隆四十一年夏四月。華期凡寫面，管
希寧寫身並書。"乾隆四十一年為
1776年。詩堂石民自題："凡民也何
必讀書，眾人固不識也，其性與人
殊，四十五十而無聞焉，惟我與爾有
是夫。石民自題。"鈐"石民"（白
文）。

石民，待考。華期凡，待考。管希
寧，乾隆年間人。字幼孚，號平原
生，又號金牛老人，江都（今江蘇揚
州）人。少習制舉，以羸疾棄去，乃
射獵諸史百家，旁及金石，尤善書、
畫。其畫山水筆致幽冷，間寫花草，
悠然越俗。卒年七十。

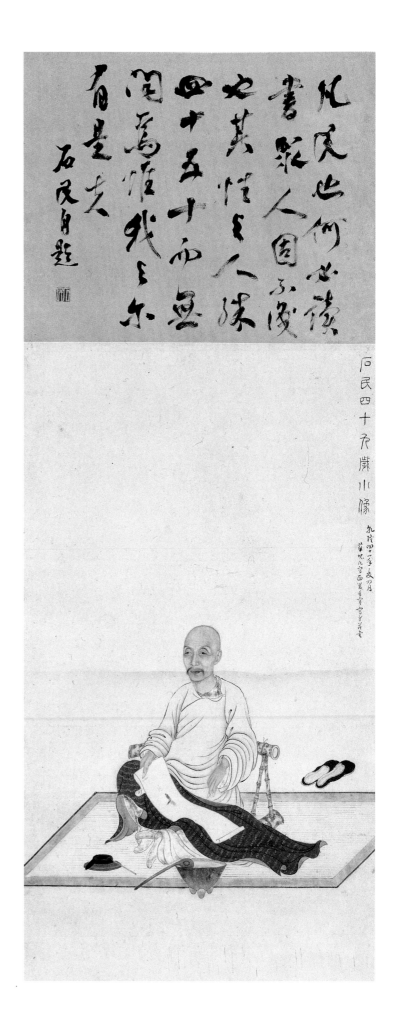

## 99

張貢植繪　方熏補景　朱鴻猶像軸
清乾隆
紙本　設色
縱133.2厘米　橫66.6厘米

**Portrait of Zhu Hongyou**
By Zhang Gongzhi, background by
Fang Xun, Qianlong period,
Qing Dynasty
Hanging scroll, color on paper
H. 133.2cm　L. 66.6cm

圖繪朱鴻猶鬚髮濃密，笑態可掬，拱
手而立。由於足其過世後補景，畫家
有意畫為古木交錯，高聳入雲，使人
物看上去似是從仙境中走來，以此慰
藉親人的哀思，寄託對逝者的祝願。
據題記記載，此圖為乾隆四十八年
（1783）秋，張貢植為朱鴻猶所繪。朱
鴻猶當時正欲往四川，但不久病卒。
第二年，其子請友人方熏補圖，並題
名曰"望雲圖"。

本幅無款印。裱邊題簽"望雲圖照。
父友方蘭坻先生熏題此四字。不孝男
為弼。"上裱邊有朱為燮於道光乙未
（1835）題記，下裱邊係朱為弼於道光
甲午（1834）題記（皆略）。

朱鴻猶，即朱為弼之父。朱為弼，休
寧人，字右甫，嘉慶進士，累官至漕
運總督。張貢植，生平不詳，嘉興
人，主要活動於乾隆年間。方熏
（1736—1799），字蘭坻，一字懶儒，
號蘭如，浙江石門（今崇德）布衣。性
高逸狷介，詩書畫皆妙，寫生尤工，
與奚岡齊名，稱"方奚"。

## 100

**佚名繪　奚岡補景　二雅秋泉清聽圖像軸**

清乾隆
紙本　設色
縱147厘米　橫40.5厘米

**Portrait of Er Ya in the Autumn Landscape**

By anonymous, background by Xi Gang, Qianlong period, Qing Dynasty
Hanging scroll, color on paper
H. 147cm　L. 40.5cm

圖繪二雅先生眉宇間英氣勃勃，神情中微露笑意。畫家運用輕快柔和的線條勾勒五官，暈色淡雅明淨，人物的衣紋線條運用蘭葉描，以此突出人物文秀而豁達的性格特徵。補景構圖繁而不亂，兩邊山澗幽僻深遠，秋木、墨竹交錯，中間鳴泉順山石迂迴而下。人物與山水融為一體，情景相生。此外，在繪畫技巧方面也非常成熟，人物比例準確，代表了清代中後期肖像畫的成就。

本幅款題："秋泉清聽。石林幽僻澗泉清，淨洗聞根詩思生。見說士龍多笑疾，故添寒筱作秋聲。文與可常笑而寫竹，竹亦得風，夭然而笑，自號笑笑先生。時乾隆丁未小春為二雅二兄補作此圖並繫一詩以奉，笑笑。散木居士奚岡。"鈐"散木居士"（白文）、"奚岡之印"（朱白文）。畫下左、右角各鈐印一方"古柏草堂"（朱文）、"蒙泉外史"（朱文）。乾隆丁未為乾隆五十二年（1787）。

奚岡（1746—1803），初名鋼，字鐵生，號蒙泉外史、散木居士等，錢塘（今浙江杭州）人，布衣終生。與方熏並稱"浙西兩高士"。工詩書，精篆刻，為"西泠八家"之一。尤以畫見長。山水屬"婁東"一派，嚴謹中見灑脫，超逸中具雄渾。

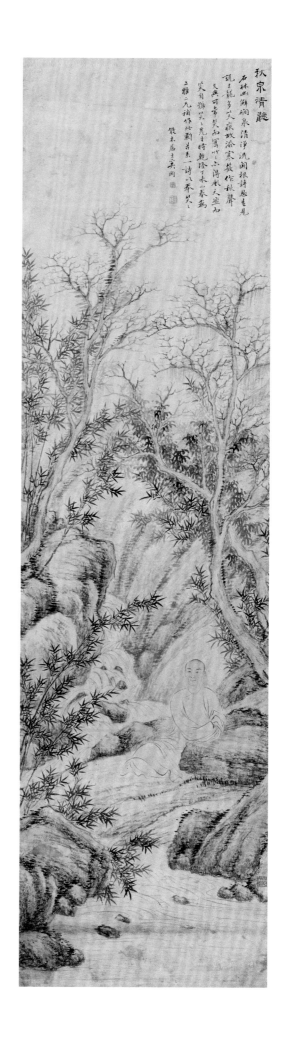

## 101

余集繪　陸槐補景　雪漁像軸
清乾隆
紙本　設色
縱126.3厘米　橫47厘米

Portrait of Xueyu
By Yu Ji, background by Lu Huai,
Qianlong period, Qing Dynasty
Hanging scroll, color on paper
H. 126.3cm　L. 47cm

此圖以像主字號"雪漁"為題而作。畫
雪漁先生冒雪披裘，寄意扁舟垂釣之
景。圖中峰巒渾厚，江面上白雪皚
皚，樹上瓊花纍纍，一片冰涼世界，
潔淨無塵。雪漁約有六十餘歲，面長
而削，五官輪廓清晰明顯，顴骨突
出，耳聰目明，精神矍鑠。人物與景
相結合，恰當地揭示出主人公寄情山
水、漁樂的志趣和高曠不落塵埃的內
心世界。

本幅款題："乾隆己酉夏四月上浣為
雪漁同學兄寫照。秋室余集。"鈐"余
集"（白文）、"秋室居士"（白文）。
"己酉四月之吉為雪漁長兄先生屬寫
景。當湖弟陸槐。"鈐"當湖陸槐"（白
文）、"□□□□"（朱文）。己酉為
乾隆五十四年（1789）。畫右下角鈐印
一方"宣公後裔"（白文），畫上方詩
堂有韓倬章、王菼、楊南琛、高楨四
家題詩（略）。

雪漁，生平待考。余集（1738—1823）
字蓉裳，號秋室，浙江錢塘（今杭州）
人。乾隆三十一年（1766）進士，官至
侍講學士，與江蘇潘奕雋被稱為"吳
越二老先生"。詩、書、畫三絕，年
八十餘尚能作蠅頭小楷。有《秋室
集》。陸槐，生卒不詳，浙江平湖
人，工繪事，曾為余集寫照，頗見蒼
勁。

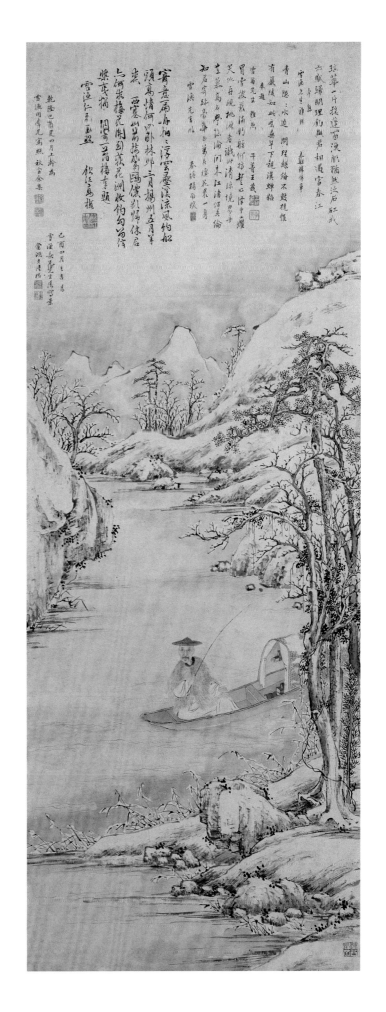

## 102

**張敔　陳震像軸**
清乾隆
紙本　墨筆
縱63厘米　橫25.5厘米

**Portrait of Chen Zhen**
By Zhang Yu, Qianlong period,
Qing Dynasty
Hanging scroll, ink on paper
H. 63cm　L. 25.5cm

圖繪陳震布衣草鞋，手持蒲扇，赤一
足倚石而坐。其短鬚圓頤，面露微
笑，與世無爭的平和心態與自甘田園
的生活情狀躍然紙上。

本幅畫者自識："乾隆五十六年五月
廿九日張敔。"鈐"張敔"（白文）印。
像主陳震自題（見附錄），鈐"無我"
（朱文）、"震"（白文）、"風人"（朱
文）印。另有紀大奎、賈若苔、趙
璨、周冕、宋大榮、孟易六家題詩文
（略）。裱邊：陳震再題（略），鈐"無
我"（朱文）、"震"（白文）、"齊州
布衣"（白文）印。又，楊汝舟、潘湘
（二則）詩跋（略）。

陳震（1727—？），字風人，齊州（今
山東濟南）人。能詩，善書。淡泊名
利，一生未仕，隱居鄉間。好飲酒，
喜交接，與當時名士多有往來。張敔
（1734—1803），字虎人，又字苣園，
號雪鴻，又號木者，晚年號止止道
人。祖籍安徽桐城，後遷居江寧（今
南京）。乾隆二十七年（1762）舉人，
官湖北房縣知縣。善畫山水、人物、
花卉、蟲鳥。白描、設色均所擅長，
妙意揮灑，筆力豪縱。尤善寫真，形
神畢肖。亦工詩、書。

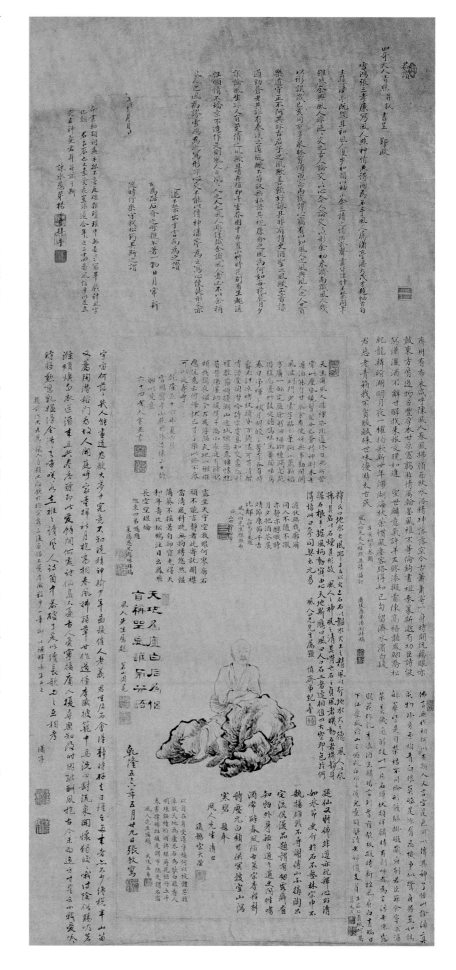

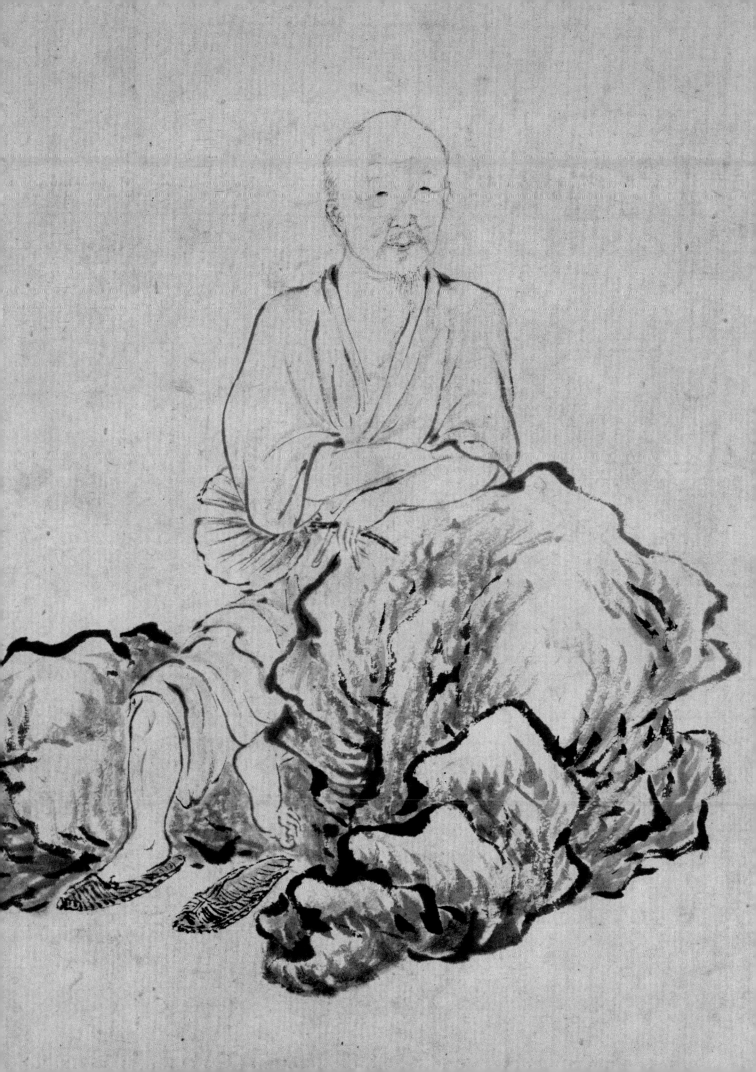

## 103

### 孫嘉樹　郭麐兄弟像軸
清乾隆
紙本　設色
縱85厘米　橫53.4厘米

**Portrait of Guo Lin and His Brother**
By Sun Jiashu, Qianlong period,
Qing Dynasty
Hanging scroll, color on paper
H. 85cm　L. 53.4cm

圖繪郭麐兄弟兩人在室內據牀對坐，作交談狀。兩人相貌相似，其中用手指點者稍顯年長，當為郭麐。桌上置放書籍、筆硯，表明是在切磋學問，一盞油燈，點出了秉燭夜談的情景。窗外院內遍植梧桐、芭蕉、修竹，小溪潺緩，環境幽靜。畫面形象地展現了郭麐兄弟少年時同榻共讀、親密無間的情狀，洋溢着濃郁的感情色彩。

本幅自題："夢余孫嘉樹。"鈐"臣"、"樹"朱白文聯珠印。裱邊左下郭麐題："如此家園亦復佳，小窗燈火費安排；十年想住詩中畫，一別難如林下鞋。鳳泊鸞漂何日定，洗桐剝竹與君偕，郎當風鐸淋鈴雨，可獨征人無好懷。乙卯花朝後九日自題此作，時歸有都門之行，兼示丹叔，頻伽居士。"下鈐二印（字不可認）。裱邊還有吳錫麒、蔣因培、尤維熊、袁枚共十家題記並鈐印十餘方（略）。乙卯為乾隆六十年（1795）。

郭麐（1767—1831），字祥伯，號頻伽，又號白眉生，蘧庵居士，苧蘿長者等，江蘇吳江諸生，工詞章，善篆刻、擅書畫。郭驥（1785—1851），字友三，吳縣（今江蘇蘇州）人，麐從弟。工書畫，善山水。孫樹嘉，即孫錫恩，生卒年不詳。字樹嘉，號杏園，上海人。乾隆時廩貢生，工詩文，精繪畫。

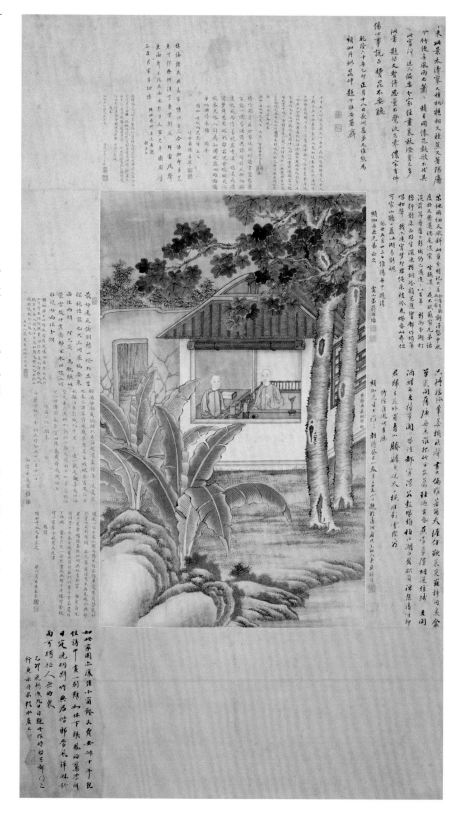

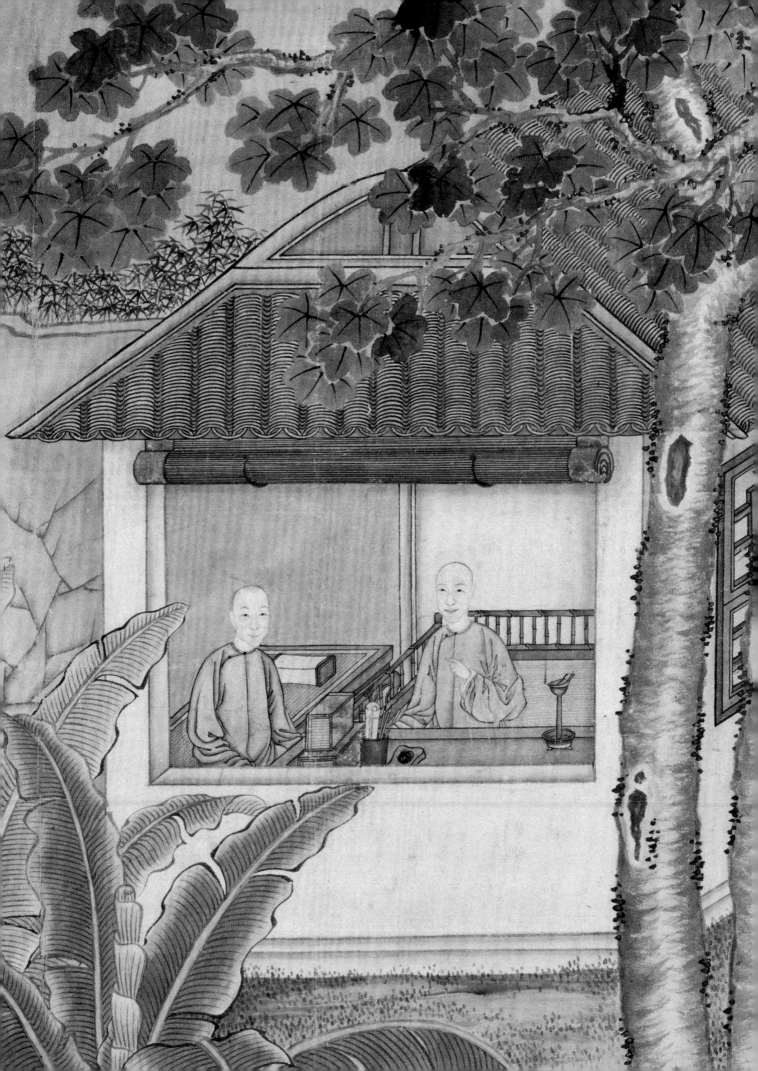

## 104

### 潘大琨　法式善像軸

清中期

紙本　設色

縱125.5厘米　橫60.3厘米

**Portrait of Fa Shishan**

By Pan Dakun, Mid-Qing Dynasty

Hanging scroll, color on paper

H. 125.5cm　L. 60.3cm

圖繪法式善身着僧衣，佇立梅花樹下，藉此與陶淵明相比，以抒寫孤高脫俗之情。畫面法式善圓臉微鬚，雙目凝視，炯炯有神，表情恬靜，迎面湖石剔透，竹篁婆娑。情與景相映，凸顯了主人公的志趣和秉性。

此幅潘大琨寫像，羅聘畫竹石，馮桂芬畫梅。右上桂馥題（見附錄），下鈐"文學祭酒"（白文）、"瀆進復氏"（白文）、"六十後書"（朱文）。左中馮桂芬題（見附錄），鈐"桂芬"（白文）。畫中部馮桂芬題"海粟馮桂芬補寫遠梅一樹，花繁枝密，蓋以為貴者，元人王元章賞為之"。鈐"桂芬"（朱文）畫右下角羅聘鈐印二方"寫真不見尋常人"（朱文）、"臣聘"（朱白文）。另有張向陶、戴堯垣、陳居震、汪端光、金學蓮五家題記，鈐印四方（皆略）。

法式善（1753—1813），姓伍堯氏，原名運昌，字開文，號時帆，一號梧門，蒙古正紅旗人。進士，官祭酒。工書畫，善山水。潘大琨，生卒不詳，字梧莊，江蘇宜興人，官縣丞，吳岫弟子，工寫生。亦善寫真，宗江南畫法。

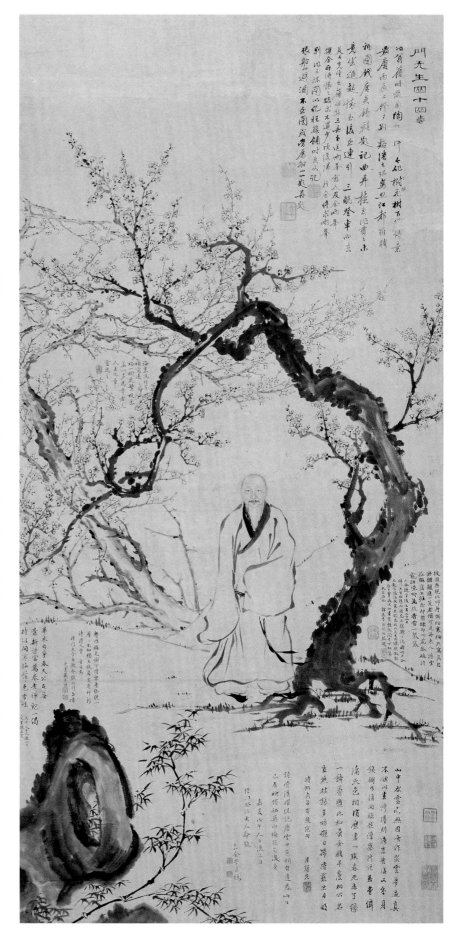

## 105

潘大琨等　法式善僧裝像軸

清中期

紙本　設色

縱120厘米　橫58.6厘米

Portrait of Fa Shishan in Monastic Robe

By Pan Dakun and others,
Mid-Qing Dynasty

Hanging scroll, color on paper

H. 120cm　L. 58.6cm

此圖亦是潘大琨為法式善所繪僧裝
像，惟場景改為在梅樹畔、石桌前，
主人公鋪紙執筆，揮毫作書畫。對面
一僧捧書侍候，着重表現法式善工詩
文、擅書畫的愛好和專長。全圖由多
人合繪，潘大琨作肖像，黃恩長染衣
褶；顧王霖補石；寫梅者二人，一為
馮桂芬，一為馬履泰。

本幅畫家無款印。有馮桂芬等人題跋
（略）。

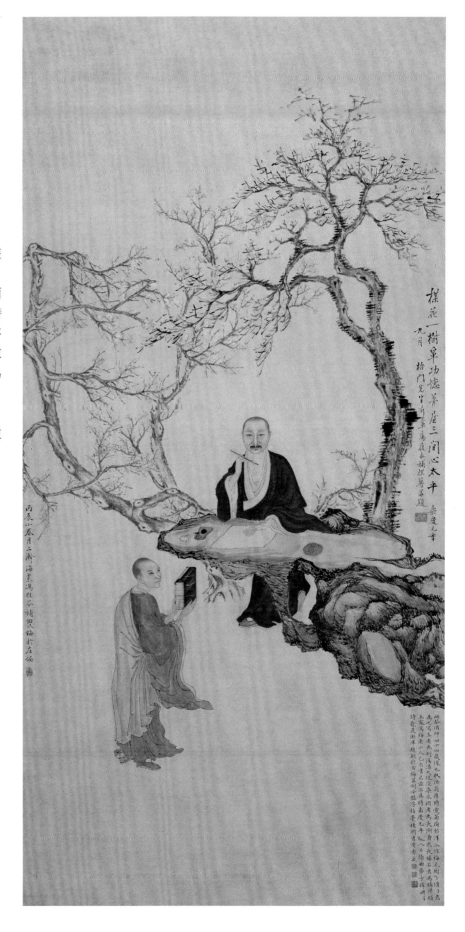

## 106

### 陶源　吳騫齊雲採藥圖卷

清嘉慶
紙本　設色
縱42.5厘米　橫141.4厘米

**Portrait of Wu Qian Gathering Medical Herbs on Mt. Qiyun**
By Tao Yuan, Jiaqing period,
Qing Dynasty
Handscroll, color on paper
H. 42.5cm　L. 141.4cm

圖繪吳騫攜童子於山中採藥的景象，為吳騫七十一歲像。老人頭戴草笠，鶴髮童顏，身體瘦健，坐於崖石上，一覽羣峰，遊興不減。身後童子手持靈芝，旁邊草簍中裝滿了藥材和仙果。齊雲山位於安徽休寧縣，與黃山之景有異曲同工之妙，山中多藥材，並不乏歷代名士的題詠。

吳騫畫像用筆線條細潤，面部主要以渲染為主，設色淺淡。背景山水筆墨秀潤，較為寫實，運用大片的暈染表現齊雲山清奇的景觀。其中的青松、靈芝、仙果等隱寓"長壽"，故此圖應有"祝壽"之意。

本幅款署"癸亥秋為兔牀先生寫。陽羨陶源"，鈐"陶""源"（白文連珠印）。"癸亥"為嘉慶八年（1803）。引首有晚清黃山壽題"齊雲採藥"，款署"丁未嘉平月上澣，蓉初仁兄大人屬題"，鈐"黃山壽印"（白文）。卷後有屠倬、查初揆、陸素生等多家題跋（略）。

吳騫（1733—1813），字槎客，號揆禮，又號兔牀先生。仁和（今杭州）貢生，世居浙江海寧。擅山水，仿倪瓚。間亦製印，工詩詞。陶源，生平不詳，待考。

200

齊雲采藥圖

丁未嘉平月上瀚
蓉初仁兄大人屬題
武進黃山壽

癸亥秋仲為
克庵先生寫
陽羨陶源

# 107

**佚名 密齋讀書圖軸**

清中期
紙本　設色
縱146.9厘米　橫52.4厘米

**A Married Couple Reading in a Study**

Anonymous, Mid-Qing Dynasty
Hanging scroll, color on paper
H. 146.9cm　L. 52.4cm

圖繪王玉燕與其夫詒城於家中讀書賞
畫情景。人物傳神，景致優雅，氣氛
融洽，反映了王玉燕夫婦恩愛和諧的
家庭生活。

本幅無作者款印。鑑藏印三方："廷
雒審定"（朱文）、"餅盒鑑賞"（朱
文）、"曾在廷邵民處"（朱文）。上
詩堂及左裱邊鮑之鐘、王文治、伊秉
綬題詩跋，鈐印八方（見附錄）。下詩
堂鑑藏印二方："廷雒審定"（白文）、
"塞上來蕉園"（白文）。

王玉燕，字玳梁，是清代名家王文治
之孫女，出身書香門第，精於詩、
書、畫。其夫左蘭成，字詒成，丹徒
人，曾向王文治學習書法。

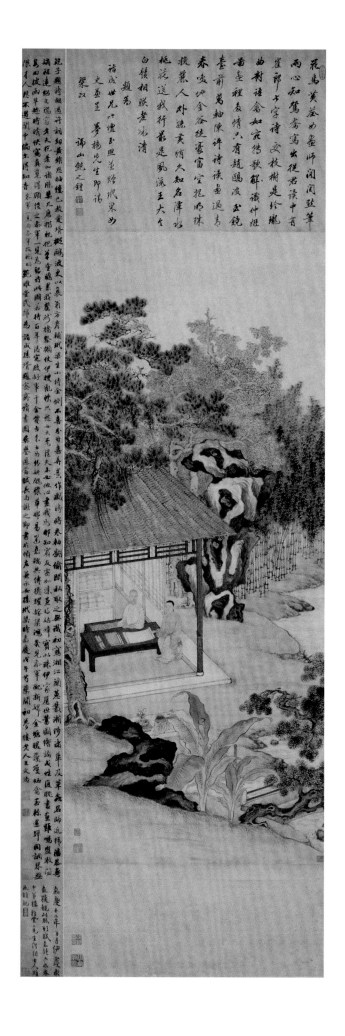

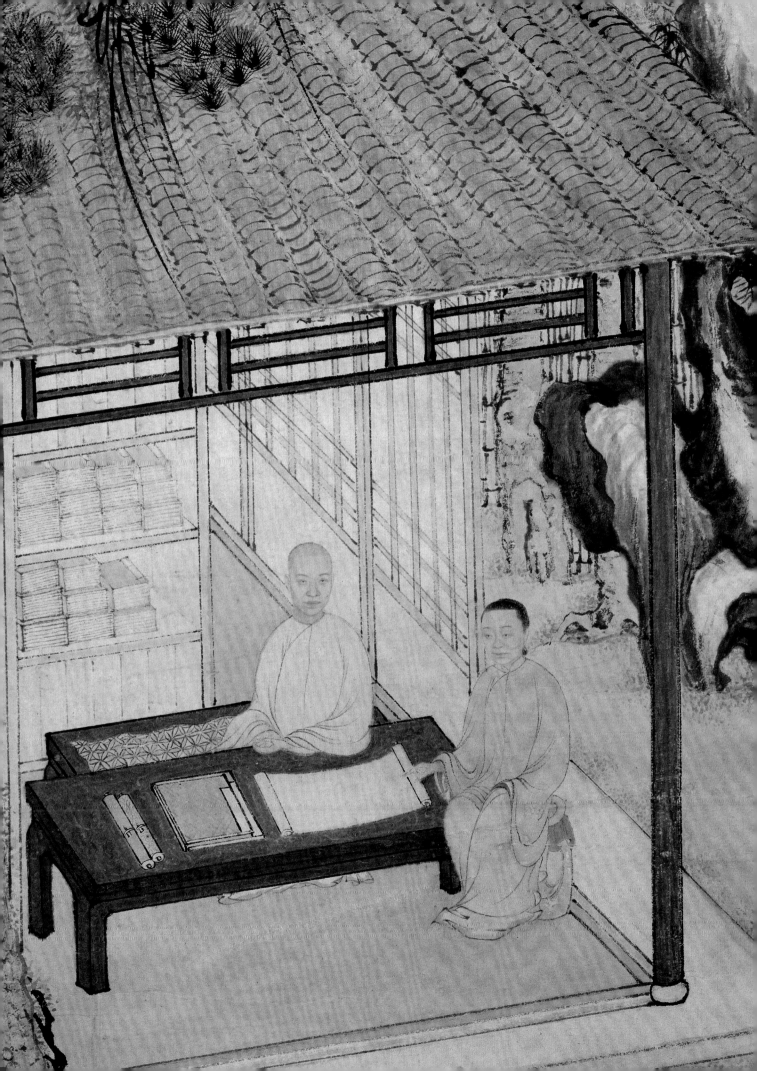

## 108

丁以誠　鐵保像軸
清嘉慶
紙本　設色
縱126.7厘米　橫67.4厘米

**Portrait of Tie Bao**
By Ding Yicheng, Jiaqing period,
Qing Dynasty
Hanging scroll, color on paper
H. 126.7cm　L. 67.4cm

圖繪鐵保長鬚、微胖，眉眼已見皺
紋，為五十餘歲時的真實寫照。他身
着官服，手持圓硯，桌上還放着兩塊
硯台和一把寶劍。簡單的幾件器物，
即突出他對書法的酷愛。

本幅作於嘉慶十五年（1810），形象準
確寫實，微染而見凹凸之形，兼容江
南法和墨骨法，可一窺丁氏家傳的肖
像畫風貌。

本幅左下自題：“丹陽丁以誠寫。”鈐
“丁以誠”（白文）、“義門”（朱文）。
上鐵保自題（見附錄），另有葆琦題：
“外祖鐵梅翁先生自題行樂圖”，鈐
“葆氏鑑定”（白文）、“竹軒”（朱橢
圓）；“甥葆琦敬藏”，鈐“孫卿書畫”
（朱文）、“金吾故吏”（白文）。

鐵保（1752—1824），字治亭，號梅
庵，一號鐵卿，原姓覺羅氏，後改棟
鄂，滿洲正黃旗人。乾隆三十七年
（1772）進士，官至兩江總督、吏部尚
書。精書法，與翁方綱、劉墉、成親
王永瑆並稱“翁劉成鐵”。亦喜畫梅。
丁以誠，生卒不詳，字義門，丁皋
子，承家法，善寫真，兼工山水。

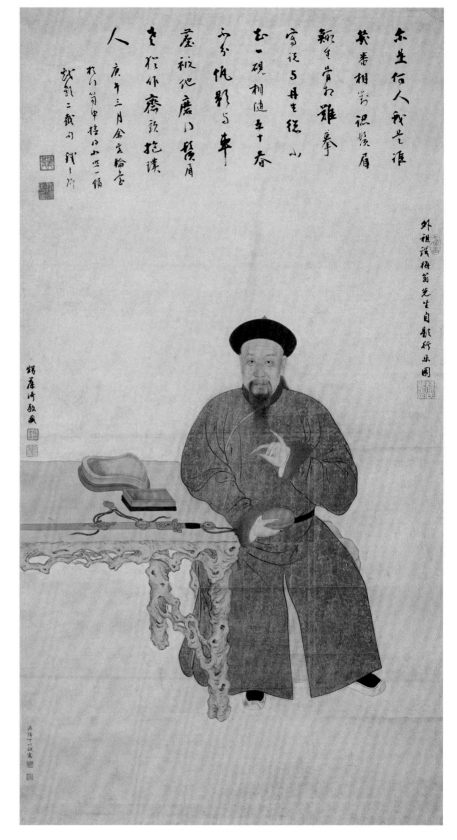

## 109

丁以誠　駱綺蘭平山春望圖像卷
清中期
紙本　設色
縱30厘米　橫135.7厘米

**Portrait of Luo Qilan Enjoying the Spring View in the Suburbs**

By Ding Yicheng, Mid-Qing Dynasty
Handscroll, color on paper
H. 30cm　L. 135.7cm

圖繪駱綺蘭在郊外眺望春景。她淡妝素服，倚石而立，低首凝眸，似在欣賞，又似深思，面部表情平和，突出了她身心之"靜"。細緻刻畫了她篤信佛教，深怡禪理的內心世界。

本圖採用傳統的工筆設色法，人物近當時仕女畫，用筆細潤簡練，敷色輕淡明雅，與改琦、費丹旭畫相近，惟人物注意個性而不落俗套，仍保持了肖像畫的基本特色。

本幅左自識："義門丁以誠製。"鈐"以誠"（朱文）、"義門（白文）。引首王文治題"平山春望"四字，幅前孫星衍題詩、後紙王昶等十家題記（略）。

駱綺蘭，生卒不詳，字佩香，號秋亭，上元（今南京）人，龔世治妻。早寡，少喜詩詞，為著名文人袁枚、王文治弟子。工寫生，尤善畫蘭、多抒孤清之情。中年皈依佛教，深於禪理。

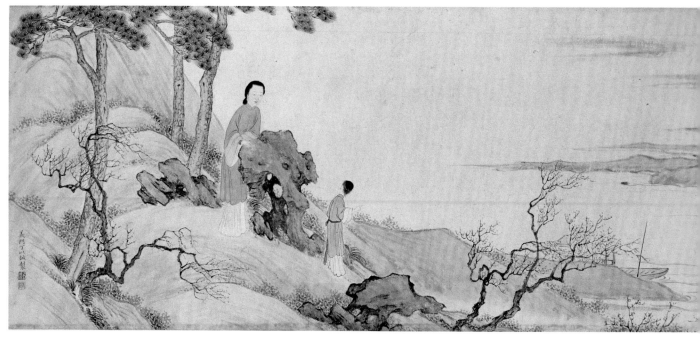

# *110*

## 萬承紀　吳榮光像軸
清嘉慶
紙本　設色
縱167.5厘米　橫49.9厘米

**Portrait of Wu Rongguang**
By Wan Chengji, Jiaqing period,
Qing Dynasty
Hanging scroll, color on paper
H. 167.5cm　L. 49.9cm

此圖是一幅人物肖像與山水背景並重
的作品，以此突出吳榮光遊宦於仕
林，而留戀林泉的心境。畫中人物身
着大袍，頭戴斗笠，站立於崖石之
上，神清氣爽。背景為泰岱之景，山
中松林繁茂，峰巒高聳，沿着遠處盤
迴的石級可見南天門，畫法寫實，構
圖得法，筆法渾厚瀟脫，有文人氣
質。

本幅篆書款題 "嘉慶丁卯秋，荷屋侍
御使浙，便道有登岱之遊。越三年，
庚午四月萬承紀為松壑攬勝以紀。"
鈐 "萬承紀印"（朱文）。左下吳榮光
收藏印一方 "吳氏筠清館所藏書畫"。
裱邊有宋湘、翁方綱、阮元、陳壽棋
等九家題詩（略）。庚午為嘉慶十五年
（1810）。

吳榮光（1773－1843），字殿垣，一
字伯榮，號荷屋，晚號石雲山人，廣
東南海（今廣州）人。嘉慶四年（1799）
進士，歷任御史、湖南巡撫、兼署湖
廣總督等職。精鑑金石，工書畫，好
收藏。萬承紀（1766－1826），字廉
山，號廉三，南昌人。乾隆五十七年
（1792）舉人，工詩文、書畫。少學畫
於羅聘，深悟畫法，又善治印。

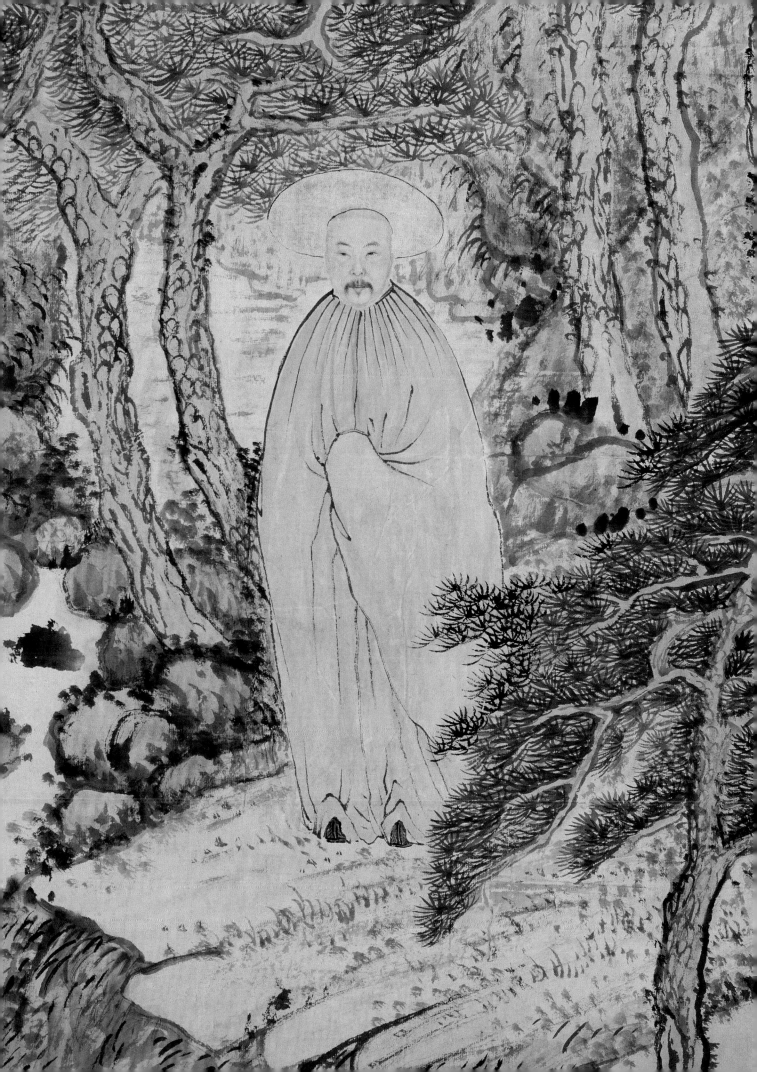

## 111

佚名繪　顧洛補景　屠倬松壑聽泉
像軸

清嘉慶
紙本　設色
縱129厘米　橫31.5厘米

Portrait of Tu Zhuo Listening to the
Waterfall among the Pine Ravines
By anonymous, background by Gu Luo
Jiaqing period, Qing Dynasty
Hanging scroll, color on paper
H. 129cm　L. 31.5cm

圖繪春色明媚，山澗之中，雲氣蒸
騰，樹木蓊鬱，瀑布飛流直下，氣勢
壯觀。屠倬身着春衫，頭戴草帽，臨
流而坐。面部清秀，含笑注視於畫
外，朝氣盎然。在肖像畫法上，似是
受到了西畫的影響，色墨渾然一體，
暈染凹凸過渡自然，臉部及五官的輪
廓，特別是嘴唇的轉折交待非常細
微，用線極淺淡，並富有表現力。補
景筆法恣意灑脫，佈景構思巧妙，在
繁密的構圖中將景與人物自然結合，
不流於俗。春色融融的景致渲染了人
物躊躇滿志、英姿勃發的性格特徵。

本幅款署"西梅顧洛補圖。"鈐"洛"
（朱文）、"西梅"（白文）。上方郭麟
題"松壑聽泉。琴塢學長三十小像。
嘉慶庚午秋日。吳江郭麟"（白文）。
嘉慶庚午為嘉慶十五年（1810）。

屠倬（1781—1828），字孟昭，號琴
塢，晚號潛園，錢塘（今杭州）人，嘉
慶十三年（1808）進士，官至九江知
府，工詩古文，旁及書畫、金石、篆
刻。

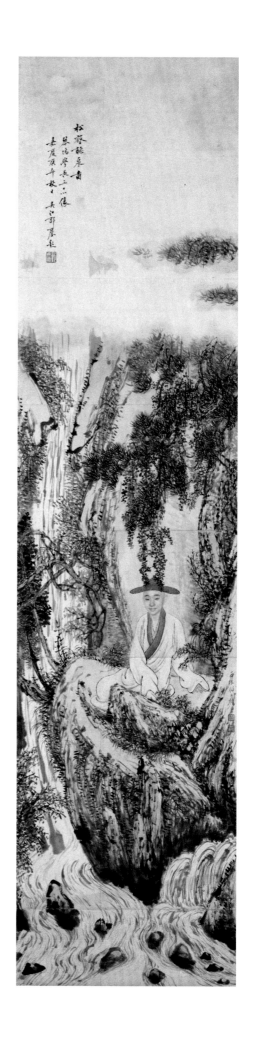

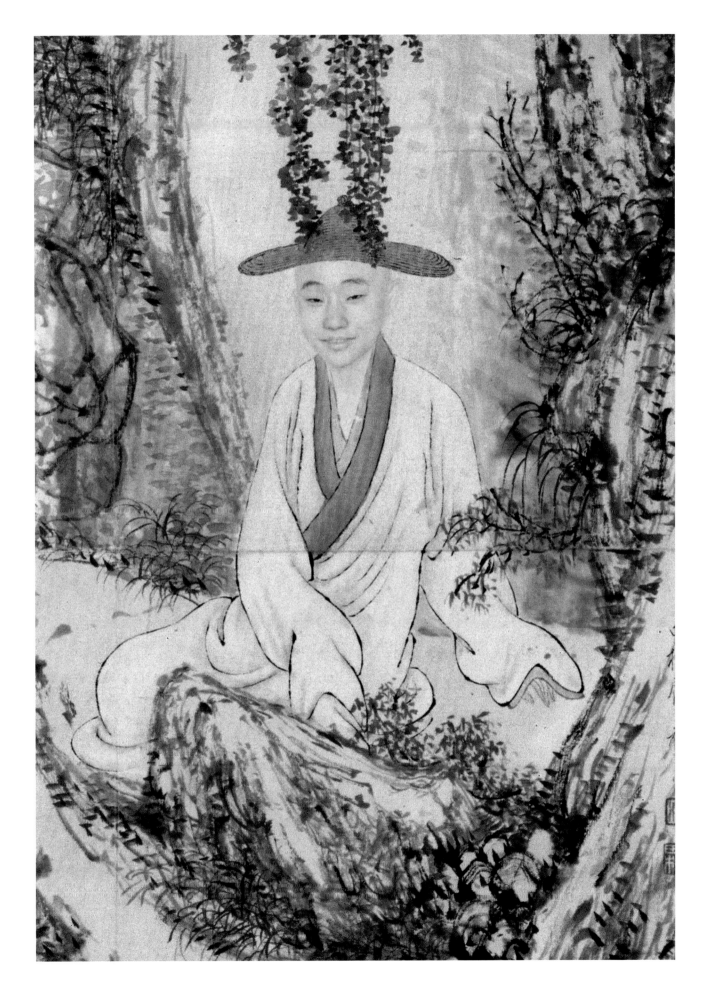

## 112

佚名繪　汪恭補景　韻秋像軸
清嘉慶
紙本　設色
縱93.3厘米　橫33.6厘米

**Portrait of Yun Qiu**
By anonymous, background by Wang Gong
Jiaqing period, Qing Dynasty
Hanging scroll, color on paper
H. 93.3　L. 33.6cm

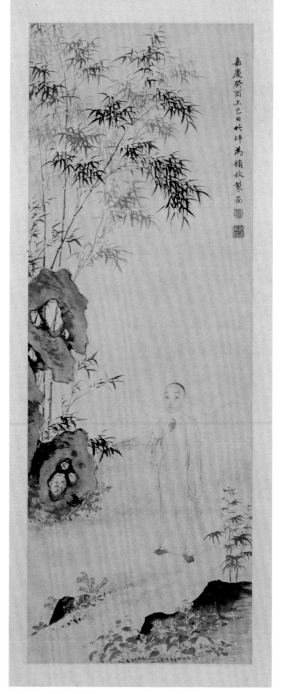

圖繪韻秋於坡石邊手持萱花，迎風而立。他約年近二十，青衫秀骨，面微圓，容貌俊美，雙目凝視遠處，神情中帶有眷戀期盼之意。人物面部渲染、設色都非常淺淡，衣紋線條細弱簡潔，突出了其陰柔、靜雅的氣質，這一風格顯然是受到了改琦、費丹旭的影響。背景花草、湖石也追求淡雅秀逸之趣，墨竹濃淡相兼，疏落有致，為"文（徵明）派"風格。

本幅款署"嘉慶癸酉上巳日，竹坪為韻秋製圖"，鈐"汪恭之印"（白文）、"壽源小隱"（朱文）。"嘉慶癸酉"為嘉慶十八年（1813）。詩堂有沈虎文、蕭偉、金樹春三家題詠及鈐印（見附錄）。

據題跋可知，"韻秋"是一位唱昆曲的旦角，亦是汪恭的詞友和畫友，為志趣相投的知己。汪恭，清乾嘉時人，生卒不詳。字恭壽，號竹坪，安徽休寧人，僑毗陵（今江蘇常州），嘗居吳門（今江蘇蘇州）。精通音律，尤工書法。擅畫山水，旁及人物，花鳥，無一不佳。

## 113

**佚名　汪心農像軸**

清嘉慶
紙本　設色
縱26.5厘米　橫41.8厘米

**Portrait of Wang Xinnong**
Anonymous, Jiaqing period,
Qing Dynasty
Hanging scroll, color on paper
H. 26.5cmcm　L. 41.8cm

圖繪汪氏拈鬚而立，而無任何背景。
據圖名可知，是圖繪於汪氏六十歲，
即清嘉慶十八年（1813）。

本幅篆書題"漸門居士六十小像。"又
張問陶、潘奕雋題詩（見附錄）。鑑藏
印："存精寓賞"（朱文）、"石雪鑑
藏"（朱文）。

汪谷（1754—1821），字琴田，號心
農、漸門居士，安徽休寧人，僑居吳
中（今江蘇蘇州）。善書法，工寫蘭
竹，筆法恬雅。精鑑賞，收藏甚富。
與王文治、袁枚友善。

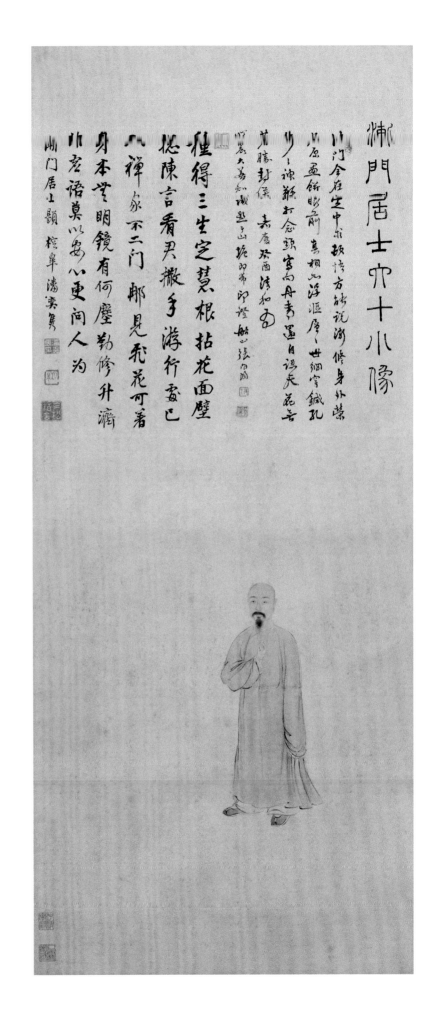

## 114

陸芥舟　郭麐陶然圖像軸
清嘉慶
紙本　設色
縱132.3厘米　橫42.4厘米

**Portrait of Guo Lin Enjoying Life**
By Lu Jiezhou, Jiaqing period,
Qing Dynasty
Hanging scroll, color on paper
H. 132.3cmcm　L. 42.4cm

圖繪郭麐端坐茅舍內獨酌情景。他手
持方杯，悠然自得。作品展現的環
境，如主人公身後佈置的佛像、供桌
佛堂，耳房堆滿書籍的長几，屋旁遍
植的嘉樹、竹林，房前潺緩的小溪和
板橋，無不體現出主人"陶然"的情性
和樂在其中的心境。

本幅無作者款印。左上陳鴻壽題：
"陶然圖。蘧盦屬陸芥舟寫照，周松泉
補圖，陳曼生題記。嘉慶丁丑冬十月
廿又八月同在浦上。"鈐"曼生"（白
文）、"陳鴻壽"（白文）。嘉慶丁丑
為嘉慶二十二年（1817）。

陸芥舟，生平不詳，活動於嘉慶年
間。從肖像畫法看，當宗曾鯨"墨骨
法"，為"波臣派"傳人。

## 115

佚名繪　筠谷補景　王嵩高梧竹草
堂圖像軸
清中期
紙本　設色
縱136.9厘米　橫51.9厘米

Portrait of Wang Songgao in Cottage
among Bamboos and Phoenix
By anonymous, background by Yun Gu,
Mid-Qing Dynasty
Hanging scroll, color on paper
H. 136.9cm　L. 51.9cm

圖繪王嵩高讀書像。其衣着簡樸，表
情嚴肅，目光銳利，有嚴師風範。背
景屋舍簡陋，臨流而設。屋外梧桐翠
竹，秀逸多姿，可能是其在書院的居
所。

本幅款署“華林外史補景”鈐“筠谷”
（白文）。畫左下角鈐印一方“移伯長
壽”（白文）。詩堂及裱邊有王際華、
姚鼐、阮葵生、袁枚等十四家題詩
（略）。題詩者多為王氏的學友或門
生，詩中大多歌詠了彼此友情，並寄
託了對王氏赴任的美好祝願。

王嵩高，字少林，號海山，江蘇寶應
人。出身世家。自幼穎悟，年十八補
博士弟子，乾隆癸未（1763）進士。歷
任知縣、知府。乞歸後為安定書院院
長而卒。平生著述頗多。崔瑤，生卒
不詳，字筠谷，號華林外史，江寧
（今南京）人，善繪山水松竹。

## 116

徐廷璽　魯岩消夏圖卷
清中期
絹本　設色
縱40厘米　橫148.5厘米

**Lu Yan Spending the Summer at Leisure**
By Xu Tingxi, Mid-Qing Dynasty
Handscroll, color on silk
H. 40cm　L. 148.5cm

圖繪庭園之景，園內曲徑通幽，綠柳扶蔭。荷塘上，蓮葉田田，荷花嬌艷。石砌的亭台上，圍以白玉欄杆，亭榭高大軒敞。魯岩坐於亭內，手持羽扇，一腿盤起，神態閑適。其子站立於身旁，共賞荷塘景色。園內又有童子五人，或戲水、或侍候、或對語嬉戲。背景庭園台閣，設色艷麗，具有官署氣息，點明主人的身份。人物畫法精細，面部以色暈染為主，其閑適的姿態則表明了主人樂於林泉的心境。

本幅款題"魯岩先生雅照。徐廷璽寫。"鈐"徐廷璽印"（白文）、"爾瞻"（朱文）。畫後有石韞玉、韓崶、董國華等十五家題詩、卷末陳蚕聲題錄諸家傳記，皆略。

魯岩，待考。徐廷璽，生卒不詳，錢塘（今浙江杭州）人，官廣西府同知，工人物、花鳥，以寫照得名，乾隆時曾供奉內廷。

## 117

**閔貞　巴慰祖像軸**
清中期
紙本　設色
縱104厘米　橫31.5厘米

**Portrait of Ba Weizu**
By Min Zhen, Mid-Qing Dynasty
Hanging scroll, color on paper
H. 104cm　L. 31.5cm

圖繪巴慰祖剃髮披僧袍於蒲團上打坐像。作者着意刻畫人物本身，而於背景不着一筆。全畫結構準確，人物精細傳神。畫技主宗"墨骨法"，凹凸有序，極富立體感，為閔貞肖像畫之佳構。

本幅無作者款印。右上圖名"雋堂居士像。漢陽元煥樞題。"鈐"子政"（朱文）。另有達生題記（見附錄），據此知此像為閔貞所繪。左下有"外孫吳雲蒸展拜敬觀"款。裱邊：韓廷秀、程振甲、黃成、吳鼐、黃沫、汪燁、金葶七家題詩，鈐印十三方（略）。

巴慰祖（1744—1793），字予籍，一字子安，號晉堂，又號雋堂、蓮舫，安徽歙縣人。喜古玩，精鑑藏，工書畫、篆刻。閔貞（1730—1788），字正齋，江西南昌人，後長期在揚州以賣畫為生。為人至孝，有"閔孝子"之稱。擅長畫肖像，亦長於人物、仕女。畫法有白描、小寫意、大寫意等風格。而大寫意為其本色畫，筆墨奇縱，氣象豪邁，獨具一格。

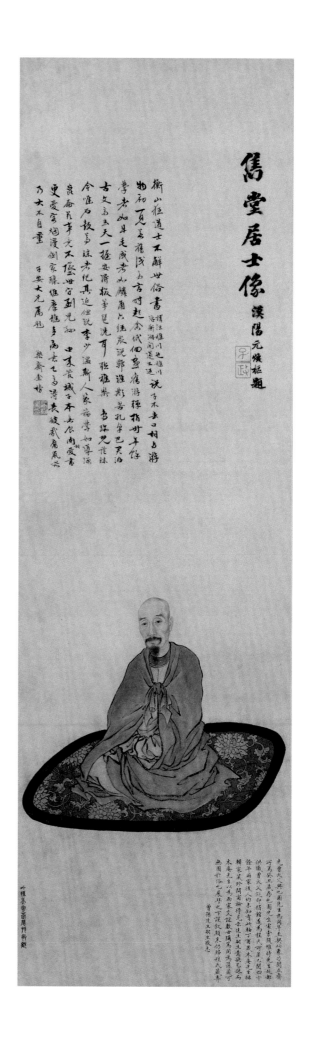

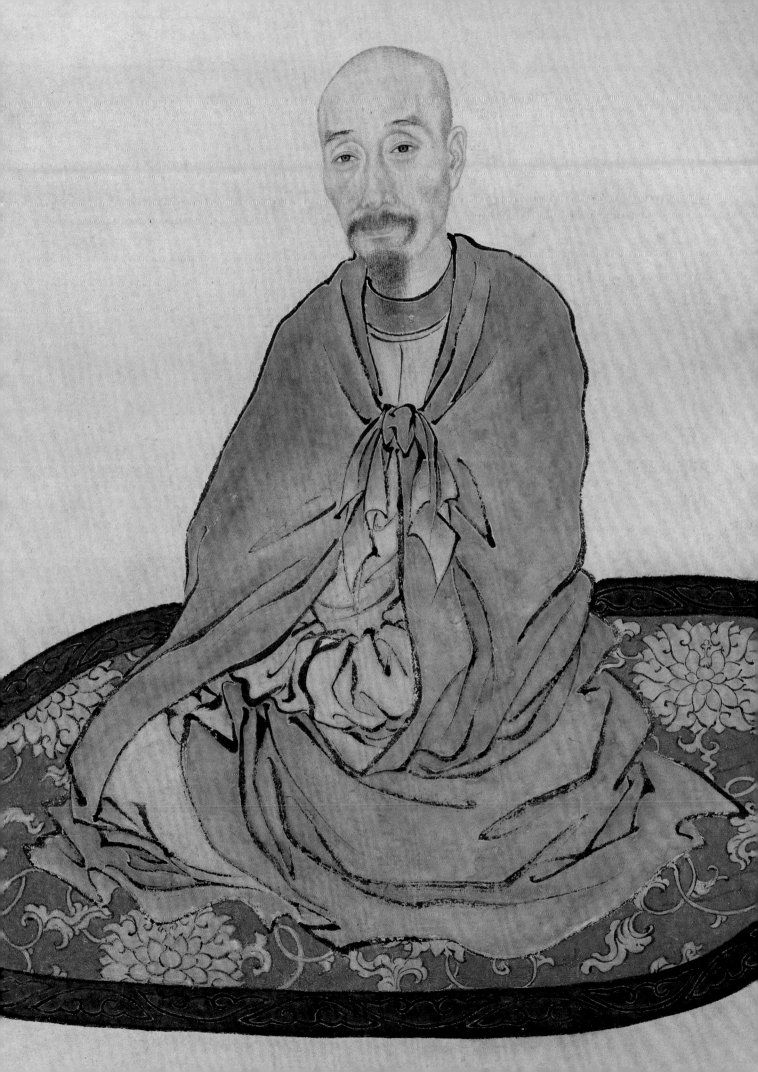

## 118

**潘恭壽　王玉燕寫蘭像軸**
清中期
紙本　設色
縱111.3厘米　橫41.6厘米

**Portrait of Wang Yuyan Drawing Orchid**
By Pan Gongshou, Mid-Qing Dynasty
Hanging scroll, color on paper
H. 111.3cm　L. 41.6cm

圖繪王玉燕於園中畫蘭之狀。于端坐
石桌前執筆凝神，園中湖石剔透，桂
花飄香，表現了王氏閨閣作畫的真實
情景。據記載，潘恭壽與王文治交往
甚密，故此像當為面對真人寫生之
作。

本幅無作者款印。另有王文治題詩、
跋（見附錄）。

王玉燕，字玳梁，清著名書家王文治
之孫女。能詩文，善繪畫，初承家
學，後師潘恭壽。尤長畫梅蘭、水
仙。潘恭壽（1741—1794），字握筠，
又字慎夫，號巢蓮、蓮居士等，丹徒
（今江蘇鎮江）人。擅畫，與張崟共創
"丹徒派"（一謂"京江派"）。所繪多
有王文治題，故有"潘畫王題"之說。

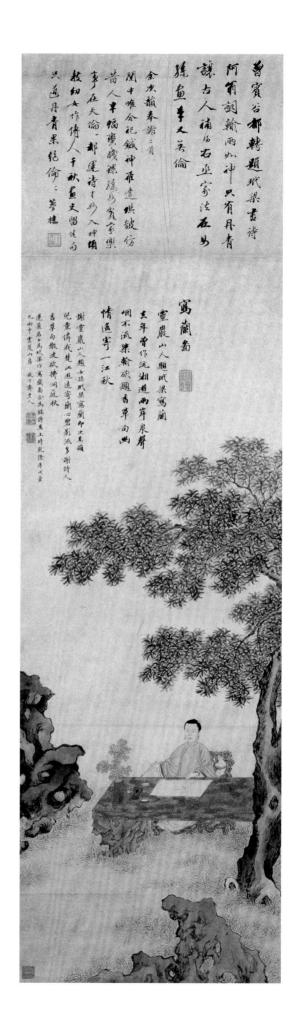

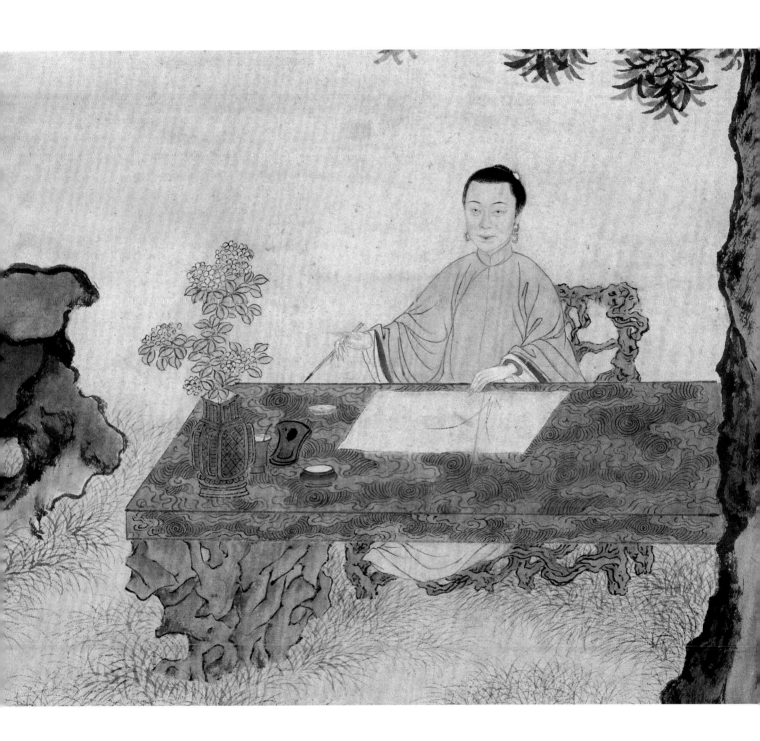

## 119

沈景　袁紓亭出山圖軸
清中期
紙本　設色
縱89.8厘米　橫51.2厘米

Portrait of Yuan Shuting Coming out to
His New Post
By Shen Jing, Mid-Qing Dynasty
Hanging scroll, color on paper
H. 89.8cm　L. 51.2cm

圖繪袁紓亭五十餘歲像，時紓亭隱居
故里，唸佛參禪，寄情方外。後奉召
赴任，因作圖以留念，名為《出山
圖》。畫中袁紓亭身材清瘦，髡髮，
着僧衣，手持塵尾，行立於松下，頗
有仙風道骨之感。其面瘦削，顏色白
皙，眉宇疏朗，細目微彎，微含笑
意。面部畫法細膩，賦色清淡，全以
淡赭色暈染，濃淡變化微妙自然，只
是在眼眶處有明顯的重色。對人物神
情和心境的描繪恰到好處，人物衣衫
和塵尾有飄然之態，似有走出畫面之
感，與題意相符。補景蒼松畫得秀麗
瘦勁，以渴筆運墨，畫法獨特。

本幅款署"雲浦沈景寫"鈐"沈""景"
（白文）。"陽羨吳明復補松"。詩堂
及裱邊題詠者多人，皆為其師友或兄
弟，包括有袁枚、袁樹、畢瑞龍、汪
廷昉等共十三家，皆略不錄。

袁紓亭，即袁知，生卒不詳，字紓
亭，袁枚族弟，錢塘（今浙江杭州）
人。乾隆舉人，官至大同知府，署雁
平道。工詩，有文集。沈景，生卒不
詳，字星祥，上海人。張熊弟子，工
山水。

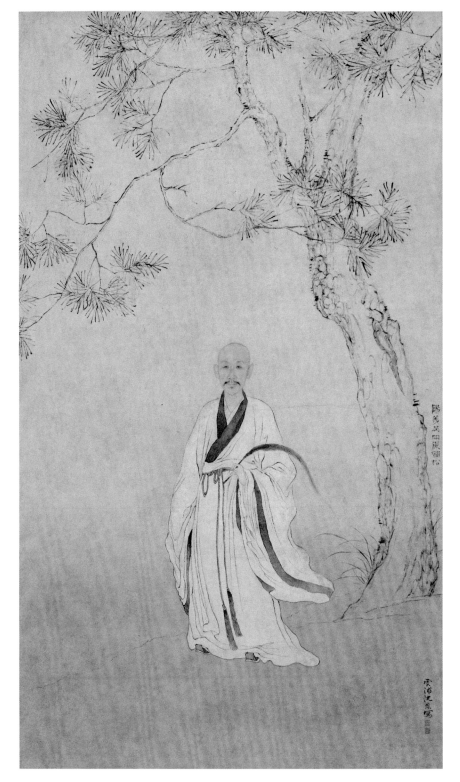

## 120

顧洛　郭麐盟鷗圖像軸
清中期
紙本　設色
縱93.7厘米　橫40厘米

Portrait of Guo Lin Having a Secluded Life
on Boat in Company with Guys
By Gu Luo, Mid-Qing Dynasty
Hanging scroll, color on paper
H. 93.7cm　L. 40cm

圖繪郭麐退隱，乘扁舟蕩漾湖面，與
沙鷗為友的情景。他身着布衣，頭戴
斗笠，作煙波釣徒的打扮。湖畔垂楊
搖曳，水面紅蓼飄浮，沙鷗翔集，環
境幽靜，情致閑逸。人物肖像取江南
畫法，線條勾勒五官，赭石暈染深
淺。運筆洗練，造型準確，可以看出
畫家精於人物、擅長白描的特長和功
力。

本幅自題："西梅居士顧洛畫。"鈐
"顧"、"洛"朱文聯珠印。畫中奚岡
題："盟鷗圖，蒙泉外史書。"下鈐
"奚岡"（朱文）、"蒙居士"（白文）印。
上下左右裱邊，有吳錫麟、徐嵩、汪
玉珍九家題記（略）。

顧洛（1763—1837），字禹門，號西
梅，錢塘（今浙江杭州）人。書法古勁
圓厚，工畫人物、山水、花卉、翎
毛，頗為生動，尤擅長仕女，寫古衣
冠，淵雅靜穆，深得陳居中神髓。惟
隨意揮灑，落墨奔放，不免作家習
氣。生平作畫未嘗重稿，亦未嘗授一
弟子。

## 121

**華鍾英繪　潘恭壽補景　耕亭獨立圖軸**

清中期
紙本　設色
縱107厘米　橫58.8厘米

**Portrait of Geng Ting Standing Alone**
By Hua Zhongying, background by Pan Gongshou, Mid-Qing Dynasty
Hanging scroll, color on paper
H. 107cm　L. 58.8cm

圖繪耕亭體態偉岸，鬚髮濃黑，精神飽滿。只是在眼部的細微之處及其深邃矜持的目光中才顯示出已是花甲之人。

本幅款署"獨立圖。華鍾英寫真，潘恭壽補景，王文治題識。"鈐"王文治印"（白文）、"曾經滄海"（白文）。畫左上方為王文治於嘉慶丙辰（1796）題詩，右下為莫瞻菉於嘉慶癸亥（1803）題詩。上裱邊為耕亭門生程昌期、陳萬金、汪如洋三家題詠。

"耕亭"為鎮江人，出身世家貴族，自幼聰慧多才，後家道中落，耕亭乃獨立奮進，成為進士，入翰林院。居官清貧自守，有大儒之風，門下弟子眾多。其弟亦為進士，家門重盛。華鍾英，生平待考，為江蘇丹陽人，畫史載其"寫真得正派"。

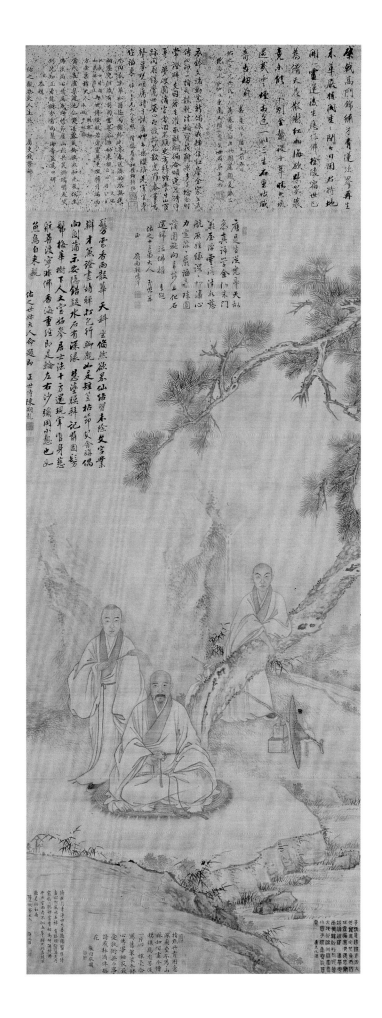

## 122

**佚名　慶保像軸**
清中期
絹本　設色
縱130厘米　橫59厘米

Portrait of Qing Bao (Youzhi)
Anonymous, Mid-Qing Dynasty
Hanging scroll, color on silk
H. 130cm　L. 59cm

圖繪慶保在山中參禪之景。慶保身着
袈裟，端坐於蒲團上，表情安詳平
和。身後兩邊各有一侍者，其一手持
拂塵而立，其一稍後，倚松而立。樹
下挑擔上繫有書冊、斗笠。據張鳳鳴
所題"前身原是維摩詰，墮落塵寰四
十年"之句，此圖應是慶保四十歲
像。畫中侍者面部同樣較為寫實，各
具風貌，大概確有其人。補景為高山
巨石，不見峰頂的大山水，表現出一
種曠遠、靜謐、絕塵的意境。全圖除
了人物面部着色外，其他部分都加以
水墨暈染勾勒，筆法穩健，追求一種
古樸蒼勁的風格。

本幅有顏鳴漢、陳嗣龍、許元淮、張
均、沈謙五家題跋並鈐印，詩堂及裱
邊有王文治、錢學彬、騰額、駱倚蘭
等十一家題詩。皆略不錄。

慶保，清嘉慶、道光時人，字佑之，
號焦園，滿洲鑲黃旗人，姓章佳氏，
曾任江蘇布政使、廣州將軍、分巡台
灣兵備道、台灣知府等職。出身於滿
洲貴族世家，祖父、父親、兄弟皆累
任高官要職。佑之善畫花卉鳥蟲，尤
善蝴蝶，亦長於指畫。

## 123

周笠　曹貞秀像軸
清中期
紙本　設色
縱138.8厘米　橫79厘米

Portrait of Cao Zhenxiu
By Zhou Li, Mid-Qing Dynasty
Hanging scroll, color on paper
H. 138.8cm　L. 79cm

圖繪曹貞秀面目清秀，頭鬢簪花，修
飾得體。身着藍色衣衫，一手倚琴
案，一手持花，端坐於窗前，神態嫻
雅端莊。人物面部在寫實的基礎上，
略作美化，使之在某種程度上帶有仕
女畫的特徵，融入了時代的審美趣
味。服飾刻畫細膩，敷色淡雅，以藍
色為主的冷色調突出了人物莊重賢淑
的氣質。窗外點景有書童、仙鶴、翠
竹、湖石、點明了人物的身份特徵和
文人修養。畫中背景竹石為曹貞秀自
繪，雙勾竹，清雋有致，湖石筆法，
落墨大方，是難得之作。

此圖無年款。在畫左方有其夫王芑孫
的即興題跋（見附錄），畫右下方款署
"吳中周笠寫"，鈐"周笠之印"（白
文）、"雲岩"（朱文）。畫右有曹貞
秀鈐"墨琴"（朱文）。畫左下收藏印
一方"周肇祥曾護持"（朱文）。

曹貞秀（1762 — ？），一作曹秀貞，
清代女畫家。字墨琴，自署寫韻軒，
安徽休寧人，僑吳門（今江蘇蘇州）。
畫家曹銳之女，書法家王芑孫之妻。
擅畫梅，亦擅書法。周笠，乾、嘉時
人，字符贊，號雲岩，又號韻蘭外
史。吳縣（今江蘇蘇州）人。能詩，
畫，初寫真，中歲棄去，專門花卉，
山水摹沈周，間作仕女，亦盡態極
妍。

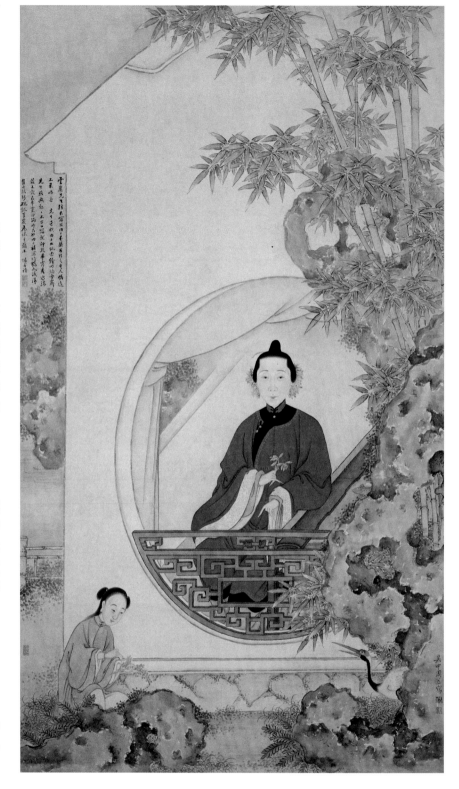

## 124

玉堂繪　改琦自補　醫俗圖像軸
清中期
紙本　設色
縱27.2厘米　橫30.5厘米

Portrait of Gai Qi Pointing at Bamboos
Which Cure Bad Taste
By Yu Tang, background by Gai Qi
Mid-Qing Dynasty
Hanging scroll, color on paper
H. 27.2cm　L. 30.5cm

《醫俗圖》取白"種竹可醫俗"之意。
畫中改琦站立在山坡上，以手指竹，
有感而發。坡上綠草茸茸，山石秀
麗，幾枝新篁在風中也長出了枝葉。
肖像面部敷色清淡，落墨潔淨，衣紋
線條輕柔纖細，表現出人物內向、文
秀的氣質。對於眼睛的刻畫格外細
膩，不惜筆墨，在對比中表現人物的
才情和精神，給人留下深刻的印象。
背景補圖是改琦本人所繪，構圖簡
潔，意境清幽，坡石設色清新，具有
生趣。所繪墨竹用筆流暢，疏簡之中
別具清韻。

本幅改琦題右上"醫俗圖"，左下款署
"玉堂寫照，玉壺補圖"鈐"改琦"（朱
文）。畫上詩堂裱邊題簽"玉壺外史醫
俗圖。壬辰五月吳昌碩。"鈐"吳俊卿
印"（白文）、"缶"（朱文）。有淩霞
題記一則，見附錄。

改琦（1774—1829），字伯蘊，號香
白，又號七薌，別號玉壺外史。其先
本西域人，家居松江（今屬上海市）。
出身官僚世家，卻絕意功名，寄牛涯
於筆耕硯耘，詩、文、書、畫都有造
詣，尤以畫聞名。工畫人物、仕女、
佛像，所畫仕女，形象纖細，創造了
清代後期仕女畫的典型風貌。亦能山
水、花草、竹石，得華喦筆意。玉
堂，生平待考。

楚白庵　王學浩補景　鳳橋像卷
清道光
紙本　淡設色
縱32.7厘米　橫100.6厘米

**Portrait of Feng Qiao**
By Chu Bai'an, background by Wang
Xuehao, Daoguang period, Qing
Dynasty
Handscroll, light color on paper
H. 32.7cm　L. 100.6cm

圖繪鳳橋身着長袍，面容清癯，倚石
而坐，情態文雅、恬淡。面部用中鋒
細筆勾勒再略染淡赭，衣紋則以白描
法純用墨線勾出，頗具生動之姿，顯
示了畫家的寫實功力。

本幅無作者款印，有王學浩題一則
（見附錄）。鑑藏印：“鴻甫”（朱文）。

據王學浩題，此圖中鳳橋肖像為吳門
（今江蘇蘇州）畫家楚白庵所繪，背景
由王學浩於鳳橋死後補圖。楚白庵和
鳳橋生平不詳，當與王氏同時。王學
浩（1754—1832），字孟養，號椒畦，
江蘇崑山人。善畫山水，為王原祁入
室弟子。所作結體精微，筆法蒼古。
晚年專用破筆，氣象雄渾，自成家
數。亦工詩、書。

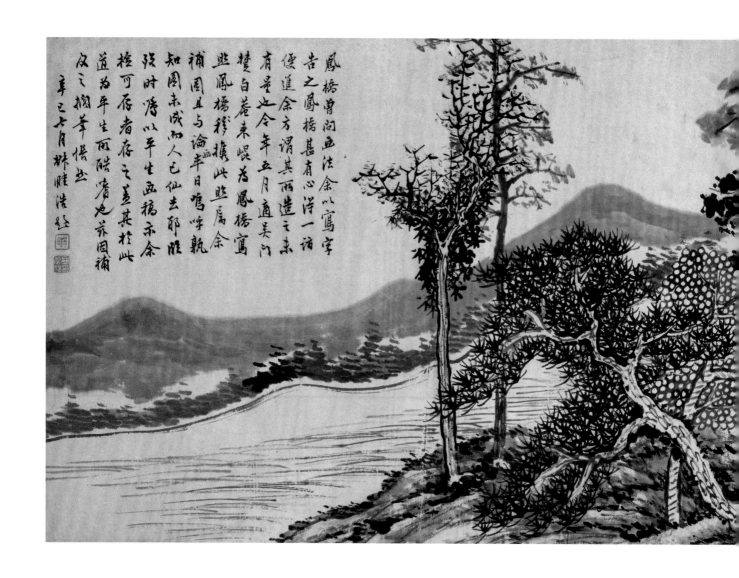

## 126

改琦　錢東像軸
清道光
紙本　設色
縱35.9厘米　橫50.2厘米

**Portrait of Qian Dong**
By Gai Qi, Daoguang period,
Qing Dynasty
Hanging scroll, color on paper
H. 35.9cm　L. 50.2cm

圖繪錢東身着僧服盤坐於菩提樹間。
據畫中題贊可知,此為"禪定"之遺
像。圖中人物、樹木及陳設描繪精
細,色彩艷而不俗,是改琦肖像畫之
精品。錢氏妝扮似觀音,踞菩提樹
上,反映了其生前的信仰和死後往生
西方極樂的願望。

本幅作者自題:"以雲為水,因樹為
屋。春風自來,鬚眉盡綠。桃花作
飯,青藝可餐。萬山深處,如此高
寒。清磬一聲,斜陽無影。但聞妙
香,已入禪定。玉魚老居士遺教,那
迦定侍者改琦頂禮作贊,時癸未九
月。"鈐"七香"(朱文)、"改琦畫
印"(白文)印。"癸未"為道光三年
(1823),改琦時年七十二歲。裱邊高
豐、錢杜、孫義昱、周世錦、戴熙、
劉鼎題詩,鈐印十二方(略)。

錢東(1752—?),字東皋,號袖海,
又號玉魚生,仁和(今浙江杭州)人,
僑居江蘇揚州。當時著名文人。工
詩,尤長詞曲。善書畫,花卉學惲壽
平,山水宗文徵明。

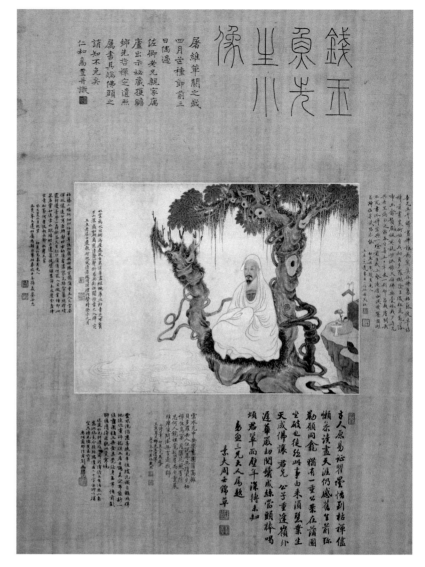

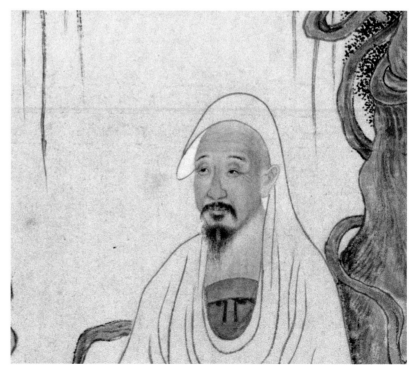

## 127

姚元之　湯金釗行樂圖軸

清道光

紙本　設色

縱142厘米　橫72.5厘米

Life Portrait of Tang Jinzhao

By Yao Yuanzhi, Daoguang period,
Qing Dynasty

Hanging scroll, color on paper

H. 142cm　L. 72.5cm

圖繪湯金釗五十四歲時肖像，像主身
穿淺灰色便袍，足登冠靴，免冠，短
鬚，左手持書，右手按膝，盤腿坐於
炕沿，牀頭茶几上置放着書籍，頗能
表現湯金釗在公事之暇於官衙書房靜
坐讀書的景況。

本幅自題："主人愛幽僻，靜坐讀書
偏。開窗賞明月，掩關寫竹蘭。擬圖
先擬人，想像羲皇前。胸襟淡秋水，
氣宇和春煙。寓名存妙理，迴絕塵囂
纏。應是性靈近，詎非靜好偏。寫來
頗神似，佈置慚周全。翰墨貴天趣，
心神諧靜緣。丙戌九月十四日題為敦
圃侍郎雅正。竹葉亭生姚元之。"鈐
"元之"（朱文）、"姚氏伯昂"（朱文）。
丙戌為道光六年（1826）。

湯金釗（1773－1856），字敦圃，浙
江蕭山人。嘉慶四年(1779)進士，官
至戶部尚書，諡號文端。工書法，風
格秀潤沉穩而有丰神。姚元之（1773
－1852），字伯昂，號薦青，又號竹
葉亭生、五不翁，安徽桐城人。進
士，官左都御史。工書善畫，善白描
人物，所畫花卉不落時人窠臼，間作
果品，別饒風致。

費丹旭　姚燮懺綺圖卷

清道光
紙本　設色
縱31厘米　橫128.6厘米

Yao Xie in Meditation, Repenting for Past-Lust for Women
By Fei Danxu, Daoguang period,
Qing Dynasty
Handscroll, color on paper
H. 31cm　L. 128.6cm

"懺綺"即懺悔好色之意。圖中佳麗十二，各展芳容，是姚氏過去生活的寫照；而姚氏獨坐參禪，心無旁騖，則表現了其幡然悔悟後的心境。作品巧妙地將不同時空的人物事件融於一圖。圖中人物線描細勁，設色淡雅，形象娟秀，佈局亦疏密得當，動靜相宜，體現了費丹旭人物畫的典型風格。

本幅作者自題："懺綺圖。己亥秋日，為梅伯仁兄屬寫。曉樓丹旭。"鈐"子苕"（朱文）印。"己亥"為道光十九年（1839）。鑑藏印："明存真賞"（白文）。引首：黃壽鳳篆書"懺綺圖"並題："香銷月冷溯蘭因，羅綺叢中悟此身。吾欲與君同懺悔，歡如墜雨夢如塵。咸豐紀元九月，梅伯大兄屬題幀首，並儷一絕。黃壽鳳。"

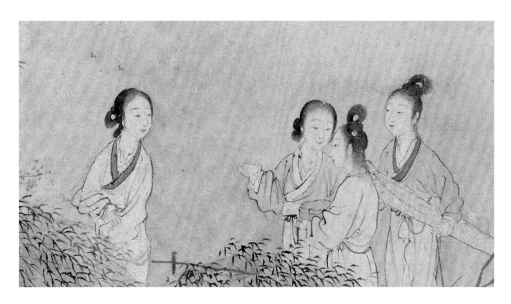

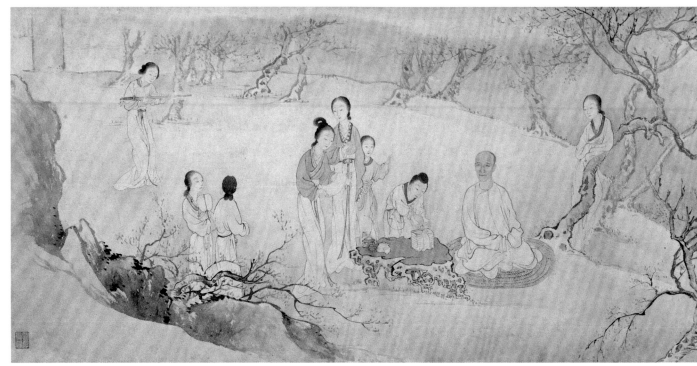

鈐"二疏經捨"（白文）、"壽鳳"（白文）、"竹林社"（白文）印。咸豐紀元即咸豐元年（1851）。尾紙有齊學裘、潘犖、曹峋、郭傳璞等二十五家題跋（略）。

姚燮（1805—1864），字復莊，又字野梅，號野橋，又號大梅山民，浙江鎮海人，僑居上海。道光十四年舉人。後屢試不第，遂絕意仕途。一度沉緬女色，後悔悟。工詩文，尤精填詞。小善畫墨梅、花卉和白描人物。

費丹旭（1802—1850），字子苕，號曉樓，又號環溪生、環渚生、偶翁等，浙江嘉興人。善畫人物、山水、花卉。尤以仕女得名，肖像則"如鏡取影，無不曲肖"，晚清時在浙滬畫壇名噪一時。

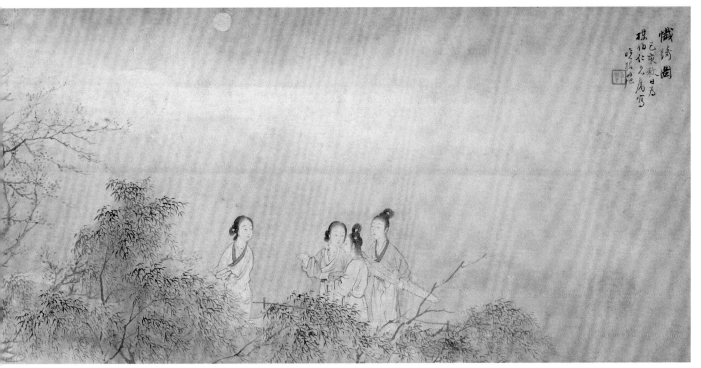

# 129

## 費丹旭　夏鼎像軸

清道光
紙本　設色
縱106.7厘米　橫50.8厘米

**Portrait of Xia Ding**
By Fei Danxu, Daoguang period,
Qing Dynasty
Hanging scroll, color on paper
H. 106.7cm　L. 50.8cm

圖繪夏鼎臨軒讀書像。夏鼎面相平
和，展卷倚窗，似在沉思，又似眺
望。一幅文人憂思之情態。

本幅自題："戊申夏日，為仲笙二兄
屬畫。曉樓費丹旭。"鈐"曉樓書畫"
（白文）印。"戊申"為道光二十八年
（1848）。上詩堂有夏鼎外孫張蔭椿題
（見附錄），詳細記錄夏鼎生平，鈐
"蔭椿翰墨"（朱文）、"研孫"（白文）
印。裱邊有高野侯題："夏仲笙先生
遺像。癸未天中節高野侯謹題於海上
寓廬。"鈐"野侯六十後作"（朱文）、
"高闖兵"（白文）印。

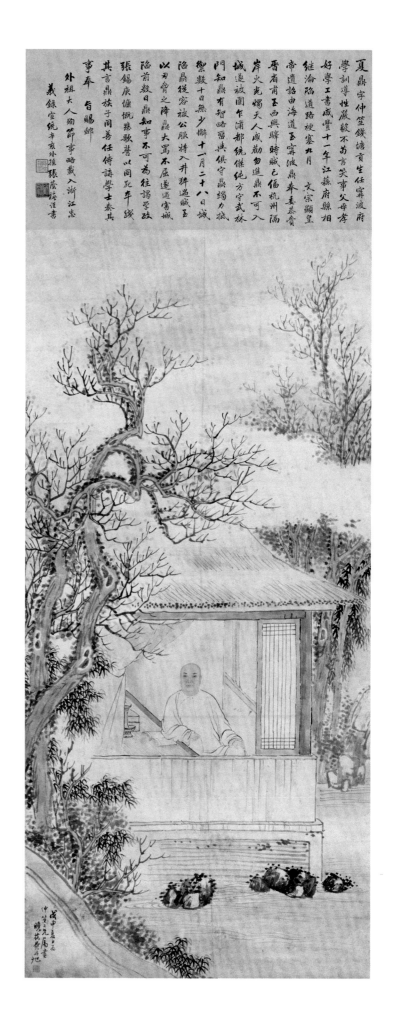

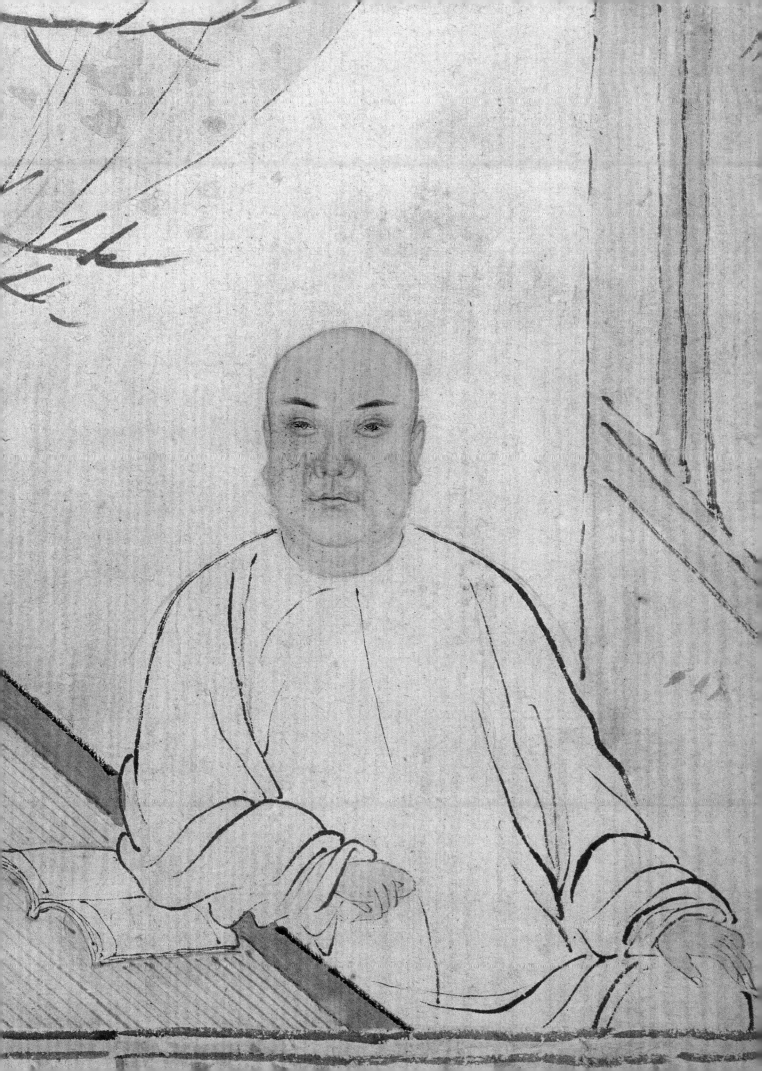

## 130

### 蔡升初　張廷濟像卷

清道光
紙本　設色
縱24厘米　橫30.7厘米

**Portrait of Zhang Tingji**
By Cai Shengchu, Daoguang period,
Qing Dynasty
Handscroll, color on paper
H. 24cm　L. 30.7cm

圖繪張廷濟晚年肖像。佈景簡單，衣
紋洗練，而人物神情刻畫入微，是蔡
升初肖像畫的典型風格。

本幅作者自題："叔未先生七十六歲
像。道光癸卯春中，德清蔡升初寫。"
鈐"蔡可階"（白文）印。"癸卯"為
道光二十三年（1843），蔡升初時年五
十餘歲。鑑藏印："嘉興竹田里鄭甘
延藏"（朱文）。尾紙有張廷濟自題詩
（見附錄）。

張廷濟（1768—1848），原名汝林，
字順安，號叔未，浙江嘉興人。嘉慶
三年（1798）解元。工詩詞，精金石考
據之學，收藏鼎彝、碑版、書畫頗
豐。又能書，尤長於行、楷。亦善畫
梅，頗得古趣。

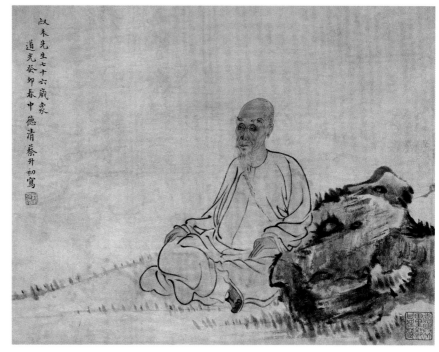

## 131

蔡升初　陶琯愛硯像軸

清道光
絹本　設色
縱110.3厘米　橫32厘米

Portrait of Tao Guan Examining and
Appreciating the Inkstone
By Cai Shengchu, Daoguang period,
Qing Dynasty
Hanging scroll, color on silk
H. 110.3cm　L. 32cm

圖繪陶琯側坐於圈椅之上品硯，不但
人物神形刻畫逼真，且表現出像主平
生酷愛藏硯的嗜好，可謂傳神。

作者自題"蔡升初寫照。"鈐"可階甫"
（白文）印。釋達綏題："紅絲蕉花研
主四十四歲小像。道光己亥上元節，
海昌方外六舟達受題於滄浪亭。"鈐
"釋達綏"（朱文）印。陶琯自題（見附
錄），鈐"陶琯"（白文）、"雲史"（朱
文）印。蔣寶齡題詩（見附錄）。鑑藏
印："倪禹功耽書愛畫記"（朱文）。
道光己亥為道光十九年（1839）。

陶琯（1794—1849），字梅石，號梅
若，又號雲史、鉏雲，秀水（今浙江
嘉興）人。畫家陶樂山長子。善畫，
寫生承其家學；梅石學金農。又精篆
刻，喜藏硯。著有《綠蕉山館集》。蔡
升初（？—1860），一名升，字可階，
浙江德清人。善寫真，畫法學曾鯨，
用筆秀逸，敷色高雅。兼工花卉樹
石，亦秀雅拔俗。

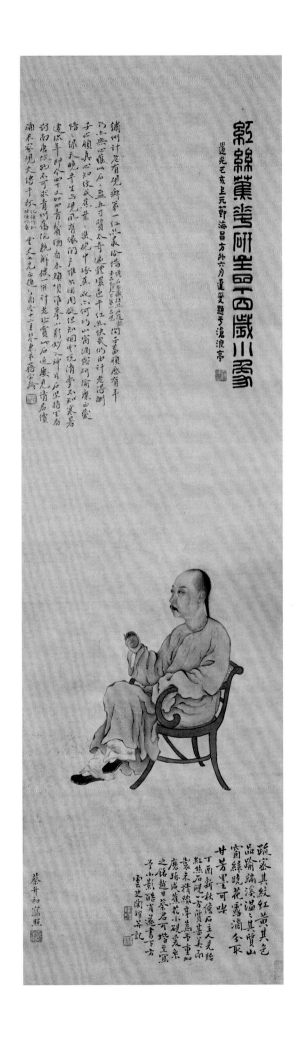

吳俊　蘭坡友古圖像卷
清道光
紙本　設色
縱34.8厘米　橫95厘米

Portrait of Lan Po with a friend Appreciating Antiquities
By Wu Jun, Daoguang period,
Qing Dynasty
Handscroll, color on paper
H. 34.8cm　L. 95cm

畫中的蘭坡為一長者，微胖，面色白皙，微鬚，氣宇大方豪爽。坐前石案上放置着各種青銅古物及卷冊筆硯，蘭坡以手指卷冊，欲有所言，與友人品鑑新得到的古物。圖中將背景道具與人物情態相結合，點明人物的身份和雅好，其畫法亦工細，設色淡雅，是吳俊比較優秀的作品。

本幅款題"友古圖。戊申春日，蘭坡一兄先生屬寫。子重吳俊。時同客都門。"鈐"吳俊之印"（白文）。"戊申"為道光二十八年（1848）。引首戴熙題"友古圖"，款署"丙辰二月，蘭

坡仁兄先生屬題。醇士戴熙書"，鈐"醇士"（朱文）、"戴熙"（白文）。丙辰為咸豐六年（1856）。畫卷另有題詩、跋者多人（略）。

根據題跋，蘭坡為秀水（今浙江嘉興）人，寓居上海。精金石、鐘鼎、碑帖之學，家富收藏，雅擅鑑賞。其子孫亦秉承家學。其侄金爾珍（1840—1917），字吉石，號少芝，亦是畫史留名的大家。吳俊，生卒不詳，一作雋，字子重，號冠英，江蘇江陰人。寫真得古法，亦工篆刻。

友古圖

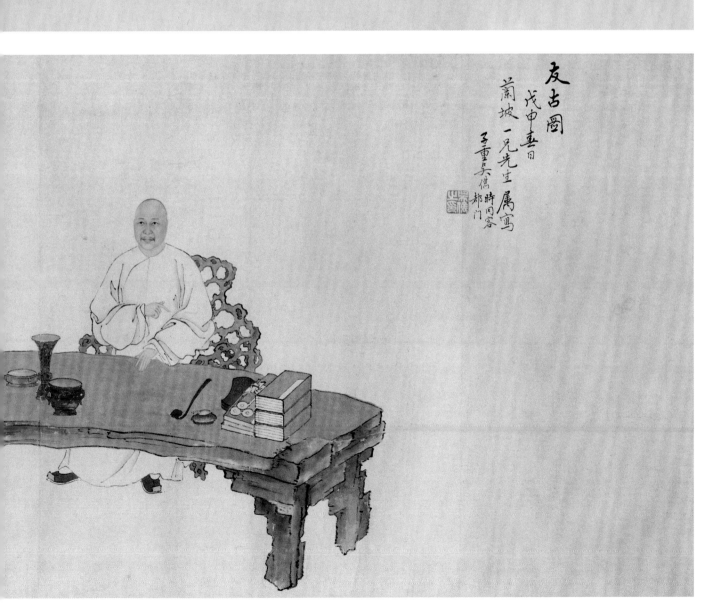

友古圖
戊申春日
蘭坡一兄先生屬寫
子重吳儁時同客都門

# 133

吳俊　祁世長潔花吟舍圖軸

清咸豐

紙本　設色

縱26厘米　橫32.3厘米

**Portrait of Qi Shichang Reading in the Neat Study**

By Wu Jun, Xianfeng period,
Qing Dynasty

Hanging scroll, color on paper

H. 26cm　L. 32.3cm

世長父雋藻借用西晉文學家束皙《補亡詩》之“白華”，教導兒子第一要孝順，第二是要知廉恥，以此作為立身之本。畫家本於此意，畫祁世長於書房中伏案讀書像。畫中的祁世長約三十歲，英姿勃勃，神態恭謙，舉止閑雅。几案上，紙硯書卷，羅列整齊，一塵不染，表現主人潔身自好的特點。其補景亦根據人物的身世背景而作，比較寫實地描繪官邸庭院之景，其間佈置有湖石、紫薇花、松樹，景色清幽，突出了主人世代治學勤勉的傳統和高潔廉正的品格。畫中筆墨秀逸，設色淡雅，亦顯示了畫家的文人修養。

本幅款題“潔花吟捨。戊午長至後二日子禾仁兄大人屬寫。”鈐“臣俊”（朱文）。詩堂為世長父雋藻所寫（見附錄），鈐“息翁”（白文）、“二十二通藉三十八省親歸里四十陳情乞養四十二致仕”（朱文）。戊午為咸豐八年（1858）。

祁世長（1825—1892），字子禾，號敏齋，壽陽人。出身世家，咸豐進士，累官至工部尚書，為官清正。工文章。卒諡文恪。

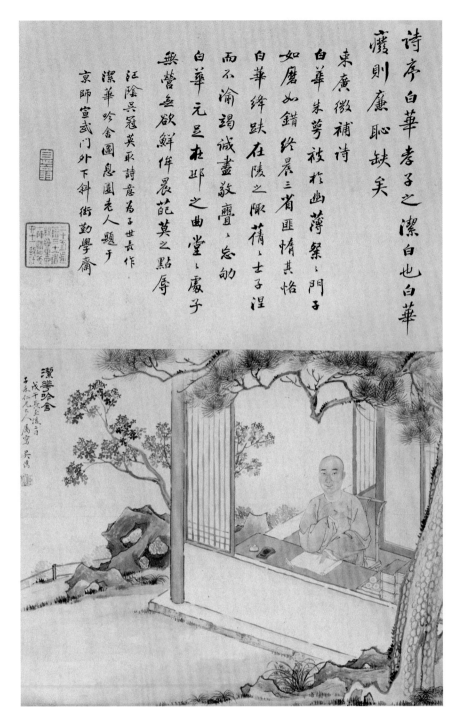

## 134

萬嵐　包世臣像軸

清咸豐

紙本　設色

縱158.4厘米　橫61.5厘米

Portrait of Bao Shichen

By Wan Lan, Xianfeng period,
Qing Dynasty
Hanging scroll, color on paper
H. 158.4cm　L. 61.5cm

圖繪包世臣面容豐滿，身軀微胖，着
長衫，右手持拂塵，安閑站立。

其上篆書"慎伯先生七十八歲小像。
射陵萬嵐寫。"鈐"臣嵐之印"（朱
文）、"萬袖石"（朱文）。幅左包世
臣自題："丈夫當掃除天下，安事一
室，為史氏書之，以為美談。僕老
矣，掃除一室，力尚不及，故取神秀
偈語，屬岫石翁為圖，以致其意。然
身外逢身，又多一着塵埃物，奈何！
咸豐二年仲夏倦翁題記。"咸豐二年
為公元1852年。

包世臣（1775—1855），字城伯，號
慎伯，晚號倦翁。安徽涇縣人。嘉慶
十三年（1808）舉人，晚清書法大家，
亦擅篆刻。萬嵐（？—1860），字袖
石（包氏題記作"岫石"），江蘇鹽城
人，善長畫山水、人物，尤工寫照。

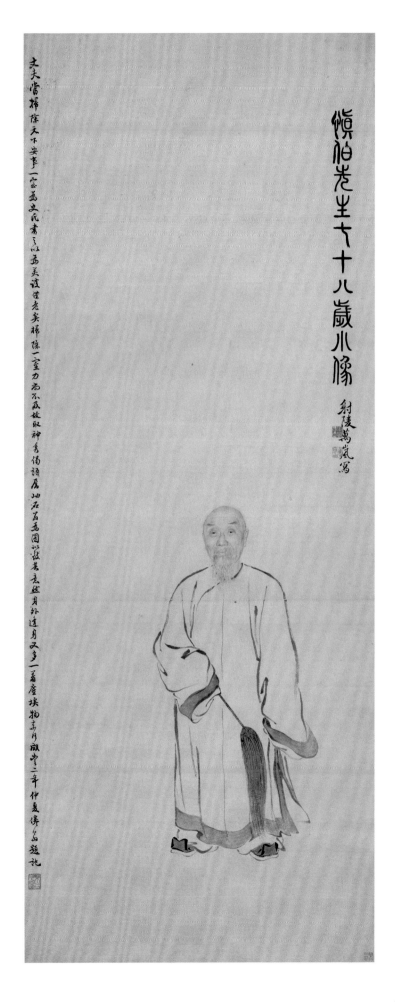

## 135

筱峰　包世臣像軸

清咸豐

紙本　設色

縱93.5厘米　橫38.4厘米

**Portrait of Bao Shichen**

By Xiao Feng, Xianfeng period,
Qing Dynasty

Hanging scroll, color on paper

H. 93.5cm　L. 38.4cm

圖繪包世臣半身像，包氏右手持鑄而立。據題記可知，此像繪於包世臣辭世後不久，以為諸人紀念觀瞻之用。

本幅石亭居士題："筱峰寓居袁浦，與倦翁先生相舟旋者五年，於茲癸丑冬季，倦翁年七十九，殤於海洲，筱峰慨想德容，繪其遺像，以余與倦翁卅年同譜，凤申久要之好，屬為之贊。云：'儒門淡泊，天萎哲人。海內共惜，況吾同心。翁以臣子，振起斯文。皋比坐擁，學海經神。晦翁溢遷，夢寐猶親。箴育起廢，愆過莫聞。感念逝者，德無與鄰。'咸豐乙卯夏六月七日，石亭居士題於靜安草堂。"鈐"石亭居士"（朱文）印。鑑藏印："淮海秦氏之章"（白文）。下詩堂僧真默、高均儒題跋（見附錄）。咸豐乙卯為咸豐五年（1855）。

作者筱峰，一作"筱豐"，生平不詳。據石亭題跋，知為包氏好友。

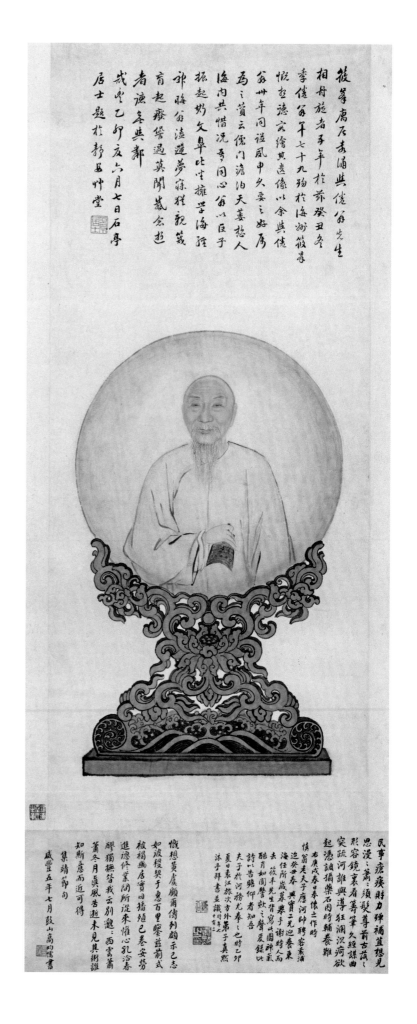

## 136

**筬峰繪　王素補景　吳熙載像軸**
清後期
紙本　設色
縱125.8厘米　橫58.8厘米

**Portrait of Wu Xizai**
By Xiao Feng, background by Wang Su
Late Qing Dynasty
Hanging scroll, color on paper
H. 125.8cm　L. 58.8cm

圖繪吳熙載讀書休憩時的情景，頗有
情節性。畫中，像主合上書函，欣賞
園中花木。假山後面，有二書童正在
烹茶點爐，近處的小童已擺放好茶
杯，便捧着書前來問字。吳氏面含微
笑，親切平易，意有所答。整幅畫面
設色淡雅，筆調輕鬆，表現出文人悠
然閑適、以書自娛的生活情趣。

本幅款題：“讓之仁兄大人玉照。筬
峰寫小梅補景。”鈐“同人合作”（白
文）。

吳熙載（1799—1870），又名吳廷揚，
字熙載，五十後以字行，號讓之，嘗
自稱讓翁，又號晚學居士，江蘇儀徵
諸生。精金石考證，工書法，為包世
臣弟子，行、楷近其師，“幾不能
辨”。篆、隸宗鄧石如，亦成面目，
為時所宗尚。餘事作寫意設色花卉，
風韻絕俗。王素（1794—1877），字
小梅，晚號遜之，甘泉（今江蘇揚州）
人，幼師鮑芥田，又多臨華喦，凡人
物、花鳥、走獸、魚蟲無不入妙。篆
刻效法漢印，為畫名所掩。

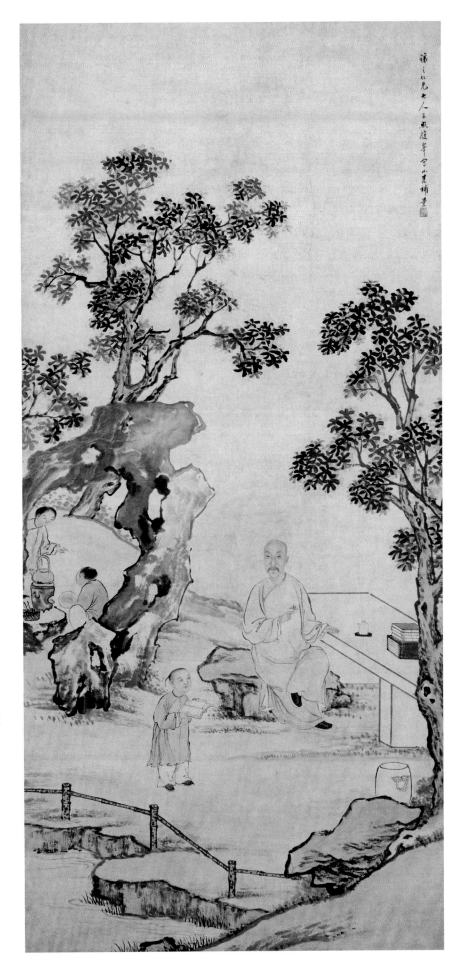

## 137

**佚名　黃鉞像軸**

清道光
絹本　設色
縱26.5厘米　橫26.5厘米

**Portrait of Huang Yue**

Anonymous, Daoguang period,
Qing Dynasty
Hanging scroll, color on silk
H. 26.5cm　L. 26.5cm

圖繪一老者坐於松樹之下，手捻白
鬚，怡然自得。此圖原為一小幀鏡
心，後改裝為軸。

本幅自題："左田八十翁小像。道光
己丑夏五自補竹柏。"鈐"黃""左田"
（朱文聯珠）印。下幅由朱昌頤題詩
（見附錄）。道光己丑為道光九年
（1829）。

黃鉞（1750—1841），字左田，一字
左軍，號左君，安徽當塗人。乾隆五
十五年進士，嘉慶時官至戶部尚書、
禮部尚書，謚勤敏。工詩文、書畫、
篆刻。畫以山水為主，兼善花卉，尤
長畫梅。與董邦達齊名，時稱"董
黃"。又精鑑賞，內府所藏名跡多經
其鑑定。

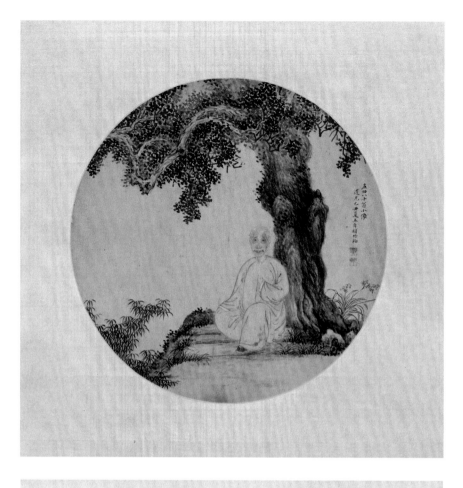

## 138

**顧亮基　自畫像軸**
清光緒
紙本　設色
縱100.6厘米　橫32.7厘米

**Self-Portrait of Gu Liangji**
By Gu Liangji, Guangxu period,
Qing Dynasty
Hanging scroll, color on paper
H. 100.6cm　L. 32.7cm

此圖為畫家顧亮基六十六歲自畫像，所繪情景十分獨特，他棲身在一棵古枯的老樹之巔，縮首拱手，閉目團坐，身處危境卻泰然自若，將一位看破紅塵、遠離塵俗、生死置之度外的高士行徑和情性表現得形象、鮮明。作品構思奇妙，在肖像畫中可謂獨樹一幟。

本幅無款，鈐"顧亮基印"（白文）。稜伽山民題："時金冬心自寫小象，分寄知交目存和尚、鄭板橋、丁鈍丁、羅兩峰等，約有數幀，嘗見其一。今□亦自寫小像數幀，曾分寄先師梁瑑子、世丈陳碩甫、畏友江敔叔、楊元契。茲以此幅寄鞞翁先生，生為誰，近或有人知之者，將來多閱歲年，當費人考索推究矣。實不可知，可與華陽真逸，上皇山樵等人比類，知非頂天立地之人也。自題一詩曰：是人名彷彿，嘉號號依稀，體具三才列，心通大道微，東西南北路，得失死生機。賢教與仙佛，勉旃共所希。光緒六年元月稜伽山民識。時年六十六歲。"下鈐"偶然"（白文）、"物至知知"（白文）。鑑藏印："借此聊遊戲"（白文）。

顧亮基，生平不詳，從自題知其號稜伽山民，光緒六年（1880）為六十六歲，則其生年當在嘉慶二十年（1815），是晚清一位畫家。

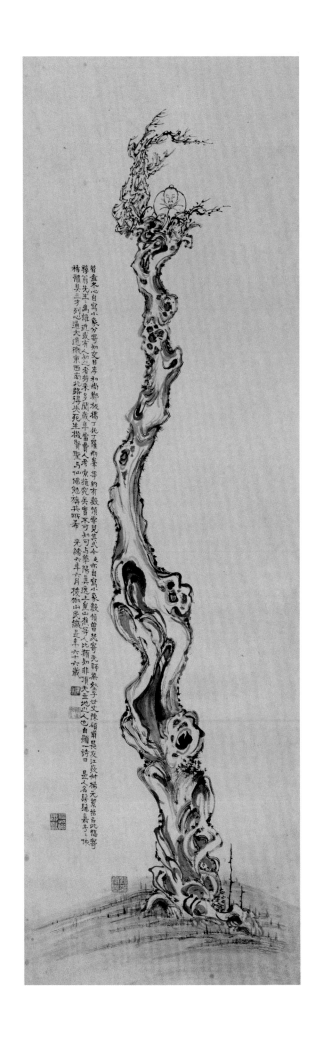

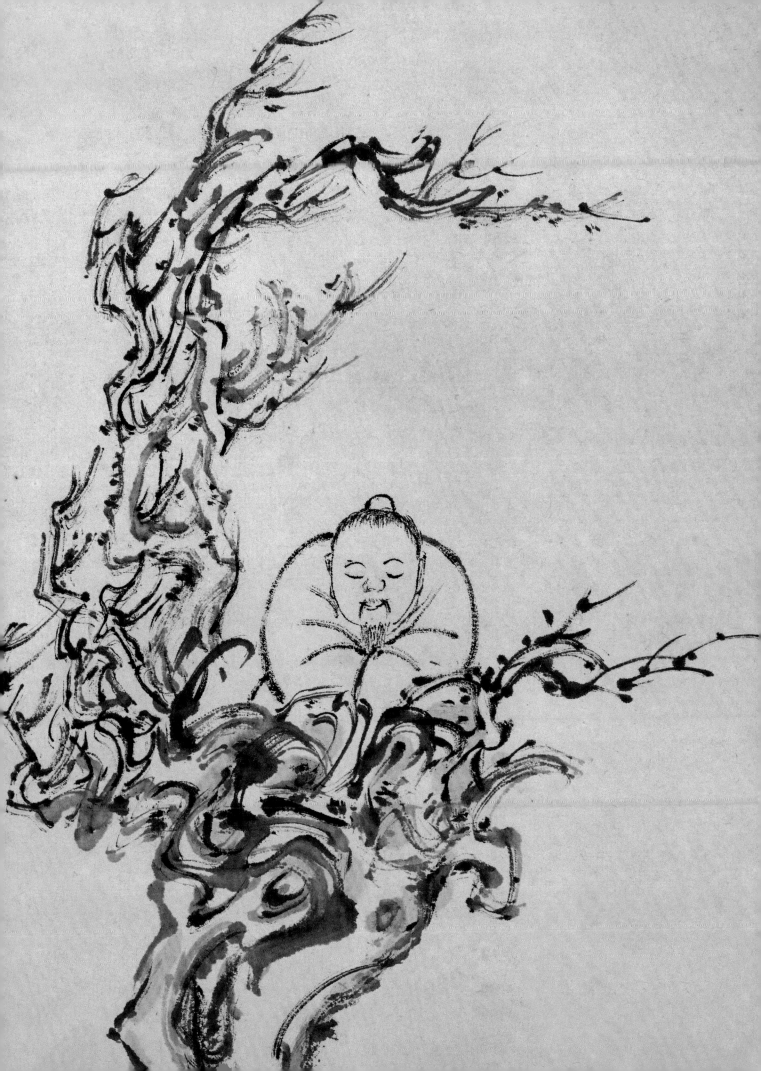

## 139

### 佚名繪　沙馥補圖　香月庵像軸
清光緒
紙本　設色
縱133.2厘米　橫60.1厘米

**Portrait of the Owner of the Study Xiang Yue'an**

By anonymous, background by Sha Fu
Guangxu period, Qing Dynasty
Hanging scroll, color on paper
H. 133.2cm　L. 60.1cm

此圖是根據香月庵主人的生日，"後荷花一日生"之意而作。畫中文士約三十餘歲，面目清秀，身着白色衣衫，手持荷花，神態寧靜，以此表現其荷花一般高潔出塵的品格。人物面部畫法受到西畫素描的影響，尤其是眼部，結構清晰，刻畫細膩傳神，而鼻梁、兩顴等凹凸之處，用色真實準確，渲染不留痕。沙馥所補衣衫，線條概括洗練。畫面不作任何背景，構造出一種清幽潔淨，出塵絕俗的意境，突出主題。

本幅款署"庚辰孟夏，沙馥補圖"，鈐"山春所作"（朱文）。"庚辰"為光緒六年（1880）。裱邊篆書題"後荷花一日生小景"，款署"東湖漁者篆"，鈐"東湖漁父"（朱文）。又光緒九年（1883）夢梨雲庵主人作《荷花生日詞》四闋及香庵主人由都作"壺中天"詞一闋，以祝香月庵主人壽。

香月庵主，生平待考。沙馥（1831—1906），字山春，江蘇蘇州人，馬仙根弟子，"海派"畫家之一。其畫學甚深，筆致妍秀，善作人物及花卉，無不精妙。

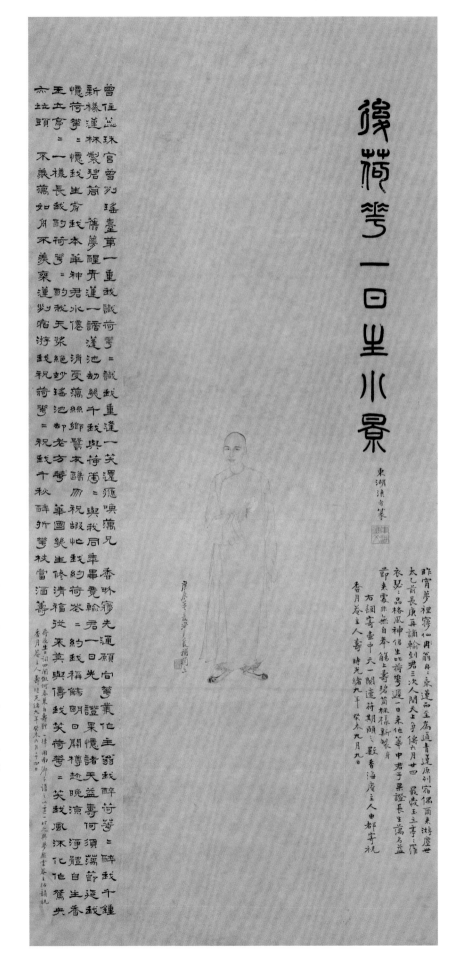

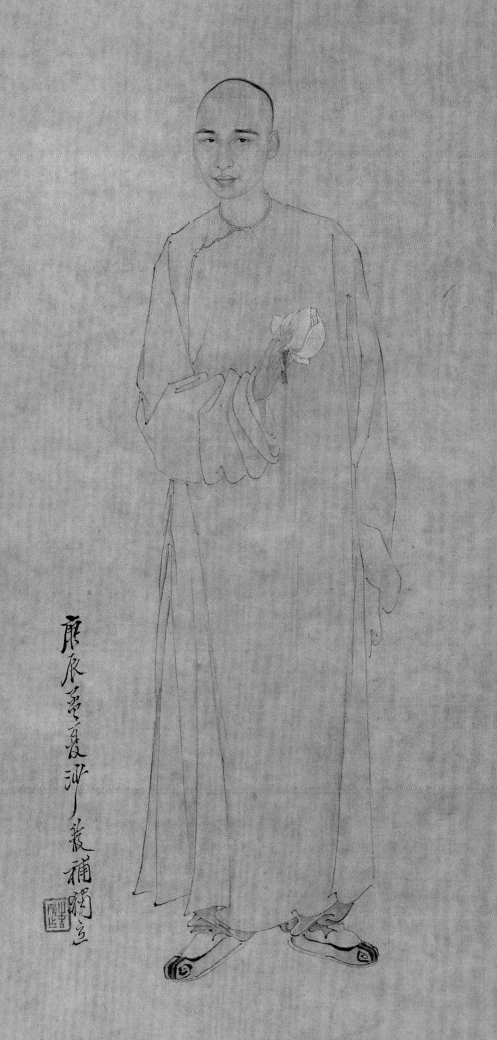

## 諸乃方　嶺邊七友圖像卷
清光緒
紙本　設色
縱48.7厘米　橫186.5厘米

**The Meeting of the Seven Friends in Yangzhou**
By Zhu Naifang, Guangxu period,
Qing Dynasty
Handscroll, color on paper
H. 48.7cm　L. 186.5cm

圖繪七位友人優遊於園中。此圖是諸乃方先分別對七人畫像之後，再加創作而成。畫中人物均為正面像，表情略有雷同之處，運用西畫法，頭部正面及側面的轉折、肌肉凹凸中光影的效果都有非常明確的交待。此外，補景書童面部同樣運用了明暗法。庭園、樹木畫法工細，其中石案、棋盤，卷冊等都運用了西畫的透視法則，設色明淨淡雅。

據《嶺邊七友圖記》，光緒庚辰（1880）六月，晏彤甫、孫楫、孫省齋、戴友梅、方浚頤、方浚師、張午橋七人會聚揚州，宴於春雷閣。他們曾先後在廣東任職，互為同僚、親朋。此番聚會孫楫提議繪《嶺邊七友圖》以記之，於是便請諸乃方作了七件相同的畫卷，七人各存一卷，此件為方浚頤所收藏的一幅。

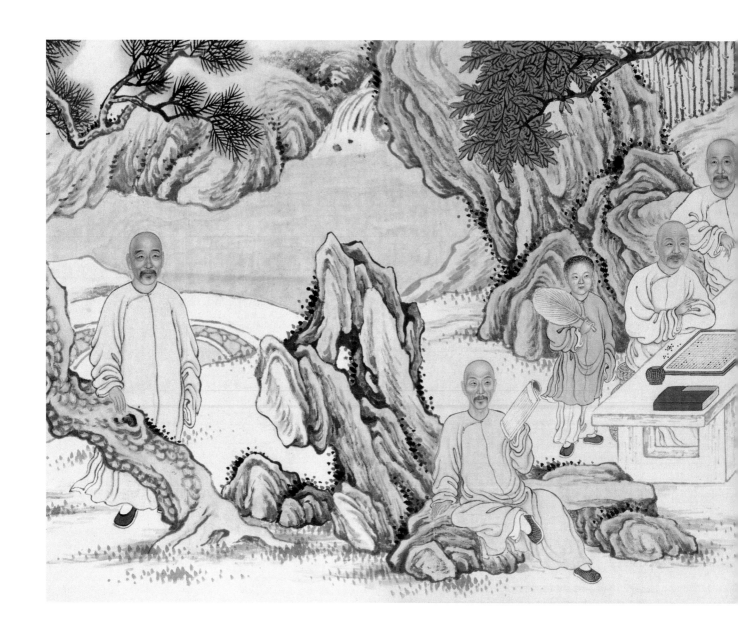

畫卷引首孫詒經題名"嶺還七友圖"，款署"駕航夫子大人命題。受業詒經"，鈐"御賜校理秘文"（朱文）、"孫詒經印"（白文）、"南齋侍從"（朱文）。本幅作者篆書題"嶺還七友圖"，款署"庚辰長夏嗣香諸乃方寫"，鈐"乃方之印"（白文）、"四蕃"（朱文）。畫後依次為：方浚頤撰、王懿榮書《嶺還七友圖記》（見附錄），徐棋作《嶺還七友歌》（見附錄），劉淮年應方浚師囑所題詩以及長善應方浚師囑所題詩（略）。

諸乃方，生卒不詳，字春岩，一作青岩，錢塘（今浙江杭州）人。本方氏子，從諸炘學畫，炘五十無子，遂以為嗣，畫得諸炘神傳，尤工寫照。

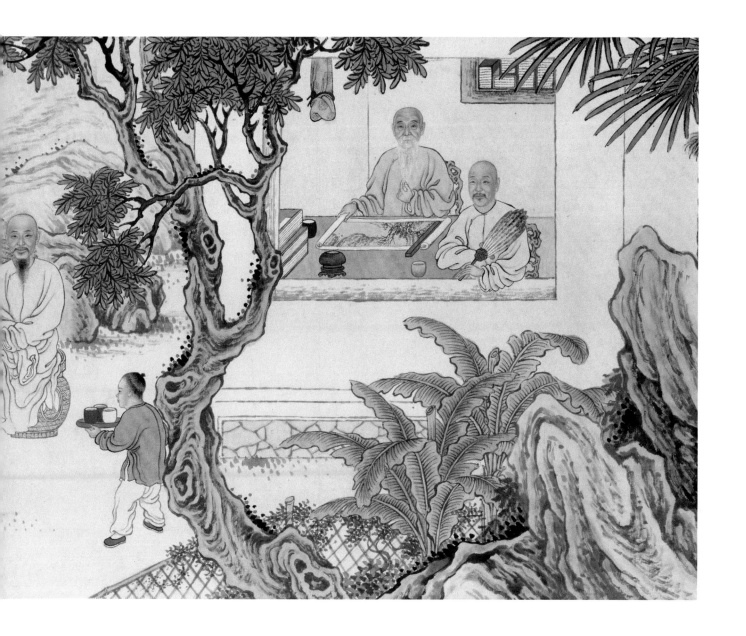

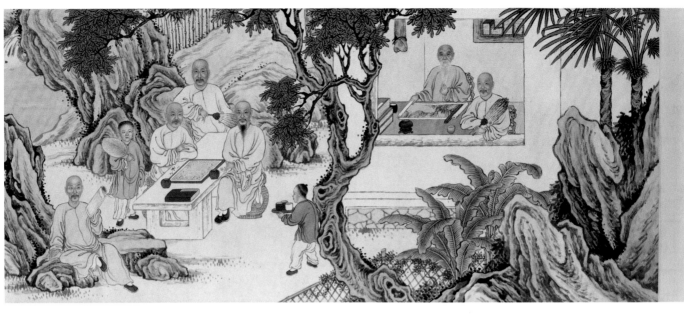

嶺隒七友圖

庚辰長夏嗣香諸方方寫

嶺隒七友圖記

光緒庚辰夏六月濟寧孫篤航觀察杆邪此上道揚州長著整休寗公道思齋玄年出蜀此僑居於此而家有齋方伯姻丈丹徒戴友樣儀徵玄承儀徵張午橋而觀察於揚州英揯御史中丞儀婆那甫先生作坫壇領袖孫有齋方伯姻丈丹徒戴友樣儀徵玄承儀徵張午橋而觀察眾艦諷議蝨覓月開篤航至爭折束拓之初竟作春與當閣駕蝨彈酒言同人日樽自嶺南此還何幸與諸感會今日悉上主賓凡七先後同堂嶺南那甫先張士農為臺長春語入專抽籃助訶逢熏樼婿相對我恐齋牟兵雷瓊均由西臺外擢此同友樣坐齋甫萆甫兵雷瓊均由西臺外擢此酈友樣坐大典郡庶州于嚴丗丈觀察嶺西樺則兩拜高

嶺還七友圖

駕航夫子大人命題　受業詒綖

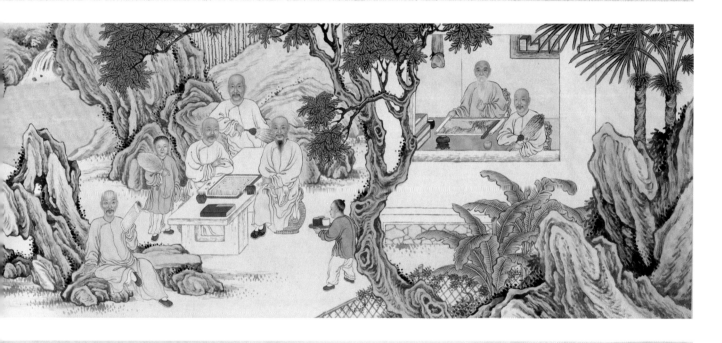

嶺還七友圖記

嶺還七友圖歌

## 141

王雲　朱煦亭像軸

清光緒
紙本　設色
縱75厘米　橫42厘米

**Portrait of Zhu Xuting**
By Wang Yun, Guangxu period,
Qing Dynasty
Hanging scroll, color on paper
H. 75cm　L. 42cm

圖繪朱氏免冠立像。身着藍布長衫，手持書卷，寓意其身處鬧市仍能克勤克儉、詩書傳家。

本幅作者自題"熙庭仁丈大人六十歲小影。戊戌四月，山陰竹人王雲寫。"鈐"王雲之印"（白文）印。又何其昌題詩（見附錄），內中多涉及朱氏生平。又何汝穆、吳昌碩題詩（略）。"戊戌"為光緒二十四年（1898）。

朱煦亭（1839—?），字熙庭，吳興（今屬浙江湖州）人。世代以耕讀傳家，後因避太平軍之亂流寓上海。王雲（1866—1950），字竹人，後以字行，浙江紹興人，後居杭州，以賣畫為生。善人物寫照，初傳父藝，後師法費丹旭。兼精刻竹，尤擅園藝。

## 圖5　佚名　十同年會圖卷

甲申十同年詩序

甲申十同年圖一卷，蓋吾同年進士之在朝者九人，與南京來朝者一人，而十會於太子太保刑部尚書吳興閔公朝瑛之第而圖焉者也。圖分為三曹，自卷首而觀，其高顴，多髯，髯強半白，袖首右向而側坐者為南京戶部尚書公安王公用敏。微鬚，髮鬢白，鳶肩高聲，背若有負而中坐者為吏部左侍郎泌陽焦公孟。微鬚多鬢白，毿毿不受櫛，面骨稜層起，左向坐，右手持一冊，冊半啟閉者為禮部右侍郎掌國子祭酒事黃岩謝公鳴治。又一曹，微鬚赤面，笑齒欲露，左手握帶，左向而坐者，工部尚書彬州曾公克明。虎頭方面，大目豐準，鬚髯微白而長，左手攜牙牌，右手握帶中坐者，閔公也。白鬚梨面，面老皺，兩手握帶，中右坐者，工部右侍郎泰和張公時達。無鬚赤面，聳肩，袖手而危坐且左顧者，都察院左都御史浮梁戴公廷珍。又一曹，為戶部右侍郎益都陳公廉夫者，面微長且赤，眉濃，鬚半白。稍右向而坐，為兵部尚書華容劉公時雍者，面微方而鬚鬢皓白，左手握帶，右手按膝而中坐。予則面微長而臞，髭數星白，且盡中若有隱憂，右手持一卷若受簡狀，坐而向左，居卷最後者是也。十人者皆畫工面對手貌，概得其形骸意態，惟焦公奉使南國弗及會，預留其舊所圖者為取之，故僅得其半而已。是日謝公倡為詩，吾八人者皆和，焦公歸亦和焉。傳有之物之不齊，物之情也。十者數之成，而亦數之漸。以吾十人者，得之於四十年之餘，良不為少，然以二百五十人者，而不能二十之一，則

謂之多亦不可也。以年論之，閔公年七十有四，張公少二歲，曾公又少二歲，謝、焦二公又少一歲，劉、戴、陳、王四公又遞少一歲。予於同年為最少，今年五十有七，亦已就衰。追憶往時之少者、壯者，使猝然而逢之，若不相識也。其以地以姓論之，無一同者。以官則六部之與都察院，其署其職，亦莫能以皆同，蓋所謂不齊者如此。然攄志效力，各執其事，以讚揚政化，期弼天下於熙平之域，則未始不同。語有之，人心不同有如其面，今固不可以貌論也，又何爵齒族裏之足云乎。孔子論成人以久，要不忘為次，而廉、智、勇、藝文之禮樂者為至。茲九人者之才之行，匯政類聚，建功業於天下，固將以大有成。惟予騫略無似，方懼名實之不副，而是心也，不敢以相負也。然則今日之會，豈徒為聚散離合時考而世講之具哉。唐九老之在香山，宋五老之在睢陽，歌詩燕會皆出於休退之後。今吾十人者皆有國事史責，故其詩於和平優裕之間，猶有思職勤事之意。他日功成身退，各歸其鄉，顧不得交倡迭和鳴太平之盛以續前朝故事，則是詩也，未必非寄情寓意之地也。因猝而序之，以各藏於其家。閔公名珪，張公名達，曾公名鑑，謝公名鐸，焦公名芳，劉公名大夏，戴公名珊，陳公名清，王公名軾，今各以字舉，而予則太子太保戶部尚書兼謹身殿大學士長沙李束陽賓之也。進上舉於天順之八年，會則於弘治十六年癸亥三月二十五日，越翼日乃序。鈐"賓之"（白文）、"大學士章"（朱文）。

譚澤闓題記：

余昔收得長白法梧門所繪西涯像，蓋與蘇齋同繪者。蘇齋

255

作贊其上，梧門自題雲，茶陵在閣時，作十同年會，並各畫像藏於家，今惟烏程閔氏圖尚存。此其真跡，惟冠服微異焉。嘗欲訪其圖不可得。庚午冬日，鹿山先生視余此卷，則赫然閔氏家藏也，因借至敝齋，移錄西涯詩跋於像軸，並記此墨緣。此圖在梧門繪像時僅存，則其他九圖，久當亡佚，今遂成孤本於天壤間矣。十人中有四湖南，固宜為湘人保有。余藏茶陵像兩軸，蘇齋詩龕並從此圖摹取，今又得展拜真跡，可謂同里後生厚幸，況更與三鄉賢詹奉於四百年之後耶？既欣此卷之得所歸，尤幸眼福之不淺，謹記其後。民國二十年歲庚午大寒節。茶陵譚澤闓記。鈐"茶陵譚澤闓印"（朱文）、"瓶翁手畢"（白文）。

## 圖6　丁彩　五同會圖卷

吳寬：五同會序

自有人類以來，其世茫然而無窮。人生其間大率百年生乎？吾前者瞻之不可得而接生乎？吾後者顧之不可得而待。乃於無窮之世相值，而同時亦難得也哉。夫既生同其時矣，或居有南北之隔居同其鄉矣。或仕有內外之分使又居同其鄉。仕同其朝，不益難得也哉。雖然二者既同或有不同志而同道，猶夫古今南北內外而已，亦何難得之。有吳人出而仕者，率盛於天下。今之顯於時者，僅得五人，曰：都御史長洲陳玉汝、禮部侍郎常熟李世賢、太僕寺卿吳江吳禹疇、吏部侍郎王濟之及余為五人。去歲，五人者公暇輒具酒饌為會，坐以齒定，談以音諧，以正道相責望，以疑義相辨析。興之所至，即形於詠歌；事之所感，每發於議論，庶幾古所稱莫逆者，同時也、同鄉也、同朝也、而又同志也、同道也，因名之曰"五同會"，亦曰同會者五人耳。禹疇以越人丁君彩妙繪事，俾寫為圖，飾為長卷，推余序其首。圖中坐於左者為余，並坐者世賢，前行者為玉汝，次濟之，又次禹疇，皆容貌惟肖，氣韻奕奕。獨余白髮蒼顏，頹然似目老可歎也。五人者初期相續為會不已，未幾，玉汝擢副都御史赴南京，濟之以外艱去，自是而會者三人。余年既高，又將引退，雖後之來者當復盛，予固不可得而待也。弘治十八年吳郡吳寬原博氏序。

## 圖10　佚名　沈鍊像冊頁

忠愍公沈青霞先生年譜圖冊敍。忠義之在人心，有不隨生死為存亡者。權奸盜竊威命能奪其生，而終不能滅沒其長存之正氣。久之公論明成案覆，顯蒙國恤，默伸天佑，而昭揭之神流露乾坤世濟之胤，繩繼芳烈。彼冰山突兀，附火喧豗者，狗彘不食，其餘唾罵不絕於世，死而有知何嗟及矣。蕃方齠年，聞分宜嚴氏覆敗狀則已耳，沈楊兩公極冤。稍長見楊公所自敍述，輒悲憤不能終篇，惟沈公之事顛末未悉也。今始從公文孫存德遊，獲公遺稿，讀之諸所條上封事及詩文簡牘，激烈之氣出以平夷金石之謨，曲中情理信有用之文章入告之型範也。想其廷議退虜直斥和戎，已深犯權奸之怒，而牢不可解。益之以弔哭無辜，關弓木偶。合之以懦師畏罪，鶩吏蹂躒。而先生露章請劍之恨，藉此者，蓋贈劍來鶴之祥。至是，始驗若謂佞臣頭斷與公手刃同而羽化登仙，直委蛻此七尺以報明天子耳。華表來歸，千載旦暮，顧瞻遺跡，生氣常新。在先生，固求自完其初心，而無少遺憾，乃人心同然。好惡不泯，睹斯帙而作忠義之志，嚴權奸之誅，於世教大有助焉，特篤忠貞於先生之來裔云乎哉。萬曆辛亥孟冬七日金陵後學朱之蕃書。"鈐"之蕃"（朱方），"乙未狀元"（白方）。

## 圖14　蓮峰　笑岩和尚像軸

圓悟題記：昔年智化看個像，今日傳來又一樣。雖然樣像似有殊，人只都名笑岩和尚。只憑兀兀耽耽虎視兒孫，卻更逆行柱杖。且道為甚麼如此，要續聚聲響徹天下天上，咄。天童法孫圓悟沐手拜題。鈐"密雲老人"（白文）、"釋圓悟印"（白文）。

## 圖16　周廷策　薛虞卿像軸

贈薛虞卿社丈歌：虞卿原出世家子，王父崢嶸名進士。掌憲歸來室如磬，冰檗清風滿人耳。清白門楣秀獨鍾，挺出虞卿弘世美。欽承祖業事縹緗，兢兢無失前人旨。可憐家運值中衰，四壁蕭然困蓬蒿。寄跡煙霞十載餘，博極羣書得名理。只為窮愁業逾工，屈手幽窗名蔚起。忽逢郡國收賢良，便着青衿遊泮水。泮水遨遊未足多，雲霄故物從茲始。虞卿有才故自豪，虞卿有志抑何高。一激雄心傲千古，白眼人世生波濤。於今藝苑爭誇詡，虞卿不言且搖

塵。胸中綺繡燦雲霞，筆底龍蛇走風雨。龍蛇飛運墨花香，長揖公卿號古狂。不特文章遊兩漢，頓教書法步諸王。虞卿此日非容易，澤畔當年獨憔悴。長卿賦就病難消，阮籍途窮幾揮淚。當年虞卿人不知，今日虞卿人共奇。男兒飛蟠各有日，紛紛肉眼徒爾為。虞卿素性喜幽居，築室城南意灑如。竹間茶熟催題句，樓上月明聲讀書。幽庭空鎖莓苔碧，地僻化深楊子宅。只因中有著書人，門外頻過問奇客。我坐蓬蒿憶友生，豈如陳軫得虞卿。漫說青雲取卿相，且傾綠酒話生平。萬曆丙午夏日友弟張元俊撰陳元素書。

## 圖20　佚名　王錫爵像軸

陳繼儒行書像贊："王文肅公荊石先生像贊。浩然剛大之氣，蒼然奇古之骨，沛然江海之文，挺然弦矢之直。報主心丹，憂時髮白。其定儲，寧婉無激。其御倭，寧絕無餂。其處播囚，寧諭而招撫，無剿而窮極。其籌西虜，寧款而羈縻，無戰而狼藉。其言路，寧救解而無市名。其人才，寧推挽而無任德。故能濟君臣之泰交，消宮府之微隙，渙朝野之朋黨，養邊鎮之死力。勞臣感而思涕。英主怒而霽色。功遂身退，亟託五湖之遊。避寵懼盈，終於六月之息。人以為不貪不謠，公之隱行。不驕不伐，公之卓識。而無若召對之面褒曰忠孝兩全，召起之溫旨曰時懷明德，此真吾公之知己。而廷臣之所拱手歎服而不敢及者耶。萬曆甲寅仲春後學陳繼儒書"。

## 圖24　成邑　孫成名像卷

董其昌題像贊："白眉最良，尨鬣則賢。謙謙君子，增宇自閑。曰恭曰儉，曰不敢為天下先。方踵星辰之履，忽廢蓼莪之篇。人謂君以世祿之家，燕處超然。我謂君以無涯之知將結為大年。"

超然圖誌略：先公儀屐，少好讀書，每遇典籍。必磅礴厭飫乃已。尤於養志一念，則尤其最切者也。居恆定省餘，篝燈下帷，吟誦至夜分不止。嘗私矢曰：某幸一第，為父母歡，生平願愜矣。乙卯大父七秩，大母六秩，先公志益堅，赴南都，曆書旅舍，誓決獲以旋，乃蒼蒼果遂其孝，而泥金之帖，適合以榮壽父母也。稱觴具慶，榮耀閭里，此時親心嘉悅，真百倍恆情。先公恨不即紆青拖紫，以娛

父母。奈何屢蹶公車，而大父母捐館，且不得視捨飲，先公尚忍言舉子業也哉。日不能為情，則怡怡與手足嬉，繼而營一廬，逍遙於中，顏其齋曰：超然物外。自號超然道人。松蘿為壁，荔薜為垣。左列鼎篆，右撫琴弦。劃然長嘯，水落石出。短歌微吟，俯仰自適。終其年，有日月作侶，風雪為賓。遊冶少年不能窺，繁華公子不能即。客訝而問曰：尊召志固與古人俱，奈勳名何燁範含泣以告，豈先君子之超然而快心為之者耶？小子嘗竊伺之，朝朝詢詢訓勉。輒談及少年脫穎，稱觴具慶之堂，遂嗚咽不能終道。此先公之隱情悲念，弟於家人父子發之，不欲自明其心於人，則寄懷山水，意在是乎。客聞之惘然刺心，作而誦曰：命之矣！駿譽崇勛，一時足貴，絕倫逃世，於道靡補。惟有尊君之抱，斯成尊君之高。乃唯唯以退。嗟嗟，何琦潛志衡門，徵召不起，淵明高跡，樂天奇蹤，均非無所託。竟耽耽沉冥曲蘗，先公詎敢擬是心或無憾焉者，不孝陋質，非能為文，特錄其實，以乞名公不朽之筆，並附記先公志於不朽。萬曆丙午秋日不孝男弘範揮淚謹述。

## 圖28　吳紹瓚　房海客像軸

題海客房公小像贊：堂堂大人，落落男子。戛石鏗金，含宮嚼徵。聳鐵壁之難攀，笑冰山之易毀。忤權寺，異膽包身。破陰謀，直聲灌耳。持斧則百煉彌剛，賜環則三仕無斁。飛風霜於簡端，懸人鏡於策底。見吾夷而何憂，幸裴度之足倚。名重如山，心清似水。豈容寂寂莫莫坐金粟座下之蒲團，終當烈烈轟轟踞玉皇案前之劍履。雲間陳繼儒拜題。

## 圖29　陳裸　李日華像卷

陳繼儒題贊：長松長影，虛如清音。懸瓢倚杖，山涯水潯。翛然高隱，課子一經。既有道貌，復有道心。醇謙有餘，然諾不侵。是曰君實，把臂入林。華亭陳繼儒題。君實先生像贊。鈐"廉公"（白文）、"雪堂"（白文）。

王相說題贊：見汝貌，識汝心。人寫似，我寫真。瀟然高寄，穆然遠神。廣陵王相說題。鈐"相說之印"（白文）、"壬戌進士"（白文）。

錢士升題贊：恂恂士流，惟信惟仁。邈焉今古，敦是懿

257

親。栖神去牝，潛思采真。或謂爾樸，爾惟韞珍。或謂爾沈，爾惟養神。匪昂匪低，不讒不塵。君實是耶，天放閑人。魏塘錢士升書贈。鈐“文石長”（白文）、“十日一山，五日一水”（白文）。

魯瑞麟題贊：猗歟君實，道貌樸心。內行無憾，外交以真。稜角既渾，崖異不生。盎然春融，和風慶雲。純一兮合守，溟一兮遊於眾妙之門。古潤魯瑞麟題。鈐“臥湖”（白文）、“瑞麟”（朱文）。

錢允治題贊：奉贈君實先生。陰符久不覽，大悟在邯鄲。秋水侵簾白，明簪終夕寒。逍遙三竹徑，容與一花欄。會有仙緣在，應傳九轉丹。吳郡錢允治書。鈐“錢長公”（白文）、“□良閣”（白文）。

謝大勝題贊：蒼然道貌，古若高風。徜徉泌水，寤寐丘園。虛心實腹，知雄守雌。所謂大成，若缺大盈。若衝積德，累功故垂。裕於無窮。寅眷晚生謝大勝拜題。鈐“韋先”（白文）、“謝大勝印”（朱文）。

傅鼎題贊：其心寂然，其貌溫然，其舉止藹然，殆所得乎高山流水之間。以逍遙自適，其真樂之天然，寅眷晚生傅鼎拜題。鈐“傅鼎”（白文）、“海梅”（白文）。

高士奇題贊：布納茫鞋世慮輕，荷鋤何處閱岩耕。翛然徒倚長松下，想愛山溪水一泓。錢塘高士奇題。鈐“士奇、澹人”（橢圓連珠印）。

金廷俊題贊：石溜冷冷，松風習習。中有一人，遺世獨立。晉代衣冠，仙家瓢笠。芝草朝餐，雲根夜吸。塵慮俱融，清思橫集。千載而遙，覓乎莫及。三韓金廷俊題贈。鈐“金廷俊印”（白文）、“客心庵”（朱文）。

鮑若濱題贊：古心古貌，克振太丘。道器道容，與世悠游。所謂伊人，紫氣青牛。寅眷晚生鮑若濱贈。鈐“鮑若濱印”（白文）、“渭公氏”（白文）。

鮑握蘭題贊：飄然高蹈，寂然靜存。先生之風，亙古越今。潁水晚學生鮑握蘭贈。鈐“鮑握蘭印”（白文）、“鮑臺□□”（朱文）。

張象貴題贊：離騷有致非雲我，造化無權只在君。嘯冷松濤塵夢隔，鶴歸一任出閑雲。一峰張象貴拜題。鈐“張象貴印”（白文）、“一峰”（朱文）。

金農題贊：乾隆丁丑除夕為同里老友陳君學純題君實先生遺照，是日舉俗皆忙，獨我二人況味耽此，冷興，恐為奔趨者所笑也。學純七十有二，予年七十有一，明年又各增一歲矣。太平野民幸哉，奚必富且貴耶？先生逍遙，乞此天閑。長松之下，白石之間。訪道千古，轉丹九還。文孫出圖，表此仙顏。曲江外史金農。鈐“金壽門氏”（朱文）。

趙信題贊：性樂山水，靜以自閑。伴雲霞裏，居松石間。仰丘遺兒，形去影還。衲衣圓笠，存此真顏。意林信和壽門韻奉題。鈐“□□□”。

章珏題贊：云何人世間，留此清淨境。有鶴有梅花，懷彼林和靖。是否杭州阿駉（本注：杭菫浦先生有此四字方印），戲將古調翻新，此中大有佳處，先生不知何人。如今幣地弄風煙，何處桃源別有天。我已日耆君曰艾，相期真見太平年，乙丑除夕長洲章珏時僑天津河北求是裏記。鈐“霜根詞翰”（白文）、“章珏”（朱文）。

## 圖31　張琦　雪嶠和尚像軸

雪嶠自贊：“流通正法，眼斬新條。於雙徑峰頭，坐斷祖佛。舌根不容凡聖，如是伎倆將為。人犬師表，悟千劫佛。未出世時，優曇鉢花，萬載兒孫。惟你是何人，說此大話，放過一着，留你在世上，橫覷直覷，高吟低吟，誰人得聞。自有沒鼻孔師僧，遍遍切處，無剎不現身。且把即今事，道將一句來，饒你一着。癸未冬日自贊示西堂形山徑山七十三青獅翁，信。”

## 圖36　佚名　葉雪林像卷

錢世貴書《贈葉雪林公孝行序》：雪林公者散人也，自號為雪林，蓋從所好雲。余垂髫時，聞裏中有割股者，訝為千古奇事，乃至雪林公而兩見之。始公以母氏病，幾不能起，公割股進，病立效。公尊人病又幾不起，公再割股，病又立效。奪扁鵲之神功，轉垂□之兩命，謂非精誠昭格直徹冥漠也，其孰能之。雖然，又有說焉。令當是時，初舉弗效，再舉又弗效，肢體髮膚，有所受之，而輒取嘗試以信不可必得之功，其謂之何。噫！公之用心是苦矣。公天性篤孝人也，閭里之月旦，在道之口碑，所不知計也。見二人之有疾憊也，淹淹弱喘，業已垂盡。思萬死之一

生，聊為無可奈何者也。即其投之輒應，立有起色也，亦所弗暇計較也。然則又何以隨試隨效，如桴鼓之應空鼓之聲，登高之呼，神且捷一至此也。是正所謂精通冥漠，默有助之者也。傳之言曰，天之所助者，信殆是之謂。夫余聞公讔逾弱冠耳，而兩樹奇節，為當世膾炙，仰止久之，乃公復雅喜侫佛，面壁參禪，良有日矣。意者達於佛氏無生之旨，倘所謂捨身超度者，與是皆非公之心也。公之心則苦矣，異日者公舞彩堂下，稱觴進酒，二親七箸，益加公今而後喜可知矣。天子採野史，下璽書，褒孝行，其以余言為前茅可。東海生錢世貴頓首撰。

趙啟元書《孝行冊小引》：高士葉雪林，渡海朝真，蒼茫一葦，受戒於天然禪師。梵行精進，趺坐一室，課誦之暇，賦詩自娛。得句如柴桑，如輞川，而刀圭濟世，屢常滿戶外。又宛然秦越人，洞垣一方。遺意種種，芳□莫可彈述。而此冊則專指其剜肉救親一事，言之不□□詠歌之□使者，至郡邑長賜棹檐□門閭，遠近詫為奇節，雪林曾不自許，可與之言剜肉時何狀，蓼莪抱痛，尤蘇蘇淚啟也。昔崔渾父母不康，祈幽身代□，病須十指入親遂有療，鄭潛□血□，奏章冥鑒垂佑，異日親愈。此皆精神摯激，上通於天。今雪林一般血誠，正與倫等。澆風下黷，真孝蓼□生牙者□吟切癇，誰肯分疾，珍重此編，庶幾採風者知吳松葉高士純行有所徵信雲。社盟弟趙啟元書。

## 圖55 佚名繪 徐崧補景 王古臣像軸

徐崧題詩：題贈古翁先生道影錄並正之。吾翁今古人，金玉堅其德。與交淡更真，溫和且諒直。置身丘壑間，松梅映顏色。閑尋詩思時，幅巾坐苔石。境靜無纖埃，坦然好胸臆。自是有仙風，優遊會無極。洞庭社弟徐崧。

趙士模題贊：貌古而神，詩淡而秀。一性純和，雙眉不皺。愛山水而孤往，抱貞潔以無疚。噫，斯人也，輕富貴於等閑，縱嘯傲於宇宙。右題贈古翁老社長道影。弟趙士模。

## 圖58 廖大受 雪庵像軸

笪重光題贊：脩脩落落舊高人，揚了江頭亦富春。禪家柱杖漁竿子，一樣風流總出塵。乙巳初春為雪庵先生題於松

子閣。笪重光。鈐"勾曲山莊"（朱文）、"向如此"（朱文）、"江上外史"（朱文）。

查士標題贊：江村野叟少人知，年少風流老更痴。安得一杯中日酒，與君共醉太平時。士標客春波閣似雪庵先生一笑。鈐"二瞻"（白文）、"士標"（朱文）。

張孝思題贊：其致也玉尺，其質也球璋。好義生風，久要弗忘。孝友著稱，萬石遺芳。兄弟竟爽，白眉最良。既類茂叔之瀟落，復齊仲長之徜徉。額廣而頤豐，桃顏而荔裳，飲不盡卮，興則靡量。翰墨為師，雲山為鄉。蓋今時之懶迂，而往代之襄陽。張孝思似雪庵先生贊。鈐"張孝思"（朱文）、"則之父"（白文）。

## 圖59 程順 孫奇逢像卷

孫奇逢自贊：自贊。問爾為誰，曰歲寒氏。歲既雲寒，爾何為耶？曰幼讀書，妄意青紫。長知立身，頗愛廉恥。雖困公車，屢蒙薦起。骨脆膽薄，不慕榮仕。衣厭文繡，食甘糠秕。隱不在山，亦不在水。隱於舉人，七十年矣。遠膝多男，及門有士。老而好學，欲探厥旨。聊以卒歲，如斯而已。神妙萬物，豈落筆紙。象者像也，正有微機。像無可象，請自度已。己酉小滿前一日八十六翁啟泰氏手書於夏峰之兼山堂。鈐"孫奇峰印"（白文）、"蘇宮門樵"（白文）。

無名氏書孫奇逢小傳：孫奇逢，直隸容城縣人。字啟泰，一字鍾元。明萬曆舉人。與左光斗、魏大中、周順昌以氣節相尚。光斗等被璫禍，奇逢傾身營救。時與鹿忠節、孫文正稱范陽三烈士。明末避亂入易州五公山，晚歲移居蘇門之夏峰，其學以慎獨為宗。初主陸、王，晚更和通朱子之說。自明暨清，先後十一征不起，康熙十四年卒，年九十有二，學者稱為夏峰先生。先生著有《四書近指》、《讀易大旨》、《經書近旨》、《聖夢錄》、《兩大案錄》、《甲申大魁錄》、《歲寒居自養》、《乙丙記事》、《理學宗傳》，道光八年從祀孔廟。

## 圖61 禹之鼎 納蘭容若像軸

嚴繩孫題記："尺五天邊憶別離，重泉何處問交期。形容忽向天南見，猶似西窗剪燭時。門館悠悠珠履客，每遇凌

生話疇昔。一幅丹青十載心，嗚呼世路今安適。此吾友容若小照，贈元煥道兄以志別者。未幾，溘從朝露。於是元煥感從舊遊，攜持未嘗暫釋。頃示我於端州邱捨，披對泫然，因為題此。歲丁卯秋八月勾吳嚴繩孫。"

## 圖62　禹之鼎　朱昆田月波吹笛圖像卷

朱昆田題詩：夜色模糊水面寬，涼煙漠漠月團團。一枝漁笛一枝櫓，半入蘆灘半蓼灘。人間隨地是風波，湖上歸來樂事多。載得魚兒與菱女，楚歌不唱唱吳歌。昆田自題。"鈐"笛漁"（朱文）。

查嗣瑮題詩：曾記仙翁鐵笛詞，歎他俗客倚樓詩。看舡鶴去天如海，我欲從君作樂師。笛聲流共水聲流，清滑南湖一片秋。好載綠蓑隨意去，便逢煙雨不需愁。月波即煙雨樓俗訛也。朗山查嗣瑮題。鈐"瑮印"（朱文）、□□查氏"（白文）。

朱昆田跋尾："朱三十五住吾州，為戀尊鱸買釣舟。我亦還家作漁父，月涼吹笛月波樓。吳儂種水是生涯，朝時荷花暮芰花。蟹舍郎當漁屋小，垂楊影裏占鷗沙。禹郎畫筆近來無，邀寫鴛鴦一片湖。不見當年黃子久，由拳曾作讀書圖。取朱希真漁父詞意作三絕句，索廣陵禹尚基畫。昆田。鈐"朱昆田印"（朱文）、"文盎"（白文）。

## 圖65　禹之鼎　裴繪度像軸

周肇祥題"此禹之鼎為曲沃裴繪度作。舊有款，廠估不知繪度號香山，以為惲香山乃明人，不應禹之鼎繪像，割去重裝，三年不售，賤價歸我。繪度字晉式，由例貢入貲。康熙卅五年授刑部主事，遊擢戶部郎中，御試書法列第四人。四十九年出守澂江，調廣南，升河東鹽運使，尋改兩浙，遷湖北按察使。以貴州布政於雍正元年授江西巡撫，四年調戶部侍郎、左都御史，因江西州縣虧空倉穀奪官。乾隆五年年七十三卒。慎齋生終無考。程序伯嘗見其卜居圖，康熙丙寅年四十。晉式自題有'四十無聞'之語，繪像應在官戶曹時，慎齋亦不過六十餘歲，供職鴻臚。名流多傳圖繪，晉式何獨不可耶？庸估心勞計絀，非余深考，孰從證明。慎齋妙筆固宜留，而晉式詩翰俱精，海塘之役，據地督工，中濕病足，為德吾浙，尤不容任其埋沒。謹書下方，後之覽者當知所重也。己巳大暑，周肇祥。"

## 圖69　謝谷　惲壽平像軸

"國初以來推畫史，南田翁並石穀子。一精花卉一山水，異曲同工歎觀止。惜乎其人亡久矣，我僅得見畫而已。前年訪友語溪渼，蔡侯家藏圖一紙（本注：研香廣文）。烏目山人像酷似，坐石而觀海潮起。自題款識書卷尾，謂寫真者亦名士。旁添水石筆出己，尺幅中具勢千里。　揭來智家又睹此，儼然白雲外史是。戴笠袖手杖不倚，半身下不露襪履。一般神采如未死，略覺老蒼較勝彼。畫者雖不詳姓氏，要非凡手可知耳。惜未合併畫兩美，雖然得一亦足喜。況君近頗精畫理，供合明窗與淨几。祝一瓣香敬師比，翁應許為高足弟。助爾萬花開筆底，丹青從此神其技。道光二十一年歲在辛丑孟冬月，蔬葐賢倩以此屬題，率成柏梁體一首應之。時冰雪苦寒，呵凍而書，十指如紅姜，幾幾乎欲脫也。笠湖老人應時良作於百一山房之南窗。"

## 圖70　俞培　曹三才像頁

曹三才自題："丁丑重九後三日，俞子體仁過訪，適草堂前種菊數十本，冷艷吐英，輕香入座，真可當耐久朋也，即為余寫冷香圖小照，因自題。肯隨凡卉鬪纖穠，獨向秋深澹寫容；盡道霜威驚木落，偏於物換又相逢。熱腸問世知何補，冷面看花靜有香；蚤覷繁華如泡影，可能久似殿秋黃。歸田重整撲衣塵，櫻筍無緣又小春，面目自慚仍故我，鬢絲卻換少年真（春杪客都，亟思南歸，禹子尚基曾寫故園櫻筍圖贈行）。數行雁影念離羣，點點黃花映夕曛；怳對故人相問訊，澹交如水接清芬（懷葷下諸同學）。秋風事事最傷神，慣見東籬歲歲新，也有御袍堪拂拭，時佛頂憶前身（菊有御袍、黃佛、頂紅等名）。宜觴宜枕更宜茶，護葉還教善養花，寄語春叢莫相笑，秋英儘餐得儘堪誇。生來遲暮歷寒暄，萬紫千紅閱幾番，開到霜林無伴侶，蒼松翠竹兩忘言。亭亭翠羽擁寒枝，不使尋常蜂蝶知，三徑獨來還獨往，相期同調和新詩。三才稿。"

## 圖72　楊晉　王石谷騎牛像軸

許逸題："盡知乘馬騎牛好，爭奈騎牛不自由。日日騎牛更乘馬，任他呼馬與呼牛。此野鶴為王耕煙寫照，乃騎牛

第一圖也。於後有騎牛南歸圖，則為禹鴻臚筆。此幀迄今廿七載矣。耕煙時年六十餘，故詩中雲‘白髮生來六十年’。南歸圖則七耋所作，陳海寧題詩有‘七十冰客’句。余得是圖，喜其干神如昔，為可玩耳。雍正甲辰桂月，適齋並題。”鈐“東野軒”（白文）、“許逸之印”（白文）、“適齋”（朱文）印。

益裕峰題：“不是牧牛翁，不是食牛漢，一簑一笠自垂垂，煙雨瀟瀟青草畔。桐溪益題。”鈐“不因人熱”（白文）、“益”（朱文）、“裕峰”（白文）印。

翁同和題：“光緒甲辰正月二十日，邑後學翁同和觀，謹題記。”

## 圖74　蔣和繪　馮昭補景　允祥像軸

允祥自題：“王郎舊畫懸素壁，秋園簡淡蓬門寂。數竿菌籙影生煙，白尺梧桐落影滴。得焉置身於其間，領略真趣心自閑。適有江南寫真手，為取好絹圖客頑。更請畫師添景物，新圖舊畫差彷彿。波光淡淡樹迷離，蟲聲唧唧竹蓊鬱。鎮日窗前獨坐時，遺書手澤寄所思。待約桐陰牡丹上，徘徊庭下寄所思。余藏王麟舊畫，景致清妙，頗珍賞之，因蔣生寫照，即用其意佈景。蔣生名和，江南人，寫十三經拙老人之孫也。佈景者，津門馮昭也。庚子暮春訥齋主人自題並記。”

## 圖77　唐千里　董邦達像軸

董邦達題：“人生不學遭人嗤，耳目雖具將安施。有如農夫失耕種，嘉穀不實徒嗟咨。余也自少有類此，把卷愧悔恆孜孜。荒山野麓江水上，破屋蔽我秋風吹。一燈如豆夜相照，月落未已明朝曦。霜清木老葉樸簌，往往雜出聲唔咿。迄今齒髮俱已壯，奔走輪轂來京師。學殖淺陋聞見寡，對人談藝顏怩怩。因師江都讀書法，有園欲絕三年窺。枕中之記即為枕，帷前之峽仍為帷（本注：用《南史》蕭繹語）。箋注未能盡貫串，經史要自恣搜披。學人根底貴扼要，蟲魚埙細余焉知。已識窮達信有命，願守勿失常如斯。束山邦達自識。”鈐“董邦達”（朱文）、“孚存”（白文）、“我莊水竹”（朱文）印。

符曾題：“牙簽排架積書繁，信手拈來葉葉翻。想得玉杯

新著就，更無餘暇一窺園。歲歲生涯攤亂書，枕中尋繹味何如。撐腸柱腹無他物，笑煞先生數蠹魚。小詩奉題東山學長老先生教正，藥林弟符曾。”鈐“符曾”（朱文）、“□□”（朱文）印。

## 圖79　佚名　盧見曾借書圖像軸

方京博題：“雅雨先生借書圖。乾隆四年己未夏五月十有九日，梅雨初過，先生命書圖名。余心韻其事，因之有感，率成二斷句……桐城後學方京博。”鈐“邴島”（朱文）、“臣博”（朱文）、“江東布衣”（白文）印。

胡期恆題：“一卷憑欄意自長，功名原不換藜牀。扶風帳後饒經籍（本注：廣陵馬嶰谷，君子而詩人也。藏書最富，與先生唱酬相得甚歡。），差勝王充在洛陽。異代猶能託後車，廣川曾是舊鄉閭（本注：先生固廣川人，今假寓於江都董相祠。）。十年已辦名山業，不向官家更借書（本注：用皇甫謐事。）。題奉雅雨老先生兼正，武陵弟胡期恆。”鈐“御史大夫”（朱文）印。

## 圖86　佚名繪　方士庶補景　鄭燮像軸

湯貽汾題記：□□……輒思其人，宜□□……也，晚恨不獲，□□……先生遺著，□□……而已咸豐壬子白門使觀先生遺照，吟肩山□，弟覺秀骨天成？，誠吾意中之板橋先生也，欲題一詩而尚未落墨，適少渝過我，索重複展觀，兼愛環山遺墨，清氣勃勃，足與圖中人相稱。其“偶然拾得”墨印平生非愜意之畫不妄鈐，此其用意之作可去。少渝什襲之，勿為人豪奪也。長至月晦日讀，嘉平五日題。思陵後學湯貽汾。

## 圖87　汪志曾　袁香亭像卷

袁樹自識：乾隆癸巳春，需次都門，於董蔗林同年齋頭見所懸小影，形神畢肖，詢知為吾杭汪子所作，心竊艷之。蔗林亟延江了，方語次，江了遽以余為知音，即為余寫之。目注手揮，不移時而就。蔗林縱筆為圖紅豆村莊，自己迄中，合兩手而成幅。余快甚，攜歸懸壁間。客來輒驚曰：“此香亭也，何其神似耶！”繼熟視則又曰：“香亭豐下而此稍圓削，其面皙而此賦赭過深，且目際開朗此稍

261

蹙也焉。"持此説者十居八九。以其論之同，是必有似而不似，不似而似者也。憶二十年前於生璞巖曾為余作探春圖，披鶴氅衣，徘徊梅樹下，飄飄有飛舉意。余嫌其賦形過，都而閲者以為酷似。今春秋四十有三，鬢斑斑二毛見，披閲前圖，覿面不相識，使再閲數十年，披是圖者又不知為何許人矣。亦烏在毫釐彷彿哉。既圖之則始記之。重上巳日，紅豆村人袁樹自識。鈐"袁樹私印"（白文）、"香亭小字品郎"（朱文）。

## 圖90　華冠　永瑢像軸

永瑢自題詩："國初傳神華希逸，冠也晚出能入室。移我江南六月天，水竹風荷瀉明瑟；玲瓏碧樹秋未生，已覺流光向人疾。流光無情鬢欲霜，十年鵙蟀花間堂；冠時方壯筆力鋭，曾此坐解丹青囊。玉梅庾嶺音塵杳，我亦殘書送昏曉；鏡裏容顏各老蒼，篋中絹素猶完好。舊圖風景忽成新，一笑廬山面目真；萍蹤會有重來候，此畫他年復成舊。乾隆乙巳，皇六子自題。"

## 圖93　佚名　王宸像卷

王宸題記：蘇詩不離口，禿筆不離手，也到今年五十九，柳東居士亦不朽。戊戌冬日題。

爾意悠悠爾貌夷，猶土木之與侔，山水之與遊。孰可以微偄，其太上忘情之流。己亥新正蓬心自贊。雲鉏寫照。鈐"定"（朱文）、"知止"（白文）。

看爾還似我，蒲團手一編。莫愁痴肉減，猶喜道心堅。此是五九相，於今六七年。若教重畫過，總則是空禪。乙巳正月偶觀此照又題。時年六十有六。

與爾相看十數春，已知不似舊時人。將勤補拙朱顏改，救苦除煩白髮新。守職不妨稱俗吏，吟詩何以慰窮民。行年七十當歸去，好覓村農作比鄰。己酉閏五月觀此又題。時年七十。

柳東居士孰號之，居士自號之也。居士齊得喪，重然諾，假詩酒以自曠，當慕柳下、東方之為人，故自號曰"柳東"也，或詰之曰："人不慕孔墨，而慕展禽、曼倩，惑矣？"居士聞之曰："柳下，聖人也。東方，達士也。予固謝不敏焉，惡在其不可慕哉！"或又曰："居士居老屋

三間，其西敗柳也，其或以此名乎？"居士笑而曰："可。"柳東小傳。居士六十有一書。

嘗讀楊升庵之書曰"藝林伐山"，於是乎得樵意焉，而以蓬名。曰：未能博聞強識也。莊叟不云乎：夫子猶肖蓬之心也。夫曷為稱？（而）曰："老年六十有一，幸之也，善夫義之言曰：'吾年垂耳順'，推之人理，得爾以為厚幸，況過之乎？嗟夫，老樵以筆為斧，心研為山，窮年矻苦，析薪幾何，惟願爾息肩之日爾。子阿鱗能負荷以歸也。是為説。乾隆庚子立秋前一日。蓬心老樵王宸説並書。

## 圖94　羅聘　藥根和尚像軸

右中包世臣："此羅兩峰所寫藥根上人小像也。藥根居揚州新城花園巷內之雙樹菴，持戒嚴而工詩。兩峰宿根清淨，與藥根最善，一時名流題此像者，遍其緗帙。藥根身後，菴為鄰麌買收入花園，詩集版片悉供炊飪。此像流至平山，適墨卿太守過揚，性至愛兩峰畫，山僧遂盡去其題詠，使善剪貼者移其像，詐為本師，求太守題識，太守似燭其奸者，時玉簫生目見止之不可，閲二十年，山僧被逐，而像歸玉簫生。生又別得藥根手稿一册，因刮去偽款，使余識其始末，以告來者。道光十有八年季春安吳包世臣書。"

右伊秉綬題："兩峰老畫師，令人不能寫，我不識僧，不敢贊，懼詞之浮義傷雅性，題嘉慶二十年，庶有可考示來者。伊秉綬。"鈐"墨卿"（朱文）。

其上吳廷揚題："雙樹主人藥根和尚像。汀洲太守題識後，閲三十四年，儀徵吳廷颺補署"。鈐"廷颺之印"（白文）。

右下阮元題："藥根和尚通禪能詩，此像重於伊墨卿同年題筆，明於色蘊璞之跋。花園巷中之雙樹不知何所，今西門外之雙樹，乃吾所名，墨卿太守所書，皆嘉慶年間事也。頤性老人識。"鈐"頤性延年"（朱文）、"癸卯年考八十"（朱文）。

## 圖96　佚名繪　項穆之補景　羅聘昆仲竹林像卷

郭麟題跋：半載京華草共班，又從圖畫識清顏。才名阿大

中郎內，雅集茂林修竹間。笑語尊前追六逸，平生腕底走江山。羅舍舊宅餘香草，震中諸賢善閉關。嘉慶丙寅題應介人大兄屬。吳江郭麟。鈐"吳江郭麟□伯氏印"（朱文）。

周厚轅題跋：嘉慶丙辰八月小住揚州，羅介人小峰昆仲攜此屬題，披之琳琅滿卷，已無隙地，著筆遂書一絕於首。卷中之人仍劍北，林間有客來西江。停舟忽憶居相對，澹月疏疏雨一窗。在京師與兩峰四兄居相近，齋匾之外皆有竹數竿也，四兄尚滯京邸，故及之。周厚轅稿。鈐"載軒"（朱文）。

蔣士銓題跋：諸昆各抱凌雲節，擇季分排玉筍班。巾屨周旋琴酒外，竹西風日好清閑。孝友風裁自有真，合添棠棣傍修筠。閑居幾許煩商榷，不是清淡一輩人。身如九品妙蓮台，五嶽文章四瀆才。認得花之老尊宿，普陀山下竹邊來。兩峰先生屬題即正。鉛山蔣士銓。鈐"臣""銓"（白朱文連珠印）、"我四十不動心"（朱文）、引首印"字外作力"（朱文）。

王文治題跋：拂口梢煙露未乾，相攜卷屬住檀欒。可知名士圖家慶，只寫蕭蕭竹萬竿。兩峰先生屬題即正。夢樓弟王文治頓首。鈐"王文治印"（白文）、"曾經滄海（白文）"。

姚鼐題跋：搖風多少影檀欒，畫得連枝眼底看。卻笑人間離別後，只憑書札報平安。論畫談詩待□西，小園羣偏恰肩齊。何因卻示維摩疾，澹對春風泆喜妻。戊戌夏五月拜題。兩峰先生家園眷子前月與夢樓偶邀出遊，乃以疾見辭，而偕夫人在徐園觀芍藥，故次章戲及以助一笑。桐城弟姚鼐。鈐"夢穀"（朱文）。

## 圖102　張敔　陳震像軸

陳震自題："天生爾風人，非釋亦非道。終日無所營，常此度昏曉。鬚髮各已蒼，精神劇未老。淡泊能自甘，衣食有便好。無事勤閉關，風波到門少。索字拈拈筆，聊以薦新稻。方廣一畝宅，庭除躬灑掃。砌種躑躅花，階植忘憂草。鼓吹聽鳴蛙，笙簧聞啼鳥。春日泙暉暉，秋月明皎皎。芳菲各有時，奚必計涼燠。杖頭貸百錢，盡可貰清醥。嗜酒愛陶潛，吟詩宗賈島。知交盡忘形，禮數節煩擾。湖山近城垣，恣意曠懷抱。負背孫還幼，提攜子尚

小。家庭有餘歡，賴我鶉衣媼。今古幾浮漚，天地一裸裎。應住意云何，降伏已了了。樂此終不疲，可以延壽考。乾隆五十六年夏六月，雪鴻寫予小照，因作述懷二十韻，聊以見意。六十四老人震並書。"

## 圖104　潘大琨　法式善像軸

桂馥題："梧門先生四十四歲小像。涪翁'舊時愛菊陶彭澤，今作梅花樹下僧'詩意。嘉慶丙辰上鐙夕，荊溪潘大琨寫照，江都羅聘補圖，錢塘吳錫麒題記，曲阜桂馥作書。書未竟，武進趙懷玉後至，連引二舠，登申而去。是日先生出舊磁碗三具，分送兩峰、穀人及余，兩峰攫余所得，懷之踉求不還。少頃復歸於余，將求兩峰別作三杯圖，以紀狂態。舖時復又記。張船山避酒不至，圖成當屬船山一題再題。"

馮桂芬題："海粟馮桂芬補寫遠梅一樹，花繁枝密，蓋以多為貴者，元人王元章嘗為之"。

## 圖107　佚名　密齋讀書圖軸

上詩堂："花鳥黃荃女畫師，閑閨點筆兩心知。鴛鴦寫出從君讀，中有崔郎七字詩。交枝樹是玲瓏曲，對語禽如宛轉歌。解識仲姬圖畫裏，多情只有趙鷗波。玉鏡台前萬軸陳，評詩讀書過青春。笑他金谷徒豪富，空把明珠換麗人。外孫黃絹久知名，潭水桃花送我行。最是風流王大令，白鬚相映老冰清。題為詣成世兄吟壇玉照，並贈玳梁女史，兼呈夢樓先生，即請粲政。論山鮑之鐘。"鈐"江南"（朱文）、"鮑之鐘印"（白文）、"禮凡人"（朱文）印。

左裱邊："鮑子題詩胡過許，詞紉黃絹思抽縷。已教愛婿擬鷗波，更以衰翁方彥輔。玳梁生小侍余側，不肯分甘直弄墨。作戲時將卷軸翻，偷閑私取之無識。初寫湘江蘭蕙叢，漸沙諸華及草蟲。名師近拜潘恭壽，嫡祖遠紹義端容。老夫抱着加諸膝，輩几磨揩親把筆。塗鴉累我馨殘楮，祭爾付伊搜亂帙。只愁女大要從夫，未必他心盡我如。那知賓友密如漆，兼得姑婷寶似珠。伊家屢世蓄圖繪，詣成性復耽書畫。雞鳴盥漱問安回，披函早趁時晴快。寫真覓得顧愷之，參軍一見為留詩。此圖若待百年後，定破好事千金貲。古來士女紛妍醜，穠華那易逢嘉

263

耦。共傳德耀嫁梁鴻，幾見參軍配新婦。金塘暖護雙棲禽，玉軫還彈同調琴。無限才人悲不遇，閨中偏爾得知音。（本注：'參軍一見'句改'鮑昭'。）鮑雅堂民部為詰成孫婿題密齋讀書圖，獎譽過當，賦長句謝之，即書於幀左，兼示女孫玳梁。時嘉慶戊午芍藥開初，夢樓老人王文治。"鈐"王氏禹卿"（朱文）、"夢樓"（朱文）、"王文治"（朱文）印。

"嘉慶十二年子月，伊秉綬求書獲睹此照。欲賦未能，又念卷中夢樓、雅堂二先生俱作古人，黯然題記。"鈐"墨卿"（白文）、"伊秉綬印"（白文）印。

## 圖108　丁以誠　鐵保像軸

鐵保自題："爾是何人我是誰，幾番相對認鬚眉；鰍生骨相難摹寫，說與丹生總不知。一硯相隨五十春，不分帆影與車塵；被他磨得鬚眉老，猶作齋頭抱璞人。庚午三月餘客輪臺於行笥中，檢得小照一幅，戲題二截句。鐵生卿。"鈐"梅葊"（朱文）、"鐵保私印"（白文）。

## 圖112　佚名繪　汪恭補景　韻秋像軸

沈虎文題詩：瑤臺霓舞，態艷玉環，檀板金樽，歌清房露。被元龍之賞識，恍稚齔之嬌憨。紅綺窗邊，偏殷問字，青霞座上已學畫蘭。流韻趣於香濃，帶秋光於春麗。橫波桃葉渡，綽約逢君低，扇海棠階，芬芳攜手。癸酉暮春為韻秋詞友制序。□□沈虎文。鈐"□□"（白文）、"□□"（朱白文）。

蕭偉題詩：滿月為客柳作眉，尊前幾度見芳姿，他時風雪旗亭裏，聽誦名人絕妙詞。翩翩風調擬何郎，浣筆還余扇應香。蘭石雙清高品格，教人詩思託沅湘。（所貽蘭石畫扇甚佳）知己相逢鑑有真，斷腸花韻為傳神。而今莫唱陽關曲，多（離）恐離筵易感人。（時竹坪先生將回新安）韻秋詞友屬題。古松蕭偉。鈐"□□"（白文）、"□□"（白文）。

金樹春題詩：幽寫丰姿澹寫神，芙蓉照水柳迎春。不須聽曲銷魂日，早識何郎粉麵真。竹窗堪差伴清談，詎作尋常色相看？氣味如秋無俗韻，況師妙墨影過藍。（韻秋師竹坪蘭石惟妙惟肖）癸酉秋仲竹坪先生以韻秋小照蒙題。爰成二句清正。吟霞金樹春。鈐"樹春私印"。

## 圖113　佚名　汪心農像軸

張問陶題詩："法門全在定中求，頓悟方能說漸修。身外榮名原畫餅，眼前真相亦浮漚。層層世網穿針孔，步步神鞭打念頭。寫向丹青還自認，天花無著勝封侯。嘉慶癸酉清和，為心農大善知識題於山塘，即希印證。船山張問陶。"鈐"自渡"（朱文）、"放下"（朱文）、"船山"（白文）印。

潘奕雋題詩："種得三生定慧根，拈花面壁總陳言。看君撒手遊行處，已入禪家不二門。那見飛花可着身，本無明鏡有何塵。勤修升濟非虛語，莫以安心更問人。為漸門居士題，榕皋潘奕雋。"鈐"還嬰"（白文）、"潘奕雋印"（白文）、"榕皋"（朱文）、"三松精舍"（白文）印。

## 圖117　閔貞　巴慰祖像軸

達生題記："先曾大父與也園先生為同年至契。此像乃閔正齋所寫，癸丑歲存也園先生處索題，維時先生赴都供職，曾大父旋即捐館，遂為程氏所藏。已閱四十餘年，兩家後人均未知有此軸。丁酉歲，木庵先生排輯家藏珍閟，甫檢得見，示達生嗣生，意欲乞（是來），而木庵先生以為，兩家交誼數世彌篤，同為葆藏可無囿於俗也。展拜之下，謹敍顛末，仍歸程氏藏弄。曾孫達生、嗣生敬志。"

## 圖118　潘恭壽　王玉燕寫蘭像軸

本幅王文治題詩："寫蘭圖。靈巖山人（按：即畢沅）題玳梁寫蘭：去年曾作沅湘遊，兩岸泉聲咽不流。染翰欲題香草句，幽情遙寄一江秋。謝靈巖山人題女孫玳梁寫蘭，即次其韻：兒童憐我楚江遊，遠寄蘭心碧影流。多謝詩人香草句，微波欲拂洞庭秋。蓮巢居士為玳梁作寫蘭圖，余為錄詩其上。時乾隆庚戌重九雨中，雲笈山房放下齋老人。"鈐"柿葉山房"（朱文）、"王禹卿氏"（朱文）、"夢樓"（朱文）印。

上詩堂王文治題詩："曾賓谷都轉題玳梁畫詩：阿翁詩翰兩如神，只有丹青讓古人。補得右丞家法在，女孫畫筆又無倫。余次韻奉謝二首：閨中惟合祀針神，誰遣供鍼仿昔人。半幅蠻箋課孫女，貧家樂事在天倫。都運詩才妙入神，頓教幼女作傳人。千秋畫史留佳句，只道丹青果絕倫。夢樓。"鈐"王文治"（朱文）印。

## 圖123　周笠　曹貞秀像軸

王芑孫題：雲岩先生擅長寫照，內子墨琴每欲令其尺幅迄不果，時邀先生過飲，內子出紙蒙繪，明窗雪霽，先生雅興勃勃，不半日寫就，神形畢肖，秀逸端莊，不落尋常窠臼，洵神品也，內子補寫竹鶴，亦復清雋風致。新硯試筆，爰為誌其巔末，惕甫識。鈐"王芑孫"（白文）、惕甫（朱文）。

## 圖124　玉堂繪　改琦自補　醫俗圖像軸

凌霞題記：人生攖世網，譬比籠頭牛。既富或具貴，役役還營求。胸中萬斛塵，積累如山丘。一生抱俗骨，痼疾真難瘳。玉壺有詞客，毋乃神仙儔。不必身後隱，常覺心天遊。日與俗緣避，軒冕同綴疣。弄常喜種竹，不減王子猷。謂竹可醫俗，此語聞前修。繪事最精妙，一尺溪藤秋。君不見古來竹中有高士，合讓先生出一頭。再卿仁兄屬題。七卿先生所繪醫俗圖，凌霞具稿。鈐"凌霞之印"。

## 圖125　楚白庵　王學浩補景　鳳橋像卷

王學浩題"鳳橋曾問畫法，余以寫字告之，鳳橋甚有心得，一詣便進，余方謂其所造之未有量也。今年五月，適吳門楚白庵來崑，為鳳橋寫照。鳳橋攜此照屬余補圖，且與論畫半日。嗚呼！孰知圖未成而人已仙去耶。臨歿時，囑以平生畫稿示余，檢可存者存之。蓋其於此道為平生所酷嗜也。茲因補及之，擱筆悵然！辛巳七月，椒畦浩題。"鈐"椒畦"（朱文）、"王學浩印"（朱白文）印。"辛巳"為道光元年（1821）。

## 圖129　費丹旭　夏鼎像軸

張蔭椿題記："夏鼎，字仲笙，錢塘貢生，任寧波府學訓導。性嚴毅，不拘言笑。事父母孝，好學工書。咸豐十一年，江蘇府縣相繼淪陷，道路梗塞。九月，文宗顯皇帝遺詔，由海道至寧波。鼎奉委，恭齎晉省。甫至西興驛，時賊已逼杭州，隔岸火光燭天，人咸勸勿進，鼎不可，入城，遂被圍。乍浦都統傑純方守武林門，知鼎有智略，留與俱守。鼎竭力抵禦，數十日無少懈。十一月二十八日，

城陷，鼎從容被公服，將入井，猝遇賊至，以刃脅之降，鼎大罵不屈，遂遇害。城陷前數日，鼎知事不可為，往謁學政張錫庚，慷慨悲歌，誓以同死，卒踐其言。鼎族子同善任侍講學士，奏其事，奉旨賜卹。外祖人人殉節事略載入浙江忠義錄。宣統辛亥，外孫張蔭椿謹書。"

## 圖130　蔡升初　張廷濟像卷

張廷濟自題："道光二十三年癸卯七月廿三日自題畫像。空有長眉長過額，苦無大膽大於身。請看玉帶金魚裏，那有酸寒此樣人。官券留遺嘉靖年，薄田猶有祖遺田。但求不受飢寒苦，溪壑從來豈滿填。糲飯粗衣土室居，耶孃辛苦昔何如。而今倍惜前人福，留與兒孫好讀書。每就詩文姪共讀，偶逢疾病弟能醫。貧門不改家門樂，便是衰年稱意時。錄視小華二姪明經，廷濟，時年七十六。"鈐"眉壽老人"（白文）印。

## 圖131　蔡升初　陶珠愛硯像軸

陶珠自題："疏密其紋，紅黃其品。品躋端溪，溫溫其質。山窗綠曉花露滴，分取甘芳墨可吃。丁酉新秋，儋石主人見貽紅絲石硯一方，質甚美而製未精，緻亭為予重加磨琢，成蕉花小硯，爰系之銘。越日，蔡君可階至，寫予小影酷肖，遂書下方。雲史陶珠並記。"

蔣寶齡題："秀州計老有硯癖，第一紅絲最珍惜。（本注：儋石所藏紅絲石，逍懿子品為天下第一名硯。）陶子蓄顧歷有年，乃亦無心獲此石。石盈五寸質太奇，遍體環匝千紅絲。快哉仍由計老得，酬子心願真心知。紋成雙葉葉雙抱，中琢蕉花亦何巧。山窗滴露研揄麼，正愛愔愔綠天曉。平生與硯鳳有緣，閉戶惟爾相週旋。但知煙雲悅清夢，不知寒暑遷流年。即今四十又加四，青鬢猶看未憔悴。誰摹小影妙入神，片石堅持坐看對。南唐故物不可求，青州舊阮孰解搜。一從計老珍藏此石近屢見，請君續補米家硯史傳千秋。（本注：'記'誤作'知'，'相'誤作'看'。）雲史七兄正題。丁酉冬十二月，琴束弟蔣寶齡。"鈐"子延（朱文）印。

## 圖133　吳俊　祁世長潔花吟舍圖軸

祁寯藻題：詩序白華，孝子之潔白也，白華廢則廉恥缺矣。束廣微補詩：白華朱萼，被於幽薄，粲粲門子，如磨如錯，終晨三省，匪惰其恪。白華絳跗，在陵之陂，蒨蒨士子，涅而不淄，竭誠盡敬，亹亹忘劬。白華元（按：實為玄）足，在邱之曲，堂堂處子，無營無欲，鮮伴晨葩，莫之點辱。江陰吳冠英取詩意為子世長作潔華吟捨圖。息園老人題於京師宣武門外下斜街勤學齋。

## 圖135　筱峰　包世臣像軸

僧真默題跋：「民事瘝痍財力殫，補苴想見思漫漫。蕭蕭鬢髮尊前古，落落形容鏡裏看。籌筆經久謀曲突，疏河誰與導狂瀾。沉痾欲起憑調攝，藥石因時輔養難。右，庚戌春日奉懷之作。時慎翁老夫子應河帥聘客袁浦。迨癸丑春，興實二兄迎養東海任所，歲暮舉手謝時人而去。筱豐先生背寫此圖，神氣酷肖，如聞謦欬之聲。爰錄此詩，以告瞻仰者知吾夫子於河務尤拳拳也。時乙卯夏日袁江旅次，方外弟子真默沐手拜書並識。時年七十有三。」鈐「謙谷」（朱文）、「真默之印」（白文）印。

高均儒題跋：「慨想黃虞，顧爾儕列。頗示己志，如彼稷契。於惠百里，鑑茲前式。被褐幽居，實曰播殖。己卷安勞，進德修業。問所從來，歡心孔洽。春醪獨撫，昔我雲別。遙遙西雲，蕭蕭冬月。真風告逝，未見其術。誰知斯意，而近可得。集靖節句。咸豐五年七月，鼓山高均儒書。」鈐「高均儒印」（白文）印。

## 圖137　佚名　黃鉞像軸

朱昌頤題：「憶昔親函丈，招陪食筍齋。（本注：昌頤選拔，朝考受知於公，即命侍澄懷園食筍齋直廬。）呈文多許可，和句便稱佳。每選羣英聚，都教賤子偕。（本注：每歲恭注御製茶宴聯句詩，多集門下士。）玉堂隨儤直，寶笈待安排。讀畫傳鈹斧，論書悟折釵。春風光映座，寒雪立盈階。我忝登科日，公興致仕懷。袞裳辭魏闕，蓑衣戀江淮。綠野時遊豫，丹綸眷彌諧。百齡耆會首，一德福綏皆。歎自音容邈，俄驚世事乖。窮邊誰御魅，塞路競嘷豺。骨肉刀兵慘，門閭瓦礫埋。逢來嗟岐葛，到處款扉

柴。潦倒徒飄梗，繁華怳若槐。沙蟲悲劫運，芻狗愴形骸。為溯留紈扇，依然躡竹鞋。嫩篁縈曲徑，古柏蔭高崖。冰抱清如鑑，霜髯淨似揩。神明欽道貌，寥落感同儕。幾度殲封豕，何時息戰蝸。鳴珂開故里，軟繡上天街。翮羽憑翔鳳，拳毛定齧蝸。後賢應繼起，畫像祝無涯。小田世無兄同年寄示先師勤敏公遺照，謹呈五排二十四韻呈教。咸豐己未夏五，朱昌頤敬題，時年六十有九。」鈐「朱昌頤印」（朱文）、「吉求一字正甫號朵山」（白文）印。

## 圖140　諸乃方　嶺還七友圖像卷

方濬頤《嶺還七友圖記》：光緒庚辰夏六月，濟寧孫駕航觀察行取北上，道揚州，畏暑，暫作寓公。適忍齋去年出蜀，亦僑居於此。而家弟子岩奉母居寶應，近則來赴銷夏社，又有舒城孫省齋，方伯姻丈、丹徒戴友梅、儀徵張午橋兩觀察家於揚州，共推御使中丞，儀徵晏彤甫先生作坫壇領袖，觴詠幾無虛日。聞駕航至，爭折柬招之。初宴於春雷閣，駕航舉酒告同人曰：「梶自嶺南北還，何幸與此盛會。今日主上主賓凡七，先後同宦嶺南。彤甫先生曩為台長，奉詔入粵，抽釐助餉，遂兼權督撫事；我忍齋年丈則觀察南詔；繼至者為省齋前輩，備兵雷瓊，均由西台外擢也；嗣友梅世丈典郡廉州；子岩世丈觀察嶺西；梶則兩拜高廉兵備之命；值午橋太史為館閣舊交。其時，彤甫先生已解組歸田，高尚不出。十餘年來，聚散靡常，升沉互異，萍蹤匆合，殆非偶然。雖省齋前輩歸自北平，忍齋丈自三巴，而其始固皆官於嶺外。有長官，有同僚，有屬吏，有親朋，今則脫除羈絆，訂忘年交，偕看二分明月，誠人間快事也。盍覓丹青家寫《嶺還七友圖》，各存其一，傳之子孫，永以為寶乎？」眾曰：「善。」於是，屬諸君乃方作長卷。而忍庵為之記曰：前軒正坐據案讀畫者為晏中丞（彤甫），旁坐者為孫駕航（梶）、岩前對弈者為孫省齋丈、觀局者則為方忍齋（濬頤）、倚坐石登、把卷者為方子岩（濬師）、徘徊林下者為主人張午橋，蓋作畫於午橋齋中。雲之七友者，彤甫先生年逾八秩，神明不衰，為海內靈光，罕有其匹；省齋丈年六十有四，友梅年七十有一；忍齋亦年六十有六，皆終老泉壑之人。若駕航、午橋及家弟子岩，均年未六十，尚可為世用，他日者

持節重到炎荒，展卷以觀白頭四老，宛然在目，追感今昔，發為詠歌，吾知必當如黃勤敏之九日登高圖，一題再三題不已也。定遠方浚頤撰，福山王懿榮書。鈐"王氏懿榮"（白文）。

孫楫《嶺還七友圖歌》：中丞耆宿人中仙，對圻歌歷欣歸田。評書讀畫神怡然，梅花萬樹為公妍（彤甫先生久主揚州梅花書院講席）。吾宗靜□勞旬宣，內台罷政心安便（省齋前輩近號靜娛）。夢園詩伯官西川，解組爰賦歸來篇（忍齋丈）。廣州五馬何喧鬧，急流勇退逾十年（友梅丈）。二客時乘訪戴船，棋枰黑白澈中邊。季方繡衣嶺西偏，陔華還補笙詩編（子岩）。鵬博暫息張茂先，廉江端水民稱賢（午橋）。賤子退鷁飛不前，揭來同是南粵□。江城觴詠秋月圓，畫圖幸附諸公傳。楫。庚辰八月題於揚州寄寓。鈐"駕航翰墨"（朱文）、"壺巢"（白文）。

## 圖141 王雲 朱煦亭像軸

何其昌題詩："吳興東南多水鄉，曲折縈洄橫芳塘。距城卅裏潯溪鎮，家家遍種門前桑。先生家住潯溪口，耕讀傳家歷年久。無端浩劫遭紅羊，提攜老小驚出走。何處桃源路可通，黃歇浦上作寓公。未雨綢繆涉江海，四十年來如飛蓬。先生無驕亦無謟，平生剋勤復克儉。晏子狐裘三十年，古之遺風真不忝。紫陽世澤厚綿延，克家令子芸香傳。文孫學博歷海國，繩其祖武光後先。曾元繼美將五世，先生善行誠難計。今雨舊雨無閑言，私語各道先生惠。徒花甲慶遐齡，惟願先生矍鑠精神到百歲。拙句奉題熙庭尊兄先生有道六十大壽。右蓑弟何其昌，同時客春江。"鈐"何其昌"（白文）、"弄仙"（朱文）印。